中国竹笛演奏艺术研究

席笑◎著

山西出版传媒集团

山西人民出版社

图书在版编目（CIP）数据

中国竹笛演奏艺术研究 / 席笑著. —太原：山西人民出版社，2022.8

ISBN 978-7-203-12362-0

Ⅰ．①中…　Ⅱ．①席…　Ⅲ．①笛子—吹奏法—研究—中国　Ⅳ．①J632.11

中国版本图书馆CIP数据核字（2022）第131562号

中国竹笛演奏艺术研究

ZHONGGUO ZHUDI YANZOU YISHU YANJIU

著　　者：席　笑
责任编辑：孙宇欣　徐　琼
复　　审：魏美荣
终　　审：贺　权
装帧设计：闫花成

出 版 者：山西出版传媒集团·山西人民出版社
地　　址：太原市建设南路21号
邮　　编：030012
发行营销：0351-4922220　4955996　4956039　4922127（传真）
天猫官网：https://sxrmcbs.tmall.com　电话：0351-4922159
E—mail：sxskcb@163.com　发行部
　　　　　sxskcb@126.com　总编室
网　　址：www.sxskcb.com

经 销 者：山西出版传媒集团·山西人民出版社
承 印 厂：山西出版传媒集团·山西人民印刷有限责任公司

开　　本：720mm×1020mm　1/16
印　　张：23
字　　数：360千字
版　　次：2022年8月　第1版
印　　次：2022年8月　第1次印刷
书　　号：ISBN 978-7-203-12362-0
定　　价：98.00元

如有印装质量问题请与本社联系调换

前言

中国竹笛历史悠久，在整个中国音乐的发展历程中地位显赫。"笛"荡心灵之声遍布于宫廷音乐、宗教音乐以及民间音乐中，足以证明其音乐表现的宽广度。她因集雅俗于一身的特质，受到了各个阶层人们的喜爱，且在时空穿梭中呈现出强大的生命力，在当代依然受到不同年龄、各个地域的人们的青睐。

针对器乐艺术的研究，通常包括演奏、创作、理论、教育、美学、史学、声学、文学、制作等众多研究领域，其中演奏领域是器乐艺术的本源，居于众多领域的核心位置。从根本上来说，其他诸多领域的研究目的皆为推动该器乐在演奏领域的发展。如果说对中国竹笛演奏艺术的学术研究属于理论范畴，那么"中国竹笛演奏艺术研究"就位于演奏领域与理论领域的重叠面。理论来源于实践，演奏艺术方面也不例外，演奏艺术的理论来源于演奏的具体实践，演奏实践是演奏艺术理论形成的基础，然而演奏理论又会反过来对演奏实践产生积极的指导意义，具体表现为对演奏实践中的一般规律进行总结。其目的是

使演奏实践在具有普遍规律意义的轨道中高效前行，使演奏实践的内容与形式达到高度统一，从而向着真、善、美的艺术境界发展。

器乐演奏是音乐表演的一部分，中国竹笛演奏艺术是整个音乐表演艺术领域中的一个分支。音乐艺术与舞蹈、戏剧和影视艺术一样，是一门表演艺术，必须通过演员的表演才能将作品展现给观众，在这点上不同于文学、美术等艺术门类。在音乐的传播过程中，音乐表演作为实践活动，介乎于音乐创作与音乐欣赏之间，换句话说，音乐的传播必须历经作曲家的创作、表演者的表演之后，才能展现给听众欣赏。对音乐表演三主体的指挥家、歌唱家和演奏家而言，能准确地表达出作曲家的本意，又不失表演者的自我个性，而最终又能得到欣赏者的认可，是其最高追求目标。其中，表演者的输出具有"无限性"的特征，作曲家将无限的表现内容创作成了有限的"音高—节奏"形式，而表演者则通过对有限的"音高—节奏"形式进行再创作，以艺术的形式重现这无限的表现内容。

本书以演奏者为主体，针对中国竹笛演奏领域的多个方面进行阐述，包括乐器性能、演奏技术、演奏诠释、乐曲、风格、日常练习、上台以及演奏者八个大的部分。其中，"乐器性能"是乐器的客观存在，演奏者需要深入了解，才能恰当地吹奏出乐器本身的美感。对乐器性能的了解深度，从根本上决定了演奏者的演奏高度，这一章涉及竹笛

音域、音区、音准、音量、音色方面。"演奏技术"是演奏的重要基础，是良好演奏的前提条件，也是演奏者起步学习的重要方面，其中包括对各项基本功和演奏技巧的认识、运用规律。"演奏诠释"关乎于音乐本身，一个熟知乐器性能并拥有良好演奏技术的演奏者，只有通晓一般演奏诠释规律，才能站在理性认识的高度上诠释音乐的原本真实面貌，才可以找到符合客观规律的大体演奏诠释方向。深入了解关于竹笛"乐曲"的众多方面，可使演奏者对竹笛乐曲的认知更加全面，这其中包括乐曲调高、选用指法和笛子调高之间的换算，固定调和首调视谱概念的选择运用，伴奏形式和乐曲表现的关系，几种记忆乐曲的方法以及针对乐曲的多维分类。音乐风格作为乐曲中的重点内容，将单独作为一章进行阐述，由于乐曲的音乐风格是演奏家演奏风格形成的基础，所以本章内容先阐述音乐风格，后阐述演奏风格，两者并称为"风格"。学习任何一件乐器，根本落脚点在于"日常练习"，其中除了需要勤奋刻苦的练习以外，还需要正确得当的练习方法，包括怎样安排每日练习的内容，怎样练习乐曲以及如何改正错误的习惯。专业的竹笛演奏者总要面临"上台"演奏实践，无论是考试形式、比赛形式还是演出形式的上台表演实践，都牵扯到事先的合伴奏，另外，还应关注形体表演、具体的上台演奏以及如何克服紧张心理等。想要攀登艺术高峰，除了练习乐器本身以外，"演奏者"自身还应具备一

些基本素养，包括演奏者的先天因素、必备的一些音乐理论知识和演奏能力、众多方面的修养以及修养下逐渐生成的品位以及演奏个性。八章内容中，"乐器性能""演奏技术""演奏诠释"为演奏基础认知，"乐曲"和"风格"为演奏理论认识，"日常练笛"和"上台"为演奏学习实际操作，"演奏者"为演奏主体自我认知。

　　充分理解本书的内容，需要演奏者具备一定的演奏水平以及音乐理论知识，尤其是关于乐谱的分析研究以及作品音乐风格等方面的学识，这些音乐理论知识涉及基本乐理、曲式，一部分和声以及中国传统音乐的相关内容。本书力求真实、深入地阐述关于中国竹笛演奏艺术的一些问题，并不追求面面俱到。另外，一些普及教学类的竹笛理论知识并不在本书范围内。

目录

乐器性能

§ 音域、音区
§ 音准
§ 音量
§ 音色

　　乐器性能是乐器的根本属性，不同的乐器其性能各异。演奏者只有充分了解一件乐器的性能，认识到它存在的独特意义才能以恰当的演奏方式来表现音乐。对乐器性能了解、认识的程度，直接决定了演奏的质量，只有顺应乐器性能的演奏才是遵从客观规律的演奏。深度认识乐器性能，需要一定的音乐认知基础和演奏经验，本章在讲述竹笛音域、音区、音准、音量及音色等方面的同时，也阐明了如何以正确的演奏方式来顺应性能、在符合乐器性能的情况下选择具体的演奏方式。

一、音域、音区

一般来说，竹笛的基本音域区间是两个八度加大二度，如 C 调笛的音域为 g^1 到 a^3；G 调笛的音域为 d^2 到 e^4。

随着演奏者演奏技术和乐器制作技术的逐步提高，竹笛整体音域又向上有了一定扩展，达到两个八度加纯四度，也就是说在原先基本音域的基础上向上整体扩展了小三度，少量乐曲中甚至用到了更高的音，这里暂将这些音称为扩展高音。扩展高音的吹奏在发音的持续性、音色、不同大小笛子以及乐器质量等方面，受到一定程度的限制，如：乐曲《春到湘江》中以 E 调笛子奏出 e^4，采用断奏方式；乐曲《收割》中以 G 调笛子奏出 g^4，也采用断奏方式；协奏曲《汇流》中采用 F 调笛子演奏的部分也采用相同的断奏方式；乐曲《醉笛》采用 E 调笛子演奏，其中多次用到了 e^4，颇有难度，但时值都较短。以上乐曲中扩展高音的使用实例反映出，相对较小的笛子在扩展高音的发音方面仍受一些限制，无法以任意长度和力度将其自由、稳定地奏出，如笛膜本身厚一些、贴得紧一些，发音就会较容易一些，但与此同时，也会使清脆明亮的整体音色受到一定程度的损失。相对大一些的笛子则较容易演奏这些扩展高音，如协奏曲《汇流》中以 C 调笛子奏出多个 c^4 的长颤音，另外，大 G 调笛子演奏的《秋蝶恋花》和大 ♭B 调笛子演奏的《苍》当中都有这些扩展高音长时值及变化力度的运用。可以发现，在较大的笛子上，有效音域基本可以达到两个八度再纯四度，甚至再纯五度、小六度。另外，一些

更高的音，在《宁保生笛子曲选集》[1]等书籍当中有详尽的指法和发音难易优劣的介绍，这些音一般难以吹奏出较长的时值和变化的力度。总之，在乐器质量较好的前提下，越大的笛子有效音域越宽，扩展高音越多，越能达到时值与力度方面的自由演奏。随着笛子的调越来越高，其有效音域越来越窄，扩展高音越来越少，其时值和力度方面也受到一定程度的限制，但无论任何调的笛子，其两个八度再大二度的基本音域是可以保证的。

音区是一件乐器从最低音到最高音之间的区域划分，意义在于在一些情况下，对不同高度的音分区集中表述，不同音区的音在发音原理和音色方面具有不同的特征。很多情况下，竹笛音区被划分为低音区、中音区和高音区。这样的简单划分随着指法（筒音作 sol 或筒音作 re 等）的变化而变化，比如采用筒音作 sol 指法演奏的乐曲，以简谱来看，筒音、开一孔、开二孔奏出的低音为低音区，而采用筒音作 re 指法演奏的乐曲，低音区就会多几个音，而高音区又会少几个音，其他指法也都会出现不同的划分情况，这样的音区划分方法随着指法的变化而变化，是没有任何意义的。

竹笛的音区划分应结合乐器发声原理，划分为平吹音区、急吹音区和超吹音区。以 C 调笛为例，用平和舒缓的气息，依次吹奏出从筒音到全开孔的所有音，也就是 g^1 至 $^\#f^2$，为平吹音区；而用较集中、急速的气息和稍收缩的风门，依次吹奏出从筒音到全开孔的所有音，也就是 g^2 至 $^\#f^3$（这里的原位 f 发音有其特殊性），为急吹音区；用更为集中急速（超吹）的气息和更狭小的风门，吹奏出从筒音开始到 g^3 至 C^4 甚至更高的音，为超吹音区。这样的音区划分是固定不变的，不因乐曲演奏指法的改变而改变，有利于解释与音区相关的问题。另外，这样的划分也可以采用

[1]　宁保生：《宁保生笛子曲选集》，人民音乐出版社，1997，第 21 页。

泛音列理论来解释。泛音列分为基频音、第一分音、第二分音、第三分音……基频音为竹笛平吹音区的音；第一分音为竹笛急吹音区的音；第二分音是第一分音的上方纯五度音，竹笛上称为"泛音"，一般只有筒音到开三孔可吹奏出；第三分音为竹笛超吹音区的音。如果按照筒音作 do 的指法来看待音区划分，简谱谱面上的低音、中音和高音正好与平吹、急吹和超吹音区的划分一致。

在演奏平吹音区与急吹音区、急吹音区与超吹音区临界点的时候，会有一种特别的感受。以筒音作 sol 为例，平吹音区 fa 或者 #fa 的颤音会明显感受到与急吹音区 sol 之间有碰撞，急吹音区与超吹音区之间也同样。像声乐的"换声区"概念一样，一般来说，在平吹音区内，无论任何音程都可进行快速的连奏往复，而在不同音区间，一些音程间的连奏则会受到限制，这说明了不同音区发声原理的不同。反映到演奏方面，就是气息和口风运用方式的不同。从理论角度来看，无论多么小的音程，在平吹音区、急吹音区和超吹音区之间都不能实现无碰撞感的连接，快速往复则更不可能，而在实际演奏中，需要连贯的情况下，也常常运用跨音区连奏，甚至是一些跳进，但跨音区跳进的快速连奏往复是不可能的。另外，如跨音区跳进连奏，出现较为明显的不能迅速到位造成不干净、不清晰的情形，就要考虑放弃连奏方法，而采用舌吐方法。在同一音区内使用叉口指法的音，部分会有所例外，如开一六孔 fa 音（筒音作 sol）属于急吹音区，但是与急吹音区的其他音之间却有碰撞感，这是由于叉口指法不同的发音原理造成的。

竹笛通过抬按指孔来改变音高，在音区改变时出现指法"往复"。具体来说，六个孔全按发出竹笛的最低音，随着依次抬指，震动气流管长越来越短，音越来越高，吹至全抬六孔达到平吹音区的最高点。接下来，再全按六孔重新来过，依次抬指发出急吹音区的各音，后到达更高的超

吹音区，这中间一些技巧思维方式发生转换。以筒音作 sol 为例，多数颤音的动作是抬指动作，而到音区转换时，平吹音区 fa 的颤音是抬指音低、按指音高，演奏者在意识方面应该清楚，其他颤音是"上抬"动作，而这个 fa 的颤音是"按下"动作。另外，平吹音区 fa 虽然在理论上可以形成打音，但指法的运行特点决定了它既不具有打音本身该有的弹性，又是多手指交叉抬按，与打音的"打"意义相悖，所以一般在演奏实践中，遇到这个指法的同音反复通常不使用打音技法，而使用叠音技法。急吹音区 sol 的打音较常用，虽然不是"打"的动作，但它的音高装饰效果是打音效果，这与上述 fa 的颤音是同一个道理。低于急吹音区 sol（筒音）的任何音无法滑向该音，原因就在于指法"往复"，这会在一定程度上影响乐曲的整体指法。如某种音乐风格的乐曲需要采用滑向 sol 来体现腔调感，那么就不能选择筒音作 sol 指法。当然，有一些乐曲由于调式、音域方面的限制，必须采用筒音作 sol 指法来演奏，从而在六孔下方加一个孔，使筒音与下方音可以圆滑演奏，乐曲《鄂尔多斯的春天》、《欢乐的竞赛》、《麦收》等相关段落就是这样。急吹音区 fa 与平吹音区 fa 一样，一般不用打音，另外，由于超吹音区 sol 还有一个开一、二、三孔的指法，所以这个 fa 的颤音与其他音一样，同样是"上抬"动作。同理，超吹音区 sol 的打音也就与其他音相同，且这个指法可以形成它下方的大小二度滑音，这是由于超吹音区 sol 除了筒音指法外，还有另一个指法的缘故。

二、音准

在 20 世纪 50 年代末之前普遍使用的六孔笛是平均孔竹笛，有数据研究表明：笛音较接近十二平均律与三分损益律。[1] 目前流行的定调六孔笛是 20 世纪 50 年代末开始出现的，有关音准方面的问题，是以十二平均律为衡量标准的。

以筒音作 sol 为例，五声音阶在各个音区的音准都是良好的。除此以外，变宫（si）偏低一些，要使该音准确，在制作上二孔就要靠三孔较近，但这样中指与食指的距离就会很近，无名指又过远，手指按孔会较为别扭。另外，清角（fa）偏高一些，变徵（#fa）偏低一些，比变宫（si）更甚。针对这样的音准性能特点，演奏者需要做一些演奏方面的变化调整。一般来说，吹奏变宫和变徵时，应故意缩小风门以及加大气流量，风门角度应略向上一些，根据偏高的不同程度，清角选择使用按一、二、四、五孔或按一、四、五孔的叉口指法，可将该音演奏准确，当然也可使用半孔指法。

现在普遍采用的六孔定调竹笛，除了开二孔和开三孔之间为小二度音程关系以外，其余音孔之间都是大二度的音程关系，那么要形成它们之间的小二度音就需要使用特殊的方法——半孔或叉口按孔方法，当然，也可改变竹笛形制，采用加孔或加键办法。

首先，从概念看，半孔指法是通过手指遮挡指孔面积来降低音高，

[1]　杨荫浏：《谈笛音》，《礼乐》1947 年第 16 期。

进而吹出准确的半音。这里所说的"半"只是一种较为笼统的说法，并不是指绝对性的按住指孔 50%，关于到底按多少，一般来说应是"按多漏少"，具体取决于演奏者内心的音准概念。叉口指法是通过打开相对上方的孔，而按住下方孔来降低音高。以筒音作 sol 为例，手指全抬吹出平吹音区 #fa，想吹出平吹音区 fa，最上方的第六孔不能按，必须选择按它下方的其他孔，直到找到符合音准的 fa。

其次，半孔和叉口指法的选择使用，应本着音准第一、音色第二、操作性第三的次序原则。任何一个指法如音不准，其他方面皆无从谈起。而当某音使用叉口指法和半孔指法的音准都较好时，应该优先选择叉口指法，因为一般情况下，半孔指法在音色方面会逊色一些，而且在音之间的衔接清晰度方面以及运指速度方面都会受到一些限制，但如果要表现风格性特征，如出现使用滑音的情形，那半孔指法的选择应用是合理恰当的。如音准、音色均相同，则应优先选择操作上简易方便的，而不选择困难的，完全没有必要为了显示所谓的演奏"难度"，而将简单问题复杂化。

具体来说，半孔指法以及叉口指法的选择，以小工调（筒音作 sol）来看，平吹音区升 #sol 为开一孔半孔；♭si 为开一孔和二孔半孔，多年前一些演奏者曾使用单开二孔的指法，由于其音准偏高很多，已逐渐被淘汰；#do 开一二三孔和四孔半孔，或单开四孔，后面这个指法音准略偏高，微调风门角度可更准确，两种指法各有利弊，可根据具体情况选择使用；♭mi 开一二三四孔和五孔半孔，或开一五孔，由于后一种指法不使用半孔，所以使用范围相对较广；fa 前面提到过，由于制笛时音准方面的差异，有三个叉口指法，分别是开一二三六孔、开二三六孔以及开三六孔三种指法，按的音孔越多音越低。

急吹音区升 #sol、♭si 和 #do 半孔指法与平吹音区相同。♭mi 除了开

一二三四孔及五孔半孔以外，另一种指法是开一二三五孔，和平吹音区 ♭mi 指法不同，其音色略偏暗一些，两种指法可根据具体情况选择使用。fa 一直以来最常用的是指法是开一六孔，或开一二三四五孔和六孔半孔，或开四六孔，前一种指法音准偏高较多，音色与急吹音区也不统一，但绝大多数竹笛教程中都是这个指法，所以其实际运用相当普遍。♯fa 的指法也有两种，第一种是全开，第二种是开一二六孔。第一种指法和平吹音区的 ♯fa 一样，都有偏低的现象，其比平吹音区 fa 更低一些，改变风门角度以及改变气流速度也可达到标准，这个指法的音色与急吹音区的其他音是统一的。第二种指法音准较好，音色虽与急吹音区略有不同，但还是较为明亮的。

在超吹音区，sol 除了传统指法开六孔以外，第二种指法为开一二三六孔，其音准略低一些，但通过气息和风门可调整。这个指法的一般用途是形成风格性的滑音。♯sol 的指法，半孔指法与平吹、急吹音区指法相同，叉口指法为开二四孔，略偏高，通过气息和风门角度可控。♭si 最容易发音、音准好且音色较纯净的指法是开一三四孔和五孔半孔，其他一些指法在各个方面均不如这个指法，就不再赘述。si 指法为单开五孔；do 为开一二三五孔；re 为开一六孔；♭mi 为开一二四孔；其余更高的音由于发音困难，在大多数乐曲中并不会用到。

再次，关于半孔的按孔位置，有按里外半孔和左半孔（右持笛）两种方式。按里外半孔的方式由于可以采用指关节抬按，所以动作比较迅速，音与音之间衔接也较为清晰、不拖泥带水；缺点是音准容易偏高，音色偏暗，需要改变风门方向来配合。而按左半孔的方式由于有手指"挪"的动作，会致使动作迟缓，演奏快速片段有困难，也易出现音之间衔接不清晰的状况；优点是音准容易把握，音色也不至于太暗淡。由于无名指不灵活，以及大笛子的孔距偏宽，如采用里外半孔的按孔方式，手指

动作违背生理习惯，过于不自然。综合考虑，其弊大于利，所以无名指应采用左半孔的按孔方式，改良的八孔笛正是解决了这两个半孔的问题。总之，在传统的六孔笛上，以右持笛为准，演奏快速段落时，半孔的按孔方式应是：一孔按左半孔，二孔按里半孔，四孔按左半孔，五孔按外半孔，六孔按外半孔；而演奏慢速片段时，一、二、四、五、六孔均可以采用左半孔按孔方式。

当按里外半孔时，按半孔的方式一般有两种：一种采用指尖按半孔，优势在于音准容易把握，劣势是按半孔的手指在半孔全孔的连接上，带有"挪"的动作，使动作迟缓；另一种采用关节运动，有"半抬半按"的动作感受，优势在于半孔与其他指法的衔接动作迅速，劣势是音准易偏高，如音准达标，音色又偏暗。这两种半孔方法各有优势，一般来说，如两者都能掌握，那么就可以视音乐中的具体情况扬长避短选择使用。

最后，按半孔的音色相比较按全孔的音色会发虚、偏暗、不干净，为了能将其演奏得结实、明亮、清晰一些，一般都要略微少按一些（多抬起一些），这样音量较大一些，音色也偏明亮一些，但与此同时，音也偏高一些，那么就要采取向内调整风门方向的方法以保证正确的音准。手指"少按"和风门角度"向内"两者中和，既能保证音准，又能照顾到音色，通过一段时间的练习即可以形成较为顺畅的、自然的、下意识的动作，从而游刃有余地运用到吹奏中。除了注意音准和音色以外，还要注意半孔音在音乐中的前后连接，基本要求是不能产生拖泥带水的类似滑音的感觉，要听起来像全孔的抬按一样清楚无痕迹，可采用半孔上下二度、三度音往复的连奏方式来集中练习。

近年来，竹笛乐曲的音乐表现越来越宽泛，涉及的音乐风格越来越多元化，一些乐曲中调性转换频繁，需根据乐曲的音乐风格做出音准方面的调整。演奏传统乐曲应顺应笛律。一般来说，si 偏低、fa 偏高、#fa

偏低（筒音作 sol），是符合传统音乐风格的，而一些单支笛子转调较多或一些大小调体系的乐曲，应符合十二平均律概念。严格意义上来讲，只有筒音作 sol 的五声音阶是准确的，筒音作 re 五声音阶中 do 偏高，筒音作 do 五声音阶中 mi 偏低，筒音作 fa 五声音阶中 la、mi 均偏低。其他指法的五声音阶都需要采用半孔指法，要符合十二平均律只能在演奏方面做力所能及的调整。

三、音量

凡弦乐器，都会随着音级越来越高，力度自然衰减，一些极高的音只能发出较微弱的声音。而管乐器是靠气流与乐器的特定位置接触产生音，通过管体共鸣发音的。多数管乐器的音量不会随着音高的变化而自然变化，在各个音区均有较大的音量变化区间，在极高音区也不会产生力度衰减的情况，音量依旧可强可弱，这是管乐器的优势。

竹笛的整体音量相比多数乐器的音量偏大一些，音量空间也较大。不同调的竹笛在音量方面有一些差别，常用的定调竹笛有大 G、大 A、大♭B、C、D、E、F、G、A、♭B 调竹笛。音量空间较大、力度层较多的是大 G 到 D 调笛子，音量空间较小、力度层较少的是 E 到♭B 调笛子。后者随着竹笛调越来越高，音量空间越来越小，力度层较单一，而不常用的大 G 调以下更大的笛子，随着形制越来越大，音量变化的区间也会变窄，具体体现为难以奏出较强的力度，发音也较迟缓。正因为如此，我们会发现在由不同调的竹笛演奏的乐曲中，标记的力度复杂程度是不同的，在大 G 调笛、大 A 调笛、大♭B 调笛、C 调笛、D 调笛演奏的乐曲中常有大段弱力度标记，如《秋湖月夜》《秋蝶恋花》《深秋叙》《鹧鸪飞》、《小放牛》等，少数 E 调笛演奏的笛曲也会有大段弱力度，如《秦川情》、《牧笛》等，更高调的竹笛演奏的笛曲则很少有大段弱力度。这样的现象表明：第一，调较高的笛子演奏弱力度时，会有一定演奏难度；第二，调较高的笛子演奏弱力度时，音乐表现力相对来说会略差一些，

主要体现为音色方面的美感不足，较为干涩窄细。另外，在大笛子演奏的乐曲中，强弱标记频繁转变，且力度层较为多样，而在小笛子演奏的乐曲中，强弱标记较少变化，且力度层较少。调很高的笛子要奏出较明显的力度变化，需要经过长时间的、有针对性的练习，尽管如此，也不会形成像大笛子那样鲜明的力度变化。曲广义先生在由小 A 调笛演奏的《枣园春色》的乐曲说明里写道："小笛能奏得柔润甜美、力度变化鲜明，更为可贵，非有深厚的功力不可。"[1] 不但说明了小笛子的力度对比具有一定的演奏难度，也从侧面证实了小笛子本身相对狭窄的力度范围。

从单纯的强弱力度方面来说，越大的笛子强力度越难，越小的笛子弱力度越难。也可大体以 D 调和 E 调笛子来分界，E 调以及 E 调以上的小笛子，音量变化区间较小，易强不易弱，弱力度音色会纤细干涩；D 调以及 D 调以下的大笛子，音量变化区间较大，力度层更多一些，相对小笛子来说，易弱不易强。

一支笛子各个音区的音量也不尽相同，平吹音区的发音自然，一般在最低音以及最低音向上二三度易弱难强，"有人会出现吹低音强不起来的情况，这是由于过分用力，使气流太强，流速太快，因而引起了音率过频而返回的现象"[2]。一般来说，在练习中反复试验采用不同的气流量、口风角度、相对较大的风门去寻找低音最适合的气息量和共鸣点，可吹出音量不小的、饱满浑厚的音色。急吹音区的发音气流束稍集中，风门控制居中，一般强弱皆较自如。超吹音区在发音时风门较小，气流较急，易强难弱，通过练习找到正确的气息支撑和风门控制，亦可轻松奏出较弱的力度，吹出静谧飘远的音色。乐曲中用较小的音量表现静谧、飘远、回忆、像梦一样的音乐情绪，常常是在急吹音区和超吹音区奏出的，

[1]　曲广义、树蓬编《笛子教学曲精选》（上），人民音乐出版社，1994，第 120 页。

[2]　俞逊发、胡锡敏：《中国竹笛》（上），海南出版社，2005，第 35 页。

这是因为这两个音区与此类音乐情绪较为契合，只有相对"高"的音在音量较小时，才会与"远""静"配套，如乐曲《秋湖月夜》、《鹧鸪飞》、《深秋叙》等弱奏片段都是在急吹音区奏出的。在旋律发展过程中，当音区变换时，演奏力度常常会随之而改变，这是一个普遍规律。

四、音色

　　"音色"一词从声学意义上来说，指不同材质、不同结构的发声体在波形方面的特性，谐波决定了音色。形容中国竹笛的音色，最常见的莫过于"清脆"，它非常准确地概括了中国竹笛的音色。这其中除了竹质材料以外，也与中国竹笛的特色之一——"笛膜"有很大关联。

　　音色通常是利用通感词汇来描述的，如利用视觉通感描述的"明亮"与"暗淡"、"清丽"与"朦胧"等。对竹笛这件乐器来说，一般情况下应追求的是清脆、明亮、浑厚的音色，它们符合竹笛本身的音色属性，也会给人以美感。新中国成立以后，竹笛的形制大小向两级延伸了许多，它的整体音色也有了一定的扩展，在浑厚、清脆和明亮的基础上，又新增了低沉、尖锐等音色，有时我们也用圆润等词来形容曲笛的音色。实际上，C、D调笛的各音区基本上呈现出了竹笛整体的音色特点：平吹音区浑厚，急吹音区清脆，超吹音区明亮。不同大小的笛子会有两极倾向，愈大的笛子其低音愈低沉，高音愈不明亮，反之，愈小的笛子其低音愈不浑厚，高音则更明亮，甚至尖锐。然而，从整体上来讲，相比较其他乐器的音色，如果只用一个词来形容竹笛的音色，那么"清脆"这个词再合适不过了。不同的演奏者对竹笛音色的整体认知会有一定程度的差异，但是差异并不会太大。

　　有一定经验的竹笛演奏者，在事先不知任何相关音乐信息的情况下，通过聆听竹笛演奏，能迅速捕捉到其采用什么指法，能发现是按哪几个

孔吹出的音，其中除了因为某些演奏特有的装饰音能被捕捉到以外，还有很重要的一点是，竹笛部分音的音色其实是略有差异的，这个差异性是可以被有经验的演奏者明确感知的。

从竹笛的局部音色来看，平吹音区的筒音呈极浑厚的特点，由于是全按孔，气流所形成的共鸣体积最大，是整个笛筒气流发出的音，随着开一孔、开二孔……这种共鸣感慢慢减弱。以筒音作 sol 为例，叉口指法 fa 的音色会较为圆一些，呈开口音特点，而与其形成鲜明对比的就是其上方大二度急吹音区的筒音，由于这个音区所有音发生变化，筒音呈现出窄亮结实的音色特点，与平吹音区 fa 形成非常鲜明突出的音色对比，这个特点也可以通过演奏 fa 的颤音时，形成的两个不同音色交织的碰撞感来证明。

急吹音区的 la、si 更为窄亮一些，尤其是 la，气息的力度承受范围相对其他音显然较窄，稍一用力很容易吹向其上方五度泛音，而打开第六孔的 sol 显然要比这个音的气息变化范围宽，初学演奏的人很容易将这个 la 吹错。do 发音明亮且较宽，re、mi 相对来说发音共鸣略微不够，音色偏暗，吹出的音常常音质不够纯净，带有气流声，需要更为集中的气流束和更准确的气流方向才能奏得干净一些，尤其是较大的笛子体现得更明显。不过随着近年来竹笛制作水平的不断提高，这两个音共鸣愈佳，音色愈加明亮，而采用半孔指法吹出的 fa 与 re、mi 音色基本一致，开四六孔指法的 fa 音色偏暗，吹奏有受到障碍阻塞的感觉。

超吹音区 sol、la、si、do 音色都极明亮，相比较来看，sol、la、do 更结实一些，发音更通透，si 由于按孔较多，发音较难，音色相对其他三音稍暗一点。另外，不同调的竹笛在局部音色方面虽不存在本质上的差异，但也有一定程度上的差异。竹笛的局部音色差异虽然只具有细微的音色差别，但是具有一定演奏水平的演奏者还是可以明显地察觉到它，进而对其进行双方面的利用：一方面利用局部细微不同的音色去诠释音

乐的变化；另一方面，利用气息、口风等主观能动的变化去追求音色的相对统一。

良好的竹笛音色一般来源于三个方面：一、演奏者对整体音色和局部音色的良好认知。这是演奏的重要前提，没有良好的音色认知就没有上佳音色的努力方向。二、乐器和笛膜的质量。这是音色的客观形成因素，"工欲善其事，必先利其器"，没有一支优质的竹笛，没有一片透亮、富于光泽且厚薄适中的笛膜，则无法演奏出优美的音色。三、正确的气息和风门控制。这是基本功范畴，需要不断练习才能逐步掌握。

演奏者演奏水平不同，以及对音色审美认知不同，皆会产生颇为不同的音色。在一定范围内，不同的音色是被允许的，演奏家的音色亦不尽相同，这是不同音色审美认知的体现，也是演奏个性的体现。一般来说，要想演奏出浑厚、清脆、明亮的音色，需要良好的气息控制和风门控制的功夫。先将声音吹得通透，才能明白声音的"容量"有多大，才能找到理想中的音色，而风门的大小和方向都会影响到音色的形成。一定强度的练习是形成良好音色的演奏基础，然而在乐曲中，演奏力度常常是有变化的，会出现弱力度的要求，以形成较为飘渺、纤细的音色，给人以遥远、向往、朦胧的感受，这样的音色在恰当的时候运用，会形成极好的艺术效果，但是这种音色在音乐呈现的过程中，具有阶段性特征，一般在乐曲中不会有大量篇幅长时间地采用这种音色。它作为一种对比音色，具有临时性的色彩变化意义，并不具有常规音色的功能意义，且这样的弱音运用常常只出现在大笛子所演奏的乐曲中。

从音色形成的客观因素，也就是非演奏因素来说，首先，笛子的质量非常重要，演奏者需要对乐器本身有一定的认知和经验。一般来说在视觉方面，"适中"是关键，管身粗细适中，管壁厚薄适中，整体重量适中。其次，笛膜是中国竹笛的重要特色，笛膜在形成中国笛子独有音

色方面的作用力，甚至超过了竹材质。有研究者说："我曾用芦管、金属管、竹管、特种纸管、塑料管做过笛子。结果，在不开膜孔的情况下，它们沉闷的音色大同小异，而把它们都开上膜孔，贴上膜，它们的音色又都是那么像竹笛音色。对它们的音色进行频谱分析，从波形上看没有什么区别，可能谐波成分有所不同。"[1] "笛膜对中国竹笛的独特音色起了决定性的作用，所以笛膜运用的好坏，对演奏者来说太重要了。"[2]

　　具体来说，首先应选择略偏薄一些、光泽鲜亮的笛膜。过厚的笛膜无法充分振动，进而不能引起大范围的共鸣，过薄的笛膜极容易吹破。不同大小的笛子在笛膜选择上可做一定范围的调整，略大的笛子可贴相对薄的笛膜，略小的笛子应贴相对厚的笛膜，小笛子贴极薄的笛膜易吹破，尤其是在上台表演时要注意。其次，贴笛膜要松紧适当，过于紧则共鸣不够，音色偏暗，音量偏小，较松会发出"沙沙"的、不纯净的声音，过松就吹不响笛子了。另外，贴笛膜时，笛膜本身的纤维纹路要与竹身的纤维纹路平行，而贴时用手拉出来的纹路要与它们垂直，其纹路应该细、密、均匀，让笛膜的各部分充分均匀振动。最后要注意的是，一般超过几十分钟，甚至几分钟不吹的笛子，笛膜就会有松动，越长时间不吹，则松动越厉害。此时可采取全按指孔、连续向吹孔里灌气的方式，让笛膜变紧。如果过松，就得向笛膜表面哈气，使其表面湿度加大，这时一般可以看见笛膜纹路随之明显发生变化。然而有时由于气候、环境因素，在吹笛子的过程中笛膜会变紧，此时应采取多向笛膜吹气的方式，让笛膜变得松紧适当，也可以采用按压笛膜的方式，但要注意手指应保持干燥洁净，否则会使笛膜表面沾染杂物，进而影响笛膜的振动。

[1] 张国旺：《关于竹笛音准调节的改革及其实用性》，《黄梅戏艺术》2001年第3期。

[2] 俞逊发、胡锡敏：《中国竹笛》（上），海南出版社，2005，第17页。

演奏技术

§ 基本功——气、指、舌

§ 技巧及其运用规律

§ 演奏技术与音乐性

简单地说，演奏技术是演奏者表达内心一切感受的能力，它是表现音乐的先决条件。

演奏技术作为演奏整体的一个方面，一直以来也在不断地发展提升。如今几乎每个专业器乐领域都有大量"量身定做"的作品，都有许多技艺精湛的演奏家。在这样的客观现实下，演奏技术本身呈现出朝着更加"高、精、尖"发展的势态，这使得在专业领域中，对演奏技术越来越重视。一名演奏者演奏技术的娴熟程度，不但代表着个人整体演奏水平的高低，而且从根本上决定了个体演奏艺术的发展高度，"如果一个人具有坚实而深厚的技术基础，那么，他就有可能在自己所从事的职业中取得较大的成功，就有可能充分展示自己的才华，从而成为'知名人物'"[1]。演奏技术方面的不足，会在演奏中凸显出来，使平常的演奏不断受到来自技术方面的干扰，从而使演奏者不能随心所欲地表现音乐，不能尽情抒发个人的心声。而一个演奏者只有练就了良好的演奏技术，拥有了对乐器的控制驾驭能力，才可能没有顾虑地、游刃有余地表现音乐，才可以将全部的注意力放到音乐表现中去。

演奏者对待技术有正确的练习思维，才能从根本上提高练习的效率。演奏音乐从表面上看是由演奏者通过肌体运动制造出来的，然而实际上，大脑才是一切的指挥中心，"双手要服从脑子，不只是练双手，先要练脑子"[2]。因此，技术练习从根本上来说，针对的是大脑意识层面的练习。技术不够娴熟，归根结底是大脑反应以及控制方面的问题，另外，在技术练习过程中，要不断地进行反省和调整。这样的练习思维应该作为一种思维习惯，贯穿于演奏者的整个训练过程中。最后要注意一个技术练

[1] 根纳季·齐平：《演奏者与技术》，董茉莉、焦东健译，中央音乐学院出版社，2005，第3页。
[2] 杨宝智主编，顾应龙、黄辅棠编《学琴奥妙 精辟索引——林耀基小提琴教学法导航》，上海音乐出版社，2017，第103页。

习原则，那就是节约原则，"弹奏总是要用最少的力量（节约的原则）求得最好的效果"[1]。想要吹奏出具有共鸣的声音，使用的气量多一分白费，少一分不够，应努力寻找并掌握好这个度。本章的内容包括竹笛众多演奏技术方面的基本认识、使用规律以及训练方式。

[1] 黄大岗主编《周广仁钢琴教学艺术》，中央音乐学院出版社，2007，第 397 页。

一、基本功——气、指、舌

基本功是演奏的根基，是演奏的基本"招数"。一般来说，竹笛的基本功涉及气、指、唇、舌四部分，其中"唇"方面的运用在演奏中无所不在，与其他三部分不可分割，所以将其内容融入气、指、舌三部分内容中，不再进行单独阐述。

1. 气

管乐器的声响本源在气。笛类乐器属于边棱发声类管乐器，通过控制口风形成束状气流，在吹孔边棱形成声响，并通过抬按指孔来改变气流震动长度，以形成不同高度的"音"。这些"音"在人的内心情感指引下，按照不同的气息组合方式演奏出来，最终即形成表达心声的"乐"。从发声原理来看，笛类乐器似乎比其他管乐器所要求的气息量要更多一些，这是因为在边棱振动形成有效发声的同时，涉及气流的分裂问题，一部分气必然吹向笛外和笛内，吹向笛内笛外的气虽然在客观上是难以避免的，但并不会起到真正的发声作用。

管乐器气息的作用相当于二胡、小提琴等乐器拉弓的手或琵琶等乐器弹奏的手的作用，它是产生抑扬顿挫等音乐语气以及众多音乐表情之本源。毫不夸张地说，气息如同管乐器的生命，气息运用得自如得当，足以吹奏出悦耳动听的音乐。然而不同的是，弦乐、弹拨乐和打击乐等

乐器所演奏出的音乐语气和音乐表情大抵可以通过视觉带来一些比较直观的印象和感受，比如或快或慢的运弓，或轻或重的触弦，或缓或急的敲击等等，皆一目了然，在教师的教学和演奏者的学习中都会传达得更为直观，更易使人明白。而管乐器则不然，其气息运用无影无形，隐秘得只能通过极为敏感的听觉传达和接收，这种视觉上的"不明了"给演奏和教学都带来了一些困难，尤其会给初学者增添许多疑惑。然而这"看不见"的气息控制又无比重要，所以在这种不甚明了的情形下，就非常有必要将与气息相关的内容，以理论的方式阐述得更为明确一些。

目前公认的管乐器呼吸方法为胸腹式呼吸法，这样的呼吸方法由于胸和腹联合使用，从而能够吸入更充足的气量。演奏者在进行气息方面的练习时，往往容易忽视吸气环节，值得注意的是，吸入的气量是吹奏的源泉，吸入的气量越充足，越能保证一定时长和强度的吹奏，且胸腹式呼吸法对气息的呼出有极强的操控性，能游刃有余地进行气息控制。关于什么是胸腹式呼吸法，无须叙述太多，作为演奏者，不必将其生理运动原理和过程列为关注的重点，而应多关注肌体运动感受。

呼吸是自然流动，"这是一个协调与放松的问题，要把呼吸理解为流动，而不是强迫"[1]。一般来说，演奏者应注意那些能帮助掌握胸腹式呼吸法的感性方法，比如闻花香时的吸气感受，打哈欠时的吸气感受，平躺时的呼吸感受，跑步之后的呼吸感受，再如赵松庭先生所讲的"哈、哈、哈"的笑声以及模仿狗喘气所带来的腹部发力感受等等，并将这些感受随时运用起来。"正确的呼吸方法，总是能够最大量地吸气"[2]。在初期练习气息时，能长时间大量吸气，比能长时间吹奏更重要，因为先有"源"才有"流"，一定要先做好"吹"之前的准备——"吸"。

[1]　玛德琳娜·布鲁瑟尔：《练琴的艺术——如何用心去演奏》，邹彦、伍维曦译，上海音乐出版社，2005，第104页。

[2]　赵晓笛主编《笛艺春秋——赵松庭笛曲·文论集》，人民音乐出版社，2011，第169页。

当然，正确的呼吸过程中产生的肌体运动现象，也可以用来校对检验以上的感性方法，比如吸气时胸腹自然扩张，而吹气时胸腹自然收缩，这与一般人通常的呼吸现象是相反的。但要引起注意的是，这些现象是在正确的呼吸方式形成的同时自然而然出现的，而不应该先利用这样的扩张和收缩现象去寻找气息感觉。它只是一个检验气息运用正确与否的现象级条件，而不是方法。另外，正确的呼吸是自然、顺畅和松弛的，一定不会使内脏器官和肌体产生不舒适的感觉，反过来说，如在练习中内脏器官和肌体出现不舒适的情况，一定是因为使用了错误的呼吸方法，应该立即停止，再去寻找正确的气息感觉。正确的气息运用需要演奏者通过一段时间来用心体会和感悟，总体来说，它是一个"领悟"的过程，而不是"熟练"的过程。在最初的学习阶段，不必着急学习胸腹式呼吸法，否则将会适得其反。当学习到一定程度，演奏者自我认识到音乐中气息变化控制的重要性以后，再去试着摸索、掌握正确的呼吸方法，如此方可获益颇多。

如果将气息比作水源，那么风门就是水龙头，它起到的作用是控制气流量以及气流方向。风门的形状应是扁圆状，其大小变化主要是通过嘴唇口轮匝肌来控制的，两腮的肌肉也起到一小部分控制作用。有一些演奏者的风门为圆洞状，这样的风门是不易有变化的，是错误的风门形状。风门的大小、方向以及气息流速会对音高、音量和音色音质方面造成影响。具体来说，从筒音开始向上，随着音越来越高，风门应越来越小，气流方向应越来越向外，气息流速应越来越急，相反，随着音越来越低，风门应越来越大，气流方向应越来越向内，气息流速应越来越缓，这是关于音高方面。而关于音量方面，任何一个音渐强，风门应越来越大，气流方向应越来越向内，气流量应越来越多，流速应越来越急，渐弱则反之。关于"大小内外，多少急缓"这些方面，应有一个总体的范围限制，

这个范围限制应以良好的音准、干净结实的音质作为标准。而音色方面主要是在正确的气息方法基础上，以追求美的主观意识为指引，通过控制口风的大小、方向和流速的急缓来实现的。

除了滑音和指震音通过手指也可以造成一定的音乐语气感以外，绝大部分抒发音乐情感、表达音乐语气的技术都源于气息和风门控制方面，体现为有起伏的音乐力度、抑扬顿挫的音乐语气等。一般来说，笛子演奏者拥有良好的气息控制和风门控制技术，再加上良好的内心音乐感觉做指引，就可以奏出相对具有艺术美感的、悦耳动听的音乐了。

气息的练习是管乐器最根本也是最重要的练习，是功能性的练习。脱离了指和舌的参与，竹笛依旧可以发出相对悦耳的声音，而气在吹奏中则始终不能缺少。与其他练习相比，最有效的、针对性最强的气息练习是长音练习，它可以将与指和舌的相关问题基本抛开，而将绝大部分的注意力集中到气息方面。当然，长音练习也能同时解决一些关于口风等方面的问题，下面将围绕"长音练习"阐述。

长音练习针对的是以下三个方面：一、气息，练就正确的气息方法——胸腹式呼吸法以及气息量；二、风门和口劲，包括风门大小的转换、风门方向的变化和口劲的持续耐力方面；三、音质音色。

在这之前，有必要先讲一下练习长音的笛子选用。选用什么调的笛子练习长音，应依据练习的侧重点，C 调和 C 调以下的笛子要求的气息量要更为充足些，所以采用其进行练习更有利于加大肺活量。而 C 调以上的笛子尤其是小笛子要求口风控制更强烈些、口劲更足些，可练习口轮匝肌和两腮肌肉的耐力，另外，演奏者跟随当前正在学习的乐曲所采用的笛子来练长音，是一种有针对性的好方法。在长音练习中，最基本的练习方式是七声音阶的上下行，以 C 调笛来说，是从 g^1 上行到 c^4 再下行回到 g^1，共两个八度再加一个纯四度。初学者宜先通过平吹音区的

上半区和急吹音区的下半区来寻找相对放松舒适的气息感觉，按部就班、循序渐进，以发音自然为训练的重心。"中音最容易发音，运用气的量比较适中，所以中音是初练的理想音区。"[1]

关于长音练习呼吸方面，具体来说，最基本的练习方法是在每个音高上先吹四个短音，再吹一个长音。实践证明，在前四个短音连续吸吹的过程中，演奏者便于找到丹田气的运气方法，也可以体会到腹部自然被动的用力感。练习时需要注意以下几点：第一，初学者应采用 mf 音量吹奏，循序渐进，以后再慢慢采用 f 音量来吹奏；第二，保证每次间隔要吸气；第三，在四个短音过后的吸气，要慢吸气且加长吸气时间，自然吸到较为充分再吹，无须关注之后长音出现的时间点；第四，应避免呼吸状态中有任何不适的感觉，不要将气吹尽，也不要吸气吸得太快、太满；第五，吸气应采用口鼻同吸的方式；第六，吹奏时，气息应均匀地、有所控制地呼出；第七，越是大笛子越需要更多的气息，所以用大笛子练习长音更能促进肺活量的增长，但不宜在初学时采用；最后，还应注意吹出的音要平稳，"振荡的音容易吹，而平稳的音不易吹"，一般吹不平稳，是由于气息的不自觉晃动（非气震音）造成气流速度忽快忽慢，要找到正确的气息方法克服晃动。

另外，无论是怎样的长音练习方式，在吸气和呼气之间故意做一个"暂停"是很有必要的练习方式之一，这时不吸也不吹，"缓慢地吸气，♩ = 48 吸八拍，然后保持八拍，再均匀地呼八拍"[2]。这样的优点是：第一，在吹之前可以有一个充分的准备，这种从容的语气感，仿佛"气功"一样，有利于演奏者养成不慌不忙、沉着冷静的演奏习惯；第二，气在一定时间存于体内，将有利于肺活量的扩增，当然这个时间不宜过长，

[1] 俞逊发、胡锡敏：《中国竹笛》（上），海南出版社，2005，第30页。

[2] 詹永明编《笛子基础教程》，中国广播电视出版社，1991，第4页。

过长会导致肌体过于紧张，而不利于自然舒适地吹奏。

长音练习可提高口风和口劲的转换控制能力。首先，应认真体会不同大小的风门、变化的风门方向以及不同松紧的口劲。这里应把吹奏不同音时各方面发生变化的"幅度"列为重点，以听觉感受到的音质效果为准，如干净、结实等，再进一步感受并记忆吹奏时的唇部触觉，这个唇部的触觉记忆极为关键，它准确地反映了口风和口劲在不同音高上的感性认知。有一定基础的演奏者，之所以一拿起笛子就可以立刻随意吹出各个音区的音，并且具有较好的音质，就是因为大脑已储存了关于口风和口劲方面相应的感知模式。其次，为了能更加明显地体会到口风和口劲的变化，也为了能更有效地练习口风和口劲的控制，可以以跳进甚至是大跳方式来进行长音练习，或者采用加入力度变化的方式来进行长音练习，再或者用同样的指法去吹奏不同的音。以筒音作 sol 为例，全按孔指法可吹出平吹音区的 sol、急吹音区的 sol 和 re（泛音）、超吹音区的 sol，有些较好的笛子还可以吹出超吹音区的 si（音准略偏低）。由于指法不变，其吹向以上哪一个音，都完全是演奏意识控制下的气息、口风和口劲的作用。再次，连续不停歇地长时间吹奏一整遍甚至多遍的长音（由 g^1 上行至 c^4 再下行回到 g^1），是一种疲劳性练习模式，这样的练习模式有利于锻炼口劲的耐久力。一般类似《鹧鸪飞》等乐曲，其长时间不间断吹奏就需要强劲的功夫，这种功夫就是口劲的耐久力。最后，就如前面说过的，用小笛子吹奏长音对于训练口劲是更有帮助的。

长音练习在音色方面的要求。采用 mf、f 力度来进行长音练习，是针对音色更加有效的练习方式，切不可图吹得长而采取 p 力度进行练习，这样既不会使肺活量得到增长，更无法发挥出竹笛应有的共鸣效果，也就是说，相对优美的音色是建立在一定的音量基础上的。以 C 调笛子为例，平吹音区浑厚、急吹音区清脆、超吹音区明亮就是对各音区音色的

总体要求。只是不同调的笛子相比起来，音色方面有不同的侧重点，C、D调笛子醇厚圆润，F、G调笛子清脆明亮，小A、小♭B调笛子锋利尖锐，大G、大A调笛子低沉宽厚，演奏者首先应当明确不同笛子的音色特点，再按照各音区不同的音色要求来进行长音练习。然而，这样以音区划分的音色特征只是较为笼统的区分，若要了解更为细致的音色特征必须要了解竹笛本身的乐器特性。

长音练习在音质方面的要求，首先强调纯净无杂音的质感，干净的音质是以上所阐述音色的形成基础。一般来说，不纯净的声音易在小笛子上以及大笛子的急吹音区和超吹音区上产生，这种不纯净是由于风门控制的大小或者方向的不准确导致的，吹奏时所形成的发音点如不在最佳位置，就会造成气流声大于笛声的响度，进而使声音不纯净。有些演奏者只是某些音不干净，一般集中在急吹音区的上半区的几个音（这与乐器性能也有一定关系），通过有针对性的长音练习——调整风门的大小和方向，将会有所改善。应明确，找到最佳的发音点以后，轻轻吹奏即能发出具有一定共鸣的声音。另外，弱吹更容易产生气流声，但是针对某些易不干净的音进行长期的集中练习，弱奏也可以达到相当纯净的音质。其次，发音结实也是针对笛子音质方面的一项要求，这需要一定的气息量才能达到标准，演奏者需在循序渐进中逐步掌握。最后，发音的平稳需要稳定不晃动的气息控制来支撑，演奏者想做到绝对平稳需要持之以恒的练习。以上是长音练习应注意的关于音质方面的内容，其与音色方面是不同的。音质方面的要求是优美音色形成的前提，也就是说，浑厚、清脆、明亮的音色必须首先是干净、结实的，而从根本上来说，音质和音色方面的要求都是建立在正确合理的气息运用和风门控制基础上的。

除了最基本的七声音阶上下行长音练习以外，长音还可以采用多种

方式来练习，如：一、和弦式排列顺序、八度音程式排列顺序或自由跳进音程式排列顺序的长音练习。这样的长音练习，风门转换较大且频繁，在练习气息的同时，更强调风门口劲方面的练习。二、变化力度的长音练习，如强、弱、渐强、渐弱、渐强再渐弱、渐弱再渐强。这样的长音练习显然要比按部就班的长音练习难度更大一些。三、气震音式的长音练习。关于气震音的要求以及训练，详见"震音"一节。四、加入变化音的半音阶长音练习。首先要注意在练习时，仍然要有音符唱名意识，而不能认为都是小二度进行，只顾前后小二度音程的准确关系。演奏者刚开始都是凭借自然音去记住上下变化音的指法位置的，而随着在正确意识下的练习步步推进，会慢慢形成变化音音符的独立记忆，这对现代曲目的演奏有很大帮助。需先以筒音作 sol 指法意识来练习，当熟练后，可变换其他指法来进行不同的意识性练习，其实无论任何指法，半音阶奏出的音是完全相同的，只是唱名不同而已。另外，由于变化音的出现，一要注意叉口和半孔指法的音准，二要努力追求半孔音良好的音质和音色。五、针对乐曲进行特定的长音练习，包括笛子、音阶和指法方面。如正在学习《春到湘江》的演奏者，可以采用 E 调笛子来练习长音，另外在指法音阶方面采用筒音作 re 五声音阶来练习，这样的长音练习与乐曲指法一致，指向性更加明确，对乐曲的练习有更直接的帮助。长期来看，随着学习的乐曲越来越丰富，在各调笛子和多个指法音阶方面均进行长音练习，会增强演奏者的适应能力。以上所讲到的几种长音练习方式，也可根据演奏者的具体情况和需要结合起来练习，如八度音程式的渐强长音练习、气震音式的半音阶长音练习等等。

　　长音练习是基本功练习中非常重要的练习，它对气息、口风以及音质音色均有非常明显的促进作用，应该作为演奏者的常态练习。

2. 指

运指练习的总体目的是加强对手指的控制力，使手指灵活、有力、独立、整体力度均匀一致。同时要注意练习的只是手指部分，而不应让手掌、手腕和手臂参与其中，动作幅度越小越容易提升速度，这是自然生理现象。

（1）音阶

传统的竹笛有六个指孔，从全按到全开发出七个音，所以根据音孔的排列和手指的抬按顺序，应该先练习七声音阶，再练习五声音阶，具体的练习内容一般以《笛子演奏技巧十讲》[1]中的七声、五声音阶练习曲为主，并结合其他教材中的练习曲，使音阶内容多样化。音阶练习是一项重要的基础性技术练习，在相当一部分乐曲中也会涉及。在近年来创作的一些乐曲中，运用了一些更高的音，而现代竹笛制作的不断改进和教育方法的科学有效，也使高音的吹奏更简单、更容易，所以七声音阶练习曲总的音域至少应该扩展至两个八度加纯四度，这样才能起到练习曲本身该起到的作用，即练习曲的技术难度应大于乐曲的技术难度。另外，与西方音乐不同的是，中国音乐五声音阶的使用非常广泛，所以，竹笛练习五声音阶也是极其重要的，也应和七声音阶一样，将其高音向上扩展。

将五种指法（筒音作 sol、re、do、la、mi）或者七种指法（加上筒音作 fa、♭si）用于七声音阶和五声音阶练习中，共十条或十四条音阶练习，可作为日常练习。音阶练习中，熟练只是最初的基本要求，练习音阶的真正意义首先在于增强手指的力度和弹性，使运指干脆利落、灵活放松，

[1] 赵松庭编，该练习曲以八度往复排列，不仅长度适中，也能起到运指练习的作用。

从而使音之间的衔接不拖泥带水，不带有音与音之间的"过程"。针对初练音阶的演奏者来说，在慢速练习中，应故意将手指抬高一些，这样可以拉开手指指根，让手指的抬按更加自由灵活，同时也可加强手指的力度。当然，将来在达到这些基础要求之后，加快练习速度时，手指不能抬得过高，否则会影响到运指的及时到位。

长期进行音阶练习的重要目的是要形成自然而然、不假思索的运指习惯，无论是在慢速还是快速的运指过程中，这种习惯都是极其必要的，必须通过长期坚持练习才能稳定不变。同时，在每日训练中，音阶练习又可以起到一定的"热身"作用，从而使吹奏乐曲时手指变得灵活放松。

音阶在艺术性方面的要求还有"均匀"。演奏者要明白音阶运行过程的"均匀"，其实是由各个手指抬按力度的"均匀"所导致的，所以首先应该重视练就各个手指绝对一致的力度和弹性。再者，一般双手无名指是最为迟钝的，应当集中加强练习。半音阶由于频繁地使用半孔按孔方式，更需要注意音之间的衔接过程，想在六孔竹笛上奏出像西洋管乐器那么清晰的半音阶连音几乎是不可能的，所以在这方面就需要使用加孔等其他改变乐器形制的方法。

连奏方式练习是相对来说难度更大的、更不容易达到清晰度的练习，是针对音阶更为直接的练习方式，而断奏或是连断相结合的练习方式是加入了分奏的一种练习方式，将练习的侧重点转移到了变化的律动方面，是练习在大脑支配下对不同音乐律动的反应与习惯，如《五声音阶模进》练习曲和《七声音阶模进》练习曲等。[1] 当然，成熟的演奏者有更为丰富的音阶练习形式，如加入各种类型的力度变化、连断变化、速度变化等，甚至按照自己的方式来更换音阶练习的节奏。这些变化为音阶练习注入了更多的音乐性，也与许多乐曲中渲染情绪的段落十分相似，对演奏者

[1]　曲祥、曲广义编《笛子练习曲选》，人民音乐出版社，2014，第 22、32 页。

来说，无疑是大有益处的。

（2）音程

以上的七声音阶和半音阶练习其实就是二度音程练习，三度、四度、五度、六度、七度、八度甚至复音程练习内容，在不同的练习曲书籍里，有多种多样的编排方式。如赵松庭先生编著的《笛子演奏技巧十讲》中，有针对每个音程关系（三度到八度音程）的练习曲。曲祥、曲广义先生编著的《笛子练习曲选》中，有三度、四度、五度、六度、七度、八度和十度的音程综合练习曲，还有八度跳音练习、八度练习和三度运指练习，其他练习曲书籍中也有不同编排方式的音程练习供演奏者练习使用。

音程练习除了要遵守音阶练习的要求以外，最重要的就是要求手指起落一致，比如筒音作 sol 的 la — do — la，要注意二孔三孔手指的同时起落，不同时的话就会出现 si 或其他音；再如筒音作 sol 的 do — sol，要注意在一二三孔按孔的同时，六孔需同时抬起；再比如 fa — la，都是同样的要求，练习时应注意。另外，跳进音程还需要气息、口风和口劲方面的配合，这样才能使音的进行迅速到位。一般情况下，音程练习曲随着音程的扩大都会采用舌吐分奏或者连断结合的演奏方式。这是由于跳进如使用连奏方式练习，尤其是在速度较快又有连续多次的跳进时，就会产生不清晰以致难以顺畅连接的情况。

分解和弦练习，有些书中叫琶音练习，一般以三度音程进行为基础构成，按照三和弦或七和弦及其转位的进行方式排列。演奏者在练习过程中，除了要按照以上的要求来练习，还应用心去感受和弦变换的音乐色彩变化。

演奏者在日常练习中，如能涉及各种音程练习曲，就会触及手指抬

按的各种组合方式，这样便会极大地提高乐曲的练习效率。演奏者会发现其实乐曲中大部分音之间的连接都是"熟悉"的，无须进行过多的练习就可以熟练吹奏，这是各种音程练习的功劳。另外，如果能涉及一些带有半孔和叉口指法的音程练习，会对现代乐曲的演奏有所帮助。

（3）颤指

颤音是中国竹笛演奏的一大特色，其"流利"、"花哨"的音乐表情无可替代，在乐曲中运用非常广泛。颤音练习是针对单个手指独立性的重要练习，演奏要求均匀、快速，手指富于力度、弹性。

练习颤音需要注意以下几点：首先，颤动的部位仅仅是手指，手掌、手腕和手臂都是不动的，不应该使其参与其中，否则会造成不自然、不均匀的抖动现象，一些特殊技法如臂颤等不包括在内。其次，初学颤音的演奏者应先进行慢速练习，应明确单位拍子内的颤音数量，比如一拍颤四下，经过一段时间的练习，待熟练后再加快。另外，为了提高每个手指的力度、弹性以及颤音速度，可以采用"打音"的方式来练习。吹奏时，手指抬起的时间相对长一些，按孔只是一瞬间，动作像拍打一样，做出"一触即发"的运指行为，这是一个针对性很强的、立竿见影、行之有效的颤音练习方法。再次，有些演奏者一味追求快速的颤音，运用方法不当，导致颤音不均匀，手指会不自觉地抖动，像是抽搐一样不受控制，这种现象一般是在练习初期没有进行过慢速练习，却又急于奏得快速才形成的。演奏者一定要在练习初期就避免这种错误出现，如已长时间感到手指不可控，应该立即停止，不要再重复这种不正确的颤动，然后采取慢练的方法，让手指在富于力度的、均匀的情形下，自然而然地按下、抬起，慢慢形成新的手指运行肌肉记忆。这样的错误习惯改正

需要一个较长的过程，所以演奏者尽量在练习初期就采取正确的方法进行练习，从一开始就"步入正轨"。

颤音一般可分为长颤音、装饰颤音和连续颤音。长颤音是基础性的颤音，其练习的意义首先是使手指颤动均匀，其次是使手指颤动持久。装饰颤音在"演奏技巧"章节专门阐述。连续颤音是指不同手指的连续颤动，之所以将其分为一类，是由于在吹奏长颤音较好的情况下，并不见得能将连续颤音吹好，它具有一定难度。难点在于要将下个手指的颤动迅速发动，需要每个手指都具有相当的灵活性和弹性，且每个手指的力度和速度都应保持均匀一致，这样才能吹出没有任何瑕疵的、华丽流畅的连续颤音。在赵松庭先生《笛子演奏技巧十讲》中，练习九和练习十一是连续颤音基础性的练习，曲祥、曲广义先生《笛子练习曲选》中，快速颤音练习是带有音乐性的连续颤音练习曲。

颤音包括多种音程的颤音，其中二度颤音是应用最为广泛的颤音，三度等其他音程的颤音在部分乐曲也有所应用，例如蒙古族风格的乐曲《牧民新歌》、《鄂尔多斯的春天》和组曲《草原抒情》等。三度颤音的颤动较二度颤音向上移动一孔，如筒音的三度颤音，就是全按颤动第二孔，其他三度颤音向上依次排列，其具体要求与二度颤音相同，这是音乐风格所决定的颤音。另外，在《鹧鸪飞》和《春潮》等乐曲中出现"同（三二一）"的颤动，实际上是四度音程颤音，演奏的基本要求是起落一致。非二度颤音的使用不太普遍，可根据乐曲的具体情形进行单独集中练习。

在"气""指"基本功后，这里阐述一些关于持笛姿势和握笛方式的内容，它涉及气息的通畅感和运指的自由度。

在持笛方向方面，由于竹笛的六个孔同在一个横面上，所以一直以来持笛方向无论左右皆可，后受西方管乐器影响，现今的多数演奏者都

是向右持笛。当然，向左持笛同样也是可以的，尤其是已成习惯的演奏者并不需要改，赵松庭先生将其总结为"青龙白虎全都行"，无论是哪个方向持笛，都不会影响气、指的自如运行。

横持竹笛的基本姿势决定了面部的朝向和身体的朝向并不能保持完全一致，强行一致则是别扭不自然的，一般来说，两者大约呈 45 度角，演奏时应保持面部朝正前方，向右持笛者的身体应朝向右前方呈 45 度角，而向左持笛者的身体应朝左前方呈 45 度角。

握笛方式一般分两种：一种是"直握对称式"，宁保生先生称其为"直指式"，胡结续先生称其为"开放式持笛法"[1]；另一种是"上手侧握式"，宁先生称其为"曲指式"，胡先生称其为"卧指式持笛法"，与长笛的握笛姿势是相同的。两种握法的区别在上手，第一种与下手直握法对称，第二种则是侧握。两种握法各有长处，"直握对称式"上手食指颤音以及半孔抬按更加灵活便利，而"上手侧握式"由于左手食指倚靠笛身，颤动会受些许影响。"上手侧握式"的优越性在于，针对孔距相对宽的大 A 调和大 G 调笛子，上手手指跨越度更大，比"直握对称式"的上手手指更为放松。另外，"上手侧握式"的上手单手就可将笛子固定，下手由于不担负任何压力，所以会更加放松。最后，"上手侧握式"面部与身体朝向之间形成的角度会略小，演奏姿势的自然协调性较好。总之，两种握笛的方法各有利弊，如能将这两种方法都掌握，取其长，避其短，是有益处的。

关于按孔的手指部位，则要兼顾笛子、笛曲。指尖按孔方式只可用于指距偏窄的小 G 调等笛子，随着笛子越来越大，孔距越来越宽，采用指尖按孔方式会使手指由于过度打开而僵硬紧张，这就需要采用指肚甚至指关节位置来按孔，具体位置需要视笛子孔距的远近和演奏者手的大

[1]　胡结续：《竹笛实用教程》，上海音乐出版社，2000，第 11 页。

小来决定。总体来说，按孔的手指部位应依照手指放松、自然的原则，越小的笛子手指按孔位置越靠前，越大的笛子手指按孔位置越靠后。

关于演奏的基本姿势，很多书籍都有详细的讲解，这里不再详细阐述，只做一些补充说明。如将笛子持平或笛尾微向下倾斜一些，要注意的是，不管是哪一种，一般都要使头部与笛子保持直角，这关系到风门是否能居中。也就是说，将笛子持平就要将头摆正，而笛尾微向下倾斜就要将头部也略倾斜。另外，双脚的摆放一般为向外45度，且应分开与肩同宽，这样站立稳定，并能使上身以及呼吸系统自然放松。演奏的基本姿势是演奏进行中的常态，而不是固态，应以基本姿势作为中心点，随着音乐的变化演奏动作自然变化，在变化中找到自然的平衡支撑，以保证自如的演奏。

3. 舌

与气和指方面相比，舌在乐曲中的应用并没有那么广泛，如《欢乐歌》和《鹧鸪飞》等许多南派传统乐曲就较少涉及舌方面，按照基本功的概念，似乎应将"舌"归为演奏技巧一类。由于即便是在没有吐音技术的乐曲中，一些音头也常使用舌吐，另外，吐音较其他的竹笛演奏技巧来说应用最为普遍，所以这里就按照笛界一直以来的分类法，将"舌"也归于基本功类别。

吐音是舌基本功的具体表现，分为单吐和双吐（三吐实际只是一种节奏型或音数概念，由单吐和双吐组成）。单吐是吐音技术的基础，发音方法为利用舌尖发出"突"音，同时应保持基本口型。许多演奏者常忽视单吐的作用，一方面认为单吐简单，另一方面由于乐曲中双吐较多，再加上双吐速度快，认为双吐才是重要的，这是极不正确的。初学者想

将音头吹到位，尤其是在急吹音区和超吹音区，若想不出现破音杂音，非得练习单吐不可。另外，单吐是双吐的基础，将单吐吹得短促且富于力度、弹性，才能进一步吹好双吐，演奏者应该重视它的练习。

双吐相对单吐来说，是在演奏快速旋律时运用的技术，双吐在单吐的基础上加入了"库"的舌部动作，使舌部产生"突库"交替转换动作，演奏的速度即可随之变快。练习时首先要注意舌部"突库"（"TK"）的动作力度要适中，既不能僵硬无弹性，也不能含糊不清楚，要把握好尺度，使其既具有一定力度和清晰度，又具有轻巧弹跳的活力。其次，"T"和"K"在各个方面应尽量做到一致。实际上，在经过单吐的有效训练之后，这里只需让"K"从力度和时值方面都与"T"保持一致，两者奏出的声音听上去是统一的。初学时往往会出现"K"发音力度弱、时值长的现象，在连续双吐时，会出现一组"TK"自身间隔较近，而与另一组间隔较远的现象。最后，在音符变换的情况下，运指必须与舌头"TK"动作相一致，每个音的指法变换要与均匀的双吐发音同时进行。普遍存在的错误演奏现象是两者配不齐，清晰度较差，这种情况一般需要进行慢练：首先要注意均匀的双吐发音是重要前提，其次要注意运指的动作一定要坚决，而不能犹豫、拖泥带水。

竹笛演奏中的三吐与西方一些管乐器的三吐并不是一个概念，这里的"三"指一拍内三个音组合而成的一些节奏型，例如八分音符加两个十六分音符或将其反过来的节奏型，抑或是三连音等。"前八后十六"这种类似于马蹄声音效的节奏型是最常见的，一般掌握单吐和双吐的演奏者，演奏这种节奏型并没有什么难度，只需注意八分音符的时值。乐曲中这种节奏型的八分音符大多数是顿音，其音乐表情多是"积极地、跳跃地"，应采用断奏方法，而不应将八分音符时值吹满，否则会显得音乐拖沓、不利索。三连音式的三吐，打破了双吐"TK"在反复进行时，

其偶数形成的重音始终在"T"上的情形。"K"在反复时成为节奏重音，需要稍加练习，慢慢去适应先"K"后"T"的演奏方式。其实在现代乐曲当中，不只是三连音，在音的不同分组情况下，"K"常常会处于节奏重音位置，那么进行一些发音"K"的单独反复练习，使其脱离总是和"T"连在一起的演奏思维和动作双重惯性，从而提高发音"K"的独立性，是大有裨益的。

　　基本功的三个方面以及后面要阐述的演奏技巧，都属于技能学习范畴。音乐心理学关于其学习过程有以下总结："音乐技能学习分为既有区别又有联系的四个阶段：定向阶段、分解阶段、整合阶段、自动化阶段。"[1]这说明，演奏者首先要明确练习的技术方面以及完成目标，然后将其分解为几个步骤，循序渐进逐步攻克，待熟练后，再训练将各个步骤合为一体，最终在持续的练习中形成演奏肌体行为习惯，达到演奏行为自动化。

[1]　曹理、何工：《音乐学习与教学心理》，上海音乐出版社，2000，第178页。

二、技巧及其运用规律

　　器乐演奏技巧是器乐化旋律特征的重要体现，中国竹笛的演奏技巧较多，赵松庭先生将传统的南北派演奏技巧总结为"南曲出手颤、叠、赠、打，北曲拿手吐、滑、剁、花"。随着笛乐艺术的逐步发展，南北传统演奏技巧将慢慢融为一体。

　　演奏者既需要掌握演奏技巧本身，也需要明白演奏技巧在音乐中的使用规律。除了许多传统乐曲的演奏要有明显的技巧侧重以外，新创作乐曲依据其旋律形态、旋律发展手法、乐器特性和音乐表现等方面的特点，也有一定的技巧使用规律，对这些使用规律进行分析总结是十分必要的。同时，从竹笛目前的曲谱来看，并没有太多让多数演奏者公认的、合理详尽标明演奏技巧装饰的乐谱，只能从演奏家的录音录像中聆听观察出装饰详尽全面的技巧。当然，从另一个角度来看，一个演奏者面对多种不同的技巧装饰进行选择，确实也能提高自己分析乐曲音乐表现的能力。实际上，西方音乐在演奏技巧装饰的选择上也经历过这样的过程，"在很多情况下，作曲家的标示也不够充足……音符本身并不是我们所预期的那样神圣不可侵犯，在不同的历史时期，演奏家不仅被允许，甚至被规定要修改或修饰作曲家的原稿，当然这种修改必须依赖演奏家对曲子风格深入的了解，只有这样才知道在何处、何时需要修改或添加"。有过大量聆听经历的演奏者，会发现类似《五梆子》、《牧民新歌》等一些被演奏得较多的乐曲，演奏家的演奏技巧装饰有一些是合情合理的，

是可以多样化存在的，但有一些可能就不那么符合一般规律，这就需要我们对其技巧使用规律进行一定程度上的摸索和总结。

某些演奏技巧，在旋律中所起的作用等同于装饰音的作用，比如打音、叠音等技巧。说到装饰音，顾名思义就是装饰旋律的音，它起到为旋律增光添彩的作用。西方古典音乐很重视装饰音的运用，有很多针对装饰音如何使用的专著，巴赫曾经针对钢琴演奏写道："装饰音以及装饰音的弹奏是良好趣味的重要组成部分。"中国传统音乐装饰音的使用极为普遍，无论民歌、戏曲还是器乐都会采用大量装饰音，有时聆听某些戏曲唱腔，由于受到大量装饰的影响，甚至于很难清晰地感知旋律主干音的音符。在竹笛音乐中，作为装饰性的演奏技巧运用极为普遍，尤其是南派传统乐曲中，这些演奏技巧由于出现频率相当高，慢慢成为某种演奏风格的表象特征。

以下关于具体演奏技巧及其使用规律的阐述，将按照演奏技巧的形成因素，分为气息类、指类和舌类，其中有些技巧会与"气指舌"中的两方面、三方面都有关联，将取其更为侧重的一方面进行分类。

1. 气息类技巧

（1）气震音

气震音是抒发音乐情感的重要技术手段，音效类似于弦乐的揉弦，声乐的颤音。它是在平稳吹奏的基础上，通过腹部操控气息的急缓而形成的气息类技巧，具体表现为气息急缓的反复交替。在这样的交替中，会造成微弱的音高差别，一般来说，除了一些特殊音乐风格以外，这种音高变化的幅度差最大不超过小二度，听上去应是固定在一个音上的"波

纹"，"是低于原音的近二分之一与原音之间的颤动"[1]，而绝不是两个音高。然而近年来，国外弦乐演奏者通过数字化的研究证实，揉弦所产生的音高变化是在"原音"的上下进行浮动，也就是说，在揉弦时，人耳自然要寻找在浮动中间的音高，认为这才是揉弦中的音高位置。

演奏中运用气震音能使旋律流畅优美或慷慨激昂，让旋律充满歌唱性，让音乐充满人性气息。竹笛演奏者演奏乐曲如不使用气震音，那么所有的音将是平直的，和一个弦乐演奏者演奏的音乐中没有揉弦是一样的。如果吹奏的音量较小，平直的演奏尚可让音乐相对悦耳一些，但音乐的表现力、渲染力以及对比变化都会受到限制，会显得单调、苍白、缺乏歌唱性，所以掌握气震音技术对演奏的多样化表现来说是十分必要的。

旋律流动过程中一般性音乐情感的抒发，都会采用平稳的音和气震音交替的方式来演奏，多数情况下平稳的音是常态，气震音是变化因素，以增强某种色彩或表现某类情绪等。不过，两者使用的比例还是应本着具体音乐具体分析的原则，赵松庭先生写道："要认识到有震和无震、快震和慢震，以及使用特殊的震音，都会使乐曲产生不同的情趣。因此，在使用时，要经过分析。"[2]一般来说，在写景式的、戏剧冲突较小的乐曲中，要少用气震音，而在抒发人物内心情感、戏剧冲突较大的乐曲中，则要多用气震音。另外，在一部作品中，根据音乐情感的发展变化，气震音的运用也需要采取一定的布局安排，如乐曲《秋湖月夜》的第一乐段音乐情绪在平稳中略有波澜，那么就应该采用平音为主、气震音为辅的方式，而其后展开抒发的一些乐句则要多使用气震音来充分表达该种情绪。一般来说，在一个较为连贯的、具有流畅性音乐表现的乐段中，

[1]　俞逊发、胡锡敏：《中国竹笛》（上），海南出版社，2005，第68页。

[2]　赵晓笛主编《笛艺春秋——赵松庭笛曲·文论集》，人民音乐出版社，2011，第183页。

每个音都是平音或者每个音都是气震音是极其罕见的，这样奏出的音乐将是单调无趣的。

"音波的快慢由乐曲情绪而定。"[1] 就气震音本身来说，包含两个指标，分别是气息震动频率和幅度。频率反映单位时间气息急缓交替的速度，是"快慢"指标，幅度指气息急缓交替的范围，是"大小"或称"深浅"指标，这两个指数不是绝对的，而是相对的。不同频率和不同幅度的气震音表现出不同的音乐表情，频率慢幅度大的气震音具有非常个性的艺术效果，常常带有"悲叹"情绪，《走西口》、《秦川情》等乐曲的相关乐句有所运用；频率快幅度大的气震音适于表现"激动"、"振奋"等音乐表情，常常与强力度并用，乐曲《三五七》、《二凡》、《秦川情》的引子部分就需要运用这种气震音；频率慢幅度小的气震音适于表达"幽静"、"遥远"等音乐情绪，通常采用渐弱力度来演奏的乐段结束音宜采用此类气震音；频率快幅度小的气震音则像内心泛起的微微波澜，或即将爆发前的暗流涌动，通常与弱力度或渐强力度一并使用。总体来看，在乐曲中使用最频繁的是频率和幅度都相对适中的气震音，这样的气震音具有普遍的歌唱性特点。

在一个连贯的乐句中，时值长和时值短的音都可以采用气震音。根据音震动的阶段来看，长音的气震音有一震到底的、先平后震的、先震后平的、先平后震又平的，可视具体音乐情绪的需要来选择，一般先平后震有慢慢打开的感觉，先震后平有慢慢收掉的感觉。如在长音中频繁地使用一种类型的气震音会显得比较单调，对于学习者来说，一定要学会各种类型的气震音。短音上的气震音多数是与平音交替使用的，这也是一种对比的手段，有时为了表达激动情绪也会连续几个短音都使用气震音。从相对宽广的视野角度来看，交替使用震音和平音具有普遍意义，

[1] 曲祥、曲广义编《笛子练习曲选》，人民音乐出版社，2014，第47页。

符合对比变化的诠释原则。

气震音在竹笛指法方面也有一定规律。首先，这与演奏者的个人习惯及演奏个性有关。其次，通过分析研究可发现一些规律确实也存在着合理性，如多数演奏者习惯在按一、四、五孔（或四、五孔，或一、二、四、五孔）指法使用气震音。那是由于：第一，这个音是"开口音"，有相对宽广的力度变化区域；第二，演奏者初学的指法是筒音作 sol，它作为清角系偏音，为突出偏音本身的不稳定因素，故而使用气震音。再比如演奏家往往在半孔指法上使用气震音，这是由于一方面半孔指法的音准不易掌握，而气震音在音波游移中可帮助确定音准，另一方面半孔指法的音色偏虚偏暗，气震音可以促使其相对结实明亮一些。另外，最常用指法（筒音作 re 和筒音作 sol）的半孔音在音乐中都是偏音，都需要突出不稳定感。

练习气震音时，演奏者首先要明确其声响效果，可通过聆听歌唱、弦乐揉弦或竹笛演奏家的吹奏等来了解，如能清楚地感知到气震音的美感，就有了一个非常重要的认知前提。切忌在不明白气震音音乐效果及其音乐表现的情况下盲目练习，这样的练习缺乏目标，是没有任何意义的。有些演奏者利用感性认知，很快就能模仿出气震音的音效，但要想熟练地掌握气震音的多种变化，还需要进行一些由慢到快的练习，如在一分钟 80 拍的速度下缓缓吹奏，气息流速一拍加急一次，慢慢练习到一拍两次、一拍四次，然后再尽量加快频率。刚开始训练应故意加大气震音的幅度，当练习达到频率较快，同时又可以做到均匀、持续和自然而然之后，就基本掌握了气震音演奏技巧了。之后就是要根据乐曲的具体音乐表现选择使用气震音了，如果能将气震音的使用位置和类别合理运用，不夸张地说，演奏出的音乐将气韵十足、栩栩如生，处处充满音乐的魅力和人性的光辉。

气震音和指震音对比来看，气震音幅度大些、频率慢些、运用更广泛些，而指震音幅度小些、频率快些、实际运用较少，两者的音乐表现也不尽相同。关于指震音详见"手指类技巧"章节。

（2）循环换气

想吹奏出连绵不断的乐句，就需要使用循环换气技巧，其原理是在正常吹奏过程中，将一小部分气储存于口腔内，当用口腔内有限的气吹响笛子的同时用鼻子吸气，之后再回到正常吹奏，如此往复就可以源源不断地吹下去了。循环换气包括连音循环换气和双吐循环换气，连音式比双吐式出现得早一些，所以目前在乐曲中的运用也更普遍一些，《鹧鸪飞》（赵松庭）、《三五七》、《幽兰逢春》、《西湖春晓》、《南词》、《南韵》、《行云流水》等许多乐曲中都用到了连音循环换气技巧。

循环换气的练习步骤分为：第一步，先练习以口腔内存留的气来吹响笛子，那么如何检验是不是口腔内的气将笛子吹响的呢？如果在吹响笛子的同时，鼻子可以吸气，那么一定就是口腔内的气，如不能吸气就一定不是口腔内的气，需要再摸索练习。第二步，让这一瞬间吹出的音尽量长一些，这样就可以保证与此同时鼻子吸气的时间长一些，吸的气量就会更多一些。另外，这一瞬间吹出的声音音量应尽量大一些，这样就能与正常气息吹响的声音音量取得平衡一致。第三步，长时值音的练习，训练目的是要使正常的吹奏与口腔内气的吹奏能够自由转换，尽量做到无缝连接。第四步，检验以上的学习成果，如能连续不断地吹奏一分钟以上的长音，那么就证明已经学会了循环换气。

当掌握了循环换气技巧以后，要注意：

第一，要在不断练习中，将口腔内吹气这一瞬间所产生的气息不稳

的痕迹减到最小。有些演奏者在这一瞬间会产生明显的吸气杂音，要注意口腔中存留的气虽然相当有限，但是换气的一瞬间却并没有想象中那么短，如果口腔挤气时间过于短，那么吸气势必非常急促，这样不仅会有声响，而且吸气量非常小，结果会造成实际吹奏时气越来越不足，无法吹得更长。

第二，循环换气时，气息量方面应始终都是充足的，不应有气息紧张、气量不足的感觉，这就要求一方面吸气瞬间要吸到足够的量，另一方面要在合理的情况下多安排吸气的位置，只有吸气量充足，才能源源不断地吹奏下去，才能游刃有余地吹奏出应有的力度变化和音乐表情。有些演奏者在演奏循环换气段落时，从头至尾音量较小，这是气量不充足的表现，会严重影响到乐曲的音乐表现。

第三，应注意换气的位置，一般要在笛子的平吹音区和急吹音区的中间区域换气，少选择超吹音区换气。另外，力度方面，应在音乐本身要求力度相对较弱的时机换气，这是因为口腔内气的冲力毕竟不足，在相对过低或过高的音上换气会严重影响到音质音色，而在音乐本身力度较强的时机进行换气，势必会让该强的乐句弱下来，影响到音乐表现。

第四，切记循环换气不要鼓腮。首先没有必要，在不鼓腮的情况下口腔内的气量也是够用的。其次会影响正确的口型，造成吹奏出的音不干净、不集中，另外也不美观。

第五，一些演奏者在吹奏时由于气息量不足，在无须采用循环换气的乐句中随意采用该技巧，这是不正确的。吹奏一般长度乐句时出现气息量不足的情况，应该通过长音练习来提升演奏者自身的肺活量，而不应不合时宜地使用循环换气技巧。

双吐循环换气是目前难度相对较高的演奏技巧。大约从 20 世纪 80 年代末开始，越来越多的竹笛作品开始使用双吐循环换气技巧，如《绿

洲》、《愁空山》（第二乐章）、《巴楚行》、《中国随想曲 No.1——东方印象》、《楚颂》等。双吐循环换气的原理是在"TKTK"进行中，将"T"或"K"换成"Pu"或者"Bu"的发音，这样改变发音以呼出口腔存留的气。与此同时快速吸气，其练习要求与连音循环换气恰恰相反，连音循环换气要求口腔内气流吹出的音尽量长一些，而双吐循环换气应让这一瞬间吹出的音尽量与"TK"一样短，吹奏的力度尽量与"TK"保持一致。一般来说，采用"Pu"或"Bu"吹出的音容易比"TK"长且弱，通过持续的练习将会达到演奏长度和力度方面的一致。换气音区位置与连音循环换气基本相同，尽量在平吹音区和急吹音区的中间区域换气。

（3）泛音

泛音的形成本身是一种物理现象。一个发音体在振动时，不但整体在振动，组成整体的各部分也在振动，基音是指发音体全部振动发出的音，而泛音是指发音体各部分振动发出的音。发音体的二分之一振动音为基音的高八度音，而发音体的三分之一振动音为高八度上方的纯五度音，四分之一振动音为基音上方的第二个高八度音……各个泛音的整体排列叫泛音列，分为基音、第一分音（高八度）、第二分音（再上纯五度）、第三分音（再上纯四度）、第四分音（再上大三度）……不同的乐器由于其性能不同，可以奏出的泛音数量不一。在笛子上，可准确奏出全部第一分音、部分第二分音、少量第三分音，其中基音、第一分音和少数第三分音，就是平吹音、急吹音和超吹音，而这里要讲的笛子泛音技巧就是平时并不多吹奏的第二分音。

　　筒音、开一孔、开二孔可奏出泛音，开三孔在大笛子上也可奏出泛音，但很少用，这个泛音一般采用超吹音区的全按孔指法来吹奏，那么筒音、开一孔和开二孔发出的音就是该指法急吹音的上方纯五度音。吹奏泛音要注意，首先，由于泛音的音高处于急吹和超吹之间，需要恰到好处地控制气息急缓和风门大小，使其介乎两者之间，气息过缓、风门过大则吹向急吹音，气息过急、风门过小就吹向超吹音，要找到适中的吹奏感觉。另外，大脑意识对即将要奏出的泛音音高应有明确的提前感知，这个音高提前感知是可以准确奏出泛音的前提条件。最后，泛音的音准常常偏低，可以试着与急吹音区的相同音高做对比，如偏低，就要在吹奏时将风门方向略向外调整。泛音的音色相对暗淡、纤细，适宜表现静谧、悠远的音乐，如乐曲《鹧鸪飞》中"如箫般"的弱段、《乡歌》引子中的"回声"模仿等等。

2. 手指类技巧

　　手指类技巧在传统南北演奏流派中应用极其广泛，南派多用颤音、打音、叠音、赠音等，北派多用滑音、历音、剁音等，这些手指类技巧是体现南北派不同演奏风格的一个重要方面。整体上手指类技巧意在表现华丽丰满感以及腔调类型化。

（1）打音和叠音

　　传统南派演奏技巧中，打音是在同音反复的情况下，采用旋律音的下方二度音将同音区分开来的一种演奏技巧。由于手指有拍打指孔的动作，故名打音。演奏要求手指富于弹性，"手指与指孔接触的速度，要

好似皮球被拍到地上后弹起来一样，有一触即发的感觉"[1]。叠音有时也用作区分同音（虽然这并不是传统叠音最重要的功能作用），与打音相反，其采用的是旋律音的上方二度音。在区分同音方面，应该采用打音还是叠音，首先会受乐器性能的制约。如竹笛最低音的同音反复如需加入装饰，只能采用叠音而无法用打音。再如"叉口"指法的限制，以筒音作 sol 为例，平吹音区和急吹音区的 fa 只能采用叠音来区分同音，如果勉强演奏出下方二度装饰，第一速度较慢，第二会失去打音的弹性感，从而不具有打音的实际动作和音效意义。超吹音区的 sol 只能使用开一、二、三、六孔的指法来演奏打音。同样，si 只可采用叠音。其次，受审美因素的影响，不同的演奏者对选择使用打音还是叠音有不同的认知和体会，有时也有一定规律，但无论使用打音还是叠音，尽量不要和其后的旋律音相同，避免因重复而产生单调的感觉。如"do、do、re"的旋律，在两个"do"之间使用打音效果更好。而"do、do、si"的旋律，在两个"do"之间使用叠音效果更好。如旋律的进行并不是二度进行，使用打音还是叠音就取决于审美了。一般来说，在乐曲中区分同音，采用打音的情况更多，而在多次的同音反复中，如只使用打音或只使用叠音，会使音乐显现出僵化单调感。为了避免这种重复带来的单调感，就应将打音和叠音交替使用，如乐曲《梅花三弄》中的乐句：

例1 古曲：《梅花三弄》

打音和叠音的功能作用，除了同音反复以外，还包括其他方面。打音有时也用于装饰颤音之后、旋律音之前，与装饰颤音合为一体。如：

[1] 俞逊发、胡锡敏：《中国竹笛》（上），海南出版社，2005，第56页。

　　而叠音最初也是最重要的功能是在旋律音前叠加一个或多个音，采用叠音"又"标记的，意为在旋律音前加上方二度音，而在旋律音前加多个上方音的，则以倚音的书写方式写明具体音，这种叠音的装饰效果是更加明显的。在乐曲中，叠音运用最普遍的情况是在上行的旋律中，它有时是为了让旋律更丰满，更"花"一些，有时是为了加重该音的音头力度，以增强节奏重音感，有时是为了使音乐更加明亮，有时以上这几方面的作用都有。

（2）赠音

　　属传统南派演奏技巧，位于音尾，时值极短，在带出这个音的同时，气息迅速收住，戛然而止，使音的结束干净利落，其装饰效果饶有趣味。赠音一般不讲究音高的准确性，它是一种比较特殊的风格性音效，大量运用于江南丝竹和昆曲的吹奏中，尤其在昆曲中，一些吹昆笛的老艺人在每个音尾都会习惯性地加赠音技巧，体现出南派演奏风格特点。一般来说，大多数赠音都采用的是全开孔指法，极少数赠音也会采用其他指法，如例2就采用开三孔音。另外在很多情况下，赠音的出现是有其特定节奏位置的，而不能随意奏在其他拍点，如乐曲《鹧鸪飞》中的乐句：
　　赠音出现的位置应在"re"的后半拍位置。初学赠音的演奏者容易

例2　　　　　　　　　　　　　　　　　　　　　　　赵松庭：《鹧鸪飞》

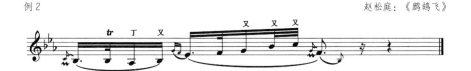

将赠音吹得过长，从而感到主干旋律被改变，这不是赠音的正确音效和
艺术效果。

（3）滑音

是传统北派演奏风格中极富个性的技巧，它的运用集中体现了中国
音乐的"带腔"性，具有独特的韵味感。在不同地域音乐风格的乐曲中，
滑音的不同运用显然与地方方言有着必然的联系。赵松庭先生称其为"圆
滑音"，俞逊发先生将其解释为"从一个音无痕迹地移向另一个音"[1]。
滑音能表达多种音乐情感，在笛曲中应用较为复杂，需要做较深入的分析。

首先，根据音的走向，滑音分为上滑音、下滑音和复滑音。在笛曲
中，下滑音最多，复滑音次之，上滑音较少。复滑音也称回滑音，根据
音走向分两种，一种是先上滑后下滑，一种是先下滑后上滑。另外，滑
音的位置有些在音的开始，有些在音的结尾，在音结尾使用的滑音，称
为后滑音，后滑音同样也是多下滑、少上滑，常滑向非准确音高，形成
一种独特的语气感。

音程方面，绝大多数的滑音为二度和小三度滑音，二度上滑音常用
在一、三、四、六孔，二度下滑音常用在三、六孔，小三度上滑音常用
在开一孔到开三孔、开四孔到第六孔半孔，下滑音则反之，三度复滑音
综合两者。一般来说，大三度滑音较为罕见，然而在北派的一些传统笛
曲中，有时也会用到四五度滑音甚至更大音程的滑音，有一些更像是一
种音效，如模仿鸟叫的滑音。总体上来说，这种超过三度音程的滑音，
在笛曲中的应用是相对较少的。

指孔方面，理论上每个指孔都可独立或结合其他指孔一起形成滑音，

[1] 俞逊发、胡锡敏：《中国竹笛》（上），海南出版社，2005，第63页。

唯一不可形成滑音的是上滑至全按孔音[1]，实际在笛曲中，由于调式和旋法等原因，并不是每个指孔都会用到滑音。正因为如此，乐曲的指法选择除了要考虑调式音阶和音域等因素，也常会将滑音能否实现作为一个重要因素，如有滑音技巧的乐曲多使用筒音作 re、la、mi，而少用筒音作 sol 和 do。

滑音是通过手指抹滑渐渐打开或渐渐按下指孔，为了使滑音更自然，更圆滑婉转，体现出其特有的腔调韵味，除了手指有渐开渐按的按孔动作以外，也要注意与之相应的气息控制变化，利用气息不同程度的轻重急缓和手指的抹滑共同表现带腔性韵味。

滑音的吹奏需要注意以下几点：首先，应认识到滑音是一个过程，是一个从开始到结束或长或短的过程。实际上，我们感知到并需要奏出的是这个过程所带来的腔调感。第二，滑音相比其他装饰性技巧，时值要略长一些，需要一定的时间来完成，但需要注意滑音吹得过慢，乐句节奏会出错。第三，在一个乐句中使用滑音技巧次数要适度，这样既可以体现出滑音的艺术美感，又不影响旋律自身进行的特征。过多使用滑音会搞混旋律主干和腔调感之间的主次关系，使乐句含混不清、腻腻歪歪，旋律"扭来扭去"，这样的演奏是审美情趣不高的表现。而其他一些装饰音如波音、单叠音等，之所以可以大量用于旋律中，是由于它们的速度较快，不会影响到主干旋律的节奏准确性。另外，这样的装饰技巧并没有滑音的艺术个性那么鲜明。这里顺便解释一下，愈是个性鲜明的技巧愈不能频繁使用，而个性一般的技巧则可作为常态来使用，这是规律。第四，在不同的音乐风格中滑音的使用不尽相同。一些乐曲取材于二人台、广东音乐、少数民族音乐等乐种，其运用的滑音在多方面均

[1] 这里指传统六孔竹笛，而《鄂尔多斯的春天》和《麦收》等通过加孔形成的滑音，虽与筒音是同音高，但不采用全按孔方法，不在此范围。

有其不同的特点，而在某些音乐风格类型的乐曲中则不宜使用滑音，如进行曲等坚定有力、雄伟庄严的音乐。另外，江南丝竹、昆曲等乐种和戏曲素材的乐曲，受传统的审美习惯所限，也不宜使用滑音。总之，能将滑音在各方面运用得恰到好处，会让人眼前一亮，产生出一种独特的、韵味十足的歌唱性美感。

（4）剁音

属传统北派演奏技巧，个性鲜明，具有干脆利落的艺术效果。演奏方法是手指由全开孔向闭孔迅速同时按下去，其演奏方法与下滑音迥异，艺术效果也是截然不同的。剁音的起始一般为全开孔，音程最大为七度，最小为三度，三度以内的音程无法形成剁音的音响效果，剁音的吹奏除了手指以外，还依靠带有腹部冲击力量的气息和强有力的舌吐来完成。

吹奏剁音需要注意，大多数的剁音音程较宽，前后两个音在气息和口风方面应有一个急速的转换，尤其是在急吹音区的五度、六度和七度剁音，易形成两种类型的错误：第一种，将剁音的后音，筒音、开第一孔或第二孔吹成了五度泛音；第二种，将剁音的前音吹成了低八度，这两种错误都是由于气息和口风方面没有转变，而吹成了音程距离更相近的两个音。练习时，应该先以较慢的速度，将剁音的两个音在无任何连接痕迹的情况下正确吹出，并在此时仔细体会气息和口风方面转换的感受，熟练之后再逐步加快。

（5）历音

属传统北派演奏技巧，顾名思义历经多个音，实际上就是极快的上行或下行七声音阶，上行称为上历音，下行称为下历音。曾永清先生曾针对历音指出，在一个八度之内，称为一轮历音，而两个八度则称为双轮历音，这里的"轮"应指指法的轮次。例如从平吹音区筒音依次向上至急吹音区筒音为一轮，从急吹音区筒音依次向上至超吹音区筒音为又一轮，而从平吹音区筒音依次向上至超吹音区筒音就是双轮。根据历音的概念就可以发现，要想吹出清晰、完整又均匀的历音，必须先要熟练掌握七声音阶，其关键是运指要具有力度感和灵活性。历音的艺术效果为畅快流利，其中一种作为装饰的历音，大多出现在旋律音之前，只有少数出现在旋律音后。由于历音是由多个音组成的，需要较长时间来完成，那么在旋律音前的装饰性历音，就必须占用之前音的时值，以保证旋律音在准确的节奏位置出现。另外一种历音本身就是一个时值过程，有的乐谱会将其记为连音，如九连音、十一连音、十三连音等，要注意历音起始点和结束点的节奏必须准确。另外，应将历音过程中的所有音吹得完整并且均匀，即不可漏音、不可时值长短不一。

（6）指震音

又叫虚颤音，多运用于南派风格乐曲中，标记为"𝄪"。演奏方法是手指在指孔旁作颤音似的动作，但并不按住全部指孔。指震音常和弱力度一起使用，一般用来表现虚无缥缈的意境，平吹音区和急吹音区的筒音是无法使用指震音的，超吹音区筒音的指震音可采用第三孔颤动的方法。虽然抬按音孔的全部与"𝄪"这个标记的运指方法相悖，但它仍

叫虚颤音，因为它的音效与"ᴏ̌"是相同的。演奏指震音需要注意：第一，手指不可盖住音孔太多，这样会造成旋律音偏低，也不可盖得过少而没有形成指震音的音效。第二，手指动作要迅速，演奏频率要快，听上去必须是旋律音。如颤动频率太慢会形成两个音，这不是正确的指震音音效。

（7）飞指

传统北派演奏技法之一，适于表现乐曲中欢腾热烈的音乐情绪。具体方法为吹奏飞指的手不握笛，三个手指在指孔上进行左右横向快速摇动，另一只手将笛子握牢，最终形成一种类似"哗啦哗啦"的音效。其并不甚讲究音准和音质，而以烘托热烈的情绪为主，常与花舌音共同使用。最初为二人台乐器"枚"（平均孔竹笛）的演奏技巧，后在一些笛曲里有所运用，如《五梆子》等，有些乐曲还巧妙地将飞指和旋律进行结合在一起，如《早晨》、《大青山下》、《山村迎亲人》等。

（8）揉音

属于颤音一类，顾名思义，手指在孔上反复揉动而产生的往复滑音音效。揉音可细分为三种类型，无论哪种都与按半孔指法相关联，最常见的一种是《秦川情》、《秦川抒怀》、《兰花花》、《尧都风》等乐曲中采用的揉音。借胡琴的叫法，也叫"压揉音"，是第五孔半孔和第六孔半孔之间的快速滑音往复，其音程为大二度，旋律音为第五孔半孔。另外一种，是模仿京剧唱腔的揉音。这种揉音是向本音的下方揉动，音程小于小二度，但比气震音和指震音的幅度变化要大一些，

频率比压揉音要慢一些。若吹奏的是全孔音，就揉向其下方孔的半孔，若吹奏的是半孔音，就向按 3/4 或 4/5 孔进行揉动，但不要全按住孔，否则会有痕迹。要想把这种揉音吹得准确，需要聆听一些京剧唱段，当体会到了其独特的风格韵味，自然就可以将频率快慢和音高差演奏得恰到好处，模仿得惟妙惟肖。第三种，是朝鲜族音乐风格的揉音。这种揉音类似气震音效果，但其音高差较大，只用气息来控制达不到效果，其与京剧风格的揉音进行方向相反，是揉向本音的上方，当揉音为全按孔音时，应采用手指左右滚动的方式来演奏，只需露出孔的一小部分就可奏出。这种揉音同样也需要先明确其具体的音效韵味，再进行慢速练习。第二种和第三种揉音，可以配合使用气震音吹奏。总体来说，无论哪种揉音都是体现中国音乐带腔性的演奏技巧。

3. 舌类技巧

花舌音

传统北派演奏技巧之一，有些人天生舌头就会打"嘟噜"，花舌技巧一学就会。演奏者可以通过逐渐加快念"嘟噜"这两个字，在较短时间内学会打"嘟噜"，然后再在笛子上练习。初学吹花舌音时，要注意让舌头动作的幅度尽量小些，控制住吹奏的基本口型而不要影响到发音。乐曲中花舌音常常和滑音联合使用，使音乐产生豪爽带劲的效果，极富浓郁的北方音乐风格表现力。注意不要在不适宜的音乐风格乐曲中盲目使用花舌音技巧，另外，由于其艺术特点极具个性，不要用得过于频繁，避免给人矫揉造作之感。花舌音技巧如同许多个性技巧一样，如能用得恰到好处，是极具艺术表现力的。

4. 装饰

竹笛演奏一段旋律，通常都会加入一些装饰，对于旋律来说，这些装饰与打音、叠音等技巧的作用相类似，所以就将装饰音及其使用规律也放入演奏技巧一节进行阐述。

（1）波音

音乐中通用的装饰音，符号为"﹏"。在竹笛演奏方面，波音与打音、叠音具有类似的装饰作用，在乐曲中应用非常广泛。在竹笛演奏中，尤其是上波音应用更为普遍，由于它与旋律音共形成三个音，所以其装饰过程就要比打音和单叠音稍长一些。另外，不同的是，波音可用于乐句的起始音，而打音和叠音一般用于旋律进行过程中的音，很少用于起始音。波音的演奏速度应略快一些，不要影响到旋律主干音的节奏。

在使用规律方面，上波音除了常常用于乐句的起始音以外，还常用于下行旋律，与叠音常用于上行旋律恰恰相反。当然上波音有时也用在上行旋律中，只是没有叠音那么普遍。其次，当波音用于同音反复中时，需配以吐音共同完成才可形成。另外，上波音不仅可直接装饰某个音，有时也在这个音的上下二度音上进行波音装饰。竹笛"新派"就有一种波音装饰，于某个音的下方三度音上进行装饰，应用较为广泛。以筒音作 re 为例，波音大多用于"mi—sol"或"la—do"进行中的前音，这种装饰非常明显，装饰过程更长，更要注意速度应略快。由于极具个性，在乐句中不要过于频繁地运用。另外，此种波音的运用要注意音乐风格问题，其一般不宜用于江南音乐风格的乐曲中。下波音在笛曲中运用较少，一般在乐曲的谱面会有所标注，如《春到湘江》和协奏曲《鹰之恋》

等乐曲片段，就运用到下波音。

（2）倚音

音乐中通用的装饰音，用小号音符标记于旋律音的左上方。在竹笛演奏中，倚音的使用比较特殊。首先，一些倚音标记的音与波音相同，但其并不采用波音记号。一般来说在相对规范的竹笛乐谱中，这样的音效如记成倚音，那么就要比记成波音奏得慢一些，这是两者的区别，这种倚音的时值一般在旋律音时值内。其次，在传统南派演奏风格中，常在旋律音上方加倚音，具体体现为装饰性的颤音。

（3）装饰颤音

实际上是倚音的一种，由于其应用非常广泛，所以将其单独归于一类。在乐曲中的使用规律与上波音基本相同，它多运用于南派音乐风格的乐曲中，在乐句起始音上加本音上方二度的颤音，就是所谓的"出手常用颤"[1]，当然在旋律进行中间也常用到装饰颤音。它与波音的区别首先体现在音的数量上，装饰颤音是多次二度音程往复，而波音是单次二度音程往复。其次，装饰颤音在艺术特点上要比波音更加华丽丰满一些。在乐曲中，装饰颤音和波音应该交替合理使用，各发挥其特色，使旋律既不过于干涩，也不过于繁杂，清晰干练与华丽丰满变化同在。

装饰颤音的演奏一般应用于慢速音乐中，要注意不能影响到旋律主干的节奏，装饰颤音应置于被装饰音节奏点的前面，以保证被装饰音在准确的节奏拍位出现。

[1]　赵松庭编著《笛子演奏技巧十讲》，文化艺术出版社，2001，第41页。

另外，在中国音乐的音阶中五声音阶居于多数，七声音阶是在五声音阶的基础上加入两个偏音形成的。《左传·昭公二十五年》子产论乐时有"为九歌、八风、七音、六律，以奉五声"的论述，也就是说，七声中的两个偏音多数情况下是色彩音，并非功能音。正由于此，在一些七声音阶旋律中，常常采用颤音和波音来装饰偏音，以增强其不稳定性、游移性，这是调式音之间的自然倾向性，这一点演奏者应予以重视，选择正确合理的位置运用颤音和波音来装饰旋律。

装饰音必须要遵循一条原则，那就是数量不多不少，时值不长不短，恰到好处。巴赫等人曾呼吁：必须避免滥用装饰音。调味料太多会毁掉最美味的菜肴，花饰太多会损害最完美的大厦的外观。无关紧要的音符以及本身已够晶莹夺目的音符应该不加装饰音，因为装饰音只是用来增加音符的分量和含意，使之与其他音符有所区别。不然的话，就会犯错误，犹如演讲者在每一个字上都加重音，自以为加深印象，其实反而没有重点，一片模糊。[1]笛子大师赵松庭先生曾作顺口溜"恰到便是好，莫成老油条"，亦曾写道：装饰是一种艺术，但它不是本质的。音乐的美首先要注意本质，过分地追求装饰的美，是对本质的美缺乏信心的表现。不过，丝毫不加装饰又未免太朴素。至于胡乱装饰，置风格、内涵于不顾，更会产生相反的效果。[2]关于装饰音"度"的掌握方面，过度的装饰和不加任何装饰，在实质上是相同的，它们都缺乏变化，从而产生单调感。而恰到好处地使用装饰音，则会起到锦上添花的作用。

以上演奏技巧是目前应用最为普遍的技巧，最后，要提醒演奏者的是，任何技术点的训练都要注意放松与用力的对立统一，要想奏出自然

[1] 哈罗德·C.勋伯格：《不朽的钢琴家》，顾连理、吴佩华译，广西师范大学出版社，2014，第13页。
[2] 赵松庭编著《笛子演奏技巧十讲》，文化艺术出版社，2001，第39页。

而然的音乐，肌体应是放松的。需要注意的是，放松其实是指不参与吹奏用力的部分要放松，如运动中的是右手，那左手就应该是放松的。有些演奏者不能将气和手指的用力分离，吹到激昂的段落，气息用力的同时，手指也跟着在用力，吹到静谧的段落，手指也跟着变得软弱。应知道，音乐的语气感绝大多数来源于气息控制，气息用力的同时，手指应是放松的。有时情况恰恰相反，手指每每抬或按，气息都会随之晃动，这样将无法吹奏出连贯的"线"性旋律。要明白手指抬按是通过改变共振空气管长而改变音高，气息控制是让音乐形成"抑扬顿挫"等语气感，两者用力针对的是不同方面，而暂时不起作用的方面要休息、要放松，"人们容易或者都松，或者都紧，不懂得对立统一的原理"[1]。

[1] 黄大岗主编《周广仁钢琴教学艺术》，中央音乐学院出版社，2007，第33页。

三、演奏技术与音乐性

相对音乐作品中的音乐性来说，演奏技术是手段、是方法，音乐最终的情感表现以及哲理揭示无疑才是根本目的。演奏技术与音乐性之间是对立统一的关系，实际上，所谓的演奏技术是在器乐艺术长时间的发展过程中，应音乐表现的需要才慢慢得以形成确立的。

第一，演奏技术的重要性。竹笛独奏艺术发展的这几十年，技术方面的全方位提高是有目共睹的，现在专业演奏者的演奏技术高度在以前看来是不可想象的。一个演奏者拥有高超、全面的演奏技术，才有可能准确完整地表现音乐，也才有可能更加深刻地揭示乐曲内容。演奏家曲祥先生将技术形象地比喻为手枪中的子弹，从另一个角度来看，一个演奏者只有拥有良好的演奏技术，才能将更多的注意力用于关注音乐表现本身，才能在没有顾虑、不被打扰的情况下，去展示音乐的艺术性。演奏者心中纵有千百般美好的想象和憧憬，如没有扎实的演奏技术，也只是不切实际的空想。

练习任何演奏技术都要先有目的，再有方法，之后在摸索练习中，又不断地明确目标、改进方法，最终在较短时间内高效全面地掌握技术。俄国钢琴教育家、演奏家涅高兹先生曾不断重申："目的越明确，就越容易找到达到这一目的的方法。"[1]"演奏一方面必须掌握多种技术手段，

[1] 涅高兹：《涅高兹谈艺录——思考·回忆·日记·文选》，焦东建、董茉莉译，人民音乐出版社，2003，第55页。

另一方面又必须有明确的演奏目标，而这个目标是要靠演奏者对音乐的理解来确定的。"[1] 演奏技术的目标制定要具体而准确，明确目标才能有的放矢练习。演奏方法是通往技术目标的路径，只有选择"捷径"，才能以最快的速度到达提前设定的"目的地"。

第二，音乐性的重要性。音乐性是本源，任何脱离了音乐性的演奏技术都将成为杂耍。"教钢琴的目的，是教音乐，而不是手指体操。"[2] "技术是为内容服务的。"[3] 现实中一些演奏者拥有高超全面的演奏技术，如自如的气息控制、飞快娴熟的运指和干净利落的循环换气双吐等等，其能应对许多高难度的独奏曲和协奏曲。但令人费解的是，这样的演奏者却演奏不好一些技术相对简单的作品，甚至是一首歌曲，原因大概是这些乐曲或歌曲中并没有那些高难度的演奏技巧，只有"寥寥"几音，也不需要什么高难度的技术技巧，只需简单的音乐来传达情感，此时一些演奏者仿佛"英雄无用武之地"一般，不知该如何表现。

演奏者针对乐曲的学习，首先，应遵循循序渐进的学习方法，而不是直接去追求乐曲的演奏技术难度。所谓"简单"的乐曲是指其技术简单，这样的乐曲恰好可以拿来做音乐性方面的训练。其次，忽视音乐性的演奏者并没有理解艺术的真谛，错将技术当成艺术，是本末倒置，是缺乏演奏目的认知的表现，是演奏者艺术修养不足、品位不高的表现。

即便在技术练习中，也不应脱离音乐性的指引，应尽量关注技术练习中的音乐性，再枯燥无趣的技术练习也要尽量演奏得富于音乐性。"音乐技能不是通过呆板的训练培养出来的，而是在音乐美的感受、想象、鉴赏、理解的熏陶中形成的。"[4] 这是因为，只有将所有音符都演奏得

[1]　黄大岗主编《周广仁钢琴教学艺术》，中央音乐学院出版社，2007，第49页。
[2]　黄大岗主编《周广仁钢琴教学艺术》，中央音乐学院出版社，2007，第149页。
[3]　曹理、何工：《音乐学习与教学心理》，上海音乐出版社，2000，第186页。
[4]　曹理、何工：《音乐学习与教学心理》，上海音乐出版社，2000，第187页。

富于音乐性，技术练习才能呈现出顺应自然的情形，进而才能形成大脑意识和肌体行为方面的协调一致。

音乐作为一门艺术，需要真实自然的音乐表现，在这样的基础上练就而成的演奏技术才是有的放矢的技术，只有将演奏技术与音乐性相结合，才能成就更加完美的艺术。缺乏技巧的音乐表现是笨拙的，而缺乏内部体验感受的音乐表现是苍白无力的，二者是不能分离的。中国古代就有针对技术与音乐性的美学观点，如"以情带声，声情并茂"，清代李渔所作《闲情偶记》中叙述：曲情者，曲中之情节也。解明情节，知其意之所在，则唱出口时，俨然此种神情。问者是问，答者是答，悲者黯然魂消而不致反有喜色，欢者怡然自得而不见稍有瘁容，且其声音齿颊之间，各种俱有分别，此所谓曲情是也……有终日唱此曲，终年唱此曲，甚至一生唱此曲，而不知此曲所言何事，所指何人，口唱而心不唱，口中有曲而面上、身上无曲，此所谓无情，与蒙童背书，同一勉强而非自然者也。"声"首先是针对音质方面提出的表现要求，进而指音乐需要的音色效果，最终指技术能力层面，"情"指的是音乐情感表现。"声是自然科学范畴；情是意识形态范畴。"[1]"声是传情的工具，情是依靠声的调控得以完成的，传情是表演艺术的灵魂。"[2]具有美感的"声"可以让人钦佩，但没有真实的"情"便不能打动人的内心，两者完美结合才能"声情并茂"。"有声而无情，就不能感动人；有情而无声，则缺乏感人的条件。"[3]可见无论声、情，最终目的都是要"感人"，都是要揭示音乐表现的本质。

[1] 赵晓笛主编《笛艺春秋——赵松庭笛曲·文论集》，人民音乐出版社，2011，第302页。

[2] 曹理、何工：《音乐学习与教学心理》，上海音乐出版社，2000，第260页。

[3] 赵晓笛主编《笛艺春秋——赵松庭笛曲·文论集》，人民音乐出版社，2011，第231页。

演奏诠释

§ 诠释原则
§ 诠释手段
§ 诠释依据

即便是对于具有较高演奏技术水准的演奏者来说，将音乐演奏得合乎情理、恰到好处，仍然是有一定难度的，安东·鲁宾斯坦曾说："你知道为什么演奏那么难吗？因为它若不是受到矫揉造作的影响，就是为矫揉造作而感到苦恼，而当你有幸避免了两个陷阱的时候，又容易陷入干巴巴的毛病。真理存在于这三个祸根之间。"这里所谓的"矫揉造作"指加入了过多的、乐曲本身并不涵盖的诠释，"为矫揉造作而感到苦恼"是指不自然的诠释得不到解决，而"干巴巴"指的是虽不矫揉造作，却又缺少了音乐表现力，将音乐奏得过于苍白。从理论层面来分析，那个应该追求的诠释尺度似乎就在它们当中。本章的阐述暂且将尺度这种更深层次的诠释搁置，而重点阐述具有普遍意义的、一般性的演奏诠释。

当演奏者富于表情地演奏音乐时，无论他心中对音乐的理解是深刻还是浅显，对乐曲的演奏安排是否经过周密考虑，在此时他已经自觉或不自觉地对演奏做出了处理，当然，这样的处理质量或好或坏。演奏者经过对乐曲多方面分析、谋划、试奏等，做出相对合理且具有一定水准的演奏处理，就称为诠释。竹笛演奏者不但需要学习气、指、舌方面的基本功以及一些演奏技巧，而且需要将它们合理地运用到乐曲的演奏中。良好的演奏技术只有与演奏诠释相结合，才能成为上乘的演奏。"一位内行的音乐家需要能够以诠释层面的理解力来平衡技术上的娴熟度。"[1]

聆听演奏家的演奏（包括录音或现场）可以发展诠释技巧，获取一些优秀的演奏诠释方式，这在学习的初期更为有效，然而完全只通过聆听方式来获取的演奏诠释却是片面的，也不是根本性的。这样带来的仅仅是对他人的初级模仿，而更为重要的获取演奏诠释的方式之一则是对乐谱文本的分析研究，这样获取的演奏诠释才是相对合理的一般性演奏诠释。

[1] 约翰·林克编《剑桥音乐表演理解指南》，杨健、周全译，上海音乐出版社，2018，第100页。

　　对乐谱文本的分析研究，是一般性演奏诠释的重要依据之一，一切形式上的演奏诠释规律都隐藏于乐谱内部，待演奏者发掘。分析研究乐谱，首先需要演奏者具有一定的音乐理论基础，其次要把这一理论基础与具体演奏实际联系起来，"那些具有坚实理论基础的学生，却对乐曲诠释一筹莫展。他们的理论知识都像抽象的数据般储存着，完全与音乐演奏活动不相干"[1]。"国内虽然并不乏音乐结构分析，然而，并不注重把结构分析与表演相联系……音乐结构分析更多地局限在作曲技术理论领域，旨在探索作曲家的技法运用，而不是探讨分析与表演应该如何联系，分析对表演会产生何种影响，表演能从分析中得到什么启发。"[2]作为演奏者，在分析作品时要遵从一个总的宗旨，那就是任何理论方面的研究分析最终都应该与演奏实践结合起来，将演奏实践作为理论研究的落脚点。

　　当然，无论是通过聆听演奏还是乐谱分析方式（或两者皆有）而获取的演奏诠释，都既要从根本上符合原作的创作意图，也应因人因时而呈现出多样化，这是音乐艺术百花齐放、不断向前发展的根本。这里要强调的是，具有多样化特征的演奏诠释并不是漫无边际、完全没有界限的，它应在一个具有普遍意义的范围之内，这具有普遍意义的演奏诠释理应是首要的，也是演奏个性形成的基础，在其后才有可能去追求符合演奏者内心的、真实的个性化诠释。像学习和声理论一样，先要按照学习的和声学章法规则去行事，其后才可能跳出曾经学到的规则，将这规则变为"无法之法"或"法外之法"，而绝不能一开始就不学习任何章法规则。"我更喜欢先做'正确'的事，然后再做'错的'。"[3]这里的"正确"意指一般规则内、普遍性的诠释，而"错的"意指不符合一般规则、

[1]　鲍里斯·贝尔曼：《钢琴大师教学笔记》，汤蓓华译，上海音乐出版社，2012，第130页。

[2]　高拂晓：《音乐表演艺术论》，西南师范大学出版社，2018，第225页。

[3]　洪国姬：《所罗门·米科夫斯基钢琴教学传奇》，谢杨译，上海音乐出版社，2016，第130页。

相对个性化的诠释，作为演奏者要明确这个先后次序，本章要阐述的就是具有普遍意义的一般性演奏诠释。

"对音乐作品的诠释，必然要分清所面对的对象为何物，这才可能使音乐表演具备合格的艺术身份。"[1]明确乐曲的形式与内容特征，才能做出与其相对应的、合情合理的演奏诠释，也就是说，乐曲的形式与内容特征决定了演奏诠释的基本方向。从形式上来说，演奏诠释来源于乐谱本身，包括乐曲结构、旋律发展手法、节奏节拍、表情记号和伴奏声部等方面，而演奏诠释的内容依据则包括乐曲的创作背景、表现内容、音乐风格及作曲家的创作特点等方面，当演奏者研究清楚这些来源依据后，对应地应该采用什么来诠释乐曲呢？首先要明确演奏诠释的基本原则，其次要对演奏诠释的具体手段有一个清晰的认识。

[1] 刘洪：《作为诠释的音乐表演》，华东师范大学出版社，2018，第276页。

一、诠释原则

　　首先，演奏者对乐曲的诠释应尊重原作。音乐表演作为音乐创作与音乐欣赏的中间环节，它存在的首要意义在于揭示出作品的基本面貌。无论怎样的二度创作，也不应脱离作品的基本面貌，任何为了显示个人演奏特质而与原作音乐表现相悖的演奏，都丝毫没有意义。尽管在作品的基本面貌内，诠释程度的不同是被允许的，但当下一些竹笛作品的记谱还不规范，这无疑又加大了二度创作的自由度。针对这种现状，想要做出符合原作、合情合理的诠释，就需要针对原作的形式和内容做更为深入透彻的分析研究。忠实原作与演奏创造的对立统一，是演奏诠释的重要原则之一。

　　第二，对比变化的诠释原则。音乐是靠"变量"持续进行的，其中众多要素以不同方式组合起来，产生出多种多样的变化，意在避免音乐在发展过程中出现单调感，这是艺术本身的自然属性。首先，乐曲本身的流动过程就是靠"变量"持续进行的，符合"变化"原则，其中变化的因素包括音高、节奏、速度、力度、音区、调性、和声、织体、伴奏等等，而这些变化因素或单一变化，或三两变化，或多种同时变化。当然，多种因素暂时的"不变"同样是一种变化，整体遵循"唯一不变的就是变化"这一原则。反映到演奏诠释方面，随着乐曲各个因素的变化，就应进行力度、速度、演奏法、技巧运用和音乐表情等多种多样的变化。音乐本身的变化决定了演奏诠释的变化，当音乐速度不变时，力度可能

在变化，也许音乐表情也在同时变化，当音乐力度、速度等方面皆不变时，也许只有演奏法在变化。另外，演奏的几方面暂时都不变化也是一种变化方式，种种演奏诠释的停留不变只会是暂时的，演奏诠释也同样遵循"唯一不变的就是变化"这一原则。

变化的演奏诠释是建立在乐曲的创作基础上的，一切的变化都必须来源于作品本身，这些变化的演奏诠释只能来自对作品各个方面的研究分析。各个方面的变化是相对的，如力度方面的变化，欲强先弱，欲弱先强；速度方面的变化，欲渐快先相对慢，欲渐慢先相对快；演奏语气方面的变化，欲扬先抑，欲抑先扬；音色方面的变化，欲明亮先相对暗淡一些，欲暗淡则应先相对明亮一些，这种种变化都需要通过提前的铺垫来完成，它们都不是绝对的，而是相对的。

第三，感性与理性诠释的对立统一原则。从表面来看，音乐是长于抒情的感性艺术，她能表达人类的一切情感，"音乐始于语言的尽头"。相对于文学、美术等艺术门类而言，音乐抒发人类情感的方式更加形象、准确和生动。另外，音乐本身的构成是有自然规律的，而演奏也有相对应的诠释方式，这些诠释是经过理性分析的。两者之间，理性分析的演奏诠释对音乐的感性发挥起到全面掌控的作用，让感性陈述呈现出一定的逻辑性，从而使音乐抒发不偏不倚、恰如其分、自然而然。没有感性因素注入演奏，音乐则缺乏表现力，缺少生动性，令人感到乏味无趣；没有理性因素把控演奏，音乐则缺少章法，缺少逻辑，变得张弛无度。演奏诠释中感性与理性的对立统一，可让理性分析去把控情感抒发，让情感抒发去丰富理性分析，在两者的平衡中更好地诠释音乐。

二、诠释手段

竹笛演奏诠释的具体手段包括力度、速度、奏法、技巧等方面，作品形式与内容的分析，就是通过这几个手段去实现诠释的。

1. 力度

力度，即音的强弱程度。力度变化是重要的演奏诠释手段之一，它除了可增强音乐的表现力和感染力以外，还可揭示出音乐本身的内在能量，同时也体现了音乐艺术的变化发展原则。竹笛作为管乐器，依靠气息控制和风门控制两方面来改变力度，如想要强，则要用较多的气量，并使气流速度加快，反之，想要弱，则要用较少的气量，并使气流速度减慢。气流量和流速两个因素的变化共同使演奏力度发生变化，其中气流量起主要作用，流速起次要作用。

力度采用意大利文"forte"（强）和"piano"（弱）为相对立的两面来标记，一般简化为首字母"f"和"p"。根据相对意义上的由弱到强，依次排列为 ppp（最弱）、pp（很弱）、p（弱）、mp（中弱）、mf（中强）、f（强）、ff（很强）、fff（最强）八个力度层，中间力度为 mp 和 mf 力度，除此以外，乐谱中还经常使用一些其他力度标记，如 sf（突强）、sfp（突强后即弱）、accent（重音）、cresc（渐强）和 dim（渐弱）等，其中渐变力度也常采用图形来标记。

然而，将音乐中所有的力度变化都标记得绝对详细准确是不可能的，尤其是繁复和细微的力度变化。通过观察一些记录较详细的竹笛乐谱可发现，mp、mf、f力度标记较多，p力度标记次之，pp、ppp、ff、fff力度标记很少。而通过聆听演奏家的录音或观看视频资料可发现，mp、mf、f力度在乐曲中持续时间较长，p力度持续时间较短，其他两极力度较少出现。力度层在乐曲中的分布应如下：mp、mf、f力度的分布量应占乐曲篇幅的70%~80%，理论上可将mp、mf、f这种长时间持续的力度称为功能性力度。而其他力度作为音乐发展中艺术性的对比变化也是必不可少的，理论上可以称为色彩性力度，《秋湖月夜》、《鹧鸪飞》、《秦川情》、《牧笛》、《深秋叙》等乐曲中都有较长的弱力度段落，这些弱段一般在其后不久就回归到功能性的mp、mf或f力度，这说明弱力度段落在乐曲中一般是作为临时出现的对比性段落。演奏者对整首乐曲的力度分布要有正确的认识，这一点非常重要，一首乐曲如整体上演奏得力度偏弱，就会有损最佳音色，即所谓"声情并茂"中缺少了优质的"声"。

演奏者通过气息控制方面的练习可使演奏力度的变化空间加大。"初学的人一定要将笛子吹得结实响亮，找到最好的位置，按声学的术语找到激发频率最强的中心……在这个基础上再去训练音量变化的控制技巧，这才是正确的顺序。"[1]这是"强难弱易"的道理，就像一个常常轻松跑五千米的人，如跑一两千米将是一件非常容易的事，从某个角度来看，整体力度偏弱实际上也降低了演奏的难度。在一首乐曲中，能否吹奏出较大的音量以及起伏较大的力度变化是衡量演奏者是否具备专业性的标准之一。

一般来说，演奏者能演奏出的力度层越多，音乐表现力就越强，对

[1]　赵晓笛主编《笛艺春秋——赵松庭笛曲·文论集》，人民音乐出版社，2011，第197页。

音乐蕴藏的内在能量的诠释就越准确。在竹笛演奏中形成固定记忆下的八个力度层，是非常有难度的，需要扎实的基本功、良好的感受能力以及绝对准确的记忆能力。练习时一般可以先以 C 调笛平吹音区的 E 来试奏，最初吹一强一弱两个力度，要求差别越大越好，之后可以变为三个力度，一强一中一弱，慢慢再加到四个、五个、六个……练就多个力度层且形成固定记忆，即 mf 就是 mf，mp 就是 mp，这是高标准的演奏要求。这样的力度层练习，可以通过分贝器来检验。

　　将意大利文"forte"和"piano"译为汉语的"强"和"弱"，采用的是最简明、最易于表述的词语，但这样的表述也存在一定的局限性。"强"和"弱"在不同的乐句中往往具有更为具体的含义，比如体现在音色认知与音乐表情方面，"强"对应宽厚、饱满、明亮、激昂、有力等，"弱"对应遥远、静谧、朦胧、回忆、像梦一样等等，这绝不仅仅是"强"或"弱"字可以概括的。"强"（forte）有时可能更多的是一种感情上的共鸣，而"弱"（piano）则需要一些内在的紧张度。[1] 同样，渐强和渐弱也蕴藏着更多的含义，渐强也许是越来越激动、越来越宽广、越来越紧张，渐弱可能是越飘越远、令人遐想、越来越放松。总之，演奏者面对不同音乐表现的力度变化，需要有更加准确具体的力度认知，有些演奏也带有力度的变化，但却令人感到不甚悦耳，有时越是吹奏力度变化较明显的部分就越发不自然，这大概就是由于其不具备具体的力度认知造成的。

　　力度变化作为最显而易见的重要诠释手段之一，与许多其他音乐元素密切相关，明确它们之间的关联，才能更加准确合理地使用该诠释手段。

[1]　王庆：《音乐结构与钢琴演奏》，上海人民出版社，2006，第 14 页。

（1）音准与力度

在力度变化时，由于气息控制与风门控制运用得不恰当而导致音准出现偏差，是演奏中经常遇见的问题。要做到"强而不高、弱而不低"，需要注意以下两点：首先，演奏者在听觉上要对音准有准确的认知判断。其次，吹奏时的气流角度必须随着力度的变化而变化。一般随着音力度的加大，气流角度应向内，随着音力度的减小，气流角度应向外，在练习时可利用渐强和渐弱来体会吹奏角度的细微变化过程。

（2）音色与力度

力度变化时，对音色的要求为"强而不躁，弱而不虚"，指力度的变化不应导致出现美感较差的音色。如何避免出现"躁""虚"的音色？第一，演奏者对音色要具有美的认知，简单来讲，感到躁则不会躁，感到虚则不会虚，躁为刺耳不水灵的声音，虚为空洞飘浮的声音；第二，"躁"是因为气流量过大、流速过快，超出了笛子本身的承受范围，"虚"是因为气流量过少、流速过慢。要解决这样的音色问题，就需要把握气流量以及流速的"度"。

（3）旋律形态与力度

旋律进行方向包括同音反复、上行方向和下行方向，为了表现旋律进行方向中音乐潜在的能量变化，采用渐变力度来吹奏是符合音乐内在规律的。具体来讲，同音反复常采用渐强，少数情况下采用渐弱，上行旋律采用渐强，而下行旋律常采用渐弱，少数情况下采用渐强。同样的进行方向在不同的音乐表现中，可能会呈现出不同的意义，不同渐变力

度的选择使用应以乐曲具体音乐表现为依据。另外，乐曲中经常会出现音阶式或模进式的渲染音乐情绪的乐句，这类型乐句一般具有连接或经过意义，有时也出现在音乐发展的高潮，演奏方面也应伴随渐变力度。而与其"相反"的真正意义上的陈述性旋律，则不应有突出的力度变化，原因是陈述性旋律本身具有足够的美感意义。演奏者应明确，在没有任何诠释理由的情况下，随意加入力度变化会使演奏变得矫揉造作，进而使旋律的"原貌"发生改变，这不符合诠释的客观真实性原则。

（4）表情术语与力度

音乐表现相近的乐曲会有相类似的情感表达，而该以何种力度来演奏，是具有一定规律的。一般来说，在乐谱中标记"柔美地"、"遥远地"、"回忆地"、"朦胧地"、"静谧地"、"哀愁地"等音乐表情术语，应采用 p 以及更弱的力度来演奏；"深情地"、"如歌地"、"亲切地"、"优美地"、"倾诉地"、"辽阔地"、"轻巧地"、"优雅地"、"典雅地"、"悲伤地"等表情术语，应采用 mp 或 mf 力度来演奏；"活泼地"、"优美地"、"热情地"、"跳跃地"、"自豪地"、"喜悦地"、"宽广地"、"舒展地"、"悠扬地"、"悲痛地"、"深沉地"、"喜悦地"等表情术语，应采用 mf 或 f 力度来演奏；"热烈地"、"激昂地"、"奔放地"、"欢腾地"、"激动地"、"愤怒地"、"有力地"、"高昂地"等表情术语，应采用 f 或更强的力度来演奏。实际上，乐曲中的音乐表情术语本身就暗含着一定的力度使用规律。

（5）音乐结构与力度

以力度变化手段来表明乐曲不同的结构段落以及结构逻辑，是演奏诠释的一个重要方面。对整首乐曲的力度变化进行总体布局，对于明确音乐宏观结构具有一定意义。在国外，一些研究音乐表演理论的学者以"音量绘图"的数据方式，来展现乐曲中整体的演奏力度变化，"在任何情况下，音量浮动图可被视作整个乐曲的'强度曲线图'，即'表现音乐潮起潮落的示意图'，是音乐在时间上的'轮廓'"[1]。这样利用"音量绘图"就可以简单直观地发现演奏所历经的力度变化过程，进而可以总结乐曲的力度变化规律。一般来说，笛曲结构中较为常见的力度使用规律，有以下几种：

第一，慢速主题呈示乐段通常应采用较为中庸的 mp、mf 力度，如《乡歌》、《西湖春晓》、《鄂尔多斯的春天》等乐曲慢板。而较明显、较频繁的力度变化，一般会出现在慢速主题呈示乐段之后的第二乐段或再之后的乐段，像这样在不同结构位置采取不同的力度诠释，是符合乐曲创作规律的，而从根本上来看，更是符合自然规律的。

第二，慢速结构再现乐段。常常会采用不同于呈示慢速结构的力度来诠释，如乐曲《姑苏行》、《水乡船歌》的再现慢板，乐曲《牧笛》的再现乐段，都应采用相对弱的力度来吹奏，而乐曲《春到湘江》的再现乐段，则应吹奏得更为灵动一些，演奏的力度较呈示乐段强一些。慢速结构再现应采用弱力度还是强力度，应视乐曲具体的音乐表现及其伴奏织体而定，一般来说，慢速结构再现采取与呈示部分不同的力度诠释手段，是为了突出再现时的动力性。

第三，重复乐段常常采用弱力度演奏重复时的开始部分，如《挂红

[1] 约翰·林克编《剑桥音乐表演理解指南》，杨健、周全译，上海音乐出版社，2018，第45页。

灯》（周成龙作曲）、《歌儿献给解放军》、《牧民新歌》等乐曲的快板，在旋律重复时将力度减弱，是"不变"（旋律相同）中的"变化"（力度不同），目的是避免旋律因重复而产生单调感。

　　第四，具有一般逻辑意义的乐段，如"起承转合"乐段的"转"乐句一般应采用变化的力度来诠释，以突出乐句间的对比，揭示乐段的内在逻辑。

（6）乐曲的音乐风格、表现内容、素材与力度

　　我国幅员辽阔，地方音乐风格众多，一般来说，二人台牌子曲、河北吹歌、蒲剧、秦腔等音乐风格乐曲的演奏力度较大，江南丝竹、广东音乐、昆曲、越剧等音乐风格乐曲的演奏力度较小；从乐曲表现内容方面来看，描述风景式的乐曲，力度差不应拉得太大，变化也不应太频繁，而抒发内心情感式的乐曲，力度差应拉大，变化也应相对频繁一些；从乐曲素材方面来看，取材于民歌小调的乐曲，整体的演奏力度应偏小一些，而取材于戏曲音乐的乐曲，整体的演奏力度应偏大一些，力度差也应较大，尤其是取自北方戏曲以及南方高腔、乱弹类戏曲素材的乐曲。

2. 速度

　　速度是音乐创作中重要的变化手段之一，尤其在中国器乐曲中，速度的变化更为频繁。从演奏诠释的角度来看，演奏者对速度的把握是非常重要的，不同速度的诠释直接影响音乐的性格。

　　节拍器可以准确量化音乐的速度，乐谱上"明确"的速度标记，给演奏者把握乐曲速度带来了一些帮助，但速度标记并非绝对"靠得住"，

中外许多演奏家并不完全按照速度标记来演奏，另外，现实中的演奏也不可能和速度标记毫厘不差。拿慢板来打比方，并不是每首乐曲的慢板段落都是一模一样的速度，而是在一定程度范围有所浮动的。"节拍器的数字标记只是为演奏者提供一个大致的、基本的速度。演奏者应更加关注速度与结构的关系，而不是仅仅孤立地遵照速度标记。"[1]从根本上来说，决定演奏速度的应是音乐本身的内容与形式。

速度与音乐表情息息相关，散板、慢板、中板、小快板、快板和急板是常用的几个速度术语，慢板（Lento）♩＝52、中板（Moderato）♩＝88、小快板（Allegretto）♩＝108、快板（Allegro）♩＝132、急板（Presto）♩＝184，它们分别有自己适合表现的音乐表情。一般来说，慢板速度具有抒情性，适宜表现"深情地、优美地、深沉地、哀愁地"等音乐表情；中板速度具有流动性，适宜表现"如歌地、舒展地"等音乐表情；小快板速度具有跳跃性，适宜表现"跳跃地、轻快地、活泼地、轻巧地、喜悦地、风趣地"等音乐表情；快板速度富于生气，适宜表现"热烈地、欢快地、明快地、热情地、欢腾地"等音乐表情；急板速度极度兴奋，适宜表现"急促地、兴奋地、火热地"等音乐表情；介乎于慢板与中板速度之间，在笛曲中较为常用的速度——行板（Andante）♩＝66，通常与"如歌地、优雅地"等音乐表情相联系。这只是一个大概的总结，乐曲中一些不常见的音乐表情仍需具体分析。

自由速度是中国器乐曲常常采用的一种速度，笛曲中的这种速度结构更是数不胜数，演奏者应注意自由速度的自由并不是漫无边际，这种自由是有一定限度的，仍然要依据音符的具体时值来做相应的演奏处理。一方面，自由速度的音符时值不能绝对等同于它的时值，否则就不能称为自由速度。另一方面，要遵守音符时值的相对长短，不能将相对长时

[1]　王庆：《音乐结构与钢琴弹奏》，上海人民出版社，2006，第159页。

值的音符奏得比短时值音符短，亦不能反之而行。一般来说，要想使散板体现出更明显的自由度，应夸大音符时值的对比，将时值相对长的音符奏得更长，时值相对短的音符奏得更短。另外，同一时值的音符也不一定要奏得长短相同，而要根据具体情况来决定。

慢板、行板和中板等慢速段落的演奏，要注意音乐的流动性，太慢会使音乐散掉，显得过于矫揉造作，太快会使音乐慌忙，演奏者来不及做出诠释处理，进而不能尽情地抒发音乐情感。而小快板、快板和急板等快速的演奏首先要求熟练度，只有熟练才能自然流利地表现快速音乐。另外，速度太快会使音乐过多地流于炫技，失去音乐性，过慢会使音乐拖沓不积极，音乐性格发生变化。

一些微弱的速度变化，则会使音乐更自然生动，更符合人的内心情感表达，比如乐曲《春潮》中的乐句：

例3　　　　　　　　　　　　　　　　　　　刘锡津、霍殿兴：《春潮》

这里断音的演奏力度弱，是典型的"点"性旋律，而当接下来呈现对比的"线"性旋律时，力度加大再伴随速度方面的稍快，会增加感叹的音乐语气感，使音乐的对比度更自然、不僵化。也就是说，在整体上同一个速度的旋律中，"小心翼翼地"等语气感的演奏速度应略慢一点，而"坦然地"等语气感的演奏速度则可略快一点。

西方音乐中将以上这种速度变化叫弹性速度，是指在一种固定速度（不包括自由速度）进行中，为了更自然、更充分地抒发音乐情感，避免让音乐死板僵化而采取的一定程度上的速度伸缩手段，其不受固定速度的绝对控制。再比如协奏曲《走西口》慢板当中的乐句：

例 4　　　　　　　　　　　　　　　南维德、魏家稔、李镇：《走西口》

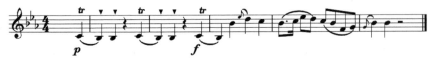

　　两个相同的、非常简单的音乐碎片，像是窃窃私语一般，后面连贯的长乐句像是谈话的双方达成共识一般，除了应采用"弱—强"的力度对比以外，采用前稍慢后稍快的弹性速度，更能增强此种音乐语气的对比。再如乐曲《秋湖月夜》的慢板片段：

例 5　　　　　　　　　　　　　　俞逊发、彭正元：《秋湖月夜》

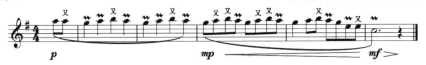

　　同组音反复后节奏紧缩，除了使用渐强力度以外，采用一定程度的渐快，能让音乐张力在此时得到凝聚，紧张度得到加强。很多乐句都应通过具体分析使用弹性速度来处理，而在某些乐曲的片段中，由于弹性速度变化特别明显，乐谱上则会标有速度变化，如乐曲《乡歌》中板的乐句：

例 6　　　　　　　　　　　　　　俞梁欣、张延武：《乡歌》

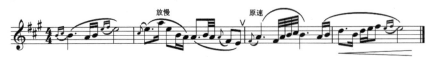

　　为了更充分地表达出音乐在上行到达顶点时那尤为激动的音乐情绪，第二小节的速度整体减慢了一些，且相对自由一些，第三小节又回到原速中。另如乐曲《山村迎亲人》慢板的乐句：

例 7　　　　　　　　　　　　　　　　　简广易：《山村迎亲人》

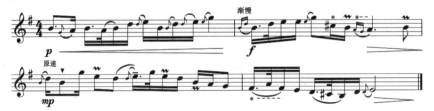

　　第二小节标记有"渐慢"，此处更是通过速度变化才能更充分地演奏出旋律的歌唱性韵味来。

　　关于弹性速度要注意，在初期应严格按照统一不变的速度来练习，"许多德高望重的音乐教育家也曾提出这样的建议：事先通过节奏整齐的演奏来演练速度伸缩演奏法。只有通过准确的节奏，才能获得良好的速度伸缩演奏法，节奏是基础。换句话说，每次在演奏一部作品之前，首先要研究作品中严格的节奏条理性；然后再研究其中的艺术表现力，这样才会获得比较自如的演奏速度。"[1] 练习统一不变的速度和准确无误的节奏，是之后演奏出张弛有度的弹性速度的前提，否则会将速度伸缩演奏得不自然，使音乐杂乱无章。

　　关于渐快和渐慢速度的演奏，首先要注意的是"匀速"加快或减慢，一定要突出"越来越"快或慢，这是重中之重。其次，在许多乐曲中快速段落的开始常常使用"渐快"，这种类型的"渐快"是中国音乐特有的一种音乐表达方式，在一些戏曲和乐种中非常常见，其音乐逐步推进且引人注目。演奏时要注意在渐快的过程中反拍音是非常关键的，它是渐快得以形成的根本内在动力，常常要明显重于正拍音。一些乐曲中的渐快正拍音为断音，而反拍音为全时值音，这样会更突出反拍音在渐快中的动力作用，如乐曲《三五七》起板时的渐快：

例8　　　　　　　　　　　　　　　　　　　　　　　　　　　　赵松庭：《三五七》

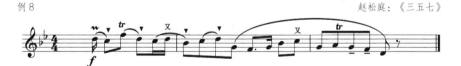

　　这样的"前音短、后音长"式的渐快很多，如乐曲《大青山下》再现快板的开始处。另外，一些连奏方式的渐快，也可通过重音的演奏方

[1] 根纳季·齐平：《音乐活动心理学——理论与实践》，焦东建、董茉莉译，中央音乐学院出版社，2008，第119页。

式来强调反拍音，以增强渐快的动力，如乐曲《欢乐歌》、《秋蝶恋花》快板开始时的渐快等等。

渐慢也要注意"越来越"慢的过程，另外，还要注意与突慢区别开来，这是两种不同变化速度的音乐表达方式，渐慢造成的音乐情绪转变会稍缓一些，而突慢造成的音乐情绪转变则更为直接一些。

戏曲音乐中有一种速度非常个性，那就是"紧打慢唱"，其伴奏拍点较为集中、速度偏快，而唱腔却长音较多，节奏常较自由，情感的抒发程度很强，作为背景的伴奏声部体现出紧张匆忙的音乐情绪，而旋律却体现出自由伸缩的特点，两者结合在一起具有新奇的音乐效果，非常引人注目。这种"紧打慢唱"的速度结构在笛曲中运用较多，如乐曲《秦川情》、《二凡》，协奏曲《刘胡兰之歌》、《楚魂》等等相关段落均有所运用。演奏时要注意，伴奏声部有时出现一些旋律，与独奏声部旋律有一定的相互关系，对独奏声部的吹奏产生一定的节奏控制，要明确这即是"散中的不散"，或称作"自由节奏中的不自由"。

3. 分奏和连奏

分奏和连奏是截然不同的演奏法，如一段旋律分别采用分奏和连奏方式，其音乐性格将会大相径庭。相比较声乐化旋律，器乐化旋律两种奏法的使用更为常见，遍及大量乐曲之中，是形成旋律对比变化的重要因素之一。首先，有必要先将两个音乐术语的基本概念解释清楚。

"分奏"在广义上包括吐而不断的奏法和断奏，狭义上只指吐而不断的奏法。顿音也称作断音，其演奏的方法叫作"断奏"，五线谱中标记为"·"或倒三角形，记在与符头接近的一边。圆点标记意为奏成该音符时值的一半，三角形标记意为奏成该音符时值的四分之一，而在简

谱中只有一个标记，就是倒三角形。断奏除了指奏得短于原音符时值以外，还有应奏得富于弹性的含义。在竹笛吹奏中，绝大多数的断奏音是要用舌吐的，只有一种情况例外，那就是在连线内的最后一个音，如标有顿音记号的话是不用吐的，只需将该音的时值奏短。"连奏"，用"⌒"来标记，意为弧线内部的音符要连起来奏，使乐句产生连贯的音乐效果。

分奏和连奏，颇似弦乐弓法中的分弓和连弓，两者有时独立使用，有时联合使用。那么在什么情况下应该分奏，什么情况下应该连奏呢？这是一个较为复杂的问题，但也有一定的规律可循。要注意无论采取哪种奏法，都必须要明白如此奏的理由，这理由必然来自音乐本身的形式和内容要求。演奏法的选择要做到有据可依，主要体现在以下方面：

第一，同音反复，应采用舌吐分奏。这本是无须赘言的，但是在传统竹笛演奏中，"北派"是以舌吐技巧来区分同音，而"南派"则以多用打音、少用叠音的具有装饰意义的技巧来区分同音，这样"南派"实际上采用的就是连奏的方法。由于使用打音或叠音会形成同音反复中较为短暂的不同音，继而使同音反复本身的特征产生些许变化。就传统曲目来说，应该本着继承传统的原则，根据乐曲不同的风格，选择性地使用分奏或连奏方法来诠释作品中的同音反复，而在一些创作乐曲中，要根据具体的音乐表现需要来选择使用。一般来说，需要较为明显地去区分同音，应采用加入打音或叠音的连奏方式，而舌吐分奏则可以通过控制舌吐的力度，使同音反复间的区分度可明显亦可隐秘。

第二，除去专门要求采用连续吐音来演奏的乐句，多数级进乐句应采用连奏方式。这是由于一方面级进本身就具有连贯流畅的音乐表现，采用连奏恰与之相匹配。另一方面，在竹笛上演奏级进时，其口风方向、口劲紧张度和气息量的变化幅度都较小，连奏自然可以清晰到位。然而，这也不是绝对的，在北派传统乐曲中，级进也常常采用舌吐。实际上，

北派演奏风格无论级进还是跳进，采用舌吐分奏是常态，很少使用连奏方式，这是风格化的体现，应另当别论。跳进一般应采用舌吐分奏方式，首先，跳进自然会呈现出旋律重音感，舌吐分奏与之相匹配。其次，竹笛在演奏跳进时，口风方向、口劲紧张度和气息量的变化幅度都较大，用舌吐分奏可以使跳进音直接迅速地一步到位，而不会出现不干净的甚至是错误的音头。

以上关于级进和跳进的演奏方式是所有器乐的普遍规律，然而，竹笛本身在平吹、急吹和超吹方面的发音特性，又使分奏和连奏的演奏方式呈现出一定的特殊性，这是一个较深层次的问题，涉及音乐表现需要与乐器特性之间的矛盾。据竹笛的特性，在一个音区内的音，即便是跳进，采用连奏的演奏方式也能清晰自然地将其衔接。使用连奏还是分奏，需要根据音乐风格和音乐表现的需求来选择。如果此时跳进并不需要太明显的重音感，就可以采用连奏，如果需要明显的音头重音，就应采用舌吐分奏。不同音区的音，哪怕是二度音程，若用连音方式来演奏，其衔接都会带有一定的痕迹，具体表现为一种声响碰撞感，如两个音多次往复则愈加明显。如筒音作 sol 平吹音区 fa 颤音，实际就是平吹音区与急吹音区的大二度往复进行，有经验的演奏者都能体会到这个颤音与其他颤音的声响是不同的，所以在一些乐曲中对这个颤音的使用就会有所避讳。如《扬鞭催马运粮忙》快板中的中音"do"，在节奏相同的四个乐句中，前三个乐句的长音都采用颤音技巧，而在长音"do"与前三个长音具有明显对称性的情况下，却没有使用颤音的演奏方式，就是由于其"碰撞感"。不过由于二度音程的"近距离"，气息、口风和口劲的变化程度都很小，声响只有微弱的碰撞感，所以这个跨音区的二度音程仍可以采用连奏方式，只是在连续颤音时有一些碰撞，与其他颤音的音效不太统一。

在不同音区出现三度以上的跨越，随着音程的增大，越来越不易清晰地连奏，往复进行更不易演奏。采取舌吐分奏隔开，可清晰地、一步到位地奏出后音，如采用连音来演奏，则会出现音衔接时的不及时、不到位，有一些碰撞甚至会出现破音。那么，当音乐本身需要连贯地表达一些三度、四度音程，而这又恰恰涉及竹笛的不同音区时，要么尽量通过控制气息一步到位，减小碰撞感，要么采用舌吐分奏，尽量使音乐不要间断，不要有重音感，保持连贯性。

　　下面以乐曲《西湖春晓》的慢板主题为例，来说明在音区影响下的级进与跳进，应该采用何种演奏方式来吹奏。

例9　　　　　　　　　　　　　　　　　　　　　詹永明：《西湖春晓》

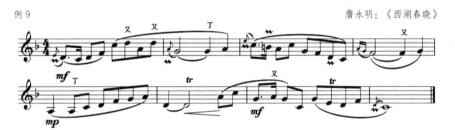

　　该主题为一个"起承转合"乐段，共八小节，包括四个乐句，每个乐句两小节，这里只指出跳进时使用舌吐分奏的位置，其余地方均是采用连奏方式。第一小节平吹音区 do 到急吹音区 sol，不同音区间的纯五度跳进，sol 应采用舌吐分奏；第三小节最后一个音——平吹音区 sol 到第四小节装饰音——急吹音区 mi，不同音区间的大六度跳进，mi 应采用舌吐分奏；第五小节最后一个音——急吹音区 mi 到第六小节第一个音——平吹音区 la，不同音区间的纯五度跳进，la 应采用舌吐分奏；第七小节急吹音区 re 到平吹音区 sol，再到急吹音区 re，不同音区间的纯五度跳进，sol 和 re 都应采用舌吐分奏。可发现，不同音区间的跳进音程一般应采用舌吐分奏法，而级进音程和同音区的跳进音程多采用连奏方式。再如乐曲《牧民新歌》的慢板主题：

例 10 　　　　　　　　　　　　　　　　　　　　简广易：《牧民新歌》

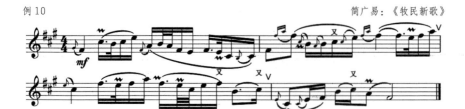

　　该主题共四小节，包括两个乐句，每乐句两小节。第一小节平吹音区 la 到急吹音区 mi，不同音区间的纯五度跳进，mi 应采用舌吐分奏，后急吹音区 sol 到平吹音区 do，不同音区间的纯五度跳进，do 应采用舌吐分奏；第二小节平吹音区 la 到急吹音区 la，不同音区间的纯八度跳进，后 la 应采用舌吐分奏；第四小节平吹音区 la 到急吹音区 re，不同音区间的纯四度跳进，re 应采用舌吐分奏，后急吹音区 mi 到平吹音区 do，大三度级进，do 应采用舌吐分奏。与上例不同的是，另有一些级进音需要舌吐，这是演奏风格化的体现。另外，此例中一部分滑音出现的时候也需要舌吐。

　　然而特殊的是，在演奏家的实际演奏中，不同音区的级进音程有时也会采用连音方法来演奏，甚至一些纯四度以上的跳进进行，有时也采用连音演奏方式。不可否认，由于竹笛的乐器特性这样吹奏会有微弱的衔接痕迹，但是如果为了将乐句演奏得连贯，本着将音乐表现放在第一位的原则，应该使用连音演奏方式，这是在音乐表现与乐器特性两者之间不得不做出的选择。

　　顺便讲一下，任何一件乐器都有其擅长表达的音乐，也都有不太适合表达的音乐，这是真实存在的表现局限性。当音乐表现和乐器特性之间产生矛盾时，一般应把音乐表现放在第一位，但若为了良好完整的音乐表现，该乐器的演奏不可避免地出现明显的纰漏，就要考虑

对音乐表现方面做一些微弱的改变，或尽可能减小乐器本身的纰漏，在两者之间求得平衡。这不只存在于级进和跳进的奏法选择方面，在乐器的音准、音色等一些性能方面，也会与音乐表现之间存在一定程度的矛盾。

级进旋律在某些情形下采用舌吐分奏，会表示出"强调"的作用，比如以下几种情形：

第一种，滑音的吹奏除了要利用手指的抹滑以外，在很多情况下还要联合使用气息一瞬间的冲力来配合。这种冲力需要使用舌吐来发出音头重音，以加强滑音的语气感，突出滑音的艺术效果。例如乐曲《枣园春色》中的两句：

例 11　　　　　　　　　　　　　　　　　　　　　　　　　高明：《枣园春色》

第一句 re 连接滑音 mi，二度级进，采用舌吐分奏来吹奏滑音；第二句 sol 连接滑音 la，同样二度级进。这里虽为级进，但必须通过采用舌吐分奏来吹奏滑音，才能将滑音的韵味特色充分地展现出来。

第二种，带有">"标记的重音，要使用舌吐来实现强有力的发音。如乐曲《家乡的歌》中的乐句：

例 12　　　　　　　　　　　　　　　　　　　　　　　　　郝益军：《家乡的歌》

除了同音反复必须采用舌吐以外，级进音也要采用舌吐分奏才能使每个音都具有重音感，此处带有故意强调的意味，以突出铿锵有力的音乐表情。

第三种，节拍重音和节奏重音。节拍重音无须多讲，就是各种节拍的强位置，即便与前音的连接是级进的，一些情况下也应采用舌吐分奏，但并不是所有的强拍都应如此，要根据具体情况来决定采用什么演奏方法。如在乐曲《帕米尔的春天》中，7/8 拍的强拍位置就要采用舌吐分奏方法；节奏重音比如切分节奏等，即便在级进情况下也应使用舌吐分奏，目的就是强调切分节奏重音，如乐曲《鄂尔多斯的春天》快板的切分节奏乐句：

例13　　　　　　　　　　　　　　　　　　李镇：《鄂尔多斯的春天》

再如乐曲《小八路勇闯封锁线》快板的切分节奏乐句：

例14　　　　　　　　　　　　　　　　　　陈大可：《小八路勇闯封锁线》

乐曲《春潮》当中也有与上两例类似的切分节奏乐句，不同的是《春潮》中的乐句是上行级进旋律，同样应以舌吐分奏方法来强调节奏重音。

第四种，在传统北派风格乐曲中，绝大多数的级进旋律都要采用舌吐来演奏。新中国成立以后，全国各地涌现了众多笛子演奏家，由于他们在不同地域生长生活，受不同地域的人文滋养和艺术熏陶，慢慢形成了各自独具一格的演奏风格，这是时代的产物，也是应该继承保留并发扬的，其中舌吐分奏和连音连奏的不同演奏诠释是不同演奏风格的重要体现之一。首先，应提到的是传统的"北派"和"南派"演奏风格中，"北派"的演奏绝大多数使用舌吐分奏，以体现有力、顿开；而"南派"的演奏绝大多数使用连音连奏，以体现轻柔、连贯，这与音乐风格自身的要求是分不开的，归根结底更是与各个地域不同的环境地貌、气候条件、

风土人情和性格特征等等息息相关。

在冯子存先生的作品中，无论级进音程还是跳进音程，都要采用舌吐分奏，以强调每个音扎实、独立、清晰的特点。而在刘管乐先生的作品中，大多也要采用舌吐分奏来演奏。陆春龄先生的作品多为江南丝竹风格，其音乐婉转秀气，多采用连奏方式，以强调音与音之间的自然连贯。刘森先生的"新派"受北派风格影响，仍然大量采取舌吐分奏来体现其独特的演奏风格，例如其代表作《牧笛》的慢板乐段：

例15　　　　　　　　　　　　　　　　　　　　　刘森：《牧笛》

级进中舌吐分奏的大量使用与"新派"的演奏风格有极大关系，其崇尚似顿非顿、欲顿还连的演奏个性，奏出的乐句仿佛含有歌词一般。舌吐分奏方式似乎要将"歌词"清晰"咬"到位，以示字正腔圆。再如乐曲《沂河欢歌》慢板中的乐句：

例16　　　　　　　　　　　　　　　　　　　　曲祥：《沂河欢歌》

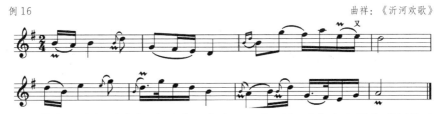

其中很多级进音都采用舌吐分奏，一方面与乐曲本身的音乐风格和演奏家的审美情趣相关，另一方面也充分凸显出当地人民耿直豪爽的性格特征。

总之，分奏、连奏和断奏方式会展现出截然不同的音乐特点，其中，分奏和断奏方式适合表现"点"性旋律，连奏方式适合表现"线"性旋律。

总体上应根据乐曲的旋律形态、音乐风格以及竹笛音区性能等，综合考虑做出相应的诠释选择。

4. 技巧

技巧作为演奏的重要手段之一，在"演奏技术"一章已有详细阐述，这里简单总结一下各个技巧展现出的音乐表情关键词。

吐音——跳跃、有力、灵巧

颤音——花哨

历音——流利

滑音——如歌、甜美

剁音——干脆、有力

花舌——粗犷

飞指——热烈

泛音——遥远、透明

循环换气——源源不断、连绵不绝

其他一些技巧包括打音、叠音、赠音以及装饰颤音等，皆如波音、倚音一样，其重要作用是使旋律表现得丰满而不过于干涩，它们具有装饰功能意义，可体现音乐风格特点，但不具有独立的音乐表情展现。

三、诠释依据

在表演诠释中，"真实性"和"创造性"是对立统一的。演奏者应明确认识到，带有普遍性的一般演奏诠释，首先应来源于音乐作品本身，这是重中之重的诠释根本，此为演奏的"真实性"。只有建立在作品分析基础上而形成的诠释，才是符合音乐作品自身规律的诠释，才是最具有说服力的，正所谓"音乐不要'做'，原来长成什么样就弹成什么样"[1]。

然而，在这种通常化的或称为一般性的诠释范围内，仍然包容着许多不同的演奏诠释，呈现出不同程度化、个体化、风格化以及时代化的特征，这与"真实性"的演奏诠释并不矛盾，正是这些多样化的、"创造性"的诠释才形成了琳琅满目、各具特色的音乐表演世界。诠释的"创造性"是客观存在的，乐谱记录再详尽也无法记录音乐中所有微妙的情感表达，所以音乐表演的诠释仍然有极大空间让演奏者去发挥主观能动性，将演奏者的理解、才能与个性展露于对作品的诠释当中。以下将按照从乐曲微观细节到宏观全局的顺序，依据竹笛乐曲自身形式特征展开分析，总结一些具有普遍意义的演奏诠释规律。

1. 旋律形态分析及其诠释

竹笛是一件单声旋律乐器，对乐曲中旋律的各个方面进行分析研究

[1]　黄大岗主编《周广仁钢琴教学艺术》，中央音乐学院出版社，2007，第332页。

十分重要。作曲专业学生一般要学习和声、曲式、复调和配器课程，俗称"四大件"，音乐表演专业学生一般也至少要学习其中的两三门。但是无论哪个专业，对旋律的学习并不甚深入，大概一方面由于旋律可总结的规律不多，有一些神秘感，另一方面由于多数人认为旋律的创作更多来自音乐天赋，而非后天学习。其实，不只是竹笛音乐，中国音乐基本都是运用横向思维方式来构思创作的，即由线条化旋律构成。面对如此重要的音乐元素，需以严谨认真的态度进行深入研究才对。

"研究作品旋律的形态及其暗示的音乐性格、修辞性语气是演奏好旋律的重要保证……旋律的形态常常会暗示出旋律内在的语气、情绪及音乐的紧张度。"[1]其中，旋律形态包含音高、节奏和时值三个方面。以下针对旋律形态以及乐曲节拍展开分析，并阐明一般性诠释方向。

(1) 音高

A. 音高形态中的同音反复、级进、跳进

同音反复是指在旋律发展过程中音高保持不变，也就是同度进行，其奏出的效果与某些只有一个音高的打击乐相似。当旋律的音高方面不变时，重点自然倾向于节奏律动方面，这样的倾向在多次同音反复的情况下则更加明显，如乐曲《喜相逢》中的乐句：

例 17　　　　　　　　　　　　　　　　　　　　　　冯子存：《喜相逢》

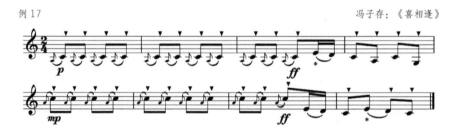

[1] 王庆：《音乐结构与钢琴演奏》，上海人民出版社，2006，第77、78页。

　　两次连续十一个音的同音反复，再加上很快的速度，突出表现出急促的音乐表情。微观来看，音高和节奏两方面都是不变的，乐谱力度标记为 p、mp[1]。但相对于前文来说是有变化的。同音反复在此时是非常明显的变化因素，在快速的情况下，采用适度的渐强力度变化，能增强同音反复在这里所起到的渲染急促气氛的作用。诠释关键在于要明白乐曲中同音反复所产生的音乐效果和作用，另外，当旋律的音高和节奏因素都不变时，总要有一些因素产生变化以维系音乐的变化发展，在这里这个变化的因素就是力度因素。二人台音乐以及当地一些民间音乐中常常带有此类型的同音反复，这在《五梆子》、《万年红》、《推碌碡》等冯子存先生改编的乐曲中随处可见，一般来说都应采取渐强力度变化来诠释。另如乐曲《百鸟引》快板中的乐句：

例18　　　　　　　　　　　　　　　　　尹明山、顾冠仁、孔庆宝:《百鸟引》

　　这里十六分音符共八拍的同音反复，音高和节奏都不变，展现出由双吐技术所带来的热情激烈的音乐情绪。乐谱标记[2]有力度方面的变化，意在渲染此种音乐情绪的同时，避免产生单调乏味的艺术效果。在乐曲《塔塔尔族舞曲》中也有类似特征的乐句，同样应以相类似的力度变化方式去诠释。再如乐曲《五梆子》中的第三段：

[1]　曲广义、树蓬编《笛子教学曲精选》（上），人民音乐出版社，1994，第2页。
[2]　曲广义、树蓬编《笛子教学曲精选》（上），人民音乐出版社，1994，第79页。

例 19　　　　　　　　　　　　　　　　　　　　　　　　冯子存:《五梆子》

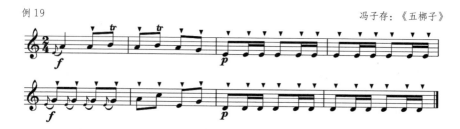

在同音反复时强调的因素无疑是节奏因素,将这个节奏型演奏得准确、坚定、短促,才能展现出轻快流利的音乐表情。再如乐曲《绿洲》快板的部分乐句:

例 20　　　　　　　　　　　　　　　　　　　　　　　　莫凡:《绿洲》

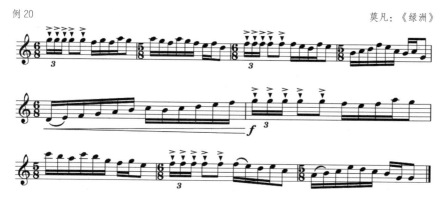

三连音和其后的两个八分音符共五个音的同音反复,在整个快板中出现过五次。从创作上来讲,这个节奏型动机是该段的旋律发展核心因素,那么演奏方面就应强调这种节奏型,突出此种律动感。如果这个动机具有音高因素的变化,其律动的突出程度会下降许多。可以这样说,只有在同音反复的情况下,才能将旋律的焦点集中聚集于节奏律动方面,在演奏方面,要以较强的力度和坚定的音乐表情来诠释这个同音反复,与其他非同音反复的旋律形成明显的语气对比。以上两例都说明在没有音高线条变化时,关注点在于节奏律动。再如乐曲《梅花三弄》中的乐句(参照例1)交替使用打音和叠音,用来隔开这些同音,气息方面也应有所控制变化,使每个音的音头都产生一定程度的加重,从而强调旋

律整体中的节奏因素。

　　另外，同音反复也常常用于散板中，以突出某种音乐情绪，如乐曲《忆歌》的开始部分：

例21　　　　　　　　　　　　　　　　　　　　　　　刘管乐：《忆歌》

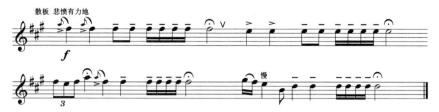

　　这样的同音反复，变化的主要因素在于速度方面，利用渐快会使音乐中的能量逐渐得以爆发，整体上表现出北方乐曲铿锵有力的艺术特色，体观"悲愤有力"[1]的音乐表情。所以，将渐快演奏得当，既不突然快，也不在中途停止渐快的"步伐"是关键所在。另外，在力度方面，应持续保持强有力的吹奏，在协奏曲《走西口》的散板中也有类似的同音反复，其演奏诠释基本相同。再如乐曲《婺江风光》引子中的乐句：

例22　　　　　　　　　　　　　　　　　　　　　　赵松庭：《婺江风光》

　　这类同音反复，一般采用本音上方二度或三度装饰颤音来相隔，有时也采用下方二度音，在南派笛曲中大量存在。整体类似一个渐快的颤音，然而其本质仍属于同音反复，只不过是一种不太严格的同音反复。演奏方面，一般应采用渐快的速度变化，同时结合渐强的力度变化来诠

[1]　人民音乐出版社编辑部编《刘管乐笛子曲选》，人民音乐出版社，1986，第29页。

释，以展现江水荡漾的画面感，这类型的同音反复在许多描写"水"的乐曲中大量运用，如《水乡船歌》、《太湖春》、《西湖春晓》等。

此类同音反复也进一步延伸至其他音乐表现中，具有"逐渐高涨"的音乐表情特点，从平静直到源源不断，内在能量逐步积蓄，如乐曲《三五七》引子中的乐句：

例 23 赵松庭：《三五七》

"务使由慢渐快、情绪不断上涨，加上循环换气，造成乐音连绵不可及的艺术效果，尽吐心底深韵之情"[1]，为了强化这样的效果，慢起渐快和渐强的合理运用是必不可少的，类似的还有《幽兰逢春》、《秋蝶恋花》等乐曲的散板相关部分，也都应采取如此诠释手法。以上几个例子都是立足于南派风格的乐曲，而在其他风格乐曲中，虽是同样的音乐情绪，却一般不会使用装饰颤音来隔开同音，如协奏曲《走西口》和《鹰之恋》的散板、乐曲《收割》的快板等等，有些采用单个装饰音来隔开同音，有些直接用吐音将同音隔开，但是这些同音反复都意欲突出逐渐上涨的音乐情绪，如协奏曲《楚魂》开始的片段：

[1] 曲广义、树蓬编《笛子教学曲精选》（下），人民音乐出版社，1994，第 11 页。

例 24

<div align="right">李滨扬：《楚魂》</div>

　　这个片段速度较自由，同音反复出现了三次，分别是 sol、la、do，慢时在本音下方加小二度装饰音来吹奏，随着渐快而直接采用舌吐方式吹奏，要突出的就是"由慢渐快"所带来的一种强调式的、具有戏曲音乐元素的语气感。演奏时要注意"由慢渐快"的合理速度变化以及舌吐力度的集中。

　　总之，同音反复是音乐发展过程中脱离音高变化因素的一种旋律形态，一般起到渲染某种音乐气氛以及强调节奏因素的作用。在演奏中为了避免单调乏味的音乐效果，应充分利用速度和力度（包括重音）等方面的变化，保证音乐始终在变化中延续发展。

　　另外，除了同音反复以外，常常还会有几个音为一组反复的情况，如协奏曲《刘胡兰之歌》快板中的片段：

例 25

<div align="right">李崇望：《刘胡兰之歌》</div>

　　四音一组的反复是为了渲染激烈的斗争气氛，目的为推出之后的旋律部分，所以应该采用渐强的变化力度去做好铺垫过渡。而在传统乐曲中这样的同组音反复非常常见，通常叫"穗子"手法，即围绕着乐曲中的某些骨干音或者音列进行即兴性较强的自由展开，它的作用同样是营

造气氛。如《忆歌》快板中的某些乐句：

例26 刘管乐：《忆歌》

　　四音一组的反复之后出现两音一组的反复，营造出欢快、热闹的音乐气氛，演奏中要注意力度变化方面的合理安排。一般来说，这种反复采用的力度变化多是弱铺垫后渐强，在需要对比时也会出现渐弱。一直保持强力度的演奏一般运用在较短的反复中，这样才能显现出渲染气氛的旋律和揭示真正音乐内容的旋律两者的不同意义。力度变化的安排需审视音乐发展的具体情况，如刚开始时，四个音的反复后变为两个音的反复，在八小节后出现"真正的"旋律。如果刚开始就渐强，如此长的句子，极易造成强力度过早出现而使后面真正需要强力度的部分失去了力量，所以需要使四个音反复的部分保持弱力度或者渐弱的变化力度（这是可存在的不同的演奏力度诠释）。在两个音的反复出现时再开始渐强或者再次由弱到强，这样不但可以顺势推出后面真正该强的旋律部分，也将四音的反复和二音的反复按照合理的分句区别开来。同样，之后的各种反复也要根据"穗子"反复乐句的长短以及"旋律"的位置来决定力度变化安排。再如乐曲《秋蝶恋花》快板中的乐句：

例27 朱毅：《秋蝶恋花》

　　此例同样是采用"穗子"旋律发展手法，只是此发展手法在这里更加多样化，发展规模也比上例更大一些，每组反复音的数量更多一些，但它的力度变化依然遵循上述的原则，这里主要讲一下速度的变化安排。在"穗子"的渐强之后，为突出那些带有重音的、"斩钉截铁"的旋律乐句，会将旋律乐句稍微提速。另外在宏观方面，也要利用几次加快来突出整个段落中逐次高涨的音乐情绪。此类例子很多，比如《卖菜》和《鄂尔多斯的春天》的引子段落、《荫中鸟》的快板段落等等。

　　同组音反复和同音反复音乐表现的功能、意义基本相同，两者只是音反复的单位数量不同而已。

　　级进和跳进是相对的，关于它们的概念界定一直存在着不同解释，一般认为较小的音程进行是级进，较大的音程进行是跳进，这里的"较小"和"较大"是有些模糊的。根据字面意思理解，级进是按照逐级音来进行，那么在七声音阶中，二度音程的进行就是级进，大于二度的音程就是跳进，六度、七度、八度以及超过八度的复音程是更远距离的跳进，通常可称为"大跳"。中国音乐中五声音阶的运用非常广泛，除了其中的大二度以外，相邻的"角徵"和"羽宫"之间的小三度，也应该属于级进。实际上音程关系是以"数"为概念的，要把它分成两类，其实是无法明确界定的，从音乐表现上来说，四度和五度，既可以奏得如级进般流畅，也可以似跳进般精神。所以，一般公认三度以及三度以内属于级进范围，而六度、七度和八度以上，叫作"大跳"，

属于跳进范围，四五度是两级的过渡，也属于跳进范围。

在绝大多数的旋律中，级进是常态，是相对平稳的进行，是旋律进行中应用最广泛的。一般来说，很少出现跳进多于级进的旋律，往往都是在级进的常态中时有跳进的旋律。级进使音乐流畅舒展，如乐曲《那达慕1988》的中板主题：

例28　　　　　　　　　　　　　　　　　　　　　　　俞逊发：《那达慕1988》

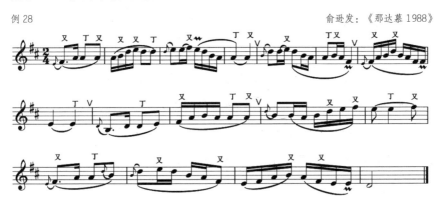

这个乐段由四个乐句构成，除了乐句间以外，每个乐句的进行都是同音反复和级进，其中同音反复应以重音稍加强调，其余级进都应连贯演奏，整体展现出流畅自然的音乐情绪。另如乐曲《早晨》中板的乐句：

例29　　　　　　　　　　　　　　　　　　　　　　　　　赵松庭：《早晨》

在进行方向上，先下行后上行，五声音阶的级进形态，应演奏得流畅自然，另如乐曲《梅花三弄》B乐段的开始：

例30　　　　　　　　　　　　　　　　　　　　　　　　古曲：《梅花三弄》

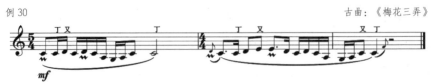

环绕在C音的周围，也是五声音阶的级进形态。以上三个级进的例子，都具有流畅的音乐表情特点，在演奏方面，就需要采用连贯自然的

气息来吹奏，而不应有突然性的气息变化进而造成顿挫的音乐语气感。演奏力度应保持基本统一，或随着旋律上下行进行一些小幅度的渐变力度，整体力度应采用 mf 或 mp 这样的中间力度层，少用 f 和 f 以上的力度。

　　如果说常态的级进体现出的是旋律进行的功能性，那么跳进在旋律中就具有较为明显的色彩意义，尤其"大跳"一定是十分"引人注目"的。如果说级进是"默默无闻"的，那么跳进一定是"闪闪发亮"的，二者呈现出鲜明的对比。在级进中时有跳进，这种对比效果会更加明显，跳进本身的"远距离"自然具有一定的"点"感，会出现一定程度的音头重音感，且随着音程越来越大，这种"点"感会越来越强烈。反过来说，小到四度音程的跳进，这种"点"感会较为微弱，但是与级进相比，也没有那么平稳顺畅。由于跳进本身具有以上的自然音乐属性，反映至演奏层面，不管跳进音的时值长还是短，之后延续的是强力度还是弱力度，跳进这一瞬间的"点"感（也就是音头的重音感），都需要通过改变气息量，或者调整风门的大小，或者采用音头吐音，或者加入一些经过装饰音等来实现。无论如何它都应区别于级进的演奏方式，从而使演奏符合原本就该有的自然而然的变化发展规律。

　　另外，由于旋律的上行和下行所形成的音乐语气不同，跳进时的演奏方式就会随之改变。重音的使用在多数情况下也存在一定程度的不同，这些将在"音高形态的进行方向"章节详细阐述，以下先举例说明旋律中典型的跳进。例如乐曲《小八路勇闯封锁线》的主题乐句：

例 31　　　　　　　　　　　　　　　　　　陈大可：《小八路勇闯封锁线》

　　两个上行的七度大跳呈现出鲜明的迅速上扬的音乐表情，"点"感十足，应以充足的气息、收紧的风门以及舌吐分奏方式来演奏，而其后

的下行小六度，由于经过性的滑音以及下行本身的松弛感，弱化了跳进的自然属性，再加上跳进过程的两个音同属于急吹音区，那么这个下行跳进的重音感则不应该奏得过于明显，以免显得矫揉造作。再如乐曲《婺江欢歌》引子中的前两句：

例 32

许树富、张全夫、詹永明：《婺江欢歌》

两个上行的跳进，第一个跳进是 mi 到 la，纯四度，第二个跳进是 mi 到 do，小六度，之后有一个下行的跳进，la 到 mi，纯四度。由于最后这个跳进运用了滑音装饰，所以把本就较小的跳进又进一步弱化了。前两个向上的跳进，需要稍足的气息以及收紧的风门，抑或是采用音头轻吐。在这里，乐曲刚刚开始呈现，且主要表现平静的江面，加大气息量会破坏这种音乐意境，因此可以利用收紧风门和音头轻吐这样的演奏诠释。再如协奏曲《楚颂》的开始段落：

例 33

李博禅：《楚颂》

前两个乐句是平行关系，非严格模进，每句有一个上行跳进，分别是 fa 到 si，增四度，fa 到 mi，大七度，由于后一个音程距离更大，自然音乐的"精神头"在这里会更甚一些，在演奏方面气息和口风的变化就随之更明显一些。第三乐句这里有一个下行八度跳进，这样的下行大跳，演奏时要注意将气息放缓、风门放宽，放缓、放宽的程度要做到心

中有数且一步到位，吹出低八度的自然发声。之后这个乐句中上行 la 到 mi，纯五度，第四乐句♭si 到 la，大七度，与前两乐句相仿。不同的是这里的音乐进行了表情方面的对比，偏向抒情的"线"性表情，所以跳进到急吹音区的一瞬间，口风应收紧，气息量应减少，尽量控制跳进所带来的痕迹。

应该说，级进的音乐表情一般是抒情流畅的，所以演奏应该连贯平稳，当然，一些传统乐曲由于风格的特殊性会有例外。跳进虽然本身应带有"点"感，但也不排除在抒情的"线"性旋律中出现一些零星的跳进音程。在这时，无论上行还是下行，都应运用气息和风门的控制，尽量让跳进的衔接自然连贯一些，而不要产生明显的重音痕迹。一般来说，要吹奏出这样的效果采用轻吐分奏是最好的，不用舌吐则容易在衔接过程中产生痕迹，而使用叠音和波音，会在一定程度上加大音头的力度。总之，相对于级进来说，跳进的自然属性是带有"点"感的，上行要比下行更明显一些，这是一般规律。少数跳进出现在"线"性旋律中，如此，演奏者就必须掌握演奏跳进音程的变化演奏方式，利用气息、风门、分奏连奏等，这是演奏技术层面。另外，变化演奏方式的选择要根据具体的音乐表现来决定，这是音乐意识层面。

乐曲中的旋律形态，不单单是音阶、模进式等一眼就可以发现其进行规律的形态，而经常是曲折迂回、级进跳进相穿插的无规律可循的进行。这种说不清看不透的创作上更富有灵感的进行，似乎才可以称为"真正"意义上的旋律。一般情况下，这种"真正"意义上的旋律在级进时演奏力度应保持不变或些许渐变，以不干扰正常的旋律起伏本身的美感为基本原则，而跳进时则需要有较明显的力度改变，以突出跳进前后的"界限"感。

B. 音高形态的进行方向

音高的进行方向分为平稳进行、上行和下行，平稳进行就是前面讲到的同音反复。在听觉上，音高进行方向是很容易被人感知的，而在视觉上，五线谱记谱法的核心就是记录音的进行方向和音程距离，所以在五线谱上观察、分析音高的进行方向是一目了然的。

一般来说，上行的旋律会使音乐的张力逐渐加大，自然会带有一种上扬的语气感，令人感到生机盎然。如乐曲《西湖春晓》引子部分的乐句：

例 34 　　　　　　　　　　　　　　　　　　　詹永明：《西湖春晓》

五声音阶式上行，筒音作 re，从平吹音区的 mi 到急吹音区的 la，跨越十一度，极具上扬的语气感，演奏时应以渐强的力度变化来突出此种语气。再如乐曲《节日》的第一句：

例 35 　　　　　　　　　　　　　　　　　　　宁保生：《节日》

筒音作 sol，从急吹音区的 sol 到急吹音区的 mi，上行跨度虽然只有六度，音乐却如太阳冉冉升起一般令人神往。再如乐曲《鹧鸪飞》的慢板第一句（参照例 2），五声音阶式上行，筒音作 re，从平吹音区的 la 开始，上行从 sol 到急吹音区的 la，跨越九度。再如乐曲《沂蒙山歌》引子中的乐句：

例 36 　　　　　　　　　　　　　　　　　　　曾永清：《沂蒙山歌》

同样是五声音阶式的上行，筒音作 la，从平吹音区的 sol 开始，上行从 mi 到急吹音区的 sol，跨越十度。

　　另一种非常常见的更加明显的上行，运用于具有渲染气氛或连接、经过意义的乐句中。从微观上来看，所有的音符并不是一直向上，而是上下环绕进行，但乐句整体的进行方向仍然是向上的，是模进式的上行。比如乐曲《早晨》引子中的乐句：

例 37　　　　　　　　　　　　　　　　　　　　　　赵松庭：《早晨》

　　五声音阶式上行，筒音作 re，从平吹音区的 mi 开始到急吹音区的 do，以三个音为一组向上模进。再如乐曲《春到湘江》快板中的两个乐句：

例 38-1　　　　　　　　　　　　　　　　　　　宁保生：《春到湘江》

例 38-2　　　　　　　　　　　　　　　　　　　宁保生：《春到湘江》

　　两组的节奏型不同，但都是环绕式的上行模进乐句，且都具有渲染热烈气氛的意义，充满了冲劲十足、一泻千里的音乐情绪。这类型的上行乐句非常多，如乐曲《节日》以及《枣园春色》再现快板最后的十六分音符上行、乐曲《小八路勇闯封锁线》快板和散板中的上行乐句、乐曲《帕米尔的春天》（李大同曲）最后的上行乐句以及乐曲《春潮》引子当中的上行乐句等等。这类模进式的上行乐句随处可见，就不一一列举了。

　　以上是音程跨度较大、上行较为明显的例子。实际上，在乐曲中有很多只有连续四五个音的上行，甚至只有三个音的上行，通过之前音乐的衬托，都会显现出增长的内在张力和上扬的音乐语气。在演奏方面，

无论是哪种意义上的上行乐句，为了增强上行的自然力，首先，常常会使用渐强的变化力度。要注意的是，渐强的演奏过程需要根据上行乐句的长短合理分配，越是音符多的上行乐句，渐强的过程越长，越需要注意匀称的力度变化，且要认识到渐强的起始、过程以及结果。起始应弱，这是一个基础性的对比铺垫，过程应一直在渐强中，而结果要么是最强音，要么是与前面渐强不断攀升的力度变化相距较远、反差很大的弱力度的音。把握好渐强力度变化的进程，才能将上行乐句演奏得自然而然、富于朝气、合情合理。通常，不好的演奏源于起始音并不弱，后面"无计可施"，或在结果音还未出现前，于渐强的过程中已经吹奏得非常强，致使结果音失去乐句终点的意义，或是渐强的力度延伸不够，最后结果音需要的力度与之前的渐强准备间产生过远的力度"隔阂"。这都是极其不自然的诠释，会破坏上行乐句本身的自然内在能量。另外，散板中的上行旋律，除了渐强的力度，如若再加入渐快的速度，便能更准确地诠释出上行乐句的内涵意义。渐快的速度过程也需根据具体的乐句特征予以合理安排，勿要过早、过晚，或忽快忽慢、暂停，而要匀速地增快。

下行是一个减力的过程，会使音乐逐渐松弛下来，在慢速的段落里有时会表现出低沉的音乐情绪，如叹气一般。先举具有连接意义的、环绕式的下行模进乐句，如乐曲《鄂尔多斯的春天》快板的最后一句：

例39 李镇：《鄂尔多斯的春天》

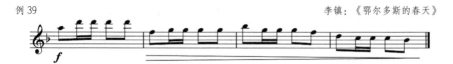

这里的四小节下行乐句，让极度紧张的音乐渐渐舒缓下来，配以演奏速度的渐慢和演奏力度的渐弱，让音乐得以顺畅地连接之后广阔舒展的长调散板。这里演奏的诠释要求极其关键，如没有正确的一般演奏诠释，这样的下行乐句将会失去其连接意义。再如：

例 40　　　　　　　　　　　　　　　　　　　　　　李镇：《鄂尔多斯的春天》

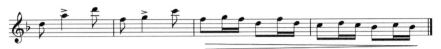

　　四小节的下行经过性乐句，为的是连接后面的十六分音符旋律。演奏方面，使用渐弱的力度既符合下行的自然意义，又与后面出音密集的弱乐句实现了合理的过渡连接。再如乐曲《绿洲》中的下行模进乐句：

例 41　　　　　　　　　　　　　　　　　　　　　　　　　莫凡：《绿洲》

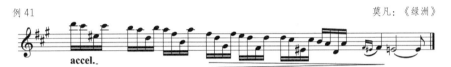

　　十六分音符组成的四音列，随着音符下行，由开始的紧张逐渐放松下来，演奏的重音强度逐渐渐弱，整体是一个泄力的过程，此类例子非常多，不再一一列举。

　　其次，在非模进中，下行音符并没有明显的组织规律，如乐曲《枣园春色》中板的首句：

例 42　　　　　　　　　　　　　　　　　　　　　　　高明：《枣园春色》

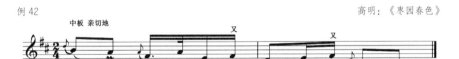

　　音乐在整体下行中逐渐放松下来，演奏气息和口劲都应逐渐松弛，力度方面不应有过于明显的变化，而应随着旋律自然而然演奏。又如乐曲《秋蝶恋花》慢板中的乐句：

例 43　　　　　　　　　　　　　　　　　　　　　　　朱毅：《秋蝶恋花》

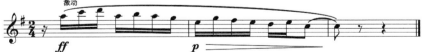

　　此乐句经过前乐句的铺垫，一开始就在激动情绪下奏出，随着音符的下行，情绪渐渐平稳，力度应渐渐弱下来，气震音的运用向着次数少、

幅度小的方向发展。再如协奏曲《走西口》主题旋律的最后一句：

例44 南维德、魏家稔、李镇：《走西口》

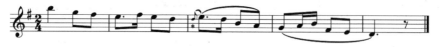

筒音作 re，下行从超吹音区的 mi 到平吹音区的 sol，跨越了一个八度又大六度，乐句开始便是强力度的"开门见山"的进行，随着下行紧张度逐步减弱，但似乎并没有渐弱力度的需要，音乐仍然在面前，并没有要走远的意思。

最后，上行和下行连续使用的例子也非常多，如《枣园春色》散板乐句：

例45 高明：《枣园春色》

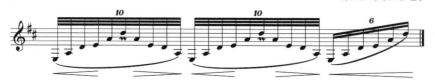

这种琶音式进行，常常带有下方所标记的力度渐变，使音乐的流动更加自然。而在模进式的乐句中更是屡见不鲜，如乐曲《春到湘江》快板的乐句：

例46 宁保生：《春到湘江》

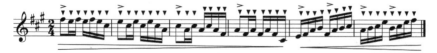

四小节的下行，之后两小节的上行，宏观的力度线条是渐弱再渐强，微观上，前四小节的首音都应是重音，而后两小节每一拍的第一个音也应是重音，这是根据音高分组得出的演奏处理。另如乐曲《春到拉萨》快板的乐句：

例 47　　　　　　　　　　　　　　　　　　　　　　　白登朗吉：《春到拉萨》

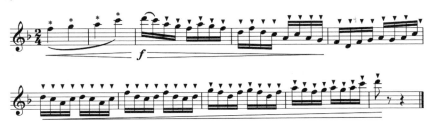

四个四分音符的上行，采用渐强力度推到最高点——超吹音区的 la，两小节下行，一拍为一组。其后从最低点开始六小节的上行，由于这两例的下行上行的长度不一，那么对渐弱渐强变化程度的匀速安排，就是演奏的重点。

有时这样的上下行会出现在更长的乐句中，甚至是一个乐段，如乐曲《水乡船歌》慢板的第二个乐段：

例 48　　　　　　　　　　　　　　　　　　　　　　　蒋国基：《水乡船歌》

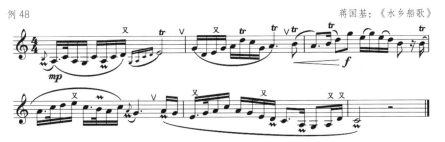

与前面几例不同，这是一个非渲染情绪式的旋律。a 乐句从平吹音区开始渐渐上行，b 乐句在急吹音区较 a 乐句上了一个台阶，c 乐句在其中间部分到达了全乐段的最高点，d 乐句稍稍向下停在急吹音区，e 乐句慢慢回到了平吹音区。乐段的整体音高走向为逐步上行到达高点后下行。在力度上，渐强至最高音（超出音区的 sol）后渐弱下来，上行渐强的力度差应大于其后下行渐弱的力度差，最强点在最高音。微观方面，每一个乐句又有自己的进行方向，应有乐句本身的力度变化，但乐句内部的力度变化不可过大，超过整体乐段的力度变化是不可取的，不要出现"只见树木不见森林"的力度诠释安排。整体和部分的音高走向分析

和力度变化的安排非常重要，是演奏者应特别关注的。

总之，一般针对上行和下行旋律本身带有的自然张力增减，在演奏力度方面应与之相符，即：上行伴随渐强，下行伴随渐弱，特别是在渲染情绪的、有规律的模进式旋律中，应遵守这样的规则。而在非模进的、具有"真正"意义的旋律中，上行伴随渐强的运用也非常广泛，而下行有时伴随渐弱，只是也有不少情况并不需渐弱的变化力度，而是根据自然而然的演奏方式，去做相应的、并不太明显的力度变化。有时下行至较低的音，反而会采取渐强的力度变化，以突出低音宽厚的音色。总体来说，需要结合乐句具体的创作特点以及音乐表情来做针对性的力度诠释。另外，散板中的上行和下行旋律，不仅要注意力度方面的变化，更要注意速度方面的变化，渐快会使音乐张力增强，渐慢会使音乐张力减弱。

浩瀚世界有太多美妙的音乐，其旋律形态五花八门、各式各样，这就要求具体旋律应该具体分析。"要去研究旋律的形状、走向、高点和低点……有的旋律是直线型上升的，有的旋律是螺旋式上升的。"[1]学会分析旋律形态以及做出针对性的演奏诠释，是非常重要的。

C.骨干音

旋律中有一个或几个音多次出现，且常常在强拍出现，时值也较长，起到重要的旋律支撑作用，这样的音就叫作旋律骨干音。将骨干音从复杂多变的旋律中提取出来，就能发现旋律的根本，抓住乐句的核心。如能对旋律中各个音的主次有一个较为清晰的认识，就可以使演奏诠释变得更加明朗而富于层次，如乐曲《春到湘江》的引子：

[1] 黄大岗主编《周广仁钢琴教学艺术》，中央音乐学院出版社，2007，第48页。

例 49　　　　　　　　　　　　　　　　　　　　　　宁保生：《春到湘江》

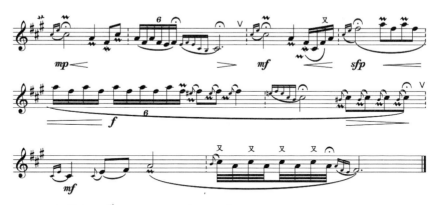

　　这个散板为 #F 羽调式，旋律中多次出现主音 la 和属音 mi，其次是主和弦的三音 do，都是羽调式的稳定音级，而 sol 以及装饰音 #sol、#re 则是非旋律骨干音。演奏者在练习中，可以先试着将旋律简化，去掉一些上下环绕以及装饰音，这样就可以清晰地感受到旋律的骨干音以及整个乐句明显的音高走向。另外，将此段的骨干音从低到高全部梳理出来，即平吹音区的 mi、la、do，急吹音区的 mi、la、do。如果我们将其变为长音，演奏者首先需将这六个音的音质演奏得干净，再进一步将这六个音的音色演奏得厚实、清脆、明亮，最后带着这样的音质、音色以及对其功能的认识再去演奏就可能呈现出主次分明的层次感。另如乐曲《乡歌》的中板乐段：

例 50　　　　　　　　　　　　　　　　　　　　　梁欣、张廷武：《乡歌》

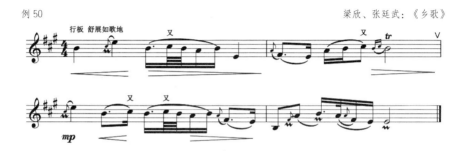

　　徵调式乐段，骨干音为主音 sol 和属音 re，其次是上主音 la，而

do、mi 是相对次要的、具有经过连接意义的非骨干音。将旋律简化，依照上例同样的方法就可以发现，将旋律骨干音演奏得稳定扎实，将功能性的骨干音和色彩性的非骨干音区别开来，那么整个乐句的演奏就会具有明显的层次感，这种层次感是正确无误的、有所依据的。

对乐谱旋律的分析越是细致，就越是可以发现更多的内容，这就是一些音乐表演教育家所强调的"演奏者的乐谱分析工作不应只是放在练习一首新作品的初期，而应贯穿练习的始终"。另外，强调即便是已经背会了乐谱，但仍需要看谱演奏，这就是为了能不断发现隐藏在乐谱中的更多深层次的内容，以充实演奏诠释。演奏者应充分调动敏感的神经，去发现更多的有意义的内容。

一些音虽然不是骨干音，但其出现的时机决定了它的关键意义，如乐曲《秋湖月夜》最后再现段的乐句：

例 51　　　　　　　　　　　　　　　　　　　俞逊发：《秋湖月夜》

无论是通过观察乐谱来分析，还是通过具体演奏来分析，都能发现，当再现段第 21 小节出现新的旋律时，突然接连出现了前面所不曾有的 si（变宫）和 fa（清角），这个乐句是此段中唯一的七声音阶乐句。由于这两个音的出现，整个旋律在此时展现出了极为不同的音乐情绪。如果说前面所描述的是景色本身的话，那么这一句显然是人对景色的内心感悟，演奏者应采用较突出一些的力度和一定程度的弹性速度，去演奏临时带有这两个音的乐句。在此不应将其当作经过音，它突然性的出现决定了它在这个乐句以至在整个段落里的"不俗"意义。同样，如乐曲《牧笛》慢板中的乐句：

例 52　　　　　　　　　　　　　　　　　　　　　　　　　　刘森：《牧笛》

　　fa（清角）音的突然出现，使音乐的色彩发生了变化，演奏方面要注意，这样突然出现的偏音应吹得准确无误、富于感情，才能揭示出旋律本身的色彩变化。

　　D. 装饰性的炫技旋律

　　炫技常常与快速分不开，带有装饰性的炫技旋律是指一个音高线条穿插进行在密集音符内部的旋律，如协奏曲《刘胡兰之歌》的快板片段：

例 53　　　　　　　　　　　　　　　　　　　　　　　　李崇望：《刘胡兰之歌》

　　平吹 sol（E）的密集持续，如滔滔不绝的话语一般，具有背景式的装饰意义，在这个音上方"飘"着的才是真正的旋律。在乐曲《太湖春》中，也有同样创作特点的段落。再如协奏曲《中国随想曲 No.1 东方印象》中的片段：

例 54 王建民：《中国随想曲 No.1 东方印象》

可发现在这种写作手法中，旋律与背景装饰必须分别在不同的音区陈述，如此才能听上去泾渭分明，像"两个声部"，否则就会混淆成一片，而不得知晓真正的旋律。再如《梆笛协奏曲》的炫技段落：

例 55 马水龙：《梆笛协奏曲》

与上两例略不同的是，密集持续的音并不是同一个持续音，而是带有变化的持续音，这给演奏增加了一些难度。由于密集音的变化持续，使真正的旋律不太明晰，就需要在练习时首先从意识上明确隐伏旋律的进行，而不能没有隐伏旋律感。另外，由于在这类炫技旋律中，大跳音

程包括复音程非常多，所以在练习中要注意及时地转换气息控制和口风控制，否则会使跳进音不到位而出现演奏错误。

最后，关于旋律高点和低点的演奏。当一个乐句或乐段进行到最高点时，多数情况需以较强力度来强调它，有时也会采用弹性速度的处理方式，故意予以这个音一定程度的延长。而旋律的最低点一般也要适当地加强力度，尤其是在使用较大笛子演奏的乐曲中，其主要是为了突出浑厚的音色以及深沉的音乐情绪。

旋律形态中音高方面的变化，对于竹笛这种单旋律乐器来说，是非常重要的诠释依据之一，分析清楚乐曲中关于音高方面的种种变化，才能以具体的演奏手段来做相应的诠释。

(2) 节奏

节奏是旋律的骨架，改变一个旋律的节奏而不改变它的音高，比改变一个旋律的音高而不改变它的节奏，对音乐性格影响更大，也就是说，节奏作为旋律的一方面，起着更为重要的支撑作用。"我们所听的音乐来自原始的歌唱和舞蹈，这两种活动中的节奏可以被称为'语音节奏'和'身体节奏'。"[1] 说话时的节奏和舞动身体时的节奏，是音乐节奏的根本性来源，所以节奏是自然性的，是与生活密切相关的。一般来说，节奏就是在一个固定速度下，拍点中音符的时值组合。

对旋律中的节奏进行感性体会和理性分析，才能更为彻底地发现旋律的本质。"奥地利钢琴家和作曲家施纳贝尔就是这样做的，当他在演奏任何一部作品时，他总是首先探索作品的基本节奏或者律动，在此之

[1] 玛德琳娜·布鲁瑟尔《练琴的艺术——如何用心去演奏》，邹彦、伍维曦译，上海音乐出版社，2005，第137页。

后再开始研究作品的和声结构与旋律方面的特点。"[1]大部分竹笛乐曲的节奏并不十分复杂，下面总结一些较为常见的节奏、较为复杂的节奏和弹性节奏等，以便更好地诠释作品。

首先，在一些乐曲的快速段落，常常出现由一个八分音符和两个十六分音符组成的节奏型，就是笛子演奏技术中所谓的"三吐"节奏型。例如乐曲《喜相逢》第二变奏的后半部分：

例56 冯子存：《喜相逢》

再如乐曲《黄河边的故事》的小快板：

例57 王铁锤：《黄河边的故事》

[1] 根纳季·齐平：《音乐活动心理学——理论与实践》，焦东建、董茉莉译，中央音乐学院出版社，2008，第114页。

这种节奏型带有一种非常鲜明的、层层推进的律动感，演奏方面，将吐音演奏得短促、有力、利索而富于弹性，就基本可以表现出这种律动感。需要注意的是，这种节奏型中的八分音符一般都为顿音，要将顿音演奏得短促，才会具有弹性，而不可将八分音符时值奏满。此种节奏型在协奏曲《刘胡兰之歌》中也有大量运用，由于其采用了同音反复，更加强调了这种节奏律动中坚定有力的行进感。另外，在乐曲《牧民新歌》、《鄂尔多斯的春天》中，尤其是组曲《草原抒情》第二部分中此节奏型的运用，除了具有推进的律动感以外，更是赋予了它具象的表现内容，如模仿"马蹄声"。

其次，一些节奏略微复杂，在单位拍内出音率较高，比如四分音符为一拍，在一拍内多于四个音等。然而不管多么复杂的节奏，想要将其演奏得准确无误，演奏者在刚开始练习时，一般应该以打分拍的方法，将其"肢解"为自己熟悉的节奏。比如半拍打一下，甚至1/4拍打一下，如果原速较快，则可以降速直至可以打分拍，如乐曲《鄂尔多斯的春天》慢板中的一句：

例58　　　　　　　　　　　　　　　　　　　　　李镇：《鄂尔多斯的春天》

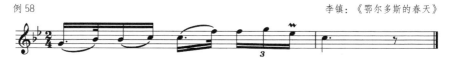

初次演奏第二拍的节奏，可能难以做到准确无误，一般应放慢速度，半拍打一个拍点，这样就形成了比较熟悉的一拍内附点节奏和一拍三连音节奏。当练习达到熟练后，即可回原速吹奏，且不用再打分拍，因为这样的节奏律动感已融入内心。当较为复杂的节奏接触多了，演奏者便会积累丰富的演奏经验，即便是初次吹奏，也可以在不降速、不打分拍的情况下一步到位，吹奏出准确无误的节奏。再如协奏曲《春风夜雨情》中的一段：

例 59 　　　　　　　　　　　　　　　　　　　　卢亮辉:《春风夜雨情》

采用半拍打一个拍点的方式，便可以转化为我们熟悉的节奏，此例半拍一个单位就变为演奏者司空见惯的"三连音"和"十六分音符"，待练习到大脑形成明晰的感性印象后，就可以不打拍子了。当然，特殊的五连音、七连音和九连音等是无法将其分开的，它们像三连音一样，均是不得不依靠感性思维，将其平均地"装"进一拍内。针对这样的连音一般可以采取降速慢练的方式，熟练后也会形成感性记忆。

流行音乐风格在当今也成了笛子演奏中比较重要的一种音乐风格，其中流行节奏的运用是体现其风格的一个重要方面。下面为流行音乐常见的几种节奏型：

例 60

连音以及切分节奏是流行音乐节奏的特点，初学的演奏者可以先将连音线去掉，或是在心中对连线的后音打拍点，慢慢领会这种节奏律动感，或者仍然采用上述分拍的方式，将节奏简化。

节奏方面的吹奏要求，毋庸置疑首先是准确性，这是最基本的要求，然而自然的情感抒发常常需要带有一定的自由度，具体表现为一定程度上的节奏伸缩。有时，如完全按照绝对准确的节奏拍点来演奏，会显得音乐一些僵化，缺少人性化色彩。比如，演奏者伴随着电脑制作的伴奏音乐一起演奏时，经常感到情感抒发不自然、不充分、受拘束，原因就在于电脑制作的音乐（MIDI）节奏是绝对僵化的。

弹性节奏是高级阶段的演奏训练内容，高水平的演奏家往往将其拿

捏得十分到位，由于其非常细微且复杂，所以很难进行较为明确的阐述。以两种节奏为例：第一，在附点节奏中，常常为了强调前音更为重要的意义，而故意将此音演奏得更长一些，那么后音的出现自然会略微迟一些，时值也会略短一些；第二，在切分节奏中，为了使节奏重音更加强烈，可故意将重音演奏得略晚一些，增强期待感。除此以外，弹性节奏的应用之处非常多，需要演奏者仔细体会感悟，在乐曲中进行具体分析。

但是，演奏者要注意，在学习曲子的初级阶段，还是应该严格按照准确的节奏来练习。当达到一定的准确度之后，可根据具体音乐表现进行分析再做节奏伸缩，弹性节奏的处理一定是建立在演奏者良好音乐修养的基础上的。"一开始绝对不要自由，如果一开始就松松紧紧，拍子就没有了，这种习惯非常不好。"[1] 也就是说，必须在掌握准确的节奏的前提下，再来寻求节奏伸缩度，才能达到合乎情理的、在一定程度上具有"相对"准确性的伸缩，失去这个前提的节奏伸缩，极有可能变为杂乱无序的错误节奏。

另外，在一些快速段落中，节奏律动起到更为关键的旋律支撑作用，如乐曲《山村小景》的快板主题：

例 61 刘森：《山村小景》

两小节相互对称的节奏律动，对"热情地"音乐表情的体现起到决定性的作用。又如乐曲《秦川情》快板开始乐句：

[1] 黄大岗主编《周广仁钢琴教学艺术》，中央音乐学院出版社，2007，第 174 页。

例 62　　　　　　　　　　　　　　　　　　　曾永清：《秦川情》

　　两个四小节对称的节奏律动，以及两个乐句中前两个八分音符的对称重音，是演奏者首要的也是最应该关注的焦点。类似的例子非常多，不再一一列举。演奏方面，一般使用分奏以及断奏的演奏方法更易强调旋律的节奏律动。注意，如果用分奏的方式，就要采用有爆发力的舌吐和强一些的演奏力度去让音头具有重音感，而音的延续则不需要强的力度，舌吐要有弹性，要有"一触即发"的感觉，这样才能把音乐的节奏律动表现出来。一般来说，分奏的弹性感需要进行专门的练习，在乐曲中，尤其在快速乐曲中并不易迅速掌握。在这种以节奏律动为主的旋律中，分奏和断奏运用较多，零星会用到连奏。断奏的演奏要求首先是短促，其次是富于弹性，根据具体的音乐表现，有些断奏还需要采用强力度。

　　创作方面，以节奏律动作为核心来发展音乐是极其常见的，有时，某种节奏律动会作为音乐动机反复出现。如乐曲《绿洲》的快板（参照例 20）中，就是采用三连音及其之后两个八分音符的同音反复节奏型而展开此乐段的，此种节奏型具有舞蹈性节奏的鲜明特征，共出现五次，使整个乐段的陈述得到统一。其他部分则更强调音高方面的旋律线，两方面在对比变化中使音乐向前推进，要求演奏者首先要分析清楚旋律的侧重点，之后才能采取相应的演奏手段来诠释。另外，关于乐曲中的一些隐伏节奏律动，如协奏曲《愁空山》、《楚颂》等十六分音符段落，详见"句法逻辑与划分"一节。

(3) 时值

管乐器演奏出的音乐，在时值方面是有一定特殊性的，大部分管乐器（除了吹、吸均产生音的管乐器，比如笙、口琴等）需要采用吸气来储气。管乐器演奏出的音乐不断带有"中空"——换气使得音乐"中断"，而为了保证换气后的音节奏准确，换气这一瞬间只能占用换气前音的时值，所以在没有休止符的情况下，换气前那个音的时值必然是不够的。那么需要注意的就是，不可吹奏满换气前音的时值，否则会造成换气后的音推迟出现，造成节奏错误。当然，也不能将换气前音的时值吹得过短，这样会显得乐句不完整、音乐不自然。"我们的学生常常只重视音符的位置，而忽视音符的准确时值，如明明是四分音符，他们会弹成八分音符加八分休止符。"[1] 所以，换气前音符结束吹奏的时机应该是既可以及时换气，不耽误之后的节奏点，也可以把前音的时值吹得长短恰当。

一般来说，为了能有宽裕的时间换气，换气点应尽量选择在时值较长的音符后面，这样的换气点不紧迫，也不会影响旋律进行中的音乐情绪。当然，乐句结构要求下的"分句"才是选择换气点的重要依据，在中国音乐的旋律线条中，有一些句法也会要求在时值较短的音符后换气。这时还是需要注意，既不能使前音的时值过短，更不能将换气后的音符推迟，换气应尽量自然从容，避免出现急迫感而影响正常的音乐抒发。

散板的节奏虽是自由的，但也是采用各种时值的音符来记录的，兼顾矛盾的双方，应该认识到，在散板中，音符时值的长短是具有相对性的。如二分音符的时值要长于四分音符的时值，但通常并不是四分音符时值的两倍，四分音符的时值要长于十六分音符，但通常并不是十六分音符时值的四倍……如是准确的两倍、四倍，就不能成为自由散板。而

[1]　黄大岗主编《周广仁钢琴教学艺术》，中央音乐学院出版社，2007，第50页。

如果二分音符的时值不长于四分音符的时值，四分音符不长于八分音符，那么这样的音符时值记谱将完全失去意义。另外，同样时值的音符通常也有较细微的长短差别，特别是在有些乐句带有"渐快"、"渐慢"等渐变速度的情况下，如《早晨》引子中的乐句（参照例37），正是由于连续的多个三十二分音符的时值长短并不是一致的，才体现出散板自由的音符时值特点。一般为了更明显地区分散板音符的时值，可以让音符时值向两极分化，讲得通俗些就是，让时值长的音符演奏得更长一些，而时值短的音符演奏得更短一些，这样可使各音时值间的对比度更大、音乐更为自由，进而产生出更为夸张的对比艺术效果。

"顿音"，亦称"断音"，在简谱中由倒黑三角来标记，是要奏得比原时值短且有弹性。很多演奏者忽视顿音的时值，将其时值吹奏得过长甚至满时值，这样会使旋律本身的音乐表情发生变化。

(4) 节拍

音乐中有规律的强弱拍点组合即为节拍。大多数竹笛乐曲多使用偶数拍子，2/4拍和4/4拍极其常见。部分曲子也有特殊的节拍，如复拍子、混合拍子以及频繁转换的拍子等，一般都与舞蹈性音乐相关，下面主要阐述一些略复杂的节拍。

由于有规则的"节拍"概念本身来自西方古典音乐，套用在中国音乐上，尤其是传统音乐中，就时常需要转换拍子，以记录正确的阶段性律动，比如京剧曲牌《夜深沉》、昆曲素材创作的笛子独奏曲《秋蝶恋花》等等。其实扩大范围来看，世界上很多国家的民间音乐在律动方面原本都是不规则的，西方古典音乐发展到现代音乐时期也开始大量使用频繁转换的节拍，如匈牙利作曲家巴托克的作品就常使用8/8拍和8/9拍，

在其内部单拍子以及复拍子的组成也是多种多样的。

　　笛子独奏曲《帕米尔的春天》（李大同作曲和刘富荣作曲的皆是）采用 7/8 混合拍子创作。针对混合拍子的乐曲，演奏者首先必须明确其内部的原始拍子构成，通过分析乐谱（包括旋律声部和伴奏声部）不难发现此曲的 7/8 拍是由 3/8+2/8+2/8 构成的，明白了这样的构成，就可以确定节拍重音的位置以及相互之间的比较关系，这是非常关键的一点。因为将混合节拍进行"解构"，关系到演奏上正确音乐律动的形成。另外，对于初学 7/8 拍的演奏者来说，当小节末尾 2/8 拍是四分音符的时候，很容易错误地将两拍吹成一拍，将 7/8 拍吹成具有对称性的 6/8 拍。由于 7/8 拍是奇数拍子，无法均匀地在节拍内部打合拍，而如果一小节打一拍的话，首先不能准确把握混合拍子的内部构成。另外，打拍时间过长使演奏者无法找到下一个拍点，所以在初期练习时，只能选择打分拍，也就是八分音符打一拍，一小节打七拍，这样才能将节奏演奏得准确无误。因为舞蹈性的 7/8 拍速度较快，再加上打分拍会很琐碎，所以要想八分音符打一拍，必须将演奏速度放慢。当演奏者经过足够的慢练之后，便会形成固定的旋律感性印象，这时就可以按照乐曲的标记速度，在不打拍子的情况下正确吹奏。

　　乐曲《绿洲》小快板的节拍转换较为频繁，其中包含 6/8 拍、5/8 拍、8/8 拍和 9/8 拍，同样，演奏者也应该先对节拍内部进行"解构"，从而找到节拍重音。另外，针对频繁转换的节拍，应寻找句法方面的规律，如带有三连音动机的节拍都是 6/8 拍，四次紧跟其后的都是 5/8 拍，最后一次扩充为 8/8 拍，对转换节拍进行"融合"是句法方面的要求，演奏者如此可以获得清晰的微观结构认识，明确句法律动感。

　　乐曲《笛韵》第二部分"唯有笛声拦不住 飞满江天"，是建立在 6/8 拍基础上的，带有频繁转换拍子的急板，除 6/8 拍以外，还包含 5/8 拍、

9/8 拍、7/8 拍、8/8 拍、3/4 拍和 4/4 拍，其中 7/8 拍有时由 3/8+2/8+2/8 构成，有时由 2/8+3/8+2/8 构成，5/8 拍有时由 3/8+2/8 构成，有时则相反。

协奏曲《中国随想曲 NO.1——东方印象》中 C 调笛演奏的段落也采用了频繁转换的拍子，包括 9/8 拍、8/8 拍、7/8 拍、4/8 拍、11/8 拍、6/8 拍、5/8 拍和 2/4 拍，其中的 9/8 拍有由 3/8+2/8+2/8+2/8 构成的，也有由 2/8+2/8+2/8+3/8 构成的，8/8 拍是由 3/8+2/8+3/8 构成的。

通过"解构"混合节拍，进而明确不同节拍中重音位置，再透过观察一些乐谱标记如小连线等，就能更加明确旋律律动。另外，有时旋律缩减是通过节拍缩减表示的，这种频繁转换的拍子是有一定规律的，发现其规律才能使旋律在演奏者的内心中更加明晰，从而得出有所依据的、符合节拍变化的演奏诠释。

另外，我国传统戏曲音乐中 1/4 节拍的垛板也极富个性，乐曲《秦川情》、《二凡》、《尧都风》等相关段落都用到了 1/4 拍。演奏者要明白，在这样的节拍中没有弱拍而只有强拍，即所谓"有板无眼"，常常用来表现刚劲有力、坚定激昂的音乐情绪。

2. 旋律发展手法分析及其诠释

旋律发展手法是非常重要的一般性演奏诠释依据之一，旋律发展手法的主要类型有重复、模进、展衍、变奏、呼应等。

(1) 重复

重复是使音乐印象得以加深的一种旋律发展手法，一般来说，重复的篇幅可大可小，而最小的重复就是同音反复以及同组音反复，这里

主要阐述乐句的重复。如乐曲《小八路勇闯封锁线》的第一句（参照例31），这是个单乐句主题严格重复的例子，目的是加深音乐印象。在演奏上，无论速度还是力度等任何方面都应该保持统一的诠释原则，不可有无根据的变化诠释。相同的诠释如乐曲《扬鞭催马运粮忙》快板、《春到湘江》快板、《秋湖月夜》快板、《流浪者之歌》快板、《双声恨》快板以及协奏曲《鹰之恋》小快板中的重复乐句。另如乐曲《鹧鸪飞》（赵松庭曲）慢板中的两个重复乐句：

例 63-1 赵松庭：《鹧鸪飞》

例 63-2 赵松庭：《鹧鸪飞》

第一个重复乐句为两小节重复，乐谱的力度标记为 f 和 p，第一乐句的结尾以渐弱来连接，两个乐句呈现出力度方面的递减趋势。第二个重复乐句为单小节重复，前句较弱，后句较强，呈现出力度方面的递增趋势，其后推出的是更为强的乐句。以上两个重复乐句后都紧接强有力的乐句，而这两个重复乐句的内部力度变化却是相反的。一般来说，力度渐变注重的是音乐的自然衔接，而力度突变注重的是音乐的强烈对比。再如乐曲《秋蝶恋花》"飘逸、幻想地"慢板中的重复乐句：

例 64 朱毅：《秋蝶恋花》

这个重复乐句也进行了力度方面的变化诠释，乐谱标记为 pp 和 p，

其中后句内部又富于微弱的力度变化，两句也呈现出力度方面的递进，意在推出之后的乐句。

重复乐句采用不变的诠释手段，体现出简洁的审美特点，可能与快速和明朗化的音乐情绪有关，而采用力度变化的手段来诠释重复，体现出丰富的情绪变化特点，可能与慢速和音乐本身推进的逻辑有关。两种诠释方法应根据乐曲的具体情形来选择，一般来说，需要统一的诠释时，如采用变化会显得多此一举、矫揉造作，而需要变化的诠释时，如奏得统一，会使音乐变得单调乏味、苍白无力。

除了严格重复以外，还有一种类型的重复为变化重复，如乐曲《喜相逢》的开始：

例 65　　　　　　　　　　　　　　　　　　　冯子存：《喜相逢》

两个乐句大体相同，第二乐句是第一乐句的变化重复，关于变化重复的演奏要求应是：相同之处保持统一的诠释，而不同之处要强调变化的诠释。此例应注意第二乐句与第一乐句不同的三个音 do、la、sol，其中 la、sol 的出现高于第一乐句的 mi、re，应予以上扬，do 的出现除了将整个第二乐句的音高提高以外，关键还在于这个附点节奏使第二乐句出现了新的律动，应予以节奏方面的强调。再如乐曲《小放牛》的中板乐句：

例 66　　　　　　　　　　　　　　　　　　　陆春龄：《小放牛》

在重复句前加入了一点连接性的乐汇，使重复的乐句显得不那么简单呆板，类似的变化重复手法在乐曲《双声恨》的中板部分和《音韵》

的慢板部分也有所运用。一般来说，变化重复乐句本身的统一与变化，决定了演奏方面统一与变化的诠释。

重复是非常常见的旋律发展手法，在笛曲中比比皆是，一般多用统一的演奏诠释手段，有时也会采用渐变的力度或速度方面来诠释，由于不管是严格重复还是变化重复，它都采用相同的音乐材料作为基础，所以一般不应采用多方面的对比演奏手段来诠释。

(2) 模进

模进是指在另一个音高上重复前一句的旋律，这个高度可比前乐句高，也可比前乐句低，分别叫向上模进、向下模进。如模进句内的相互音程关系与前句完全相同，叫作严格模进，不完全相同则叫作变化模进，如乐曲《深秋叙》的慢板主题：

例 67　　　　　　　　　　　　　　　　　　　　　　穆祥来：《深秋叙》

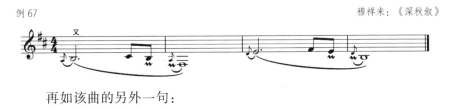

再如该曲的另外一句：

例 68　　　　　　　　　　　　　　　　　　　　　　穆祥来：《深秋叙》

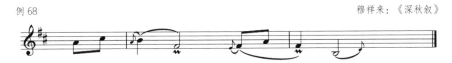

一般来说，无论是严格模进还是变化模进，其节奏往往是相同或较为相同的，那么反映到演奏上，律动感以及分奏连奏方式就应该是相同的。而从力度方面来说，向上模进模进句要较强一些，向下模进模进句要较弱一些，有时也可采用力度不变的诠释方法。另如乐曲《节日》的最后一部分：

例69

<div align="right">宁保生：《节日》</div>

　　向上五度模进使音乐从 A 调转入 E 调，在变得异常明亮的同时，转调也使音乐颇具新鲜的意味。模进旋律发展手法在乐曲中比比皆是，如乐曲《牧笛》快板中的相关乐句和《早晨》小快板的相关乐句等等，另外，一些渲染音乐情绪的器乐化旋律，常常运用模进手法。

(3) 展衍

　　展衍是利用重复前句的局部音乐材料来进行旋律发展的手法，这种手法通过重复相同来衍生出不同，采用的是"渐变"的衔接旋律发展思维，以使音乐在重复中既能印象深刻，又能自然过渡。如乐曲《大青山下》快板的乐句：

例70-1

<div align="right">南维德、李镇：《大青山下》</div>

例70-2

<div align="right">南维德、李镇：《大青山下》</div>

　　两个片段均是采用了前句前两小节的旋律材料进行发展，派生出新的旋律，另如协奏曲《走西口》慢板的乐句：

例71　　　　　　　　　　　　　　　　　　　南维德、魏家稔、李镇：《走西口》

　　再如乐曲《音韵》慢板的乐句：

例72　　　　　　　　　　　　　　　　　　　　　　　　俞逊发：《音韵》

　　后句采用重复前句中的局部音乐材料衍展出新的乐句，在乐曲《双声恨》第二部分中也有所运用。在演奏方面，针对展衍这种旋律发展手法，一般应在相同部分进行各个方面统一的演奏，或者以加以强调的语气和相对更强的力度来演奏相同部分，使音乐产生一种向前递进推动的效果。而展衍出的不同旋律材料，则要通过诠释手段的变化给人以新鲜感。

(4) 变奏

　　变奏发展手法比较常见，一般多为加花变奏，如乐曲《小放牛》的中板乐句：

例73　　　　　　　　　　　　　　　　　　　　　　　陆春龄：《小放牛》

前后是同样的旋律，后句变为十六分音符的加花。一般来说，变奏句与前句的演奏一定是要有所对比变化的。变奏手法更多运用于乐段之间以及宏观结构之间，比如变奏曲。

(5) 呼应

呼应的发展手法在民间音乐当中随处可见，似两人对话一般，如乐曲《忆歌》快板的部分：

例 74 刘管乐：《忆歌》

一般来说，相呼应乐句的结束音是相同音，在呼应句中，共同的节奏和结束音这两个因素，使得乐句间产生出相呼应的语气感。演奏方面应该在各方面保持统一，个别情况也会处理为极为鲜明的力度对比。这是两种具有截然不同的审美特征的诠释，如何选择则需要分析乐曲中具体的"上下文"内容，但不管采用何种审美观点的演奏处理，总体在律动感的诠释方面一般应保持统一。

某些旋律发展手法与乐段的结构特征有一定程度上的联系，比如平行乐段和对称乐段等，其也可看作某种旋律发展手法。

3."点"性旋律、"线"性旋律分析及其诠释

节奏和音高是旋律的两个重要组成方面，一条旋律常常或侧重节奏律动方面，或侧重音高线条方面。分析清楚旋律暗含的侧重点，是演奏的基础。只有采用了恰当的演奏诠释方式，才能正确地揭示出旋律的内

在本质。侧重节奏律动的旋律，称为"点"性旋律，演奏方面必然要以重音演奏方式来强调，进而将旋律奏得富于动感，而侧重音高线条的旋律，称为"线"性旋律，则应采取统一的力度或渐变的力度来诠释，将旋律奏得连贯起来。兼有"点"和"线"的旋律，一般也会相对更为侧重某一方面，另外，"点"和"线"性旋律除了需要力度的配合以外，也需要用到前面所说的分奏、连奏和断奏方式。下面列举几种"点"性旋律：

①同音反复旋律。由于音高不变，旋律重心自然偏向节奏律动方面。

②多跳进旋律。

③采用具有鲜明节奏型的旋律。在具有节奏布局规律的乐句中，无论音高怎么变化，节奏动力无疑是此种旋律的核心。

④"坚定有力地"、"欢快跳跃地"等音乐表情的旋律。

总体来说，相比较慢速的旋律，在快速段落中，"点"性特征旋律较多，强调旋律的动力性，通常突出鲜明的、个性的节奏感。下面列举几种"线"性旋律：

①慢速、无明显规律性节奏型、采用连奏方式的旋律。

②级进旋律。

③快板中音符时值较长的旋律。

④音符时值均等的持续性旋律，如连续十六分音符，连续六连音等等。这样的旋律无论是在快板还是慢板中，由于时值均等会将节奏软化，自然会强调音高线条。

⑤"抒情优美地"、"深情舒展地"等音乐表情的旋律。

总体来说，在慢速段落中，"线"性特征旋律较多，强调连贯性，这种旋律的节奏形式一般较为普通，但音高走向呈现出繁复多变、婀娜多姿的特点。

"点"与断奏有很大关联，但也不完全对等，一段相对较快、出音密集的旋律，采用不变或渐变的演奏力度，也可以呈现出"线"感，就像钢琴或弹拨乐器并不能发出真正延长的声音，但也可弹奏出富有"线"感的旋律。"线"与连奏有很大关联，但也不完全对等，常常会有音乐根据需要在一连串的音中使用音头吐音，或在进行过程中利用气息涌动形成少许重音感，使得连奏旋律呈现出某些"点"性特征。

然而，并不是所有的旋律都具有纯粹鲜明的"点"性旋律或"线"性旋律特征。在"线"性旋律中，由于音乐表现的需要，穿插少许"点"是常见的情况，但其并不影响"线"性旋律的根本。而在"点"性旋律中，由于音乐表现的需要，穿插少许"线"也是常见的情况，这样才符合变化统一的原则。有时，"点"和"线"的转换非常频繁，比如乐曲《帕米尔的春天》快板的一个乐句：

例 75　　　　　　　　　　　　　　　　　　　李大同：《帕米尔的春天》

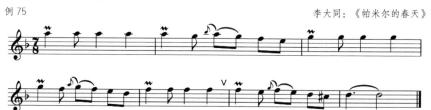

第 1、3、5 小节均为同音反复，具有"点"性旋律特征，演奏应加重四个音的音头，以强调 7/8 拍内的节奏律动，而第 2、4、6 小节同是级进下行旋律，具有线性旋律特征，第一个音和第四个音为 7/8 拍的节拍重音，它恰恰也与前一小节的音为同音。除了这两个音应采用重音来强调，其他音都应采用平稳的气息来吹奏，不要加重音，主要强调旋律的音高线条。将第 1 和第 2 小节连起来看，相同的六个音应采用重音演奏，后面的音则应在强调音高变化的情况下，"顺势"演奏。

"点"和"线"的相关诠释来源于音乐本身，旋律形态的构成有时也体现在微观结构的段落内部或段落之间，有时甚至体现在全曲的宏观

结构划分方面。对其呈现出的特征规律进行归纳总结，以形成一种正确的、相对固定的演奏诠释模式，对演奏者是大有裨益的。

4. 句法逻辑与划分

根据旋律不同的形态、发展手法以及其他方面的一些特征，对旋律进行句法方面的分析与划分，对于诠释手段的选择来说极为重要。音乐与文学的记录虽然采用的并不是同样的符号系统，但乐谱中的"单音"、"乐汇"、"动机"、"乐句"、"乐段"等所蕴含的意义，大概等同于文章中的"字"、"词"、"词组"、"句子"、"段落"等。在文学中解构这些句法的重要性不言而喻，而解构音乐的句法，也应是分析音乐以及演奏诠释的必要前提。

分句是指乐曲整体结构中的细节划分，它是进行音乐作品分析的一个重要方面，也是音乐作品的客观存在。演奏者应对分句有十分明确的认识，这样才能将旋律本身的语义性诠释清楚。

在阐述分句前，应先明确音乐的一些语义性逻辑特点。音乐与文学一样带有语义性逻辑，虽不及文学的语义性明确，但更加擅长表达情感。只有将乐句或乐汇之间存在着的逻辑关系以及具体音符前后特定的表达内涵搞清楚，才能完成合理的句法划分。文学作品中的停顿是根据意群的大小以及不同关系，采用众多表示不同停顿意义的标点符号来表明特定的语义，同样，在音乐中，乐句乐汇间也存在不同的停顿意义，也蕴含着众多表示不同意义的"标点符号"，只是这些"标点符号"不太明显，需要通过较为深入的分析方可发现。

一般来说，收拢乐段完满终止，结束音为保持力度或渐弱力度的情形，具有"句号"的语义性特征，表示阶段性语义表达结束。此类语义

在乐曲中随处可见，而开放乐段的结束就像是"省略号"的语义。如乐曲《秋湖月夜》中的片段：

例76 俞逊发、彭正元：《秋湖月夜》

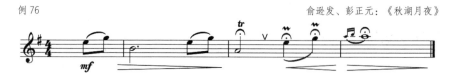

结束时带有意犹未尽、令人神往的意味，留给人无限遐想。一般应将结束音吹得较长一些，采用渐弱力度，使声音听上去仿佛越来越远。再如乐曲《秋蝶恋花》的结束乐句：

例77 朱毅：《秋蝶恋花》

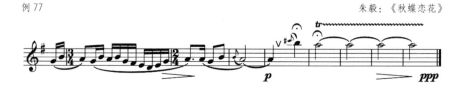

虽然乐段的最后似是收拢结束，但结束在高八度的主音上，使终止的完满感减弱，呈现出与例76同样的意犹未尽、充满神秘气息的音乐表达，总体体现的是"省略号"的语义性特征。结束音应演奏得绵长些，颤音的手指动作应轻而稍慢，同时伴随渐弱力度。

比"句号"（乐段）的语义逻辑区分更大的是段落，例如乐曲《牧民新歌》和《春到湘江》的慢板都由三个乐段组成，带有三个"句号"，但是由于乐曲的宏观结构一般根据速度来划分，那这三个乐段就归属于一个"段落"，而其后出现的快板，就应该看作另一个"段落"。

乐段内部各个乐句间的停顿非常普遍，就像是文章里的"逗号"，在"逗号"的前后存在不可分割的连续语义，演奏中应注意到这种连续性。"顿号"的语义具有两个特点：乐汇的简短性和并列性，如乐曲《小八路勇闯封锁线》的片段：

例 78
<div align="right">陈大可：《小八路勇闯封锁线》</div>

三个音组成的并列关系乐汇，演奏应保持各方面统一不变。再如乐曲《春潮》中的片段：

例 79
<div align="right">刘锡津、霍殿兴：《春潮》</div>

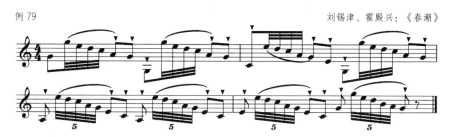

这是一个旋律与伴奏互换"角色"的片段，由竹笛奏出带有固定节奏型的伴奏音调。虽然旋律的音高一直在变化中，四个三十二分音符两小节过后也变为了五连音，使得力度和律动感都有些许变化，但一致的音高走向以及相对固定的节奏，都使力度以及律动在整体上仍然呈现出统一的特点。其简短的动机及其并列性，都带有"顿号"的连接语义逻辑，应以各方面相对统一的方式来进行演奏诠释。

"分号"语义在音乐中常常用在两个较长的对称乐句之间，如乐曲《春到湘江》快板的开始：

例 80
<div align="right">宁保生：《春到湘江》</div>

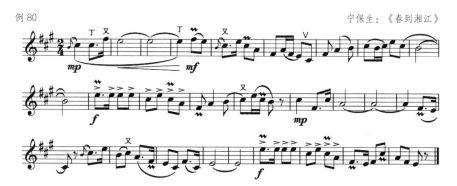

十四小节之后的停顿具有"分号"语义，前后两乐句为并列对称关系，而两个乐句结构内部则是带有"逗号"语义的停顿。一些复乐段之间也具有"分号"的语义特征，如乐曲《牧笛》的慢板主题：

例81　　　　　　　　　　　　　　　　　　　　　　　　刘森：《牧笛》

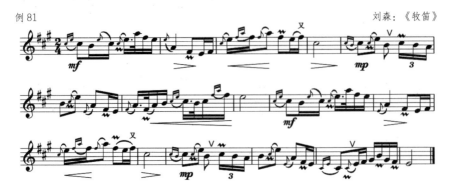

八小节之后的停顿具有"分号"语义，整个乐段由十六小节组成，为复乐段。由于"分号"的对称结构，演奏时力度、速度、演奏法等都应保持一致，不应有明显的变化。即便在一些情况下做些许力度变化处理，也不能使"分号"前后的乐句对立起来。一些类似上下句的结构，在演奏的语气方面可根据具体内容做一些"对唱"式的处理，但节奏律动方面应保持统一。

"问号"的语义在音乐中比比皆是，很多旋律在终止前，为了让终止"事出有因"，增强终止感，常常会出现一个"问句"，使音乐总体呈现出一种类似问答的语义感，如协奏曲《陌上花开》引子中的乐句：

例82　　　　　　　　　　　　　　　　　　　　　　　郝维亚：《陌上花开》

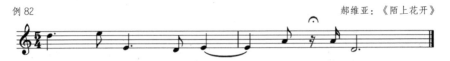

这里的 A 时值较短，悬在半空亟待解决，仿佛问句，D 的出现仿佛回答一般，为音乐画上了句号。再如协奏曲《走西口》慢板中的乐句：

例 83 南维德、魏家稔、李镇：《走西口》

第六小节两个四分音符 bB 后出现四分休止符，此时音乐如凝固一般，不容一点动静出现，而后的乐句迎来了肯定式语气的"回答"。一般来说，"问号"语义乐句结尾处的力度应控制得较弱一些，音符时值也不宜拖得太长，应奏出"悬而未决"的语气感。

"叹号"的语义比较容易理解，那些强烈的顿音以及斩钉截铁的终止音等等，都带有强调式的感叹语气，如乐曲《秦川情》的 1/4 拍段落：

例 84 曾永清：《秦川情》

铿锵有力的音乐情绪，处处充满了"叹号"的语义表达。很多乐曲慢速转快速时，也都采用"叹号"式的语气感，如乐曲《牧民新歌》、《春到湘江》、《秦川抒怀》。演奏方面，显然应采用很强的力度和坚定的语气来表达具有"叹号"语义的乐句，如是长音应在其尾部采用重音演奏方式，以示斩钉截铁地结束。

"冒号"是指提示下文、带出下文，传统乐曲常常有这类形式的开始，如《欢乐歌》的开始：

例 85 陆春龄：《欢乐歌》

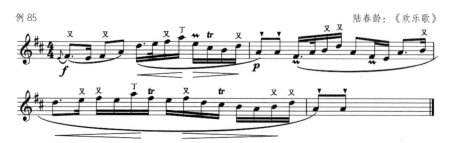

前两拍像是预备，带有"冒号"，第三拍才进入"正文"，又如《秋蝶恋花》慢板的开始：

例 86 朱毅：《秋蝶恋花》

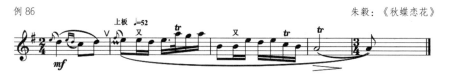

前两拍来做预备，第三拍才是稳定速度，戏曲术语称"上板"，演奏要注意"冒号"后面才进入速度，"冒号"前面节奏略散，带有"预备——"的语气感，继而引出"下文"。"冒号"的前后，在传统音乐中称为"散起"和"入调"。

挖掘认识音乐中的一些"标点符号"，目的是看清乐句或乐段间的连接逻辑关系，对于音乐的语义性来说，这只是其中的一部分，对于演奏的分句方面来说，其揭示了一些语义性内涵。

大部分管乐器（除了吹吸皆发声的管乐器）是靠人体吹气来发声的，那么在换气时所造成的停顿，无疑会将演奏实际中的句子分开，要注意换气位置的选择必然需要符合音乐发展的逻辑。演奏者该在哪里进行换气，在乐谱上本应有明确的标记，但目前一部分竹笛乐谱在这类标记方面并不够详尽，甚至一些乐谱的标记也不是完全准确，且不同的乐谱还存在版本的差异性，所以需要对其进行一些分析，总结出一定的规律。尽管这是一个很复杂的问题，换气位置受众多因素的影响，甚至有时产生一些不同的划分，然而，换气位置的选择在多数情况下还是有规律可

循的。

　　竹笛乐曲中的很多乐句都具有声乐化旋律写作特征，乐句的音符时值构成常为"短—长"格，句法结构的划分常在相对长时值的音之后，以换气来表示分句。

　　小节线会给人一种自然的乐句隔断心理暗示，在方整乐段中，句法划分恰与小节的隔断一致，如乐曲《扬鞭催马运粮忙》的中板主题：

例 87　　　　　　　　　　　　　　　　　　魏显忠：《扬鞭催马运粮忙》

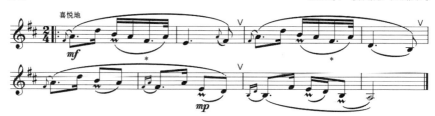

　　乐段共八小节，为（2+2+2+2）起承转合式的四乐句，应在偶数小节线处换气，四个同样长度的乐句使音乐听起来很规整。

　　然而，小节线并不是分句的依据，相当一部分乐句并不在小节线处进行划分，而常在时值较长的音符后分句，遵循"短—长"格和"长—短—长"格句法的规律。这是因为长时值音作为结束，具有符合自然规律的"停顿感"，而与是否处于小节线位置无关，如乐曲《春潮》的慢板乐段：

例 88　　　　　　　　　　　　　　　　　　刘锡津、霍殿兴：《春潮》

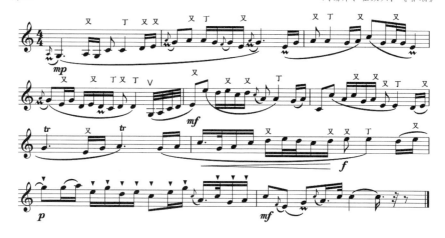

句法的划分常在长音后，多数乐句为弱起，皆不在小节线位置，遵循"短—长"格句法规律，再如乐曲《秋蝶恋花》慢板的一部分：

例89　　　　　　　　　　　　　　　　　　　　　　　　朱毅：《秋蝶恋花》

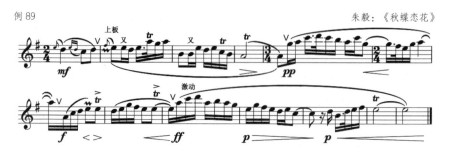

在长时值音后分句，其中多数也采用弱起，也是"短—长"格分句规律，再如乐曲《幽兰逢春》慢板的第一个乐段：

例90　　　　　　　　　　　　　　　　　　赵松庭、曹星：《幽兰逢春》

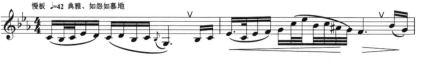

除了第一乐句，也都是弱起，分句也都在长音后，仍然遵循"短—长"格的分句规律，小节线前的两个十六分音符，以级进顺畅地与下一小节形成连接，这种乐句是跨小节的。但是，要注意也存在例外的情形，比如上文乐曲《扬鞭催马运粮忙》慢板的主题，就是在"短—长"格之后又出现短时值音，像是加了一个小尾巴，应在这个短时值音之后再换气，所以句法的划分是在这个短音之后。在长音结尾出现相对短的音来终结乐句的情形也存在，如乐曲《姑苏行》慢板中的乐句：

例91　　　　　　　　　　　　　　　　　　　　　　　江先渭：《姑苏行》

　　这种情形像是在长音的结尾加了一个"落脚"的音，而绝不是下一乐句中的音，这种结尾音带有民间传统器乐演奏的特点。结合前面乐曲《春潮》、《秋蝶恋花》、《幽兰逢春》慢板分句的特点可发现，在"短—长"格之后出现的短音，到底应该是前句的"小尾巴"还是后句的起始。

　　通过以上几例可以发现，一些情况与级进和跳进有一定关系，如果短时值音与之前的长时值音为级进，而短时值音后为跳进，就应归于前乐句，如乐曲《姑苏行》的片段以及《扬鞭催马运粮忙》的第二句；如果短时值音与之前的音为跳进，之后为级进，则应归于后乐句，如《秋蝶恋花》的片段；如果短时值音的前后都是级进，就需要具体分析，两种情况的划分都有可能，这将体现出演奏诠释的多样化特征。

　　关于前后都是级进这种模棱两可的分句，暂时可不下定论，然而可以确定，遵循"短—长"格分句规律的优点在于，在长音后换气的时间较充足，从而使吹奏的连续感更为自然，演奏方面要注意后句由弱起开始所形成的节拍感。而短音之后换气，更为侧重强拍进入乐句，使乐句听上去更为规整、强弱拍点分明，演奏方面要注意换气前音的时值较短，换气的时间较紧，需快速换气以保证下句在准确的拍点奏出。另外，要将前音时值长短控制得恰到好处，避免出现不充足的换气使音乐产生不自然的情况。

　　在多数情况下，换气的位置就是分句点，但也有例外，比如《秦川情》快板的开始（参照例62），4+4的两乐句结构就是乐句划分位置，实际的分句点应在例中第四小节第二拍的第一个音，以及相对称的第八小节第二拍的第一个音，其之后的三个音为连接，这是器乐化旋律的典型特征，所以换气位置也就理所当然与分句点不同。演奏方面，为了体现出分句，应加重以上提到的两个音以及第一小节和第五小节第一个音的力度。

　　乐句间使用连接音符过渡非常普遍，体现出器乐化旋律特征，而有

时为了表现连绵不绝的音乐情绪，多个乐句间都使用连接。这种连绵不绝多个音符的旋律进行，是器乐化旋律的突出表现，带有器乐炫技性质，虽然和通常的"短—长"格句法非常不同，貌似混沌一片，根本看不出任何停顿，但这样的段落中绝不是没有句法的。通过简单的旋律分析，依然可以分出乐节、乐句，从而以一些演奏手段来揭示出句法结构，如乐曲《绿洲》中运用双吐循环换气技巧的部分：

例92　　　　　　　　　　　　　　　　　　　　　　　　莫凡：《绿洲》

2/4拍，共二十九小节。分析此种连绵不断的乐句结构，要注意方法，先通篇浏览，找到相同的部分，分别是7、8小节和21、22小节相同，11、12、13、14小节和25、26、27、28小节相同，可发现两组相同的音符中间相隔了两小节，分别是9、10小节和23、24小节。通过分析可发现它们只是不同走向的经过句，都是要推向A音，所以可认为7—14小节和21—28小节具有相同意义，进而又可发现15小节的首音和

29 小节的结束音同为 E。基于这两点，可得出结论：该段落是相同小节数的重复乐段，分别是 1—14 小节加 15 小节一闪而过的结束音和 15—29 小节这两大部分。确立了乐段的大体结构，再看乐段内部更为细致的分句，以音高走向和模进规律来看，应分为两小节一组。这样看来，如以 4/4 拍记谱可能更直观一些，拿 1—6 小节对照 15—20 小节，可发现也是两小节为一组，只是音符走向相反，是不规则的倒影写作手法。

　　依据句法结构划分的结果，演奏方面应以重音的演奏手段来区分不同乐句，只有真正将分析结果诠释出来，才是"明白在心、明示于人"。但是，演奏者要注意有些重音与分句并没有关联，而是旋律的跳进以及高点等造成的，要将其区分清楚，如乐曲《深秋叙》中的连续十六分音符乐段：

例 93　　　　　　　　　　　　　　　　　　　　　　穆祥来：《深秋叙》

　　这是一个采用复调手法创作的乐段，这里伴奏声部的旋律沿用了整曲快板的第一个主题，那么根据伴奏声部的分句停顿，再根据独奏声部旋律中重复、模进以及音高走向等特点，我们可以确定它的分句为 3+3+2+2 小节，那么就应在每个句子的第一个音使用重音来强调。另外，第二小节和第五小节的重音，是跳进造成的自然重音，第八小节和第十小节的第一个音，是旋律高点造成的自然重音，而这两小节的第二拍第一个音，则是模进造成的重音，分析清楚这些旋律的内涵，才能得出更客观的、更合理的诠释。

　　一些现代乐曲的句法划分存在多种可能性，在不同的句法划分下，

音符节奏律动也随之改变，如协奏曲《愁空山》[1] 的第二乐章部分：

例 94 郭文景：《愁空山》（第二乐章）

　　虽然采用 C 调谱号记谱，但乐曲一开始是在 F 调上呈现的五声音阶旋律。整体上来看，第 13 小节又出现了与整个段落开始处相同的音乐材料，只是移到了 ♭B 调上，那么这样就可将前十二小节看成是该段的第一部分。乐曲采用 3/4 拍和 6/8 拍两个节拍记谱，通过对重复音的观察，可发现六个音才是一组，其中每组的前三音是同样的，后三音为向上非

[1]　郭文景：《愁空山——竹笛与管弦乐队协奏曲作品 18 之 2》，人民音乐出版社，2007。

严格模进。其中两种符干连接的写法就是采用两个拍号记谱的意义所在，不同的连接表示不同的分句，如按照 6/8 拍来演奏，可清晰感受到乐汇的对称组成；而按照 3/4 拍来演奏，大脑意识中的不同分句使节拍重音自然发生改变，旋律变得环绕多变，两种分句方式表现出不同的律动感。在三个小节重复进行后，第 4 小节的音符变为了上下行音高走向，那么这里应以渐强、渐弱的力度变化来作出相应处理，其中最强点应是这小节的最高音 #F（该小节第七个音），这小节与之前重复的三个小节构成一次明显的对比。第 5 小节回到原动机变化发展，第 6 小节的后三拍出现了重复三音律动，且三音律动在重复和变化模进中持续到第 11 小节。演奏方面要注意，三个音的律动与双吐的发音方法有碰撞冲突，发音"K"也成为"领头"的重音演奏。随着紧张感在不断地增强，第 12 小节作为转调前的连接，应利用上行渐强来突出转调的到来，这是一种较常见的诠释。第 13 小节转入 ♭B 调，随后的四小节与该段前四小节的音乐材料基本相同，整体力度由之前的 P 更改为 f。第 17 小节回到原材料后连接过渡到之后两小节的新乐汇材料。第 18 小节为三音下行加三音上行，六个音一组，共五组模进下行。第五组作为第 20 小节的前三拍，与后三拍平行（前三音同样），回到最初的节奏律动，这两小节由前下行至此，音区较低，有准备、铺垫的意味。第 22 小节连接句，渐强力度，推出六音为一组的、呈现出积极的音乐情绪的乐句，在三组之后向上大二度严格模进，再三组又一次向上大二度严格模进，这次的六音组为四组，渐强至 ff，在积极的、富于动力的氛围中结束整段。整个段落应分两大部分，第一部分共十二小节，有主题呈示的意味，整体力度较弱，其内部又可分为两个小乐句（4+8）。第二部分共十五小节，作为主题的发展，整体力度较强，其内部又可分为三个小乐句（4+5+6），除了需要分析清楚整体上的划分，也需要分析清楚小的乐汇乐节的组成，并以演奏重

音来表示，才可以揭示出乐曲更全面的真实内涵意义。再如协奏曲《楚颂》
中的连续十六分音符进行：

例95 李博禅：《楚颂》

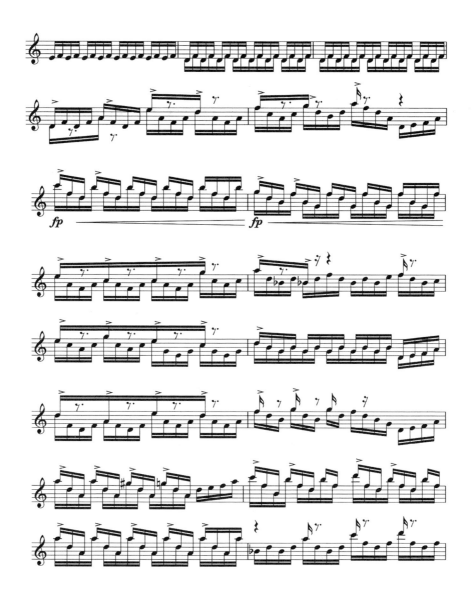

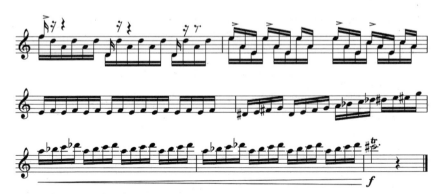

　　C调，在两小节小二度交替的准备之后，进入三音重复音型，而节拍是4/4拍，每拍为四个音符，与上例某些部分有类似之处。第一种分组方法就是三音一组，这种方法方便记忆片段乐谱，但是由于三音一组会使双吐的重音感发生改变，"TKT"之后接"KTK"，不断往复。演奏者需要通过练习，才能适应将偶数组"K"作为第一重音。另外还有一个难点是"G、E、F"三音一组，共十一组，之后"A、E、F"三音一组，共十组，还多一个"A"，之后"B、E、F"三音一组，共五组，又多一个音。在快速演奏的情况下，单组音数少，且分组数量如此之多，容易出现错误。这种句法划分方法虽然可得出音乐的内部组成，却不具有演奏实际意义。

　　第二种方法就是依据乐谱4/4拍，一拍四个十六分音符（G、E、F、G），三音组（3）与一拍四个十六分音符（4）的最小公倍数为12，那么轮回一次就是三拍（12个音）。在 A 出现之前共八拍，重要的是每拍的第一个音也形成循环——G、E、F、G/E、F、G、E。第5小节三音组中的 G 变为 A，共八拍，接着前两小节第一个音的循环——F、A、E、F/A、E、F、A。第7小节三音组向上二度自然音模进，接着是前四小节第一个音的循环——B、F、G、B。除了该段第1、2小节的预备以外，其后根据三音组的变化，可分为三个小乐句（2+2+1）。从每个音来看，三音组

与四个十六分音符形成循环交织，从每拍来看，三拍重复一次与四拍形成循环交织，跨小节使用重音，两个方面都是旋转往复，演奏的内心概念以及演奏重音方面与三音组都是相交错的。应当肯定的是，这是一种正确范围内的诠释方法，并不是错误的，三音重复音型并不一定非得以三音划分为一组，这样的演奏重音会形成音乐旋转往复的感觉，比起三音一组相对单调的重音感多了变化。这两种分组方法，第一种以音高走向作为根本分组法，无疑是一种正确的分组方法，但由于分组数量较多，实用性并不强，第二组以一拍四个十六分音符的记谱为分组方法，是"大套小"（节拍旋转套三音旋转）的可行的分组方法。

接下来第 8 小节，音高变化的四音组与十六分音符数量相符合，自然一拍为一组。第 9 小节，三音一组的上行模进，需注意适应"KTK"，实际上以竹笛的演奏发展来看，演奏者必须要学会"KTK"的吐音方式，做到 T、K 都能作为双吐的开始位，都能作为演奏重音，可认为此小节是"3+3+3+3+4"音数分组。第 13 小节，与第 9 小节分组相同，只是音高走向变为下行。第 10 小节前两拍为"3+3+2"的音数分组，具有探戈节奏重音的特点。第 12 小节，根据音高走向，可三音一组划分，共四个逻辑重音，也可六音一组划分。按照 6/8 拍来看，两个节拍重音和两个高点音重音。第 22 小节，大二度上行的两音为一组，组间上行音程为半音。第 23 小节，前三拍为三音一组的下行，六音重复一次，第四拍要看出来是两个三音组分别缩减为两个二音组，那么分组就是"3+3+3+3+2+2"。第 24 小节反复，之后的两小节是下行模进，分组相同。至此，之后旋律的分组都与之前的某一种分组相同，不再赘述。

以上是微观的音分组。连续音符进行的分组，以音高变化的组织规律为基础，以演奏重音为具体诠释手段，以节奏律动的变化为音乐的最终表现。宏观上，以"E、F"小二度的重复为节点，可以将此段分为三部分，

最后带一个简短的上行连接过渡到下一段落。第一部分为 1—13 小节，第二部分为 14—26 小节，第三部分为 27—47 小节，之后为连接过渡。

总之，音乐句法之间存在的逻辑是客观存在的事实，只有将句法本身搞清楚，给予合理的划分，才能演奏出句法构成的原本面貌，使音乐自然而然地流淌。

5. 伴奏声部分析及其诠释

除了少数独白类的笛曲（如《听泉》、《竹迹》等）以外，绝大多数的笛曲都是带有伴奏声部或协奏声部的。伴奏像舞台、布景、服装、配角一样包装着主角独奏，作为背景衬托着独奏，让竹笛这种高音乐器演奏出的音乐，拥有了如根基一般中低音声部的支持，音乐整体呈现出丰满化、立体化的音响效果。伴奏声部有时紧跟独奏声部的变化而变化，有时又强烈影响着甚至反过来引领独奏声部的演奏。在很多情况下，伴奏声部更像一个"场"一样，展现出整体音乐情感表达的轮廓，具有不可替代的重要作用。

独奏声部与伴奏声部的组织形式有一定的规律，一般叫作织体。音乐织体分为单声和多声织体，单声为单旋律，"独白"作品的织体即为单声织体；多声织体又分为主调织体和复调织体，在独奏作品中，独奏与伴奏声部的织体多为主调织体，少数片段可能会出现复调织体，协奏作品的复调织体运用要多于独奏作品。下面要重点阐述的是，伴奏声部的形态给独奏带来的几种典型的演奏诠释信息。

笛曲中"自由地"引子和慢板部分，伴奏声部时常会采用长音式的和弦织体，其作为一种背景，通过和声的功能色彩衬托包裹着竹笛旋律。和弦的变换或跟随或推动着竹笛声部的旋律，使音乐的色彩不断更新，

或明亮、或遥远、或深沉、或紧张，一个较为敏感的演奏者在这样的和声背景下，能体会到一种穿插在其中轻松自如的演奏舒适感。伴奏声部和声的进行影响着演奏者对音乐的想象力，这种感觉在单独演奏时很难体会到。

伴奏声部的节奏形态，使音乐或流动，或跳跃，或诙谐，或激进，或坚定，或带有行进感，比如在《牧民新歌》、《牧笛》、《乡歌》等很多乐曲的快板中，伴奏声部均采用前半拍低音、后半拍高音式的伴奏音型，这种音型富于跳跃感，在其衬托下独奏声部呈现出轻巧跳跃的音乐表情，"点"性十足。另外如《秦川抒怀》、《扬鞭催马运粮忙》等乐曲的快板中，伴奏声部出现附点同音反复节奏型，使独奏声部的演奏富于坚定有力、积极向上的音乐情绪。节奏型的伴奏织体形态非常丰富，一些外国舞曲的核心因素就是某种节奏型，一种或多种节奏型就是该舞曲体裁的象征。在笛曲中具有典型意义的伴奏节奏型也很多，演奏者应根据具体的节奏型做具体的律动分析，从而得出相符的演奏诠释。

分解和弦式的伴奏音型在竹笛乐曲里数不胜数，如乐曲《春到湘江》、《西湖春晓》等等慢速段落，这些分解和弦的上下行像"波浪"一样让独奏这叶"小舟"随波荡漾。独奏声部的演奏一般应流动一些，而与之类似但又不完全相同的乐曲《秋湖月夜》中的分解和弦，衬托着笛子较稀疏的音符，则应演奏得略微平静一些。乐曲《绿洲》行板的分解和弦则给了旋律一种似坐在骆驼上向前行进一般的联想，在其婀娜多姿的旋律线条中，应适当地加入一些节奏重音。这三种不同音高走向和密度的分解和弦伴奏形态，在不同速度的影响下操控着整体音乐情绪的轮廓，而独奏声部在其中做出符合伴奏音型表情的诠释，从而使演奏带有一种"如鱼得水"般的状态。

伴奏与独奏的复调化织体写作，在竹笛乐曲中也时有出现，类似于

民间二声部或多声部的发展手法——"你繁我简、你简我繁"，一般以较强力度的演奏突出"繁"为原则基础，两个旋律交相辉映。比如乐曲《秋湖月夜》的慢板：

例96 俞逊发、彭正元：《秋湖月夜》

竹笛与大提琴在此时如二人对话一般彼此交错，要注意在演奏长时值的音时，应将演奏力度减小，而"让位"于另一个声部。另外，在音乐发展过程中，伴奏在某时会成为主要旋律声部，而竹笛居于次要旋律声部，此种写作手法常运用于篇幅较长的独奏曲中，而在协奏曲中更是屡见不鲜，如独奏曲《春潮》，协奏曲《汇流》、《走西口》等等。演奏方面，第一，演奏者要将伴奏作为主要声部的旋律铭记于心，如此才能明确此时独奏声部与伴奏声部的相互关系。第二，要控制独奏作为次要旋律声部时的音量和情感发挥度，弄清与主要旋律声部的相互关系，以免喧宾夺主，更详细的分析见"宏观结构"相关内容。

一个演奏者对乐曲的伴奏声部必须是十分了解并经过认真分析的，采取的方式应是分析伴奏谱，加之聆听音乐以获得感性认知。只有这样，演奏者才能从整体上把握音乐的全局，进而进一步挖掘独奏与伴奏声部之间在众多方面是如何相互作用的，从而得出相对合理的演奏诠释。在此基础之上进行单独练习时，需要边吹奏边于内心吟唱一些有关片段的伴奏声部。这不但是在音乐流动中演奏向后延伸发展的需要，而且也是有"实用"性的。比如笛子演奏较长的音时，伴奏声部总会出现更具突出意义的旋律，记住伴奏旋律的演奏者，在内心吟唱即可，而无须数拍子，否则，既容易产生错误，又会失去演奏的音乐性。例如乐曲《绿洲》

结束部分的长音：

例 97　　　　　　　　　　　　　　　　　　　　　　　　莫凡：《绿洲》

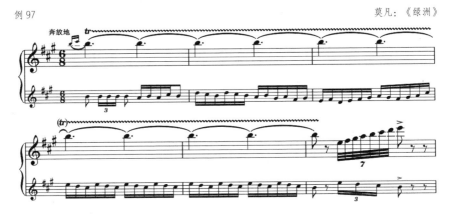

　　整个长达 31 拍的长音，即便将 3 拍并成 1 拍打合拍，还得打 11 拍，况且伴奏声部的音符通过下行再上行、最后反复强调主音，这里反复的音型必然需要独奏与其同时渐强而推向最终的强结束，可见，伴奏声部的旋律与独奏的演奏诠释息息相关。因此，对伴奏声部的旋律记忆是极其必要的，同样，乐曲《秦川抒怀》和《收割》长音下方的伴奏声部也是如此：

例 98　　　　　　　　　　　　　　　　　　　　　　　马迪：《秦川抒怀》

例 99　　　　　　　　　　　　　　　　　　　曾加庆、俞逊发：《收割》

再如乐曲《秋蝶恋花》华彩段中长颤音的进行:

例100

朱毅:《秋蝶恋花》

在长颤音之后,竹笛声部出现二度上行的颤音,而在乐曲《深秋叙》快板中的长音虽然不是很长,但有三处长音的开始位置为非强拍,不能按照正常方式来数拍子,此时必须通过记忆伴奏旋律才能保证准确吹奏。

另外,通常伴奏声部的织体变化能反映出独奏声部的结构组成,能帮助演奏者明确地认清乐曲结构,从而以演奏的变化来做针对性的诠释。

6.音乐结构分析及其诠释

"结构"一词,意为在整体当中各部分的搭配和安排,属形式范畴。建筑、雕塑、绘画、舞蹈、戏剧等一切艺术中均含有各自独特的结构形式,音乐也不例外,也需要通过一定的结构形式来组织乐曲。

乐曲的结构理论不但是作曲者学以致用的重要理论,也是演奏者认识乐曲进而诠释乐曲的重要依据。学习演奏一首新乐曲,重中之重是结构分析。

乐曲的结构一般遵循以下几种原则：呼应原则、再现原则、起承转合原则、变奏原则、回旋原则、奏鸣原则。以下从乐曲的宏观结构分析入手，后进入乐曲的微观结构分析。

(1) 宏观结构

乐曲的宏观结构是指整个乐曲的全盘布局安排，是一个乐曲大的框架，"对于表演者来说'作为过程的结构'的把控感才是真正重要的，而要达到这一点可能需要动手做一些解析工作，而非仅仅依赖直觉的同化"[1]。这里"把控"一词显然针对全局，一般来说，宏观结构解析是第一步，采取相应演奏诠释是第二步。

在多数竹笛乐曲乃至中国民族器乐曲中，速度的转换与宏观结构的划分息息相关。在这个方面，中西方器乐音乐从本质上来说是相同的，不同的是西方古典音乐将变换速度的手段，隔断为具有相对独立意义的乐章，如交响曲、各类乐器的奏鸣曲等。而中国器乐作品中，不同速度的段落则是连贯在一起的。两者不同大概与乐曲的陈述长度有关。至于有些从头至尾在一个速度上陈述的乐曲，其宏观结构的划分首先要依据乐曲本身的段落划分提示标记，如没有，则要通过划分乐段或乐段群才能明确。既然绝大部分竹笛乐曲的宏观结构是根据速度的转换来划分的，那么无论速度的变化过程是怎样的，它都是宏观结构中的首要对比因素，也是整个乐曲在对比变化上最显而易见的方面。把握好不同速度之间的对比度，就成为宏观结构演奏诠释的关键。

简单地说，传统类笛曲中，《喜相逢》、《五梆子》等乐曲是加花变奏体，《欢乐歌》是板式变奏体，《行街》是联曲体，《三五七》、《二凡》

[1]　约翰·林克编《剑桥音乐表演理解指南》，杨健、周全译，上海音乐出版社，2018，第42页。

等乐曲是板腔体。很多创作类笛曲采用西方古典音乐的结构手法，最突出的当是"再现"结构特征，例如《水乡船歌》、《春潮》、《大青山下》、《扬鞭催马运粮忙》、《姑苏行》、《牧笛》、《枣园春色》等乐曲；一些乐曲利用"散、慢、快"等速度变化，使其宏观结构带有一定的"并列"原则，如《忆歌》、《幽兰逢春》、《牧民新歌》、《春到湘江》、《秦川抒怀》等乐曲。后期一些协奏曲普遍采用西方曲式结构，例如《苍》为复三部曲式结构、《蝴蝶梦》第一乐章为奏鸣曲式结构，而《愁空山》第一乐章则为中西交融式的曲式结构。

由于中国传统笛曲与"中西合璧"式笛曲在结构上有较大的区别，以下将分别进行阐述。

A. 传统乐曲的宏观结构分析及诠释方向

没有传统，就没有现代的发展，要分析传统乐曲的结构，首先要明确传统音乐的概念。"中国传统音乐是从我国民族音乐中划分出的一个类别，系指中国人运用本民族固有方法、采取本民族固有形式创造的、具有本民族固有形态和风格特征的音乐。"[1]中国传统音乐一般包括民间音乐、文人音乐、宗教音乐、宫廷音乐和戏曲音乐五大类，这五大类中皆包含多种器乐形式。一些原本就是民族器乐曲，另一些则是改编为民族器乐曲的，其中笛曲有古代流传下来的《梅花三弄》等乐曲；具有文人音乐气质的《妆台秋思》等乐曲；根据戏曲唱腔音乐、曲牌音乐改编整理而来的，如昆曲《朝元歌》、《皂罗袍》等乐曲，京剧《珠帘寨》、《骊珠梦》、《京调》等乐曲，二人台牌子曲《万年红》、《推碌碡》、《八板》等乐曲，婺剧《三五七》、《二凡》等乐曲，河北梆子《海青歌》，江南丝竹《欢乐歌》、《行街》、《中花六板》等乐曲，广东音乐《双声恨》、《一锭金》等乐曲；根据民间音乐改编整理而来的《喜相逢》、

[1] 杜亚雄：《中国传统乐理教程》，上海音乐出版社，2004，第 1 页。

《五梆子》、《卖菜》、《山东小开门》、《喜新婚》、《凤阳歌绞八板》《百鸟引》、《鹧鸪飞》、《小放牛》等乐曲，下面将按照乐曲不同的结构类型来进行详细阐述。

第一类，原板加花变奏体。

原板指变奏时不改变主题的结构，加花指变奏时围绕主题旋律增加一些其他音。加花变奏后的旋律不但可以丰富主题的音乐表现，亦能改变原主题的音乐性格等等。一般来说，此类乐曲的速度布局多为由慢渐快，整体基本依照"稳、俏、闹"的音乐情绪发展规律来展现音乐层次。随着旋律不断变奏发展，出音率逐渐递增，但是一般到了结尾段，由于速度极快，出音率会呈现出下降的情形，民间称为"减花"，其意义与"加花"相反，这类笛曲有《喜相逢》、《五梆子》、《挂红灯》、《万年红》、《海青歌》等。

乐曲《喜相逢》的主题为 30 小节，之后的第一、二、三变奏都是 28 小节，由于主题的速度较慢，前两个小乐句的乐谱分别记为三个小节，故比后面的变奏段落多出两个小节。实际从本质上来说，主题与三个变奏段落的长度是相同的，第一变奏加花程度较为明显，尤其在主题的长音部分进行了加花变奏。第二变奏采取拍内八分音符加两个十六分音符的节奏型，使音乐性格发生改变，呈现出一种层层推进的动力感，带有民间炫技演奏的特点。第三变奏速度极快，显然进行了"减花"的变化处理，且采用了简单的同音反复形式，营造出一种热烈高涨的音乐气氛。整体上，变奏方式与速度变化是全曲宏观结构分析需要注意的两方面。

乐曲《五梆子》的主题与三个变奏同为 36 小节，主题乐句具有鲜明的"短—长"格句法特征，且前四个乐句较为对称，旋律性较强。第一变奏，针对主题的一些乐句采用了高八度的音区变化处理，另外将主题四拍的长音变奏为四个短促的四分音符，增添了明亮感和风趣感。第

二变奏对部分第一变奏的节奏做了"加倍"处理，全段八分音符和十六分音符时值音比例较大。第三变奏同乐曲《喜相逢》一样，也显然进行了"减花"的变化处理，大篇幅采用了二人台"枚"惯用的演奏手法，其中最具特色的当数渲染热烈音乐情绪的同音反复和高低"翻滚"音。

乐曲《挂红灯》主题与两个变奏同为58小节，由于同为冯子存先生的作品，并且都是二人台音乐（《喜相逢》和《五梆子》是之后被吸收为二人台过场音乐的），所以段落间的发展大同小异。

乐曲《万年红》根据二人台牌子曲《万年欢》改编而成，由于主题段落较长，冯子存先生只将主题变奏了一次。同以上三首乐曲一样，也采用了民间加花的变奏方式。以上四首乐曲在民间的二人台剧团中，根据演出时长等情况，会临时将乐曲的主题以不同的花式以及不同次数的变奏做即兴式的演奏。

由河北梆子曲牌改编而成的笛曲《海青歌》，主题为28小节，第一变奏27小节，第二变奏28小节，由于乐曲主题的结束音与起始音都是徵音，第二变奏的开始采用了"闯入式"写法，所以第一变奏变为27小节，各段并没有本质上的长度区别。第一变奏将主题的连音变为断音，音乐的性格特征便也随之变化，另外对主题长音也进行了一定程度的加花处理。第二变奏进行了减花处理，连续十六分音符和同音反复是该段落的变奏特点。与冯子存先生的作品结构变化特点不同的是乐曲《海青歌》的旋律加花方式，另外，此曲连续十六分音符的运用在冯先生作品中极为罕见。

通过以上对原板"加花变奏式"乐曲宏观结构的创作分析，可得出一些一般演奏诠释规律。首先，速度的变化是此类结构变奏曲的重中之重，其不同的音乐表情主要是通过速度来塑造的，要安排把握好速度的渐快式进程。四段体应是"慢、中、快、急"，其中"度"的控制是关

键点，要将渐快的速度进程安排得当，勿要提前过快，造成后面无法更快，或突然加快，致使段落结构间出现速度断层。其次，以"稳、俏、闹"的音乐表情变化作为基本依托，一些四部分或更多部分的乐曲，仍是这个渐变过程。根据具体情况，乐曲的二段和三段或者多段乐曲的中段是介乎于"稳—俏"、"俏—闹"当中的，整体形成一个音乐情绪的渐涨过程。如乐曲记谱较为规范详细，则要注意音乐表情术语。第三，要明确各段的音乐表现，以及当中的演奏技巧如何正确表达该音乐表现。如乐曲《喜相逢》和《五梆子》中的"三吐"技巧段落活泼轻快，向前的推动力十足，应吹奏得短促干净，要特别注意八分音符顿音的时值不要长，否则会使音乐情绪显得拖沓而不够积极。最后，速度、音乐情绪、演奏技巧阶段性的渐变，要给人以鲜明的、立竿见影的音乐印象。从长远来看，演奏者可从中学习到民间加花变奏的手法以及演奏技法的一些规律，进而获取一定的演奏经验，指导自我将来的演奏。

同属于此类结构特点的乐曲还有《喜新婚》、《山东小开门》等，与以上几首乐曲相比，它们的相同之处是都采用加花变奏的手法和渐快式的速度，而不同之处是这两首乐曲的音乐材料变奏较自由，变奏与主题的长度不一，且变奏次数少，有些变奏在"加花"的程度和乐段的划分方面并不明显，但演奏上仍然符合此类乐曲结构的诠释特征规律。

第二类，板式变奏体。

与原板加花变奏体不同，板式变奏体是将一个主题进行"添眼加花"或"抽眼"，在变奏时将单位拍进行成倍扩充或缩减。例如乐曲《小放牛》类似前奏性质的第一句与《老六板》的开始乐句：

例 101 陆春龄：《小放牛》

民间乐曲：《老六板》

乐曲《小放牛》第一句的创作素材取自《老六板》，通过对比来看，《小放牛》采用的是"添眼加花"。民间将板式变奏体的主题称为"母曲"，顾名思义，其他段落的音乐内容都是由其衍生而出的，是"母曲"进行成倍扩充或成倍缩减的结构段落。《欢乐歌》的"母曲"在乐曲的后半部分，主题非常简单，陆春龄先生对其进行了加花，对比如下：

例 102-1 陆春龄：《欢乐歌》

例 102-2 陆春龄：《欢乐歌》

慢板是主题放慢一倍的加花变奏，以四分音符为一拍，快板的一拍等于慢板的两拍，"《欢乐歌》是一首倒装的民间变奏曲"[1]，像原板"加

[1] 曲广义、树蓬编《笛子教学曲精选》（下），人民音乐出版社，1994，第30页。

花变奏"体乐曲一样，其倒装可能也是要遵循乐曲整体速度由慢到快的发展原则。《欢乐歌》的整体结构分为 39+39+39+11，慢板 4/4 拍（39小节），快板主题共两遍，2/4 拍（39+39 小节）加一个主题的后部重复（11小节）。再如乐曲《中花六板》的片段：

例 103 陆春龄：《中花六板》

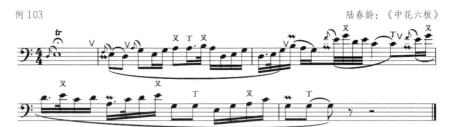

同样是江南丝竹乐曲，采用的是对民间乐曲《老六板》放慢两倍的加花变奏，一板三眼，仍然可以找到母曲核心音的框架。但由于放慢两倍，已与原板旋律相差较大，句法也呈现出不同的划分情况。

此类乐曲在宏观结构方面的演奏诠释应注意，首先，相比较加花变奏式乐曲的结构来看，板式变奏体结构较为复杂，要做到心中有数，才能对整体的各部分予以不同表情的诠释；第二，同样渐快式的速度布局，使得演奏诠释的情绪发展基本遵循"平稳、花哨、流利"的发展原则；第三，应将主题与慢板部分对比来看，一般来说，加花部分的旋律性较"母曲"相对弱一些，要对"母曲"和板式变奏部分的关系彻底认识清楚，将母曲融入内心，在演奏变奏部分时才能心中有数。

第三类，曲牌联缀体。

又称作联曲体，此类乐曲是若干首曲牌联合而成。如乐曲《行街》是一首江南丝竹代表曲目，又名《行街四合》，由"小拜门"、"玉娥郎"、"行街"三个曲牌组成。其中慢板前 19 小节为"小拜门"，后 23 小节为"玉娥郎"，整个快板才是与乐曲标题同名的曲牌"行街"，其内部运用了传统民间旋律发展手法——"合尾"。

演奏者应明确地认识到此类乐曲中不同的曲牌构成，要认识到这是宏观结构的划分标志，应针对不同的曲牌予以不同的速度处理以及不同的音乐情绪诠释。

第四类，循环体。

分为两种，一种循环体为"ABABAB…"，为两个主题的循环，如乐曲《京调》就是利用一个京剧过门来连接两个主题，整体结构为ABABA。另一种循环体为"ABACAD…"，表面上看，类似于西方回旋曲式，但实质则不同，"回旋曲中反复出现的是主要部分，而循环体中反复出现的却是次要部分"[1]。古曲《梅花三弄》A部出现三次，故名"三弄"，此结构为10小节，B部为12小节，C部为9小节，音乐情绪各有不同。另如江南丝竹风格乐曲《一枝梅》结构亦为循环体，较为复杂，全曲为B羽调式，两小节前奏后，A部出现，共6小节，其后紧接B部，共9小节，C部共8小节。不同于A部和B部的是，C部带有一些变宫音，其后A、B和C部全部反复一次，最后结束于A部，整个结构为"A、B、C、A、B、C、A"。

循环体乐曲的演奏要注意：在明确段落划分的基础上，根据具体情况，应利用力度、速度、音色及音乐表情等诠释手段，将不同段落间的对比表现出来。另外，为了避免单调感，在相同音乐材料重现时，可以考虑进行一定程度上的对比变化诠释。

另外，一些由戏曲音乐改编的笛曲，常常采用戏曲的板式结构，如乐曲《三五七》、《二凡》、《珠帘寨》等，速度的变化仍然是宏观结构划分的主要依据，如能深入乐曲的相关剧种中去了解其曲牌或者唱腔的"原貌"再做出分析，定是最佳的。乐曲《三五七》本是婺剧中的乱弹曲牌，为该乐曲的平板部分，前后加入了其他板式结构（如倒板、游板）。

[1] 杜亚雄：《中国传统乐理教程》，上海音乐出版社，2004，第153页。

乐曲《二凡》与《三五七》的结构思维是基本相同的。乐曲《珠帘寨》采用京剧原板唱腔余叔岩先生的版本，那么这段唱腔的各个板式结构就是其宏观结构，显然符合戏曲唱腔"散、慢、中、快、散"的速度变化特征。

无论是戏曲唱腔还是戏曲曲牌，演奏方面都必须首先明确宏观结构，才能诠释出各个段落不同的音乐表现。另外，了解相关戏曲唱腔或曲牌的"原貌"，对把握不同结构的音乐表现和韵味，具有举足轻重的关键意义，如只知其一不知其二，只能是照猫画虎。

B."中西合璧"乐曲的宏观结构分析及演奏诠释

约从 20 世纪 50 年代开始，竹笛乐曲的创作开始借鉴采用一些西方的作曲手法。当然，中西音乐在很多方面其实是一致的，比如西方古典音乐的曲式结构包括从乐段到大型的奏鸣曲式、套曲曲式等，而中国传统音乐也包含一段体、二段体、变奏体、回旋体、联曲体、板腔体和综合体等结构形式。但是，中西音乐在结构方面也有一些差异，其中最突出的不同是西方音乐的结构重视再现回归，而中国传统音乐的结构重视延伸发展，"在中国传统音乐观中，由于认为音乐是一种流动过程，它的发挥，完全可以是在新的阶段结束，而完全没有必要回到开始，所以无再现的单三部曲式要比再现三部曲式更常见"[1]。关于两者的异同可打个比方，其相同之处就像是中国人和西方人都长有头发和眼睛，而不同之处在于中国人是黑头发、黑眼睛，而西方人是黄头发、蓝眼睛。随着西学东渐的开始，中国音乐在继承传统的基础上，渐渐地吸收借鉴了西方音乐的一些形式，竹笛音乐也不例外。与传统笛曲相比，"中西合璧"式笛曲的宏观结构呈现出一些新的特点。

第一，借鉴西方音乐再现结构原则与沿袭传统结构原则并存。一些

[1]　李吉提：《中国音乐结构分析概论》，中央音乐学院出版社，2004，第 192 页。

带有再现段落的笛曲与传统乐曲同样，也以速度变化因素来划分乐曲宏观结构，其中"快—慢—快"速度布局的再现结构乐曲最多，如《牧笛》、《运粮忙》、《沂河欢歌》、《走进快活岭》、《大青山下》、《鄂尔多斯的春天》、《扬鞭催马运粮忙》、《枣园春色》、《塔塔尔族舞曲》、《今昔》、《春到拉萨》、《故乡的回忆》、《麦收》、《塞上铁骑》、《收割》、《那达慕1988》、《挂红灯》等乐曲；"慢—快—慢"速度布局的再现结构乐曲相对较少一些，如《春潮》、《水乡船歌》、《姑苏行》、《南韵》、《阿里山，你可听到我的笛声》、《秋湖月夜》、《音韵》、《云南山歌》、《断桥会》、《深秋叙》等乐曲；一些乐曲基本上在同一速度上呈现，但仍然带有再现，如《荫中鸟》、《陕北好》等乐曲，而乐曲《脚踏水车唱山歌》则带有两次再现；一些再现散板的乐曲，虽然在中部常常分布有不同速度的段落，且这些段落占整个乐曲很大的比重，但就其前后来说，仍具有一定程度的再现性质，如《婺江风光》、《西湖春晓》、《向往》，协奏曲《鹰之恋》、《汇流》等。

从再现的种类来看，静止再现少之又少，绝大多数乐曲的再现段都采用变化再现，其变化的程度不同，有些乐曲再现段的变化程度较小，如《牧笛》、《扬鞭催马运粮忙》、《水乡船歌》等。有些乐曲再现段的变化程度较大，如《走进快活岭》、《枣园春色》、《深秋叙》等。从再现的篇幅来看，一些乐曲为缩减再现，如《陕北好》、《姑苏行》、《水乡船歌》、《南韵》、《音韵》等，扩充再现的乐曲如《走进快活岭》、《沂河欢歌》等，在创作方面，缩减再现和扩充再现一般取决于全曲呈示段落的长度，呈示段落较长，则可能在再现时进行缩减，相反，呈示段落较短，则可能在再现时进行扩充。

然而，并不是所有的"中西合璧"式的乐曲都含有再现段，一些乐曲沿袭了中国传统音乐的渐进式速度，如戏曲音乐"散、慢、快"的速

度布局，但不是像传统加花变奏体乐曲那样，采用单一主题音乐材料发展，而是追求旋律的变化发展，如《牧民新歌》、《春到湘江》、《秦川抒怀》、《太湖春》、《秦川情》、《歌儿献给解放军》、《高原舞曲》等乐曲都是这样。

除了以上两大类结构，一小部分乐曲的宏观结构较为复杂，对前两类结构进行了融合，如乐曲《乡歌》虽带有再现段落，但其并不像 ABA 再现结构那么简单，而是带有引子的 ABCA 结构，速度布局为"散、中、慢、快、中"。类似这种再现式的乐曲，结构较复杂的还有《春潮》、《深秋叙》等，又如乐曲《秋蝶恋花》的结构为带有引子的 ABCDB 结构。另外，中间还出现两个连接段，速度布局为"散、慢、慢、散、快、慢"，再如乐曲《绿洲》的结构为带有引子的 ABCAD 结构，速度布局为"散、中、小快、快、快、散"，两个 A 部分为不同速度的同主题材料段落。在乐曲《秦川抒怀》的快板段落中也出现和慢板同样主题材料的乐段。另外，庞大的协奏曲体裁的乐曲，不同速度的段落较多且交替频繁，一般来说，常有音乐材料的重复与再现。如协奏曲《刘胡兰之歌》采用歌剧《刘胡兰》中的两个旋律材料创作而成，宏观结构为引子、快板、散板、慢板、垛板、紧打慢唱段、再现快板和与快板旋律材料相同的尾声。

演奏方面，带有再现的乐曲首先要注意，"快—慢—快"速度布局的核心是快速。以慢速作为对比，这类曲子整体上强调的音乐表情通常是活泼跳跃、欢快热烈，乐曲的标题通常也直指快速段落的音乐情绪，如乐曲《沂河欢歌》、《扬鞭催马运粮忙》等。而"慢—快—慢"速度布局的乐曲则是相反的，其核心是慢速，以快速作为对比，这类曲子整体上强调的音乐表情通常是流畅连贯、优美如歌的，乐曲标题也同样是表述慢板音乐情绪特征的，如乐曲《深秋叙》、《秋湖月夜》等，以上是速度布局的音乐表情与标题特征。南北音乐风格在速度布局上也带有

一定规律，"快—慢—快"速度布局的乐曲多是北方音乐风格，而"慢—快—慢"速度布局的乐曲多是南方音乐风格。

其次，在再现速度方面，随着时代的不断推进，人的审美特征趋向于多变性，越来越多的演奏者追求音乐中丰富的变化，不仅在旋律音乐材料和伴奏织体上有一定变化，在诠释的速度和力度方面也都渴望新的变化。一般来说，再现速度变化方面具有一定规律，快板再现的速度要更快，甚至达到急板，目的是要诠释出更富于激情的音乐情绪，让乐曲在更为高涨的音乐氛围中结束。如在乐曲《枣园春色》的乐谱标记中，前为"小快板 活跃地"，再现为"快板 热烈地"，在乐曲《今昔》的乐谱标记中，前快板为"♩ = 138，反复时♩ = 150 欢乐地"，再现为"快板 ♩ = 160 欢欣鼓舞地"。如果乐曲再现部分为慢板段落，那么速度的诠释就要更慢一些，力度相对弱一些，以突出更为淡远宁静、流连忘返的意味，如乐曲《春潮》、《水乡船歌》、《姑苏行》等等，这样的演奏诠释会给音乐带来更多的变化。如乐曲《姑苏行》最后的再现行板，其音乐发展逻辑决定了应采取较先前的陈述更慢的速度和弱一些的力度，以增强再现段与首段的差异感，这样才能与乐曲中所表现的对美景流连忘返的回味感一致。

以不同的音乐表情去演奏重复段落或者再现段落，这是演奏经常采用的诠释手段。这种诠释手段一般除了遵循乐谱音乐表情提示以外，还需根据音乐发展的逻辑以及伴奏声部的变化，决定怎样进行演奏诠释。如乐曲《春到湘江》行板内的再现乐段 A1，乐谱标记间奏渐强后推出的 mf 力度，以及较呈示段更加丰满的伴奏声部织体，这些都要求再现乐段的诠释应该是"积极地"和"流动地"。又如乐曲《秦川情》慢板内部最后出现的再现乐段，整个慢板的音乐发展经历一开始的陈述到高潮，在这个位置已经是收拢的开始，乐谱标记 P 力度。伴奏声部中，扬

琴采用反竹技巧演奏出轻盈的音符，乐队声部减少到只有扬琴、二胡、中胡和大提琴，都决定了整个再现乐段的诠释应该是"遥远地"、"回忆地"。

有些乐曲的旋律材料被用于不同速度的段落中，如乐曲《秦川抒怀》、《春到拉萨》、《绿洲》等。演奏方面要注意，相同的音乐材料变为快速时，第一要注意律动的变化，一般应加入适度的重音，第二要注意变换音乐表情，切不可将快速的旋律演奏成与慢速同样的音乐律动和音乐表情，这样将会使乐曲的速度变化失去意义。

在诠释无再现的"散、慢、快"速度结构的乐曲时，要注意这三个速度只是宏观结构的大体框架，其内部的速度常常还需要一些变化。如乐曲《春到拉萨》散板的最后部分是固定速度，而乐曲《秦川抒怀》刚开始的乐句并不很"散"。另外，要注意合理地安排速度的渐进过程，不容忽视的是许多乐曲的慢速和快速段落的速度并不是从头到尾一成不变的，而是按照音乐情绪的变化，一般多呈现出越来越快的趋势。如乐曲《牧民新歌》的快速段落开始为小快板，最后的结束变为急板。乐曲《春到湘江》行板的再现段落速度应略微加快，以突出再现乐段不同的音乐表情特征，而快板进行到最后应加速，以诠释出更为热烈欢快的音乐表情。乐曲《高原舞曲》的快板以慢起渐快开始，其中有三次加速，最后将音乐推向高潮。类似这样的乐曲非常多，演奏上对速度的变化应予以重视。

第二，大量的引子、散板和华彩段结构。在中国当代音乐中，一些描绘田园风光的引子段落，用竹笛来表现再合适不过，在竹笛乐曲中，更是有很多这样的引子段落，如乐曲《牧笛》、《山村小景》、《牧民新歌》、《水乡船歌》、《沂河欢歌》、《沂蒙山歌》、《陕北好》、《枣园春色》、《姑苏行》、《春到拉萨》、《春到湘江》、《婺江风光》、

《西湖春晓》、《婺江欢歌》等，这些乐曲的引子都是"自由地"散板。除此之外，一些曲子的引子是有固定速度的，如乐曲《鄂尔多斯的春天》、《草原巡逻兵》、《扬鞭催马运粮忙》、《红领巾列车奔向北京》等。一些乐曲的中部出现散板结构段落，通常较为短小，具有段落间的连接功能，如乐曲《鄂尔多斯的春天》、《忆歌》、《收割》、《春潮》等。华彩是西方音乐术语，主要用于协奏曲，一般具有两个特征：一是速度自由，二是炫技。常在乐曲的中后部出现，如乐曲《山村小景》、《山村迎亲人》、《家乡的歌》、《枣园春色》、《小八路勇闯封锁线》、《深秋叙》、《节日》等。而一些协奏曲的华彩段，多模仿西方古典主义和浪漫主义时期协奏曲的写作模式，如《走西口》、《钗头凤幻想曲》、《陌上花开》、《梆笛协奏曲》等。

无论是引子、连接性质的散板还是华彩段落，这些自由段落的演奏首先应把握一条原则——"形散而神不散"，具体在"时值"一章有详细阐述。要特别指出的是，由于一些乐曲的记谱不够规范详细，许多演奏者在散板中常常运用渐快、渐慢的速度变化来演奏，以突出其"散"。首先必须肯定的是，渐快和渐慢无疑具有较强的艺术感染力，常常能引人入胜，带有我国特有的"写意"性审美特征。但是，一些乐句较多、篇幅较长的散板，如将渐快、渐慢这样的速度变化应用得过于频繁，则会令人感到矫揉造作、单调乏味，应以宏观的诠释视野，根据变化发展的原则，从全局角度把握速度的变化。

引子，顾名思义，引入主题的意思，其应用于音乐，也应用于文学方面，具有描绘故事发生的背景或情境、预示某些内容、酝酿某种情绪的作用。由于引子的这些特殊作用，其旋律常常会具有一定的规律，"就引子自身的结构而言，它常常显得较为松散，缺乏稳固的组织和完整的

形态"[1]。在笛曲的引子中，经常出现简单的一音一句、音或句的重复、明显的上行下行、音阶式的走句和模进等等，与其他速度段落中的主题旋律所具有的复杂性、生动性和鲜明的艺术个性形成很大的对比。引子旋律的这些特征，实际上直接致使演奏应采取更为鲜明的、更加多样化的、更加频繁的力度和速度对比。这样的演奏诠释完全是引子旋律本身的"渲染"作用所决定的，同时也能"弥补"引子旋律相对"单一"的特殊性（注意这里的"单一"是由于引子本身功能的需要，而不是指旋律创作的不足）。如乐曲《太湖春》引子中大量出现同音反复、音阶式的上行和下行乐句，以展现湖面波澜的景象，对于这些具有情景渲染作用的乐句，演奏方面应采取明显的力度和速度变化，以满足旋律本身的需要，从而更好地揭示出旋律本身的意义。又如乐曲《鄂尔多斯的春天》引子长达 24 拍的长音式旋律用以描述"由远及近"的情境，后多次重复的单小节乐汇，以及最后的上行方向旋律，都具有引子旋律的特征。毋庸置疑，无论是依据音乐的情境还是按照旋律本身的特点，都需要以渐强的变化力度来演奏。再如，在《姑苏行》、《西湖春晓》、《春潮》、《早晨》等乐曲的引子中，也都带有渲染气氛式的乐句，都应以与之相符的演奏手段来诠释。

　　除了具有典型渲染气氛意义的旋律以外，引子中也存在"真正的"旋律，它本身具有相当独立的旋律意义，演奏者应将两种不同意义的旋律区分开来。如乐曲《西湖春晓》的引子：

[1]　王庆：《音乐结构与钢琴演奏》，上海人民出版社，2006，第 197 页。

例 104

詹永明：《西湖春晓》

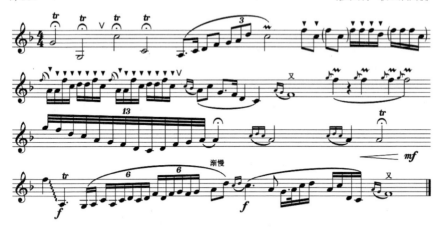

　　这里有三个乐句旋律具有相对独立意义，其他则皆是渲染气氛式的旋律。演奏者应明确，渲染气氛式的旋律要充分调动力度、速度以及连奏、分奏和断奏的变化等多种诠释手段来表现，而具有独立意义的旋律则只要"顺势"演奏出旋律本身的音乐表现以及音高、节奏等特点即可，而不应添加太多明显的、刻意的处理。原因在于，这类旋律的音高线条以及节奏律动本身就具有较为鲜明的艺术个性特征，而不需要过多的雕饰，过多的雕饰反而会破坏旋律本身。而另一类旋律本身线条及节奏一般化，或只有一两个音，或是长音，或是音阶，或节奏单调，用于渲染气氛、酝酿情绪，因此应采用一些演奏手段来增强它的音乐性，否则将会显得单调乏味。当然，这样的两种旋律在其他速度结构当中也存在，只是在引子段落中交替更为频繁，更具有典型意义。

　　第三，"中西合璧"式乐曲的伴奏声部较传统乐曲的伴奏声部来说，要更加复杂一些，担当更为重要的角色。一些乐曲竹笛独奏和伴奏部分借鉴了西方音乐二重奏的创作方式，有时伴奏声部在某些部分奏出相对更具旋律意义的乐句，与独奏声部形成复调，如乐曲《春到湘江》、《挂红灯》（周成龙曲）、《春潮》、《秋湖月夜》、《深秋叙》的相关段落。

另外，协奏曲结构庞大，这种与乐队"交相辉映"的情况更是常常出现，如《汇流》、《雪意断桥》、《钗头凤幻想曲》等相关段落。

　　演奏方面，在独奏声部与伴奏声部原有的主次位置暂时交替时，应将演奏力度略微减弱，依附于旋律下方。另外，应将独奏的"风采"暂时收敛一些，将音乐的主导地位交予伴奏，不要喧宾夺主，也为独奏声部重新回归主要旋律时更加鲜明地"亮相"做些许铺垫。如乐曲《深秋叙》慢板中旋律主次位置交换的复调：

例 105 穆祥来：《深秋叙》

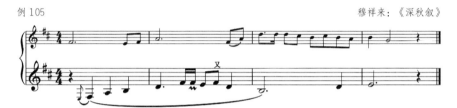

　　两个声部的交错具有民间音乐简繁"插空儿"的特点，当旋律声部出音密集时，伴奏声部出音稀少，而当旋律声部出音稀少时，伴奏声部出音密集，如此从整体上来看音乐更丰满而不空洞。演奏方面，整体力度应依附于伴奏声部力度的下方，淡淡地奏出即可，并不需要过于夸张的音乐表现，也不需要过多的装饰。另外，在"插空儿"时略微加大力度，可在一定程度上让音乐织体的丰满性得以持续。最后的长音 re 应稍作渐强，以连接重回主奏"地位"时应有的"角色"感，乐曲《秋湖月夜》和《挂红灯》的相关段落也具有以上这种"插空儿"的特点。又如乐曲《春潮》慢板中旋律主次位置交换的复调：

例 106 刘锡津、霍殿兴：《春潮》

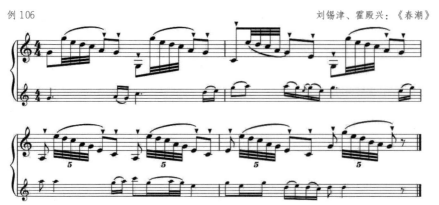

伴奏声部是主要旋律，而独奏声部是常见的带有"点缀"作用的固定音型伴奏织体。在两拍成一个律动的内部还包含两个声部，第一个音似模仿乐队低音声部，而由下行五声音阶构成的其余一拍半内所有的音，是另外的高音声部。要将两个声部区别开来，首先，应强调节拍重音——低音声部。其次，从音高方面来看，应强调每两拍律动内最高的音。另外，应将最后一组两拍律动奏得相对突出一些，音量稍加大，原因在于：第一，由于"si"的突然出现，演奏应突出其变化因素；第二，由于这是一个属和弦，是为重回主奏做准备。再如乐曲《春到湘江》快板中旋律主次位置交换的复调：

例 107 宁保生：《春到湘江》

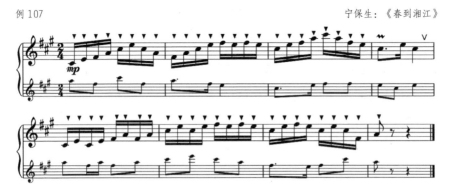

伴奏声部的旋律是独奏声部之前奏过的旋律，同样的旋律意在形成独奏声部与伴奏声部一前一后的呼应。此时独奏声部奏出的是一个有些

许变化的前旋律，由连续十六分音符构成，整句为 4+4 小节结构，伴奏声部的旋律为 2+2+2+2 小节结构，同为八小节，恰恰可以重合，两个旋律都有其独立意义。但就旋律本身的个性特征以及之前所讲的呼应意义而言，应把伴奏声部的旋律置于更为主要的位置，而把独奏声部的旋律放在相对次要的位置，独奏整体的演奏力度应居于伴奏声部下方，但依然应演奏出一定力度范围内的对比变化，还应诠释出连续十六分音符所形成的灵动跳跃感，只是相对来说在整体上要有所控制。

第四，段落的结束以及后段的同时闯入。"中西合璧"乐曲宏观结构段落的结束有不同的终止方式，作为段落间的衔接，终止式或收拢或开放，速度或变化或不变，其呈现出不同的音乐审美特征。

首先，"自由地"引子段落的结束。收拢式终止的乐曲如《幽兰逢春》、《婺江欢歌》、《春到湘江》、《花泣》、《荫中鸟》、《牧笛》、《山村小景》、《小放牛》、《沂蒙山歌》、《沂河欢歌》、《枣园春色》、《乡歌》、《春到拉萨》等；在结束时新材料同时闯入的乐曲，如《姑苏行》、《西湖春晓》、《水乡船歌》、《牧民新歌》、《秦川情》、《陕北好》、《秦川抒怀》、《春潮》、《南词》、《南韵》等。

收拢终止的引子段落终止音应以自由延长的方式来演奏，而另一类同时伴随新材料闯入的终止音，首先要注意的是音的时值，尤其是一些连接性的间奏很短的乐曲，有时只是一个节奏型律动或小的连接句。如乐曲《陕北好》、《春潮》、《姑苏行》的相关结束句，日常独自练习独奏声部如不注意，常会将结束音吹奏成无限延长。如是较长的间奏，那么结束音应按乐谱标记的音符时值来演奏，这是对音乐应有的严谨的态度。除了注意终止音的时值以外，由于伴奏闯入时独奏终止音的重要性显然弱于闯入旋律，所以大多数情况下应以平稳稍弱或渐弱的力度来演奏。

其次，慢速结构[1]段落的结束。原速收拢终止，如《沂蒙山歌》、《枣园春色》、《乡歌》（中板）、《云南山歌》、《春到拉萨》、《沂河欢歌》等乐曲相关部分；为了增强段落的终止感，一些慢速结构段落采用渐慢收拢终止，如《向往》、《乡歌》（慢板）、《秋湖月夜》（尾）、《琅琊神韵》、《西湖春晓》、《姑苏行》（尾）、《南词》、《南韵》（尾）、《牧笛》等乐曲相关部分；临近结束时，以自由化的速度处理转向后段，结束时后段同时闯入，如《秦川情》、《走进快活岭》、《秦川抒怀》、《收割》、《春到湘江》、《牧民新歌》、《鄂尔多斯的春天》、《扬鞭催马运粮忙》、《春潮》（尾）等乐曲相关部分；开放式终止的慢速结构段落，如《幽兰逢春》、《春潮》、《姑苏行》、《秋湖月夜》（中）、《山村小景》、《山村迎亲人》、《小八路勇闯封锁线》等乐曲相关部分。

演奏方面，原速收拢终止时，由于是慢速，一般来说都应以渐弱的力度来结尾。渐慢收拢终止除了同样以渐弱收尾以外，更要注意渐慢速度的进程。后段同时闯入，常常伴随音乐情绪的变化，在临近结束该段时，要将结束音前的乐句奏出"转折性"的意味，而不应奏得与慢速段落的音乐情绪相同。开放式终止使终止感得以减弱，意外之余常令人产生无限遐想，如乐曲《秋湖月夜》的中段慢板，应奏得略弱而充满向往，有一些则直接连向下一段落，此时的演奏就应与下一段落的音乐表情相吻合。

最后，快速结构[2]段落的结束。原速收拢终止，如《运粮忙》、《塔塔尔族舞曲》、《帕米尔的春天》、《我是一个兵》、《脚踏水车唱山歌》、《春到拉萨》、《鄂尔多斯的春天》等乐曲相关部分。更为常见的是乐曲最终的快速结构段落通过渐慢、突慢结束全曲，或者在渐慢、

[1] 慢板、行板、中板等速度都包括在内。

[2] 小快板、快板和急板等速度都包括在内。

突慢、突停之后回原速结束全曲，如《沂河欢歌》、《家乡的歌》、《牧笛》、《山村小景》、《牧民新歌》、《大青山下》、《山村迎亲人》、《扬鞭催马运粮忙》、《陕北好》、《枣园春色》、《秦川抒怀》、《走进快活岭》、《小八路勇闯封锁线》、《草原巡逻兵》、《幽兰逢春》、《春到湘江》、《南词》、《太湖春》、《收割》、《秦川情》等乐曲相关部分；乐曲中部的快速结构段落，结尾处常会通过渐慢连接慢速段落，或通过突停连接散板段落，如《沂河欢歌》、《向往》、《家乡的歌》、《牧笛》、《山村小景》、《大青山下》、《山村迎亲人》、《扬鞭催马运粮忙》、《春潮》、《枣园春色》、《姑苏行》、《运粮忙》、《小八路勇闯封锁线》、《草原巡逻兵》、《水乡船歌》、《南韵》、《秋蝶恋花》、《深秋叙》、《西湖春晓》、《收割》等乐曲相关部分。

　　演奏方面，要将渐慢和突慢区别开来，不可混为一谈，这是两种截然不同的速度变化，具有迥异的音乐审美特征。另外，快速段落的结束，只要是收拢终止，都要突出稳定的终止感，演奏应赋予肯定的语气感。在"中西合璧"式的笛曲中，全曲的终止绝大多数都是完满终止，而一些传统笛曲的终止不时有意外终止出现，如《三五七》、《行街》等乐曲在结束时给人出乎意料的感觉。

　　第五，调式调性的转换。在很多"中西合璧"式的笛曲中，宏观结构之间带有调式调性的转换，这是"西体中用"集中体现的一个方面，在传统笛曲中，调式调性的转换是较少出现的，只有少数传统乐曲运用了借字转调的手法。某些"中西合璧"式的乐曲，调式调性的转换在一定程度上成了体现宏观结构布局的一个重要方面。由于目前的多数乐谱书籍仍大多采用简谱记谱方式，必然要使用首调记谱，所以一般在乐曲宏观结构中的转调会明示于乐谱，如慢板 1 ＝ C，快板若转到 D 调，则会标注 1 ＝ D，而在乐曲微观结构中的离调或转调则一般不会明示。

整体来说，宏观结构的调式调性转换分为再现回归式和开放式。一些乐曲的中部在速度改变的同时，也将调性转换，两个方面同时变换更加凸显加大了对比变化的程度，而再现段落又重新回到主调。以下列举的几首乐曲都是再现回归式的调式调性转换，虽然转调的方法和位置有所不同，但整体来看大同小异；如乐曲《大青山下》快板和再现快板为A宫调式，中间慢板为E羽调式；乐曲《鄂尔多斯的春天》尽管在微观结构中时常进行调性转换，但从宏观来看，仍是D羽（快板）—G羽—D羽调式的再现转调结构，是相同调式、不同调高类型的转调；乐曲《节日》的主调为E宫调式，中间慢板转入A宫调式，段落内部又转回E宫调式，最后推出再现的快板，转调的特征与乐曲《鄂尔多斯的春天》相同；乐曲《水乡船歌》使用排笛演奏，主调为C宫调式，小快板转向F宫调式，后部结束于C徵调式，最后再现回归C宫调式，整体看运用的是调式相同、调高不同的再现式转调手法，在小快板与快板之间为同宫系统转调，在快板与再现慢板之间为同主音转调；乐曲《牧笛》的主调为A宫调式，中部慢板为E徵调式，最后再现为A宫调式，但结尾意外结束于E徵调式，由于为同宫系统转调，两调采用的所有音均为共同音，故转调的色彩变化并不是特别明显；乐曲《秋湖月夜》虽然宏观结构较为复杂，但从"慢—快—慢"的速度布局方面和旋律材料的再现方面来讲，仍然形成了G宫—A羽—G宫的调性回归；乐曲《秋蝶恋花》在调性方面的复杂因素，主要体现在微观结构内部的不断转换，全曲在宏观方面，主调为E羽雅乐调式，其间常游移至A羽，中部飘逸、幻想的音乐暂时转向E商调式，快板又回到E羽雅乐调式，最后结束于D商调式，最后再现内容为飘逸、幻想的音乐内容，为E商调式；协奏曲《鹰之恋》也是宏观结构调性回归的典型例子，首部为C小调，中部为C大调，散板再现回到C小调，运用的是同主音大小调转调手法，类似运用到主题再现、调性回归手法

的还有《今昔》、《春潮》、《脚踏水车唱山歌》、《深秋叙》等乐曲。

　　另外，少部分乐曲在音乐材料没有再现的情况下，却在调性方面实现了回归，如乐曲《幽兰逢春》（改编版），慢板主题在 C 羽调式陈述，中间通过散板 C 宫作为过渡，在快速华彩和随后的中板转到 A 羽，最后的乐段通过多次调性频繁转换，最终回归 C 羽调式结束，尽管音乐材料并未再现。

　　乐曲《枣园春色》在调性方面是有一定特殊性的，虽然很容易便可认定这是一首似乎没有转调的 A 徵调式，但通过仔细观察分析，小快板及其再现快板的调式是带有变宫的 A 徵六声调式。而处于乐曲中部中板的调式是带有变徵的 A 徵六声调式，由于六声调式的原因，使其出现了虽是同调式，却含有不同音阶的可能性。

　　乐曲结尾调性开放的乐曲较少，其中乐曲《乡歌》的转调较为复杂。引子部分为 B 徵调式，"如歌地"中板主要为 E 徵调式陈述，慢板为 E 商调式，小快板为 E 徵调式，最后"激动地"中板为 B 徵调式。这里我们并不能认为它是调性再现，全曲结束时和引子段落的调性没有任何关系。由于最后再现段的音乐内容再现的是"如歌地"中板的音乐材料，这也是全曲的旋律主题，是理所应当再现的内容，应认为此段落是在其他调性上的再现段落，主题材料再现但调性并没有再现，B 徵调式再现有升华主题的意味。乐曲《喜看丰收景》的大部分篇幅都在 E 徵调式上陈述，最后全曲意外结束在了 E 宫调式。乐曲《幽兰逢春》（原版）引子和慢板在 C 羽调式陈述，而乐曲后半部分的快板是在 A 羽调式呈现的。笛子协奏曲《走西口》（一）部分主要在 D 徵调式上陈述；（二）部分为 C 商调式；（三）部分中，慢板为 ♭B 徵调式，快板及华彩段主要在 F 徵调陈述；（四）部分回到 D 徵陈述，但全曲最终结束在具有升华性意义的 A 徵调式，是一个在调性方面具有开放性质的协奏曲。

　　调式调性的转换，是一首乐曲在陈述过程中的重要变量因素之一，其所呈现的变化程度较其他方面来说是更大的。一般来说，转调后的音乐是极其新颖的，常常会给人以豁然开朗、新鲜特别的音乐感受。演奏方面，转调部分就是要突出和增强此时音乐的色彩变化，"变化"的部分应"变化"演奏，而不应"无动于衷"地继续之前的演奏诠释方式。从根本上来讲，演奏者首先应对转调色彩的变化有强烈的感受，这样才能赋予转调的演奏以更充足的、更深层次的诠释。

(2) 微观结构

　　乐曲的微观结构指乐段间、乐句间甚至乐汇间的构成，是宏观结构下的次级局部性结构。"每一个乐句都有中心和方向感，乐句和乐句之间也有密切的关系，乐曲是逐层发展的，要知道高潮在哪里。"[1] 乐曲微观结构的构成也体现出一定的规律。在演奏诠释方面，首先需要明确一个整体性的宗旨，那就是微观结构演奏诠释是受宏观结构演奏诠释统领的。任何超越宏观演奏诠释要求下的微观演奏诠释，必然会影响到整体，一定是不可取的。演奏者要弄清整体与局部的辩证统一关系，比如微观结构中的高潮点一般需要进行"控制"，以免影响到整个乐曲的高潮点，另外，在力度和速度、音乐表情等方面的对比都应小于宏观结构这些方面的对比。

　　A. 传统乐曲的微观结构分析以及演奏诠释

　　多数传统乐曲的微观结构并不方整，乐句之间也常常不对称，这给微观结构规律的分析总结带来一定的难度，但通过细致的分析研究，仍然可以找到一部分规律。

[1]　黄大岗主编《周广仁钢琴教学艺术》，中央音乐学院出版社，2007，第 57 页。

西方音乐理论中的乐段一般由两个及两个以上的乐句构成，但在中国传统音乐中，常出现"一句式"的乐段，即一个乐句为一个乐段，表现为无停顿直到以主音终止。其与接下来的乐句并不相关，具有相对独立的意义，比如传统笛曲《妆台秋思》引子段落的第一句：

例 108 古曲：《妆台秋思》

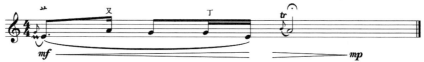

羽调式，颇似西方音乐中的"动机"，一个乐句就将塞外苍茫的风景尽现眼前，在全曲中具有画龙点睛的主题意义，又如二人台风格笛曲《万年红》的第一句：

例 109 冯子存：《万年红》

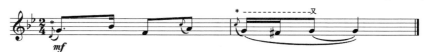

也是羽调式，在戏曲中这类型一句式乐段称为"帽子"，这一句奠定了整个乐曲的基调，一瞬间让人感受到其与众不同的音乐风格。这种一句式的开头通常都具有统领全曲的作用，演奏方面，音乐情绪应为开门见山，直抒胸臆，类似的再如广东音乐《一锭金》的第一句：

例 110 黄金成：《一锭金》

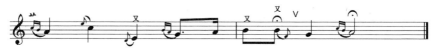

具有典型的传统器乐乐种开场的特征，嘹亮大方。以上"一句式"乐段均为乐曲的开始句，而乐曲《双声恨》第二段的乐句则有所不同：

例 111 广东音乐：《双声恨》

　　共五个乐句，均停在调式主音上，都为收拢终止的"一句式"乐段。它们的结尾相类似，近似"合尾"手法，演奏方面应注意将结束音吹得自然稳定，以突出每个乐句结尾时的终止感。

　　传统笛曲中两句式乐段结构较为普遍，严格来说，这里的"两句式"结构并不一定能构成一个完整的乐段，有的只是一种传统乐曲中的旋律发展手法。"句句双"就是一种旋律发展手法，顾名思义，相连两个相同的乐句。如乐曲《荫中鸟》的相关乐句：

例 112 刘管乐：《荫中鸟》

　　整个第一部分中充满了"句句双"结构，一些乐句直接采用了反复

记号，演奏方面应采取保持各方面统一不变的诠释方式。有些"句句双"结构中的后句带有一些变化，如《小放牛》的中板段：

例113-1　　　　　　　　　　　　　　　　　　　　　　陆春龄：《小放牛》

例113-2　　　　　　　　　　　　　　　　　　　　　　陆春龄：《小放牛》

例113-3　　　　　　　　　　　　　　　　　　　　　　陆春龄：《小放牛》

　　共三对乐句，其中例113-2是加花式的"句句双"，例113-1和例113-3是加花扩充式的"句句双"，这种形式在戏曲唱腔中很常见，一般演员先唱一句，之后乐队紧跟着演奏一个类似的乐句。演奏方面要注意，后一句具有加深音乐印象的作用。加花则是让该乐句呈现出更为华丽的艺术效果，应根据具体乐句的旋律特征采用一定的力度变化来诠释，另外，在音乐语气上要特意强调后一句。有些"句句双"结构则使用不同的八度，例如乐曲《三五七》中的相关乐句：

例 114 赵松庭：《三五七》

"句句双"的后句采用高八度，极具上扬感，演奏方面，除了应保持统一的律动感以外，其他方面均应做出对比变化。具体来说，后句应采用较强的力度、更积极的音乐表情来突出其明亮的色彩。

相呼应的"上下句"结构乐段，也是传统乐曲中常常出现的两句式乐段类型，如乐曲《对花》中的乐句：

例 115 冯子存：《对花》

像是"一问一答"，这类型乐段中的乐句长度一般较短且对称。音高方面，上句较高而下句较低，演奏上要注意第一句的语气要有上扬感，第二句的语气要表示肯定。再如乐曲《行街》快板的相关乐句：

例 116 陆春龄：《行街》

同样，乐句的长度较短且相互对称，音高方面也是上句高、下句低，演奏力度方面上句应略强，下句应稍弱，节奏律动方面应保持统一不变，

演奏语气亦同于上例。另外，乐曲《挂红灯》的主题以及《双声恨》第三部分的相关部分也是"上下句"结构类型，也具有以上两例同样的诠释特点。

三句式乐段，一般以前两个乐句为基础，针对某乐句进行重复或者扩充，例如乐曲《二凡》的引子：

例117　　　　　　　　　　　　　　　　　　　　　　　　赵松庭：《二凡》

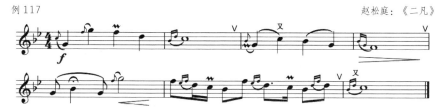

先出现的是对称呼应的上下句结构，第三乐句在第一乐句的基础上进行加花，两句的骨干音是相同的。在搞清乐句的相互关系之后，演奏方面，上下句应保持一致的律动，以及较强的力度和坚定的语气。第三乐句要注意语气的转换以及回归，整体应采用细腻的音乐表情由弱力度开始直至强力度结束。又如乐曲《西皮花板》的倒板也是三句式结构：

例118　　　　　　　　　　　　　　　　　　　　　　　赵松庭：《西皮花板》

与乐曲《二凡》引子的三句构成基本相同，演奏处理也基本相同。

在传统乐曲中，由多个乐句构成的乐段也比较常见。乐段内部一些乐句呈现出重复、对称、呼应、缩减、扩充的相互关系，有明显的逻辑规律可循，但整体上来看，多个乐句间并没有十分明确的逻辑规律。

传统音乐"合头"、"合尾"的发展手法，在传统笛曲中运用较为

广泛。这种手法是微观结构内部的发展手法。"中国传统音乐中的'合头'与'合尾',主要是指乐曲中不同段落的起讫处材料相同,共同的音乐材料用在开始者称'合头',用在结尾处者称'合尾'。"[1] 如乐曲《双声恨》的中段,每一个乐句结尾处都要落到"si、la、sol",就是"合尾"的手法特点,另如乐曲《喜相逢》的首段:

例119 冯子存:《喜相逢》

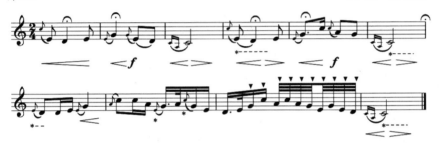

三个乐句在起始和结束处的音乐材料相同,在演奏方面,就应该据此在首尾相同处采用统一的力度以及音乐语气,而在旋律发展的中间过程中,于不同之处采用不同的力度与音乐语气进行诠释。传统乐曲《妆台秋思》、《欢乐歌》在不同程度上均使用了"合尾"的创作手法。

B. "中西合璧"式乐曲的微观结构分析以及演奏诠释

在任何相连的乐段之间以及乐段内部,每个乐段和乐句都具有一定的功能意义,并且在它们之间存在着一定的逻辑关系,这是音乐发展中更为微观的结构关系展现。在乐段间以及内部,各种不同的类型以及乐句的划分和相互关系,呈现出比较复杂的特点,甚至会产生不同的观点。这是由于在"中西合璧"的乐曲中,既有西方音乐的结构特点,也有我国传统音乐的结构手法,所以单独纯粹地以西方结构理论来划分进而来诠释这类型笛曲,一定是错误的。然而中西音乐在一些微观结构的构成特点上也有相类似之处,"如作为基本逻辑框架,西方音乐的两句式结

[1] 李吉提:《中国音乐结构分析概论》,中央音乐学院出版社,2004,第103页。

构与中国音乐的上下句结构没有太大的区别"[1]。那么对于"中西合璧"式乐曲的微观结构分析予以的基本方针就应是：依据笛曲的实际情况，采用具体问题具体分析的方法，而不能一概而论。

一般来说，根据乐段中乐句的不同数量，可将"中西合璧"式乐曲的乐段结构总结为以下几种：

第一种，一句式乐段。

在我国传统音乐中，一个乐句就构成一个乐段甚至一首民歌的情况不少，一般来说，这属于传统音乐的创作手法，如《小八路勇闯封锁线》的主题（参照例31），共四小节，B 羽调式。在演奏上，单乐句构成的乐段由于不具有对比统一因素，所以结构并不能成为演奏诠释的依据，需注意主题的两小节后有一个小的停顿，第三小节应该有一个另起的语气。另如乐曲《春到湘江》快板中的相关乐句：

例 120　　　　　　　　　　　　　　　　　　　　　　宁保生：《春到湘江》

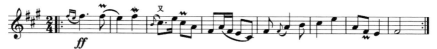

共八小节，#F 羽调式，虽然四小节后似乎也有一个小的停顿，但并不构成两个乐句，仍然为一句式乐段结构。演奏方面，一句式乐段应该以旋律进行、旋律形态、节奏和所标记的音乐表情等为演奏诠释的基本依据，结束音要奏得平稳肯定。

第二种，两句式乐段。

与传统乐曲"上下句"的"对答"感相比，一些"中西合璧"式乐曲的两乐句，显然带有西方音乐的平行乐段特征，乐句的开始常常材料相同，终止常为一属一主，如《鄂尔多斯的春天》慢板的第一乐段：

[1]　李吉提：《中国音乐结构分析概论》，中央音乐学院出版社，2004，第162页。

例 121 　　　　　　　　　　　　　　　　　　　　李镇：《鄂尔多斯的春天》

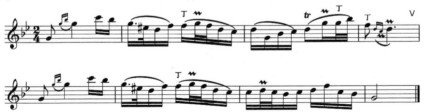

　　G 羽调式，上句四小节结束在属音（半终止），下句四小节结束于主音（全终止），这种平行方整结构乐段，常常用于一个宏观结构段落的开始，体现出音乐的陈述性特征。一般来说，平行乐段的两乐句应采取统一的演奏方式，包括音乐表情、力度、连奏分奏和装饰音的采用等等，两个乐句的不同之处在于终止。相对来说，第二乐句结束于主音，应给予更加肯定的、更具终止意味的演奏语气，以突出终止的稳定完满，这符合以音乐创作特点作为诠释依据的原则。在材料相同之处给予统一的演奏处理，不同之处给予对比的演奏诠释。又如乐曲《春到湘江》快板的一个乐段：

例 122 　　　　　　　　　　　　　　　　　　　　宁保生：《春到湘江》

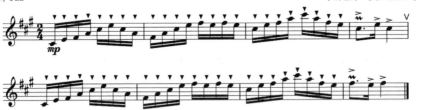

　　A 羽调式，第一乐句结束在属音（半终止），第二乐句结束在主音（全终止），演奏方面同样也要注意，相同处要采取统一的诠释，而结束时的不同处要采取变化诠释。相对于十六分音符来说，两个乐句都是要强调最后的三个音，那么第二乐句由于是全终止，演奏重音强调的程度应更甚一些。再如《秦川情》的快板主题（参照例62），这个主题在快板出现了三次，三次之后都出现新的旋律材料，整个快板是围绕这个主题

的回旋结构。这个主题乐段是 4+4 小节的方整乐段，第一乐句结束在属音，第二乐句结束于主音，两句节奏相同，具有同样的律动感。音高方面，第二乐句是第一乐句上方五度的非严格模进，层次上有一定的递进意义。演奏方面，两乐句分奏和连奏的使用应对称，这样才能奏出相对称的节奏律动；力度上，第二乐句应上一个台阶，以突出向上模进的递进意义。

一些两乐句结构并不具有平行乐段的结构特征，乐句之间也不存在递进的层次关系，而是对比关系，如乐曲《沂河欢歌》的快板主题：

例 123 曲祥：《沂河欢歌》

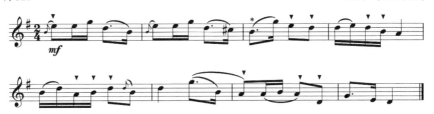

调式为 D 徵调式，上句四小节结束在属音，下句四小节结束在主音。虽然从音高走向方面来看，并不是平行结构，但是两乐句的方整结构以及顿音、长音的综合运用，使得该乐段的音乐情绪贯穿始终，仍应采取统一的诠释方式。然而在两个乐句的内部，由于长音位置的不同造成演奏重音位置的不同，进而使音乐律动发生改变，所以从句法内部结构和节奏律动方面来看，两个乐句是有较大对比变化的，对两句间异同方面的分析，决定了各个诠释手段的对比统一。又如乐曲《枣园春色》的快板主题：

例 124 高明：《枣园春色》

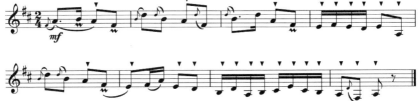

A 徵调式，上句四小节结束在属音，下句四小节结束在主音，同样两句从音高和节奏方面来说并不具有平行乐段特征，但是两乐句在方整性、顿音的使用和音乐形象的塑造方面是较为一致的，所以应保持相对统一的演奏注释。另外，应根据音高走向做一些力度方面的对比，以及以不同的重音位置来诠释其中不同的节奏律动。

两乐句结构的非方整乐段较为少见，如乐曲《春到拉萨》的慢板乐段：

例 125 白登朗吉：《春到拉萨》

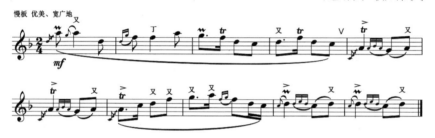

D 羽调式，第一乐句为六小节，结束于属音，第二乐句为四小节，结束于主音，整体为非方整对比乐段。其中，第一乐句比第二乐句长出来的两小节，是第一乐句的前两小节，如抛开这两小节来看，两乐句在节奏方面是相互对称的。第二乐句的开始实际上对应的是第一乐句的第三小节，这里节奏的对称一致和音高的反向进行，决定了演奏应采取相同的律动感和不同的力度感。

两句式乐段的乐句内部带有一个小的停顿，是较为常见的，如乐曲《乡歌》的中板主题（参照例 50）。E 徵调式，两小节构成一个乐句，共两个乐句，一属一主，在两个乐句的内部，又有一个小停顿，但就尾音的时值以及旋律的独立性而言，在这个停顿处，并不构成一个乐句。如果将整个乐段划分为四个乐句，那么在乐句结束音的时值方面是不平衡的。又如乐曲《牧民新歌》的慢板主题（参照例 10），#F 羽调式，同样两小节构成一个乐句，共两个乐句，只是第一乐句的结束音是主音，

但与第二乐句低八度完满终止相比较，第一乐句并没有形成全终止的意味，两个乐句内也同样在一小节的结束处有停顿感。这类型的两句乐段可以理解为，在每一个乐句内部又带有上句和下句，整体上为"一环套一环"。再如乐曲《枣园春色》的中板主题：

例126 高明：《枣园春色》

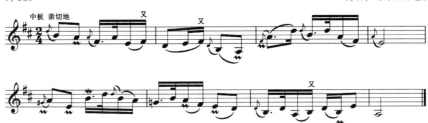

A徵调式，两个乐句分别为四小节，终止一属一主。在演奏方面，首先，应强调第一乐句和第二乐句的相互呼应。其次，在每个乐句停顿时，也应有随着旋律进行的改变。如在停顿处是否应该换气，如不换气是否能够充分突出停顿前后不同的语气，是否像是连着"诵读"具有不同意义的语句，进而造成不自然、不合理的情形；如换气是否会让该乐句散掉，产生不连贯的感觉，这是需要演奏者具体分析并反复斟酌的。有些乐句也可能存在着不同的演奏诠释，总之，随着音乐进行中情绪的不断变化，在停顿前后一定要演奏出不同的语气感。

总体来说，"中西合璧"式乐曲两句式乐段的演奏诠释，首先应突出前后呼应的"一属一主"的语气感——属音悬而未决、主音稳定踏实。另外，不同的乐段类型，如平行与对比、方整与非方整、对称与非对称以及其他方面的异同等等，都将决定更细致、更准确的演奏诠释。

第三种，三句式乐段。

这种结构在西方音乐中是极其少见的，但在中国传统乐曲中却时有出现，"中西合璧"式笛曲中的某些乐段继承沿袭了此种三句式乐段结构，如乐曲《秋湖月夜》的快板主题：

例 127 俞逊发、彭正元：《秋湖月夜》

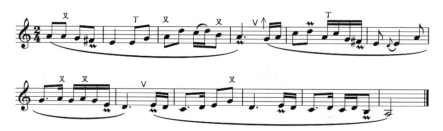

　　A 羽雅乐调式，音乐形象如同仙女下凡，于湖心亭廊翩翩起舞。这里的三个乐句分别由四小节组成，每一个乐句中又含有两个具有对称因素的两小节乐节。第一乐句的两乐节之间节奏基本对称，第二乐节的音高略向上；第二乐句的两乐节节奏对称，音高方面接上一乐句，高起低落；第三乐句的两乐节具有平行特征。整体来说，第一乐句有"起"的功能意义，第二乐句有"平"的功能意义，两句的音高呈弧形走向，第三乐句的音高较前两句整体偏低，有"落"的功能意义，为传统音乐"起、平、落"性质的三句结构。演奏方面，应在音高走向的要求下，自然地吹奏出适当的力度变化，强调旋律的最高点以及"点"性旋律的重音处理，第三乐句应略加强力度，在一定程度上与前两句区别开来，做一些"线"性旋律处理。由于音区变化，在音色方面，前两乐句应奏得较明亮，而第三乐句应奏得较宽厚。又如乐曲《歌儿献给解放军》中板的主题：

例 128 俞逊发：《歌儿献给解放军》

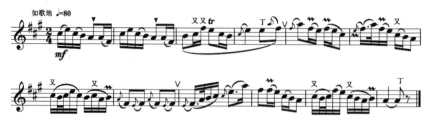

　　A 宫调式，三个乐句同为四小节。第一乐句内部前两小节的重复在加深音调印象的同时，也使人对其后的音乐发展产生期待感，音高整体

呈上行走向；第二乐句音高走向自上而下；第三乐句像是对前两句音高
走向的总结，经过上行和下行，最后肯定地结束在主音上，这个乐段部
分带有较强的律动感，部分又有连贯性，另外，非常关键的是，此乐段
带有一定的调式转换因素。第二乐句整体以羽调式主和弦为主，与第一
乐句和第三乐句形成了鲜明的色彩对比。演奏上，应根据音高走向自然
做小范围内的力度起伏，无论乐句内部还是乐句之间，均带有节奏与音
高方面的侧重，要分析清楚"点"性旋律和"线"性旋律的所在，以音
头重音和连贯的演奏予以对应的诠释。如第一乐句前两小节应是"点"
性旋律，后两小节应是"线"性旋律；第二乐句与第一乐句具有不同程
度的相似之处；第三乐句则相反，前两小节是"线"性旋律，后两小节
是"点"性旋律，音乐最终结束在较为肯定的语气中，应使用重音以及
强力度来演奏。这个三句式乐段的主要诠释依据是音高走向以及点线变
化。再如乐曲《大青山下》的慢板第一个乐段：

例 129　　　　　　　　　　　　　　　　　　　　南维德、李镇：《大青山下》

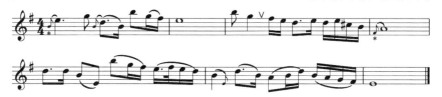

与以上两例不同的是，该乐段中三个乐句的长度不一，第一乐句和
第二乐句为两小节，而第三乐句是三小节，这样的乐句长度就决定了演
奏应突出最后一句与前两句间的对比。而在第三乐句的内部，也存在一
定的对比因素，两拍的乐节、三拍的乐节共同与最后的结束形成对比。
前两乐句构成"起、承"的特点，第三乐句内部有一定"转、合"的因素。
由于第三乐句的前半部分并不能独立构成一个乐句，所以整个乐段只是
一个带有"起、承、转合"因素的三句式乐段。演奏的力度方面，在第
三乐句的开始处应稍弱，与其前后形成合理的对比。

第四种，四句式乐段。

"起、承、转、合"式的四句乐段，是我国音乐中非常普遍的一类乐段结构，其与诗词中各句的句法逻辑关系有很大关联，笛曲中此类乐段也非常多。先来看乐句对比度较小的乐段，如乐曲《春到拉萨》的中板主题：

例 130 白登朗吉：《春到拉萨》

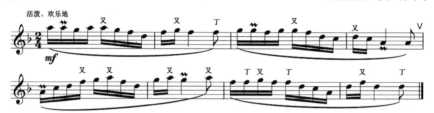

D 羽五声调式，共八小节，两小节为一个乐句。a 乐句、b 乐句和 d 乐句的相同之处为下行走向，唯有 c 乐句是上行走向。由于四句的节奏律动是相同的，那么这个乐段就是以音高方面的进行方向作为对比的"起、承、转、合"乐段。反映到演奏方面，c 乐句应随着上行旋律采用渐强，从而与其他三个乐句在演奏力度方面形成对比。又如乐曲《秦川抒怀》的慢板主题：

例 131 马迪：《秦川抒怀》

E 徵燕乐调式，共四小节，每两小节为一个乐句。前两个乐句的节奏非常相似，d 乐句与它们也相似，只有 c 乐句的节奏不同，较其他三句的四拍长音来看，c 乐句的停顿音只有半拍，且停留在第三拍的拍位上，显然有悬而未决、似在半空期待落地的意味。演奏方面，三句皆应奏得

连贯一些，而c乐句应给予一些音头重音，突出与其他乐句不同的律动感。力度上，前两句中强，c乐句稍弱一些，d乐句应更强一些，且由于乐段的收拢，d乐句应该奏得更为连贯，以感叹的音乐语气来结束整个乐段。

再如乐曲《扬鞭催马运粮忙》的中板主题（参照例87），A徵五声调式，共八小节，两小节为一个乐句，a、b、d乐句都带有长音的停顿，唯独c乐句没有，从而与其他乐句构成了对比。与《秦川抒怀》的乐段还有一个相似点，即"合"句也就是d乐句，都由相对较低的音构成，这体现出"合"句的踏实稳定的功能性，演奏上自然应以较宽厚的音色以及连贯的语气来诠释。其他如乐曲《牧笛》的慢板主题、乐曲《西湖春晓》的慢板主题以及乐曲《牧民新歌》快板中"自豪地"乐段等等，都与以上"起、承、转、合"乐段相似。

如果说以上各例的"转"句都要采用偏弱的力度，都要强调"点"性旋律演奏特征的话，有一些乐段则不同。如乐曲《喜看丰收景》的快板主题：

例132　　　　　　　　　　　　　　　　　　　　　简广易：《喜看丰收景》

E徵调式，共四个乐句，每个乐句四小节，该乐段由于基本音乐表情的需要，应采用"点"性旋律的演奏方法来诠释。c乐句由于节奏方面的不同以及弱拍的同音反复，在强调改变律动的同时，需要进一步加强力度，以突出前两乐句所不具有的"坚定地"音乐表情。d乐句在上行渐强后，在积极向上的音乐表情中结束整个乐段。又如乐曲《鄂尔多斯的春天》快板主题：

例133 李镇：《鄂尔多斯的春天》

　　D羽调式，共四个乐句，每个乐句八小节。这个乐段展现出驾马"自信地"驰骋在辽阔草原上的画面，a、b、d三个乐句均强调"点"性旋律的演奏方法，而第三乐句中较低的音以及宽松的节奏，致使应以"线"性旋律连贯的演奏方法，来凸显"转"句在乐段内部的对比。

　　总体来看，在"起、承、转、合"四句式方整收拢乐段中，第三乐句是使乐段产生对比因素的乐句，旋律常常体现为不同的节奏或音高，或兼而不同，且常常不结束于长音，与其他"短—长"格乐句形成对比。在演奏上，"起"句和"承"句在音乐表情方面具有一致的承接关系，力度方面或不变，或上一个层次，第三乐句应与前两乐句形成一定反差：前两乐句如若强，第三乐句就弱；前两乐句如若弱，第三乐句就强；前两乐句如是"点"性演奏诠释，第三乐句就是"线"性演奏诠释；前两乐句如是"线"性演奏诠释，第三乐句就是"点"性演奏诠释。有时也可能在前两乐句的基础上，更加强调某个方面。总之，"转"句在某个方面或某些方面均应形成不同程度或不同方向的对比。最后，第四乐句的演奏则要回归前两乐句的基本音乐表情，由于是结束句，一般都会加强一些力度以强调乐段终止的完满稳定。

另外，一些乐段的四个乐句间虽然也具有"起、承、转、合"的逻辑关系，但乐段内部的组成较为复杂多样，如乐曲《沂河欢歌》的慢板主题：

例 134　　　　　　　　　　　　　　　　　　　　曲祥：《沂河欢歌》

D 徵调式，共四个乐句，尽管每个乐句四小节，仍为方整结构，但是 d 乐句内容有两层含义，这个乐段的前三个乐句，具有典型的"起、承、转"意义。d 乐句在刚开始并没有"合"，而是在"转"句和"合"句之间加了一个过渡性的两小节连接，由于其过渡意义以及音高的上行走向，在演奏上应以渐强将稍弱的"转"句和稍强的"合"句连接起来，使过渡自然。另如乐曲《春到湘江》的慢板主题：

例 135　　　　　　　　　　　　　　　　　　　　宁保生：《春到湘江》

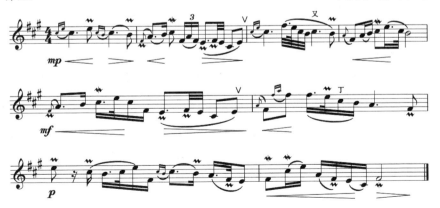

　　#F 羽调式，共四个乐句，每个乐句为两小节。a 乐句与 b 乐句的开始部分是同样的，具有典型的平行性，带有"起、承"的意义。c 乐句第一小节整体音较低，符合"转"句的特征，整体在音色方面应演奏出前两乐句所不具有的宽广度。d 乐句的第一小节中休止符的运用以及乐谱中的"P"力度标记，证实这小节的旋律材料更具有突出的律动和力度变化，这样的对比度显然要大于与 c 乐句所形成的对比度。所以，更具有"转"意义的应是 d 乐句的第一小节，其第二小节较低的音和"线"性旋律特征才具有"合"句的功能意义。整体来看，该乐段应该称为"转"句推迟出现的"起、承、转、合"乐段，同样，"转"句推迟到第四乐句才出现的还有乐曲《水乡船歌》的慢板主题乐段和乐曲《扬鞭催马运粮忙》的中板第二乐段等等。

　　四个乐句构成的非方整乐段也较常见，如乐曲《南词》的慢板主题：

例 136　　　　　　　　　　　　　　　　　　涂传耀、夏宗荃：《南词》

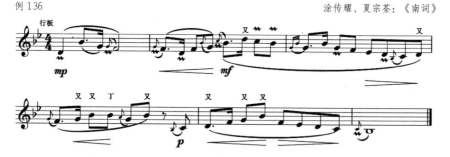

　　♭B 宫调式，共四个乐句。a 乐句一小节，b 乐句两小节，b 乐句起始音采用 a 乐句的结束音，民间称为"鱼咬尾"，使乐句的连接更自然；c 乐句只有三拍，三个相同音♭B 以及并不突出的旋律线条，使其带有一定的"点"性旋律特征，与前两句形成对比；而其后的休止符，使 c 乐句的结束短促而不稳定，显然带有"转"句的功能意义；d 乐句为两小节，旋律线条极其明显，最后稳定地落于主音，符合"合"句的功能意义。整体上这是一个"起、承、转、合"非方整乐段，其取材于赣剧的同名

音乐曲牌，实际上在传统音乐中，非方整乐段是非常普遍的，如乐曲《春到湘江》行板的第二个乐段：

例137　　　　　　　　　　　　　　　　　　　　　宁保生：《春到湘江》

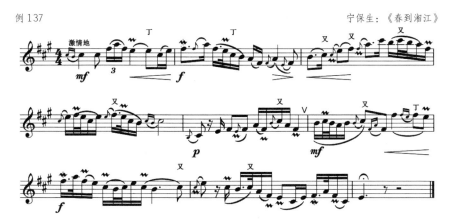

E 徵调式，整个乐段为九小节，前两小节为"起"句，第三、四小节为"承"句，第五小节的音区位置和律动感的变换，以及休止符的运用都揭示出其"转"句的功能特点，然而第六小节为过渡，第七小节才达到该乐段激情的顶点，第八小节突然又改变了节奏律动和音乐语气，其后才缓缓形成"合"句。整体来说，这也是一个具有"起、承、转、合"性质的非方整乐段，只是在"转"句和"合"句的中间增加了一个对比部分，使"合"句推迟出现。"起、承、转、合"非方整乐段，还包括乐曲《秦川情》慢板中的碗碗腔素材乐段以及快板中的眉户素材乐段，其中碗碗腔素材乐段的"转"句较长，而眉户调素材乐段的"转"句较短。

一些"起、承、转、合"四句式乐段后，常加一个补充性质的乐句。补充乐段意为在乐段终止以后为了使终止更为肯定而进行补充的乐段结构，补充的乐句应属于乐段内部结构。如乐曲《陕北好》的主题：

例 138 高明：《陕北好》

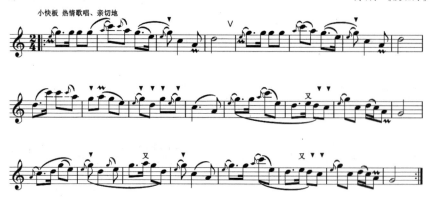

　　G徵调式，整个乐段为二十四小节，其中前十六小节已构成"起、承、转、合"四句式方整乐段，每个乐句四小节，而后八小节中前四个小节为新材料，后四小节重复"合"句材料，为四乐句乐段的补充，应属于乐段内部结构。演奏方面，补充乐句应有一定的音乐表情变化，开始力度略弱，结尾后四小节的重复应奏得更为积极，力度更强一些，突出再一次终止时更加完满的意味。

　　以上单乐句、双乐句、三乐句和四乐句的乐段结构都是具有普遍意义的、较为简单明了的乐段结构，除此以外，一些乐曲中的乐段结构是由多个乐句构成的，呈现出一定程度的特殊性和复杂性，需要具体问题具体分析。然而，复杂的乐段结构内部仍然带有特定的逻辑关系，仍旧可以找出供一般演奏诠释采用的依据，如乐曲《秋湖月夜》的慢板主题：

例 139　　　　　　　　　　　　　　　　　　　　　　　俞逊发、彭正元：《秋湖月夜》

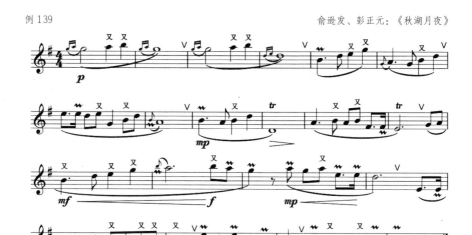

　　这个主题乐段为 G 宫调式，大体上由五个乐句构成，每个乐句四小节。从更加微观的角度来分析，前八小节似乎每两小节就能构成一个乐句，像是一个具有"起、承、转、合"逻辑关系的开放式乐段：前两句呈平行关系，第三句的整体音高持续在较低的位置，且无停顿的长音，符合"转"句的特点，第四句没有结束在主音。但从整体上来看，可发现前八小节只是整个乐段中的一部分，再从整体的句法布局来看，应把四个小节看作一个乐句。这样的话，前八小节就应是包括两个乐节的 a 乐句（前四小节）和两个乐节的 b 乐句（后四小节）。其后 c 乐句仍旧由两个平行的乐节组成，整体音高进行到了更低的位置，节奏如同 a 乐句一样松散，这两方面共同为 d 乐句的出现做好了铺垫。d 乐句也有两个乐节，为了避免单调感，d 乐句的句法采用了弱起，另外，利用休止符将两个本是对称的句法结构变得不对称。音高进行方面，前乐节上行至 D 结束于 C，后乐节缓缓进行到 G，音区位置如同 a 乐句，整体在急吹音区，e 乐句突然降至低八度的最低音。共包含三个乐节，第一乐节上行至 B，经过第二乐节的 A，结束在稳定的主音 G，乐节长音呈下行

级进趋势。该乐段的五个乐句，音区位置为 a 急吹—b 平吹—c 平吹—d 急吹—e 平吹。从句法来看，除了最后的乐句由三个乐节构成以外，其他乐句均是由两个乐节组成，出音率逐渐加大，但不是很明显，句法的节奏位置从 d 乐句开始有变化。结合以上各个方面，可以将该乐段总结为"a 乐句——起始，b 乐句——承接，c 乐句——展开，d 乐句——对比，e 乐句——收拢"乐段。如果根据对比度的大小将其进一步综合，a 乐句和 b 乐句为第一部分，c 乐句和 d 乐句为第二部分，e 乐句单独为第三部分，具有"呈示—对比—收拢"的发展逻辑。

演奏方面，首先应把以上分析的关于整个乐段的总体逻辑作为诠释方向，a 乐句和 b 乐句整体应采用较弱的力度，其间根据音高的进行方向以及节奏的变化，可以进行微弱的力度变化对比。总体上应营造一种雅致静远的气氛，a 乐句两个乐节呈平行关系，要统一，不要对比；b 乐句由于音区的变化，音色要有一定程度的变化，同时力度也应随之稍加强；c 乐句徐徐展开，气息应饱满一些，以奏出较为浑厚的音色，情感的抒发程度可深入一些，同时两个颤音皆采用渐弱，整体上 c 乐句力度方面的变化程度，是 a 乐句和 b 乐句没有过的。之后，全乐段对比度最大的 d 乐句，首次出现大幅度的旋律上行，应给予明显的渐强。最后，e 乐句除了作为收拢意义的句子在整体上不应有太多的力度变化，保持好平吹音区相对浑厚的音色以外，还要注意这里是三个乐节，在这个乐句内部，音高走向呈上下弧线，要注意一乐节的"起"和二三乐节的"落"应以一些轻微的语气、力度变化来诠释。另如乐曲《姑苏行》的行板主题：

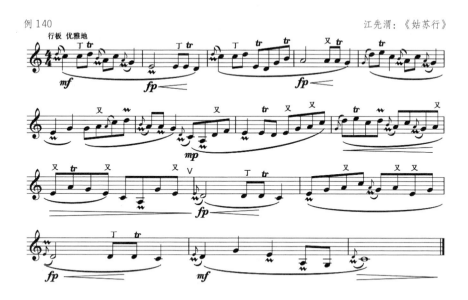

例140　　　　　　　　　　　　　　　　　　　　江先渭：《姑苏行》

　　　这是一个非方整乐段，C宫调式，共分为六个乐句。a乐句和b乐句各为两小节，呈平行关系；c乐句为四小节，其中包含三个乐节，其中最后一小节的后三拍具有连接意义；d乐句为三小节，旋律由高到低；两小节的e乐句是d乐句的缩减，这样的缩减首先是为了可以顺畅地推出f乐句，其次也使e乐句与f乐句的句法长度和节奏对称。整个乐段的音高进行方面大体呈下行趋势，d乐句翻到较高的音之后仍然向下进行，另外，六个乐句的结束音分别是E—A—E—D—D—C，从中可发现整体的下行趋势。乐句的相互逻辑关系方面，a乐句和b乐句作为基本陈述，奠定了"逍遥行"的音乐基调；c乐句和d乐句作为整个乐段的展开对比乐句，其中d乐句由于前面连接的铺垫以及自身的下行走向，成为整个乐段的对比因素，e乐句和f乐句相对称，缓缓收拢。结合以上分析，本乐段的逻辑发展大体可总结为：a乐句和b乐句——呈示，c乐句和d乐句——展开对比，e乐句和f乐句——收拢。

　　　演奏方面，首先依据乐段结构的特点，应明确三部分之间的对比

关系。第一部分 a 乐句和 b 乐句采用 C 调笛子音色最圆润通亮的音区位置，应奏出似"亮相"一般大方潇洒的气质，两个乐句各方面应统一，不应对比；第二部分 c 乐句和 d 乐句逐渐展开对比，演奏应随着音高走向的变化，做出相应的力度变化，另外，注意区分清楚乐节，只有合情合理的分句才可以诠释出自然而然的音乐语气，切不可笼统地演奏；第三部分为自然的收拢，在上部分的最后已经带有趋向平稳的意味，e 乐句是上部分 d 乐句的缩减，自然应在音量以及语气方面顺延，f 乐句应奏得与 e 乐句相对称。整体上，在音乐语气和音量方面，作为对比因素的是第二部分，第一部分应突出亮相时的圆润音色以及昆曲行腔吟唱的顿挫感，这样才能展现出一种逍遥自在的、宛若潇洒迈步时的姿态感，而最后的第三部分应吹得稍宽厚，以突出收拢时沉稳踏实的音乐情绪。

以上所阐述的乐段类型，是按照乐句的数量和逻辑关系来分类的，它们大多为守调乐段，而在很多"中西合璧"式的笛曲中，都有调性调式转换乐段。无论是采用五声性的借字转调方法，还是采用西方大小调转调方法，只要频繁出现转调，其创作思维一定是典型西方化的，下面着重阐述借字转调手法在乐曲中的具体运用以及诠释，如乐曲《鄂尔多斯的春天》快板乐段：

例 141 李镇：《鄂尔多斯的春天》

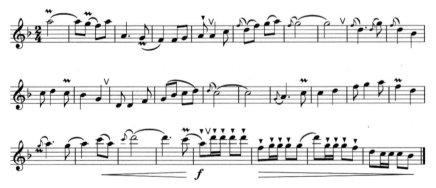

整个乐段共二十八个小节，前三个乐句分别为八小节，最后一个乐句是四小节，后接散板，a 乐句在快板的主调 D 羽调式上呈现，b 乐句转向 G 羽调式，c 乐句又回到 D 羽调式，d 乐句的最后两小节又转向 G 羽调式，G 羽调式后成为散板和慢板陈述的主调。整个乐段运用的转调手法是传统的"借字"转调手法，以清角为宫，转向下属调。演奏者在明白这样的创作手法后，应有意识地改变演奏的力度和语气，以"应和"转调带来的音乐色彩变化。

整体上，这个快速乐段是由较长时值的音组成的，和前乐段形成了"点"与"线"的对比。D 羽调式的 a 乐句音乐表情是"自豪地"，音色应是明亮的，情绪饱满而积极向上；b 乐句突然转入 G 羽，首先要注意清角音（G 羽调式的宫音）的音准，这是形成转调的关键音，如不准会严重影响转调所带来的色彩变化，其次，b 乐句整个音区位置下降，应以较小的音量，带有一定的"点"性特征来演奏，以"应和"转调的对比性；c 乐句重新回到原调，上行的旋律雄心勃勃，令人信心百倍，演奏上除了应具有这样的感性认识以外，更要逐渐加大力度，以突出此乐段的最高点 D；d 乐句由于节奏律动的变化，演奏上应突出"点"的律动，与 b 乐句一样，在此乐句进行到第三、四小节时，出现的清角要减弱力度，恰巧这样的处理也与下行旋律走向相符合。以上就是这个转调乐段的一般演奏诠释，很重要的是，演奏者面对转调，应以首调概念去理解调性意义，例如该乐段的 b 乐句，如采用筒音作 re 指法的唱名来哼唱，会使演奏者对该乐句旋律感的体会更加明确，将演奏得更加自然。

这里针对两种唱名概念以及竹笛演奏者应有的唱名概念稍做解释：首调概念是人与生俱来的一种对音乐调性的先天自然概念，固定调概念是在幼儿三四岁时可培养形成的非自然概念。这两个概念各有优点和缺点，最好是无论拥有哪种思维概念，都要对另一个思维概念有所认识，

并能用于演奏实践。绝大多数竹笛演奏者从小采用简谱学习演奏，所以都会自然形成首调思维概念，但音乐中时常出现短暂而又频繁的离调和转调，不可能一直以新的唱名来标记。然而演奏者的调性思维习惯又是首调调性思维习惯，按照固定唱名来演奏会影响到演奏的多个方面，如记忆乐谱、演奏流畅性等等，所以顺应习惯，将乐谱中转调的乐句变为首调概念，将有利于更流畅地、更富于表情地演奏。但长期来看，由于越来越多的现代乐曲采用频繁转调，甚至不以任何一个调性为主，这就需要演奏者去适应固定调概念，做到固定调和首调两种思维概念并用且能熟练变换。

一些转调乐段较为多样化，如乐曲《节日》快板中的一个乐段：

例 142 宁保生：《节日》

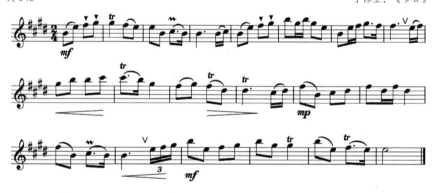

整个乐段共二十个小节，由五个乐句构成，每个乐句均为四小节。a 乐句和 b 乐句的调式为 E 宫调式，两个乐句呈平行关系；c 乐句后部转向 B 宫调式；d 乐句在 B 宫调式上终止；最后的 d1 乐句为上方纯四度模进，转回到 E 宫调式。这个乐段的转调方法同样为传统的借字转调方法，采用变宫为角，转向属调。演奏方面，前两句应突出明亮的音色以及鲜明的节奏感，两乐句的诠释应保持统一，而不要有对比。c 乐句的开始随着上行进入全乐段最高音，应以渐强推出此音，而后出现的变

宫则要使用渐弱。d 乐句在 B 宫调式的终止应保持相对的完满感，由于最后还有 d1 乐句调性的回归，所以这里的力度相对不要像其他的完满终止那么稳定，从而给 d1 乐句的终止做一定铺垫。d 乐句最后一个音的渐强力度标记也暗示了这个信息，最后 d1 乐句由于处于相对较高的音区位置，也易吹奏出更明亮的音色，同时转回原调，应以坚定有力的音乐表情和相对较强的力度去演奏此乐句，以突出原调的完满终止。再如乐曲《秋蝶恋花》慢板中的乐段：

例 143 朱毅：《秋蝶恋花》

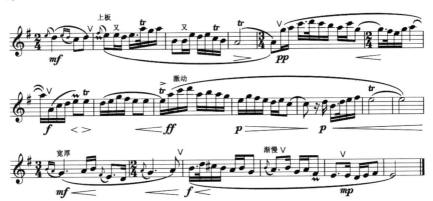

乐段开始为 A 羽雅乐调式，虽然出版的简谱[1]以 1=G 记谱，但实际上在乐段开始时是 1=C，后部转向 E 羽雅乐调式。全乐段共十九小节，第一小节是戏曲音乐上板前的准备句，之后 a 乐句三小节、b 乐句两小节、c 乐句两小节、d 乐句两小节，再之后是一个三小节的转调过渡句，转到 E 羽雅乐调式的 e 乐句六小节。

一般来说，我国音乐尤其是汉族音乐五声音阶调式的旋律居多，主要通过唯一的标志性音程——大三度来确定宫音位置，再找到主音确定调式调性。七声音阶较为复杂，传统七声音阶有清乐、燕乐和雅乐音阶

[1] 戴亚主编《中央音乐学院海内外考级曲目 笛子 7-9 级 演奏级》，中央音乐学院出版社，2004，第 65 页。

三种，在五声音阶的基础上，清乐音阶是带有清角和变宫的七声音阶，燕乐音阶是带有清角和闰（清羽）的七声音阶，而雅乐音阶是带有变徵和变宫的七声音阶，两个偏音在旋律中起到一定的色彩作用，而非功能作用，基本遵循"七声奉五声"的原则。乐曲《秋蝶恋花》的这个乐段按照记谱似乎是 A 商清乐调式，但是这样来看所谓的"清角（fa）"并不是偏音，以出现的次数、时值以及节奏位置来看，它应是调式音阶的正音，所以确定该段是在 A 羽雅乐调式上开始的，前半部分的偏音音名是 $^\#$F（变徵）和 B（变宫），后半部分的偏音音名是 $^\#$C（变徵）和 $^\#$F（变宫），为 E 羽雅乐调式。

　　演奏方面，为了更清晰流畅地感受旋律的流动，先要以筒音作 re 的唱名来明确过渡句前的旋律感。其次，上板前准备句的语气感相当于日常用语中的"预备——"，最后一个音应略拖长，并伴随渐强。换气后"上板"就是进入固定速度，a 乐句立刻绽露出了洒脱的昆曲音乐韵味，要注意应演奏出昆曲吟唱时的顿挫感，以突出风格"地道"。b 乐句整个音区明显偏高，由于音乐刚刚开始呈示，无须采用太过强烈的语气感以及力度对比，所以这里稍做变化即可。关于力度的变化，这里做略强或略弱的处理都是可以的，b 乐句处于 a 乐句和 c 乐句之间，较强的处理，可作为经过性的力度过渡，较弱的处理，对比度会更大一些。接下来，c 乐句作为整个乐段突出的对比因素，由两个相对称的乐节组成。以音区、律动感和句法结构的转换变化来看，应以宽厚的音色、较强的力度以及相对称的节奏律动来诠释，同时整个 c 乐句作为一个暂时的色彩对比，又成了较为激动的 d 乐句的铺垫。d 乐句是乐段的最高点，应以较强的力度和细密的气震音演奏出较为激动的语气感。另外，采用弹性速度来诠释会增强这种语气感，同时，随着音高逐渐下行，应渐渐如"退潮"似的自然弱下来，过渡句作为转调的开始，演奏力度应略弱，乐谱标记

渐强是旋律上行的缘故，其变化幅度不应过大。e 乐句在新的调性呈现，首先演奏者应意识到调性的变化会使音乐产生新颖的色彩变化，而 e 乐句则具有鲜明的暖色调感，另外由于整体音区位置偏低，应以较浑厚的音色和深沉的语气来诠释。

　　整个乐段在对比变化中逐步发展，b 乐句的变化在音区方面，c 乐句的变化在音区、律动和句法方面，d 乐句的变化在音区和律动方面，e 乐句的变化在音区和调性方面，这些创作中各方面的变化，就是力度、速度、语气和重音等方面变化诠释的重要依据，再如乐曲《南韵》的慢板：

例 144　　　　　　　　　　　　　　　　　　　　　　　　张维良：《南韵》

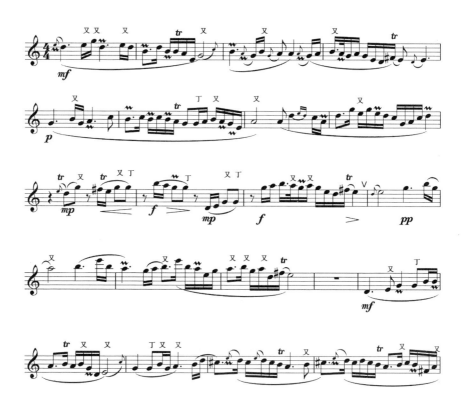

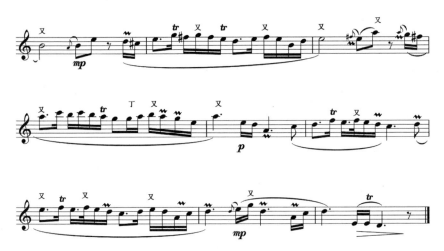

整个慢板由一个很长的乐段构成，主调为 D 商雅乐调式，这里主要阐述转调开始的部分。从第十九小节开始，由四个乐句和一个小尾声组成。a 乐句开始时重复了该慢板竹笛旋律第五小节的音乐材料，从 D 商雅乐调式开始，通过 #C 转到了 B 羽雅乐调式；b 乐句利用该乐段常出现的纯四度动机，转向了 E 羽雅乐调式，b1 乐句同样利用纯四度动机转向 A 羽雅乐调式。a1 乐句音乐材料回到了第一乐句，但在 D 羽雅乐调式上进行陈述，最后小尾声回到 D 商雅乐调式，连续强调调式主音。整个乐段从转调开始，整体上为向上纯五度转调，其中，第一和第四乐句为同材料不同调高，第二和第三乐句为同材料不同调高。

首先，这样的分析结果无疑会让演奏者对旋律的发展轨迹有一个明确清晰的认识。其次，利用首调唱名来体会旋律感，对于竹笛演奏者来说，以指法的转换更易解释清楚。该慢板以筒音作 re 为主调指法，a 乐句转调开始时转向了筒音作 do 指法，b 乐句转向筒音作 sol 指法，b1 乐句转回筒音作 re 指法，a1 乐句转向了筒音作 la 指法，尾声转回筒音作 re 指法。最后，要以演奏力度和语气的转变来诠释出乐句的发展方向。a 乐句—b 乐句—c 乐句音高逐渐向上发展，旋律在不同调高上不断呈现出新颖的

色彩变化，音乐情绪逐步高涨。d 乐句在音高方面向下进行，带有逐渐收拢的意味，小尾声是简单的主音重复，最后结束在平吹音区的筒音完满终止。演奏在整体上应随着音乐材料、音高和调性的转变，做演奏力度、速度、气震音和语气的变化，以突出此段旋律在转调时内在的张力变化。

关于音乐中调式调性转换应如何诠释的问题，从创作上来说，无论是转调乐段，还是乐段间进行转调，都是一种对比变化幅度较大的手法，所以在演奏方面的对比变化也应明显一些。一般来说，具有一定音乐天赋的演奏者，对调性的变化会自然生出一种特殊的、新颖的色彩变化感受，这种自然感受对演奏诠释具有很大的影响。另外，对乐曲转调部分的理性分析认识，是"固化"这种自然感受的重要手段。

以上是关于乐段的内容，乐曲的某个微观结构常常由多个乐段构成，而这些乐段之间的连接也呈现出一定的创作规律，这些规律是一般演奏诠释的形成基础，下面列举几种乐段之间的连接规律。

重复乐段。为了使某个旋律给人以更加深刻的印象，又或许为了平衡乐曲中各个段落间的比例关系，在创作上常常会采用重复的手法。较短旋律的重复一般不是为了加深旋律印象，而是音乐本身的发展需要，因此一般不会采用对比手段的诠释，如《小八路勇闯封锁线》的主题句。而较长旋律的重复，如《扬鞭催马运粮忙》中板的重复乐段，《枣园春色》小快板的重复乐段，在演奏方面就要注意当重复开始时，一般要区别于首遍结束句的语气，从而避免因重复而可能产生的单调感。另外，重复乐段本身具有"收拢"和"重起"时的语气差异性，演奏者需顺应这个差异，以一定程度上的变化来吹奏出乐段重复时的音乐表情。如乐曲《扬鞭催马运粮忙》中的重复乐段（参照例 87），结束句在平吹音区完满终止，给人以平稳踏实的音乐感受，而当乐段重复时，所有音均在急吹音区，是一个让人眼前一亮的音乐形象。演奏时应突出这种对比，而不能在乐

段开始重复的前后，对旋律中音区的变化视而不见，无动于衷。这个重复乐段的前后对比，表面上看似源于音区方面的不同，但根本上源于重复乐段之间应有的变化诠释。

有时重复乐段常常采取与首遍不同的演奏力度，以避免乐段重复时产生单调感，如乐句《挂红灯》（周成龙）的快板主题：

例145 周成龙：《挂红灯》

第21小节，当主题开始重复时采用相对弱一些的力度来演奏，不但能避免音乐的单调感，而且会使音乐富于变化，产生一种较强的感染力，非常引人注目。在乐曲《牧民新歌》和《歌儿献给解放军》等快板中亦有同样的重复乐段，一般采用与之相同的"弱处理"手段。

变化重复乐段。严格重复乐段通常可用反复记号来记谱，而变化重复乐段则是旋律要素或结构部分有一定变化，如乐曲《小八路勇闯封锁线》中板的相关部分：

例 146

陈大可：《小八路勇闯封锁线》

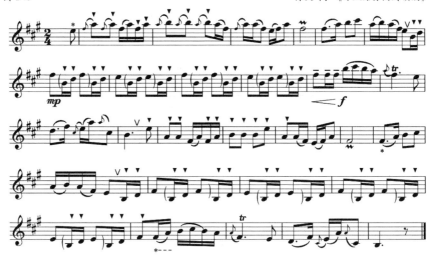

第 16 小节重复乐段开始，低八度重复，在两个乐段的演奏方面，整体的音乐表情、装饰音和力度等方面都应保持一致，而变化的方面则是音区带来的，似从女声转向男声，如从高音乐器转向中音乐器一般。整体上，重复乐段应演奏出较厚实的音色特点以及较深沉的音乐语气。

一些变化重复乐段采用加花变奏的手法，其音乐性格会发生变化。前面阐述传统乐曲的加花变奏针对的是宏观结构方面，这里的加花变奏则是针对微观结构中较简短的乐段所进行的变化重复，如乐曲《沂河欢歌》的快板：

例 147

曲祥：《沂河欢歌》

　　加花后的乐段与前乐段相比音符更稠密，有一定的炫技性，演奏者首先要明确重复乐段的音乐表情与前乐段应有一定程度的变化。前乐段欢快跳跃，而重复乐段更为轻快灵巧，应采取与音乐表情变化相应的诠释手段：第一，要将吐音吹得轻松自如，这是炫技的基本要求——即"轻松地面对难度"；第二，在演奏力度方面，与"开门见山"式的前乐段相比，重复乐段在整体上应做稍弱的力度处理以突出其灵巧性，而在乐句内部可稍做弱范围以内的自然变化。演奏者应注意的是，切不可在吹奏既快速又稠密的音符时，长时间采用强力度，这样会使音乐僵硬笨拙。另如乐曲《采茶忙》的小快板：

例148　　　　　　　　　　　　　　　　　　　　　赵松庭：《采茶忙》

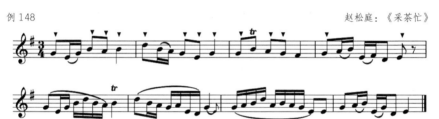

　　与上例不同的是，乐曲《采茶忙》的变化重复乐段不但采用了加花变奏方式，而且演奏方式也由断奏变为了连奏，这使得两段的音乐情绪对比愈加强烈。演奏重复乐段时要注意音乐的自然连贯，由于乐曲标有的音乐提示为"由远及近"，那么前乐段的演奏力度应是相对弱的，而重复乐段应稍强一些。需要说明的是，虽然在这两个例子中，重复乐段的音同样相对较为稠密，但是在小快板的速度下，音之间的时间距离并不近，所以使用相对强一些的力度来诠释，并不会产生僵硬笨拙的感觉。

　　加花变奏式的重复乐段，重中之重是演奏出两个乐段的"相同"和"不同"，即相同的旋律内核与不同的力度和律动。采用重复乐段手法，是要使音乐的发展具有统一性，而加花变奏手法则意在统一中求变化。乐段间采用对比的手段，使音乐得以延续发展，多种多样的对比手段，

则让音乐千变万化。

这里顺带阐述一下，加花变奏手法有时也运用于再现段或具有再现性质的段落，这并不是重复乐段，但两者在突出灵巧、自如、轻松、富于炫技色彩的音乐表情方面是一致的。乐曲《沂蒙山歌》的主题《沂蒙山小调》在小快板中进行了加花变奏，较为特殊的是在小快板中主题变为三拍子，使旋律具有了舞蹈性律动特点。首先应将三拍子在较强范围内的强弱对比演奏出来，另外要分清旋律中的骨干音和加花音：

例 149　　　　　　　　　　　　　　　　　　　　　　曾永清：《沂蒙山歌》

演奏上应以强力度来突出骨干音，加花音为低八度，另外，每个乐句末尾具有连接后乐句意义的上行音调，应以渐强力度来诠释，以推出后乐句。快板中，十六分音符加花乐段并不紧跟原主题乐段，而是在主题发展出多个乐段后才出现，应称为加花再现乐段：

例 150　　　　　　　　　　　　　　　　　　　　　　曾永清：《沂蒙山歌》

加花方式与小快板如出一辙，也是改变主题的节奏，发展出一个

十六分音符节奏的炫技乐段。演奏者应分清句法结构，认识到乐句的停顿，并以力度变化的演奏方式来诠释乐句间的小连接。

后乐段利用前乐段的核心音调来发展，较加花变奏重复来说，是进一步体现变化发展的创作手法，而从核心音调的重复角度来看，仍是使用同样音乐材料进行变化发展的创作手法，如乐曲《沂蒙山歌》的慢板：

例 151 　　　　　　　　　　　　　　　　　　　　　曾永清：《沂蒙山歌》

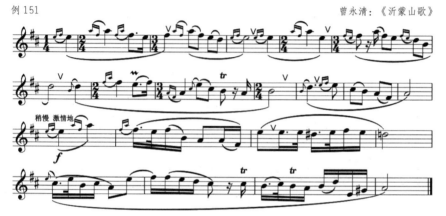

第 14 小节，第二个乐段的开始采用了前乐段的核心音调，后迅速变化展开，此乐曲的快板中这样的核心音调多次出现。演奏方面，首先要意识到核心音调的重复，是为了整曲音乐材料的集中统一，所以当其出现时应以强调的语气感来演奏。另外，要注意每次核心音调的出现，应按照乐曲中具体的音乐情绪来诠释，要注意符合乐曲本身的情绪要求。核心音调在主题部分的抒情性，后乐段的上扬性，快板变为长音那种"动静结合"和"以静制动"的极强吸引力以及其后如进行曲一般的坚定有力等，都是统一中求变化的发展手段。

乐段群结构中后乐段为了改变音乐的语气感，在速度和基本音乐表情大致方向不变的情况下，常常使用"下抑式"和"上扬式"来进行发展，其特征主要表现为音高方面的改变。"下抑式"乐段音区常常下降至竹笛平吹音区，或置于相对低于前乐段整体音区的位置，尤其是在后乐段

的开始处，如乐曲《乡歌》"如歌地"中板：

例 152　　　　　　　　　　　　　　　　　　　　　梁欣、张延武：《乡歌》

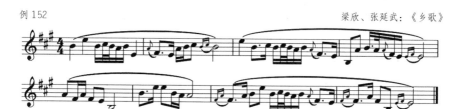

四小节的第一乐段结束后，第二乐段开始时音高位置较低。演奏方面，与前乐段相比，第二乐段开始应采用较弱的力度来吹奏。其次，还应以相对深情、内在的音乐表情来诠释，以变化的诠释表示进入新的乐段。又如乐曲《向往》的中板：

例 153　　　　　　　　　　　　　　　　　　　　　　　曲祥：《向往》

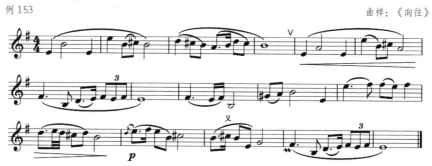

八小节的第一乐段结束后，旋律同样从较低的平吹音区开始进行，同样应以弱力度和相对更深情内在的音乐表情来诠释，以分割两个乐段本就具有的较为不同的音乐表达。类似的"下抑式"的乐段还有《牧民新歌》中板的第二乐段、《水乡船歌》慢板的第二乐段、《秦川抒怀》快板中较长时值的乐段等。

"上扬式"乐段一般是在前乐段的音区基础上，将后乐段的音区上升至急吹音区或超吹音区，或是上升至较前乐段更高的音区。这类型的后乐段更为普遍，如乐曲《大青山下》慢板的第三个乐段：

例 154

南维德、李镇：《大青山下》

前乐段结束在平吹音区，紧接着音乐直接从高八度向上扬起，呈现出激动万分的音乐情绪，演奏方面应以充足的气息、饱满的热情、强力度以及透亮的音色来尽情抒发，以彰显"上扬式"乐段的意义。再如乐曲《西湖春晓》慢板的第四个乐段：

例 155

詹永明：《西湖春晓》

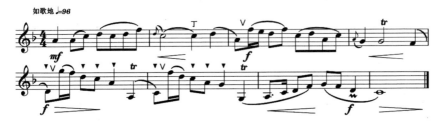

慢板第三个乐段是一个结束在平吹音区的收拢乐段，紧接着第四个乐段音乐持续在急吹音区发展，积极向上、热情洋溢，演奏诠释方面也应与上例相同。类似的"上扬式"乐段非常多，如乐曲《沂蒙山歌》慢板的第三乐段、乐曲《歌儿献给解放军》中板的第三乐段、乐曲《小八路勇闯封锁线》慢板的第二乐段、乐曲《秦川抒怀》慢板的第四乐段、乐曲《秦川情》慢板的第三乐段等。

另外，在很多情况下，使用排笛演奏的乐曲换不同大小的笛子来吹奏自然会形成"上扬式"和"下抑式"乐段，如乐曲《采茶忙》、《欢乐的牧童》、《水乡船歌》、《婺江欢歌》等相关乐段。再者，有些乐曲的某个宏观结构内部，既出现了"上扬式"乐段，也出现了"下抑式"乐段，多数按照呈示乐段—下抑式乐段—上扬式乐段的先后顺序来发展，体现出在平铺直叙中逐步发展的特征规律。演奏上需注意音乐语气方面

"平—抑—扬"的变换,以及力度方面"中—弱—强"的变换。

乐段间进行调式调性转换,是增强乐段色彩对比的一种变化手法。在中国传统音乐中,转调分为同宫转调和异宫转调,同宫转调是变换主音,宫音不变,调式音阶不会发生改变。如乐曲《牧民新歌》的主调是#F 羽调式,快板中的一段转向了 A 宫调式,这两个调式的宫音同为 A,调式音阶都是由 A、B、#C、E、#F 五个音构成。再如乐曲《春到湘江》的主调也为#F 羽调式,在慢板的第二乐段转向 E 徵调式,中间回到#F 羽调式,最后结束在 E 徵调式上。整个第二乐段以 E 徵调式为主,无论#F 羽调式还是 E 徵调式,它们的宫音都是 A,调式音阶也都是由 A、B、#C、E、#F 组成的五声音阶。依据这两例可以发现,相同的音阶和不同的主音中心所带来的变化,演奏者应予以相对应的演奏方面的变化诠释。具体来讲,羽调式无论是转向宫调式还是徵调式,都会产生一种相比之下更为开阔明朗的情境意味,这是由调式主和弦的性质决定的(羽调式主和弦是小三和弦,宫调式和徵调式的主和弦是大三和弦)。演奏方面应以此为依据,采用明亮的音色、频繁的气震音以及强力度来诠释。另外,这两首乐曲的转调段落还恰恰伴随着音区方面的攀升,如此诠释也符合音区的变化。

异宫转调是宫音转变的调式转换,主音位置可变化亦可不变,调式音阶一定会产生变化,如乐曲《春潮》慢板乐段的转调:

例 156　　　　　　　　　　　　　　　　　　　　　刘锡津、霍殿兴:《春潮》

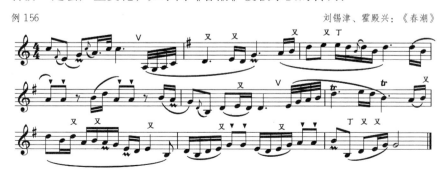

　　C宫五声调式转到属方向的G宫五声调式，前乐段的调式音阶为C、D、E、G、A，后乐段的调式音阶为G、A、B、D、E，主音不同、宫音不同、音阶相差一个音，调式同为宫调式。转调后的乐段为同一材料的变化重复乐段，同样的旋律在不同调高上的呈现，所形成的明朗新颖的音乐色彩变化是极其强烈的，演奏者应充分领悟。乐曲《阿里山，你可听到我的笛声》慢板和《乡歌》中板的乐段也是同样采用同一材料不同调高的转调手法。一般来说，当转调乐段的整体音区位置高于前乐段时，演奏的音乐情绪应是更加开阔的，音色应奏得更为明亮，力度也应更强一些。又如乐曲《红领巾列车奔向北京》主题：

例157　　　　　　　　　　　　　　　　　　曲祥：《红领巾列车奔向北京》

　　D大调，共十六小节，第17小节第二个乐段开始转入G大调，也是十六小节，之后又转回到D大调。在演奏方面，中间乐段的音区偏高，应以更为积极的热情以及较强的力度来诠释。另外，在乐曲《早晨》的中板当中，传统音乐"借字"转调手法是该段落乐段群发展的重要手法：

例 158　　　　　　　　　　　　　　　　　　　　　　　　　　赵松庭：《早晨》

　　A 乐段包括十一小节，C 徵调式，调式音阶为 C、D、F、G、A 构成的五声音阶，三小节模仿鸟叫的色彩性连接过后出现重复乐段，由于速度方面的变化致使这个乐段的记谱变为十小节。实际上，A1 乐段严格重复了 A 乐段的音乐材料，之后的八小节为新的模拟鸟叫的连接句，之后两小节借用了主题的结束句。A2 乐段为变化重复乐段，同样是十小节，变化的因素为调性因素，清角为宫，C 徵调转到 C 商调，主音不变，宫音变化，调式音阶变为 C、D、F、G、♭B 构成的五声音阶，为下属方向转调。两小节的模拟鸟叫连接句过后，A3 乐段缩减为四小节的单乐句，两小节的模拟鸟叫连接句过后又重复了一次，又一次清角为宫，C 商调

转到 C 羽调，同样是主音不变，宫音变化，调式音阶变为 C、♭E、F、G、♭B 构成的五声音阶。又一次向下属方向转调，最后 A4 乐段回到原调，重复了 A 乐段的前六小节，后部变化发展结束。A4 乐段相对 A 乐段来说，两个音发生变化，在传统音乐理论中称为"双借"。

五声音阶旋律中"借"（换）一个"字"（音），就可使调性调式转变。演奏方面应引起重视的是，要将首调概念带入意识，充分感觉转调后的首调唱名。《早晨》中这种采用相似旋律进行同主音不同调式的转调，其所呈现出的音乐色彩变化是非常强烈、十分新颖的，演奏者应突出新的乐段中唯一不同的音。除了要将此音的音准把握准确以外，更关键的是要将此音演奏出五声音阶正音的稳定性，切不可以偏音来对待。

乐曲的结构分析是一般演奏诠释的重要依据之一，为了能让演奏者更为全面地了解乐曲的结构分析以及演奏诠释，下面以宁保生先生创作的乐曲《春到湘江》为例，针对全曲的宏观结构和微观结构展开分析，并阐述分析结果要求下的一般演奏诠释。

首先通过初步大致的观察，可以发现整个乐曲由"稍自由地"散板、"如歌地"行板和"热烈欢腾地"快板构成，如同许多笛曲一样，是"散"、"慢"、"快"的速度结构，这就是初期可观察到的《春到湘江》的整体宏观结构。此类结构中，通常"散"为画面背景勾勒、"慢"为基本内容呈示、"快"为情感对比。演奏方面，整体大致呈现出应从静到动的诠释。

微观结构方面，按照乐曲展开的顺序，第一部分是一个稍自由的 #F 羽调式散板乐段，共三个乐句，a 乐句和 b 乐句都结束于属音，c 乐句结束于主音。从音高走向方面来分析，总体上呈现出缓慢上升再下降的弧线布局，由此要求演奏根据这个"弧线"，做出整体上相对应的力度变化以及音乐情绪的紧张变化。具体来说，力度最强且变化最多之处是 b

乐句发展到急吹音区 #F（la）时，而音乐此时的紧张度也最高，应多采用一些震音，整体上演奏诠释应遵循的变化过程为"平起—上扬—慢收"。另外，这个乐段还有一个突出的特征是骨干音的运用，具体可参照"骨干音"相关内容。

第二部分——"如歌地行板"，整个段落由三个乐段组成，在乐段间有两个间奏，第三乐段是第一乐段的变化再现，整个行板结构为 A—B—A1。

A 乐段为 #F 羽调式，共八小节，四个乐句，每个乐句两小节。前两个乐句的开始采用相同音乐材料，乐句间为平行关系，那么乐句在开始时诠释的语气感就应保持统一不变。c 乐句需要说明得较多一些：首先，作为整个乐段的二分之一另起句，又在两个对称乐句之后，当处于结构中应出现变化的位置，音乐表情方面除"如歌"以外应略多一些深情，由于音区位置较前稍低了一些，所以也应将音色吹奏得略浑厚一些。其次，一些演奏家还在 c 乐句后部的八度跳进中采用了三度装饰滑音，使得这个八度跳进又向上小三度，八度以及装饰滑音要求演奏应有明显上扬式的强调。第三，由于 c 乐句在整个乐段中的特殊位置以及其间的八度音程，故而从八度间换气是以不同的音区来进行分句，更重要的是这样换气使得乐句变为两个长短不一的乐节，这更加大了 c 乐句在整个乐段中的对比度。最后，从结构层面来看，任何"起、承、转、合"四句式乐段的 c 乐句无论是在创作方面还是演奏诠释方面，一般应或多或少有一些变化因素，这点尤为重要。d 乐句作为收拢乐段的结束句比较特殊，其中前一小节有一个较 c 乐句更为明显的对比，可以把它当作是为了使收拢更为突出而做的铺垫准备。这小节的休止符和弱力度都表明了它是一个略带"点"性旋律特征的问句，其律动与其他乐句相比有很大的不同，而后半句显然才是具有收拢意义的"线"感的答句。d 乐句内部构

成弱与强、点与线的对比，最后一小节应以充足的气流量奏出饱满的声音，以强调稳定性和终止感。总之，A 乐段是一个具有"起、承、转、合"性质的方整收拢乐段，特殊的是，"转"句分为两个部分（第 5、6 小节和第 7 小节），且对比度呈越来越强烈的情形。

B 乐段共九小节，分为四个乐句，E 徵调式，中间穿插回到主调 #F 羽调式。a 乐句为两小节，直接转向 E 徵调式，且音区位置较 A 乐段有所提高。b 乐句为两小节，承接前乐句，音区一度到达超吹音区，且音符时值更长。演奏上应以积极向上的热情吹出更加明亮的音色，并采用较频繁的气震音来突出较为激动的音乐情绪，同时不同长度的上行旋律都应以渐强的力度变化来诠释。c 乐句共三小节，突然采用低八度转向低音，弱力度以及休止符的使用又带出一个"点"性律动乐句，调式也重新回归到 #F 羽调式。乐句内第 2 小节悄悄进入，渐强"线"性旋律慢慢推进，该乐句第三小节在第 2 小节的基础上又增添了"激动地"音乐情绪，c 乐句与前两乐句形成鲜明对比的同时，其内部也具有很大的音乐情绪反差。第四乐句由一个小短音开始，在小小的停顿之后，一个下行乐句急流直下，整个乐段完满终止。演奏上同样需以饱满的气息来增强终止感，不同的是这次的终止结束在徵音，整个乐段会比羽调式 A 乐段的色彩更为开阔明朗。B 乐段是一个不太规则的"起、承、转、合"式非方整收拢乐段，演奏方面的重点是频繁转换的音乐语气感。

A1 乐段是 A 乐段的变化再现，共十小节，旋律声部的变化之处在第 8、9、10 小节，利用渐慢的速度变化形成一个相对自由的乐句，目的是通过句末的渐强最终"迫"向快板。值得总结的是，很多乐曲的慢速转快速，皆会通过一个相对自由的乐句来过渡，演奏方面经常会以某个长音的渐强作为驱动，推向快速段落。另外，演奏者容易忽略的是，前七小节的再现仅仅是笛子声部旋律的再现，而伴奏声部较 A 乐段则采

用了更丰富、更密集的织体写法，低音声部也出现了复调化旋律，这就决定了笛子声部虽是同样的旋律，但在音乐表情方面却应该有一定变化。具体来说，A1 乐段的演奏较 A 乐段在速度方面应略快一些，力度略强一些，以此来增强音乐的流动感，总体的音乐表情应该是"积极地"、"流动地"。

"ABA"乐段结构，揭示的是呈示、对比和再现的结构意义，由此要求的演奏诠释，也应本着相对应的原则。"呈示"部分是音乐内容的初步呈现展示，一般使用中间力度以及较平常的语气感来演奏，各个方面的对比都不应太大。"对比"部分则是根据"呈示"的音乐情感来进行对比，一般需要根据乐曲的具体实际情况来决定演奏诠释的大致方向，但可以肯定的是，"对比"部分一定要有诠释手段变化因素，一方面变化或是几方面同时变化。在"再现"部分中静止再现较少，变化再现较多，多数乐曲的再现部分都与"呈示"部分具有一定区别，有时要根据具体情况具体分析，采取观察乐谱是否有新的表情标记、伴奏声部是否有变化或其他一些变化因素等方法，从而决定采用何种相对应的诠释手段。

第三部分——"热烈欢腾地"快板，节拍更换为 2/4 拍，在四小节间奏后推出快板的 A 乐段。这个乐段由两个乐句构成，虽然两乐句的长度不一样，但由于在乐句开始时的节奏显然对称一致，且随后乐句在发展过程中也有一些对称因素，所以应认为是平行对称乐段。第一个乐句共十四个小节，由不同音乐性格的两个对比材料构成，前十小节的音乐材料具有"线"性旋律特征和连贯流畅的音乐表情特点，后四小节则具有"点"性旋律特征以及坚定有力的音乐表情特点。这两种截然不同的旋律特点，颇似西方音乐的异质性主题，亦与传统音乐中的劳动号子"一领众和"的旋律特点有相似之处，观察总谱更能发现其"一"与"众"的区别。在演奏上，要突出"一"的连贯感和相对较弱的力度。第二个

乐句共十三个小节，前九小节和后四小节的对比音乐材料与第一乐句对称，不再赘述。两个乐句同中有异，节奏和句法构成对称，但音高不同，依据这些创作方面的特点，演奏上需注意乐句内劳动号子式的对比和乐句间上下句的对称。接下来十小节是一个连接段，音乐表情提示为"内在地"，音区转向平吹音区，力度提示为 mP，其后又出现了一个较短的类似劳动号子式的乐节。这里句法的短小和相对较低的音区与 A 乐段形成强烈的对比，对于其后的富于歌唱性的 B 乐段则是一个小的铺垫，演奏应注意句法结构律动感的变化以及力度方面的对比。

　　快板 B 乐段是一个变化重复乐段，共二十九小节，第一乐段八小节，开始音区位置较高，音高走向高起低落，情绪较为激动，如放声歌唱一般，内部随着音高、节奏的变化，演奏语气以及律动也应有一定变化。第二个乐段是重复乐段，后部旋律进行扩充，扩充后上行的旋律使音乐情绪更加激动，最为激动的高点在第九和第十小节，后面又出现较零散的带有休止符的乐节，为乐段结束时八拍的颤音 la 做准备。该乐段音区变换频繁，音乐情绪一波三折、较为多变，应根据音高、节奏和句法方面的变化来选择相应的诠释手段。由于快板的 A 乐段、连接以及 B 乐段的音乐情感表达较为接近，可以把它们看作整个快板的第一部分。

　　C 乐段非常短小，由两个平行关系的对称乐句组成，两个乐句都为四小节，其中前三小节是同样的，结束一属一主，演奏上注意强调属主的呼应以及属主在乐句内的力度对比。D 乐段以弱力度作为整体力度，以示新的乐段出现。两个对称的两小节乐节，起始音由于其时值的保持应予以强调，而第二个乐节中的变化因素主要是起始音，所以应以较强的力度来强调这个变化因素。这些是微观结构方面的诠释，紧接着是铺垫式的渲染气氛的旋律。根据和弦的变换以及旋律的模进，可以将这个八分音符组成的四小节分为两个乐节，前两小节为主音三和弦，后两小

节向上变化模进，是宫音为根音的三和弦。演奏上主要强调断奏方式和渐强力度，另外，两个乐节的第一个音应以相对重音的方式来演奏，以示句法结构组成，接下来的四小节为五声音阶上行模进旋律，由于变宫的出现，使音乐向属方向离调。演奏方面，除了要注意整体上行音高旋律应配以渐强以外，更要注意音的分组，应将连接紧密又呈现出上行的三个音分为一组，而不应将一拍内的八分音符和两个十六分音符分成一组。另外还要注意在正确分组的三个音内，两个十六分音符在八分音符前，具有一定的趋向性，应以渐强力度推出八分音符，这也决定了这三个音应使用连奏，而不应采用舌吐，舌吐的演奏方式无法形成上行的趋向流畅感。两小节间奏后，旋律转向同宫系统 E 徵调式，与之前的旋律形成了鲜明的对比。音乐所具有的喜悦之情溢于言表，八小节乐段由四个两小节乐句构成，其中第一、三、四句都结束于四分音符徵音，具有统一性，第三句作为变化因素，采用不停顿的八分音符连接第四句。演奏方面，首先应采用连奏与断奏联合使用的方式来突出跳跃性，其次要注意乐句间的结构关系，以符合结构的统一与对比的律动来诠释变化，其后的八小节从竹笛旋律声部来看是 C 乐段的变化再现，后四小节音乐材料略有不同，最后结束在了宫音。而从伴奏声部来看，是前八小节笛子旋律的变化重复，变化的只是结尾徵音变为宫音。那么这十六小节就是重复乐段，为 E 乐段，后面的八小节为复调化旋律。从音乐材料的独立性来看，伴奏声部旋律比笛子旋律更为突出一些，所以这时笛子的吹奏应控制音量，以免"喧宾夺主"。

　　F 乐段又由两个四小节的小乐句构成，整体上采用重复、模进的旋律发展手法，演奏需注意句法划分、断奏以及时值方面。接下来音乐又一次采用模进式的旋律写法，这里顺便讲一下，很多乐曲在快板即将结束时，为了将音乐推向高潮，常常会采用渲染气氛的旋律写法。这里四

小节强奏的长音之后，出现密集音符组成的四小节下行模进句，后又利用五声音阶模进推出 A 乐段的"众和"碎片，这是这部分渲染气氛旋律中最具有真正旋律意义的乐句。由于重复和模进手法的使用，使其也具有了渲染气氛的意义，其后为一个五声音阶环绕上行连奏乐句，应伴随渐强的力度变化。该段在演奏方面要注意渲染气氛旋律的力度渐变以及模进的分组重音，其后音乐突停，经过自由速度的乐句，结束音回到原速，全曲结束。由于 C 乐段开始出现稠密的音符以及渲染气氛旋律，所以应将其之后直至结束看作整个快板的第二部分。快板第一部分的音乐表情主要为"欢快跳跃地"，而第二部分的音乐表情主要为"欢腾热闹地"。

以上就是关于乐曲《春到湘江》的宏观结构和微观结构分析以及演奏诠释。任何乐曲都是有其结构规律的，只有分析清楚乐曲的结构，才能得出符合乐曲创作结构的、相对合理的一般性演奏诠释。

7. 现代作品的理解及其诠释

所谓"现代"笛乐作品是指大约在 20 世纪 80 年代以后，由专业作曲家运用西方现代作曲技法创作的、呈现出与传统笛乐审美特征迥然不同的、具有"新潮"性的作品。如谭盾先生创作的《竹迹》，郭文景先生创作的《愁空山》、《野火》，徐昌俊先生创作的《筑》，杨青先生创作的《苍》，钟耀光先生创作的《胡旋舞》，李滨扬先生创作的《楚魂》、《空中花园》，钟信明先生创作的《巴楚行》，朱践耳先生创作的《第四交响曲》等等，其特征表现为打破过去所形成的多种创作规范。词语"现代"并不单指时间概念，还指作曲技法和审美特征等，在当下运用传统作曲手法创作的作品，并不归属于这里所讲的现代作品。

为了能领悟到现代作品的真谛，演奏者绝不能仅仅停留在只分析作

品形式内容的层面，而是应该充分认识此类作品的总体特征，也应该适当着眼于作曲家的其他作品，从而加深对现代作品整体语境的认知理解。"要深入了解一首音乐作品，我们必须把该作品视为这位作曲家全部作品的一部分。为了研习贝多芬晚期奏鸣曲，演奏家不仅要把这首作品置于贝多芬其他晚期奏鸣曲之中去考量，同时还要研究其晚年所作的弦乐四重奏，这样才能正确地加以诠释。更重要的是，通过这种研习，我们可以看到作曲家对某种形式的偏爱。"[1] 聆听分析作曲家的其他作品，对于该作品本身的风格特点，甚至于该作曲家某时期的创作风格，都会产生更加明晰深刻的理解与认识。

现代竹笛作品只是整个中国现代音乐作品（其时也叫"新潮音乐"）的一个器乐点，其整体特征是整个中国现代音乐作品特征的一个缩影。

第一，在现代音乐创作中，常常运用特殊的音响和新音色。为了产生出个性的音效，常采用许多奇特的演奏方法，制造出无关乎传统笛声的声响，或干脆并不为乐音。在谭盾先生创作的乐曲《竹迹》当中，舌头打梆子的音效，与传统笛声大相径庭，而呼唤声更是新奇，采用嘴对着笛子的吹孔演奏：

例159　　　　　　　　　　　　　　　　　　　　　　谭盾：《竹迹》

这种人声哼唱发音结合笛筒产生共鸣，形成充满个性的、全新的音响效果，另外，手指打孔出声、对着吹孔吹气出声、吹奏指孔、使用喉音以及开两端指孔奏出的双音等都是特别新奇的音响。尽管少部分"中西合璧"式的笛曲也用到一些特殊音效，如《汇流》、《秋湖月夜》和《牡丹亭》等，但出现频率较低，而在现代乐曲中，则大量充斥着此类音响。

[1] 鲍里斯·贝尔曼：《钢琴大师教学笔记》，汤蓓华译，上海音乐出版社，2012，第137页。

在朱践耳先生创作的《第四交响曲》中也大量用到笛子的特殊音响，另外，俞逊发创作的《赤日》等乐曲也充满各种新音色。

第二，运用频繁的调性变化以及无调性技法。调性的多变是现代作品的典型特征，几乎所有的现代作品在调性方面都强调变化，且是频繁的变化。如关乃忠先生创作的协奏曲《蝴蝶梦》共三个乐章，创作手法介乎于"中西合璧"式笛曲和现代新潮笛曲之间，大量调性变化与西方晚期浪漫主义的审美和创作特征相似。例如在第二乐章中，主题从 G 调开始，第 34 小节转入 A 调，第 39 小节转入 D 调，第 44 小节又回到 G 调，第 58 小节伴奏声部先进入 C 调，紧接着下一小节笛子旋律进入 C 调，后第 71 小节向下属方向发展，♭B 调、♭E 调……直至♭G 音的出现，呈示部分结束。而乐曲《赤日》和《第四交响曲》则完全摈弃调性，属于无调性作品，其不受调性的局限，更注重的是除了调性以外的音乐要素。

第三，多样化的节奏。传统笛子作品在节奏方面较为单一，体现出一定的规律，而现代作品常常运用特殊的节奏和多变的节拍。如杨青先生创作的《苍》中三连音、五连音、六连音的大量运用，《蝴蝶梦》当中也一样，在第二乐章还运用了类似戏曲"紧打慢唱"的旋律：

例 160 关乃忠：《蝴蝶梦》

其笛子声部的节奏看似较为复杂，实际上是采用近现代的记谱法去表示"渐快"，而伴奏声部两拍为一个句法，旋律在一个固定的小快板速度中，具有相对的自由性。这种戏曲"紧打慢唱"的方式，在现代乐曲《苍》、《楚魂》当中都有所运用。

第四，极限音的使用。由于表现内容的需要，很多作品中都用到了笛子的极限音区，如大 $^\flat$B 笛子的一般音域为 f^1—$^\flat$b^3（五线谱实际为低八度记谱），而在乐曲《苍》中最高音用到了 $^\flat$e^4。现代作品还经常出现在乐器非常规音区持续演奏，如管弦乐队现代作品常会出现大管等低音乐器在超高音区演奏，而短笛等高音乐器却在低音区演奏等情形。

第五，演奏技术难度提升。双吐循环换气作为一项高难度演奏技巧，应用在许多现代作品中，如协奏曲《愁空山》、《巴楚行》等。大笛演奏吐音已经成为现代作品常用的演奏技术，如乐曲《筑》中的吐音片段。按半孔演奏技术频繁出现在现代作品中，如乐曲《苍》、《胡旋舞》等。

近年来，很多笛乐作品的"新潮"性有所减退，很多作品的创作意图重新回到传统审美当中，或与现代性相结合，一些作品还融入当代流行音乐因素，整个笛曲创作呈现出空前多元化的局面，给演奏者的音乐视野以及技术能力带来了更大的挑战。

乐　曲

从长远来看，演奏者对乐曲整体多个方面的认知程度影响着演奏水平的进一步提高。

一、指法

　　中国竹笛是以小工调指法（筒音作 sol）来定笛子调的，例如 C 调笛子之所以如此称呼，是因为采用筒音作 sol 指法，开三孔为 C，吹奏出的音乐是 C 调。严格来说，非十二平均律制乐器实际上是无法转调的，转调后的音阶一定会有音准方面的偏差，所以其他指法如正宫调（筒音作 re），乙字调（筒音作 do）等等，皆需要演奏者依靠听觉辨别、利用气息变化来调整音准。其中"人为"、"器变"两个方面缺一不可。单从"人为"方面来看，例如筒音作 sol 的 si 当作为筒音作 do 的 mi 时，就会明显感觉到偏低。当演奏者吹奏乐曲《绿洲》的行板时，其筒音作 fa 的指法，如果不调整控制气息的运用，la、mi 两个音都会感到偏低很多。这是由于当全开孔作为 #fa 或 si 这样的偏音时，一定程度的游移是可以接受的。这种游移有时甚至成为某种音乐风格的体现，而当其作为正音时就会感到明显偏低，必须依靠吹奏来调整。当今很多演奏者的音律概念都在靠近十二平均律，只有这样的音律概念才能使指法转换变得更加准确可行。当然演奏者也应明白，三种律制是各有长处的，纯律来源于泛音列，纵向和声更为透明纯粹，五度相生律以改变弦长为生律方法，更擅长表达旋律线条的韵味感。笛子作为单旋律乐器，当然不能完全摒弃五度相生律，尤其是在吹奏一些传统乐曲时，诸如古曲、昆曲和江南丝竹风格乐曲等。

　　一首乐曲指法的选择会受到多种因素的影响，其中乐曲的音乐风格

是决定性因素。小工调（筒音作 sol）作为竹笛定调指法，是传统昆曲、江南丝竹的指法，似乎不宜演奏歌唱性较强、具有明显带腔性音乐风格的乐曲。反过来说，如果演奏昆曲或江南丝竹风格的乐曲，用筒音作 sol 的指法来表现是最为地道正宗的。浙江婺剧中笛子采用的指法为筒音作 la，山西蒲剧中笛子采用筒音作 do 指法，二人台中"枚"广泛应用的指法是筒音作 mi 和筒音作 si 等。这些戏曲中笛子指法的选择采用有各自特殊的原因，如婺剧音乐的调式多为商调式是原因之一，筒音作 la 能表达其带腔性特点是另外一个原因，蒲剧音乐中的旋律最低音（首调）为 do，从相对音域方面考虑，需要采用筒音作 do 指法。另外，由于蒲剧带腔性的体现主要在乐队板胡方面，所以笛子采用筒音作 do 指法所起到的是为整体音乐加花点缀的作用，而二人台运用的是平均孔竹笛——"枚"，其筒音作 mi、筒音作 si 指法选择的重中之重是带腔性，以及乐曲的调式调性。

　　大部分竹笛乐曲在调性方面比较单一，这决定了乐曲采用何种指法是具有关键意义的（运用现代作曲技法创作的乐曲，指法的意义不大）。以《笛子独奏曲精选》（曲广义、树蓬编，人民音乐出版社出版，1994 年）来看，其收录中国独奏乐曲共 75 首，其中全曲只使用一个指法的乐曲共 56 首。按照指法使用由多到少的顺序来排列，使用筒音作 re 指法的乐曲有 32 首，占全部乐曲的 57.1%；使用筒音作 sol 指法的乐曲有 17 首，占全部乐曲的 30.4%；使用筒音作 la 指法的乐曲有 4 首，占全部乐曲的 7.1%；使用筒音作 mi 指法的乐曲有 3 首，占全部乐曲的 5.4%；没有单独使用筒音作 do 指法的乐曲。另外，使用两个及两个指法以上的乐曲有 19 首，其中用到筒音作 re 指法的乐曲高达 13 首。

　　指法的选择与乐曲调式有一定关联（这里所讲的调式以乐曲的主调为准），下面先罗列一些分析数据：在采用筒音作 re 指法的 32 首乐曲中，

徵调式乐曲最多，共 18 首，包括《喜相逢》、《五梆子》、《牧笛》、《百鸟引》等乐曲；其次有 11 首乐曲的调式是羽调式，包括《运粮忙》、《牧民新歌》、《春到湘江》等乐曲；其余 3 首乐曲为其他调式。在采用筒音作 sol 指法的 17 首乐曲中，最多的是宫调式乐曲，共 10 首乐曲，包括《山村小景》、《姑苏行》、《欢乐歌》、《南词》等乐曲；其次有 3 首是徵调式乐曲，包括《故乡的回忆》等乐曲，其余 4 首乐曲为其他调式。在采用筒音作 la 指法的 4 首乐曲中，有 3 首是商调式乐曲，分别是乐曲《三五七》、《二凡》和《挂红灯》，还有 1 首是徵调式乐曲《丰收花儿漫高原》。而采用筒音作 mi 指法的 3 首乐曲全部都是羽调式，分别是乐曲《万年红》、《向往》和《山村迎亲人》。

再根据《中国竹笛名曲荟萃》（阎黎雯编，上海音乐出版社，1994 年版）一书来看，全书共收录独奏乐曲 157 首，其中全曲只使用一个指法的乐曲有 117 首。同样按照乐曲指法使用数量由多到少的顺序来排列，使用筒音作 re 指法的乐曲有 60 首，占全部乐曲的 51.3%；使用筒音作 sol 指法的乐曲有 43 首，占全部乐曲的 36.8%；使用筒音作 la 指法的乐曲有 8 首，占全部乐曲的 6.8%；使用筒音作 mi 指法的乐曲有 5 首，占全部乐曲的 4.3%；使用筒音作 do 指法的乐曲只有 1 首，占全部乐曲的 0.9%。全曲使用两个及两个指法以上的乐曲有 40 首，其中使用到筒音作 re 指法的乐曲有 31 首，使用到筒音作 sol 指法的乐曲有 30 首。同样，再来看指法和乐曲调式方面的分析数据。在采用筒音作 re 指法的 60 首乐曲中，最多的是徵调式乐曲，共 35 首，包括《放风筝》、《忆歌》、《黄河边的故事》、《沂河欢歌》、《西湖春晓》等乐曲；其次是羽调式乐曲，共 15 首，包括《对花》、《草原巡逻兵》、《庆丰收》等乐曲；其他调式乐曲有 10 首。在采用筒音作 sol 指法的 43 首乐曲中，最多的是宫调式，共 21 首，包括《行街》、《麦收》、《太湖春》、《麦

收时节》、《梅花三弄》等乐曲；其次是徵调式和羽调式乐曲，各 7 首，如《赶牲灵》、《山歌》、《春到拉萨》、《塞上铁骑》等；其他调式 8 首。在采用筒音作 la 指法的 8 首乐曲中，7 首为商调式乐曲，分别是乐曲《挂红灯》、《二凡》、《三五七》、《婺江风光》、《一江风》、《喜看塞北换新天》和《延河水》，还有 1 首宫调式乐曲《春暖花开》。在采用筒音作 mi 指法的 5 首乐曲中，4 首为羽调式乐曲，分别是乐曲《万年红》、《向往》、《醉卧山林》和《山村迎亲人》；1 首宫调式乐曲《咏荷》。采用筒音作 do 指法的乐曲《矿工歌》为羽调式。

以上指法和乐曲调式的分析数据表明，在使用筒音作 re 指法的乐曲中，徵调式最多；在使用筒音作 sol 指法的乐曲中，宫调式最多；在使用筒音作 la 指法的乐曲中，商调式最多；在使用筒音作 mi 指法的乐曲中，羽调式最多。由此可发现，指法与其使用最多的乐曲调式之间有一个规律：乐曲的调式主音常常是笛子开三孔音，而筒音作 do 指法之所以在乐曲中运用极少的原因之一，就是其开三孔音为偏音 fa，无法作为调式主音。另外，调式属音为笛子筒音，可从下方来支持调式主音，假如筒音作为调式主音的话，则缺少了下方属音的支持，使音乐创作受到一定局限。反过来看，这个规律对乐曲创作时的指法选择具有重要意义。

另外，根据以上两本书籍所收录的乐曲来看，其指法的使用数量由多到少依次为筒音作 re、筒音作 sol、筒音作 la、筒音作 mi、筒音作 do。那么筒音作 re 指法被广泛运用是什么原因呢？其中有众多因素：第一，中国音乐的旋法特征以及带腔性共同决定了音的连接常常需要使用滑音来突出韵味感，筒音作 re 指法的五声音阶小三度，七声音阶小二度和大三度恰恰适宜展现这个特点，在这点上优于筒音作 sol 和筒音作 do 指法。第二，在筒音作 re 指法的自然音中，只有 fa 是半孔指法，其他全按孔都可以保证干净结实的音质和透亮清脆的音色，这点要优于筒音

作 la 和筒音作 mi。第三，最根本的原因是，在中国音乐中最常用的调式是徵调式和羽调式，结合前面所讲的指法与调式主音的关系，筒音作 re 指法恰恰适合表现中国音乐最常用的徵调式音乐，这点要优于其他所有指法。以上这三点共同决定了筒音作 re 指法的普遍性运用。另外，筒音作 sol 指法的大量运用，则主要是由于其为传统定调指法，而传统丝竹音乐和昆曲风格乐曲在整个笛曲中比重又较大的缘故。

随着时代发展，作曲家不再满足于一个调性贯穿整曲，所以很多乐曲都使用了两个或两个以上的指法，特别是一些现代曲目，大量出现临时的离调、转调，致使指法的概念模糊，但是指法所具有的意义在调性音乐中仍然是存在的，只是在调性转换频繁的时候，不能总是频繁变换指法概念。

二、乐曲调高、指法、笛子调高的相互关系

厘清乐曲调高、指法和笛子调高三者之间的关系，是专业演奏者必备的素质。首先，常用的笛子调有 C 调、D 调、E 调、F 调、G 调、A 调、♭B 调（相差八度的笛子同理）；常用的指法有筒音作 sol、筒音作 re、筒音作 do、筒音作 la 和筒音作 mi，极少用的指法有筒音作 fa、筒音作♭si 和筒音作 si，而乐曲则可能采用任何调高。笛子调高、指法和乐曲调高，这三者任知其二就知其三，如加减乘除法一样，例如已知一首 C 调乐曲需要采用筒音作 re 的指法来演奏，那么就可以得出应使用 G 调竹笛。一般来说，使用简谱记录的竹笛乐曲书籍都会至少标明两者，如乐曲调高和指法，或乐曲调高和笛子调高，也有些书籍详细标明三者。

具体的推算过程：一首 C 调乐曲要求采用筒音作 re 来演奏，那么就是说，按四、五孔吹出的音为 C，开三孔音是其下方纯四度音（或上方纯五度音），推算出为 G，就是 G 调笛子。又例如一首♭B 调乐曲要求采用筒音作 la 来演奏，那么就是说，开一孔及二孔半孔为♭B，开三孔音是其上方大二度音，推算出为 C，就是 C 调笛子。将条件变换，一首 F 调乐曲要用 D 调笛子来演奏，就是要找 D 调笛子的筒音在 F 调中是什么唱名。已知 D 为开三孔音，筒音为三孔音下方纯四度音 A，A 在 F 调中唱 mi，所以指法为筒音作 mi。再将条件转换，E 调笛子采用筒音作 re 指法，确定乐曲调高就是要找到 do 的音名，筒音作 re 的 do 为开三孔音 E 的上方纯四度音 A，所以乐曲调高为 A 调。由此可以总结出以下规律：

筒音作 sol，笛子调高和乐曲调高是相同的；

筒音作 re，笛子调高是乐曲调高的上方纯五度调；

筒音作 do，笛子调高是乐曲调高的上方纯四度调；

筒音作 la，笛子调高是乐曲调高的上方大二度调；

筒音作 mi，笛子调高是乐曲调高的下方小三度调；

筒音作 fa，笛子调高是乐曲调高的下方大二度调；

筒音作 ♭si，笛子调高是乐曲调高的上方小三度调；

筒音作 si，笛子调高是乐曲调高的上方大三度调。

同理，已知笛子调高和指法，就可得出乐曲调高；已知笛子调高和乐曲调高，就可得出指法，下图是三者的推算结果：

笛子调高 ＼ 指法 ＼ 乐曲调高	筒音作 sol	筒音作 re	筒音作 dol	筒音作 la	筒音作 mi	筒音作 fa	筒音作 ♭si	筒音作 si
C	C	F	G	♭B	♭E	D	♭A	A
D	D	G	A	C	F	E	♭B	B
E	E	A	B	D	G	♯F	C	♯C
F	F	♭B	C	♭E	♭A	G	♭D	D
G	G	C	D	F	♭B	A	♭E	E
A	A	D	E	G	C	B	F	♯F
♭B	♭B	♭E	F	♭A	♭D	C	♭G	G

近年来，许多新创作的乐曲采用五线谱记谱方式，一些乐曲书籍也将过去的乐曲改为采用五线谱方式来记谱。与简谱记谱方式的不同在于，首先五线谱的调号就是乐曲的调高，其次只需标明竹笛调即可，因为采用何种指法说明筒音是什么唱名在这种情况下意义不大，只需找到五线谱中的音对应该调竹笛上的音。

另外，无论是使用简谱记谱还是五线谱记谱，在一些合奏乐曲或者非笛子独奏协奏类乐曲的曲谱中，通常只标有乐曲调高或调号标记。在这种只明确其中一个因素的情形下，选定什么调的笛子以及采用哪个指

法来演奏，就要依据乐曲的音域、音乐风格以及所要求的音色和演奏技
巧等等方面具体来定，相对来说较为复杂。

三、视谱概念

我国古代采用工尺谱来记录音乐，后来采用简谱，近几十年为了和国际接轨，一些新创作的作品开始采用五线谱记录。近来使用五线谱记谱的竹笛乐曲书籍，会标明筒音的音名或者它在五线谱中的位置，这其实是说明了竹笛的调名，从而根据固定调视谱还是首调视谱得出各自不同的指法。

固定调视谱法识谱相对简单容易，但是由于笛子是分多种调的，如果采用固定调视谱法，就必须先将各种调的竹笛以不同的指法统一转换至 C 调。这样的话，一个调的竹笛会固定搭配一个指法，如 C 调笛筒音作 sol，D 调笛筒音作 la，E 调笛筒音作 si，F 调笛筒音作 do，G 调笛筒音作 re，A 调笛筒音作 mi，♭B 调笛筒音作 fa。"固定"的意思是什么？比如只要是采用♭B 笛演奏的乐曲，乐谱上无论其是什么调号，均是使用筒音作 fa 的指法来演奏，♭B 调笛和筒音作 fa 这个指法是永远"绑"在一起的。

如 E 调笛要采取筒音作 si 的指法来奏，才是固定视谱，那么势必先要知道筒音作 si 指法的自然音阶是怎样的，但在实际演奏中，大多数乐曲调性均是笛子调的下属调或是同调。以 E 调笛为例，其演奏的乐曲多是 A 调或者 E 调（也就是筒音作 re 或者筒音作 sol），五线谱上的调号是三个升号或四个升号，那么其筒音作 si 的自然音阶，与演奏实际相去甚远。由此可见，固定调视谱概念可能并不适用于所有的笛子，以及

所有的笛子作品，其存在很大的局限，如非要按照 E 调笛筒音作 si 的固定视谱法来演奏，无疑是将简单问题复杂化。

首调视谱概念的优点是，演奏者对作品的调式调性比较明确，内心唱名也比较自然，尤其是面对非现代作品时，但是一些临时转调比较多的乐曲，也需要采取"暂时"的固定视谱概念，这样思路更清晰，视谱更简单。然而，使用首调视谱概念看五线谱，似乎失去了五线谱本来的意义，因为五线谱的优势本身就在于其记录固定音高。

在演奏实践中，可能需要采取具体问题具体分析的方法，对于两种视谱概念，都要学习并用于实践中。根据不同的乐曲，或根据一首乐曲中不同片段的需要来选择更为合理的视谱概念，这对于演奏者演奏效率的提高大有益处。大体来说，非现代作品应该采用首调视谱概念，而现代作品应采用相对固定的视谱概念。

四、整体音乐——关于伴奏声部

除了少数笛子"独白"类乐曲以外，绝大多数竹笛独奏乐曲都是带有伴奏声部的。笛子独奏的伴奏形式规模较大的有民族乐团、交响乐团、小型民族乐队等，规模较小的单个乐器有笙、扬琴、古筝等乐器，而时下经常采用钢琴伴奏形式。

1953 年，冯子存先生在"第一届全国民间音乐舞蹈汇演"中登台演奏，被视为"笛子独奏"这个舞台音乐表演艺术形式的开端。传统的伴奏乐器多为戏曲或乐种中的一些乐器，如冯先生演奏的大多数曲子都取自二人台素材，所以为其伴奏的就是二人台的乐器，诸如四胡、扬琴、四块瓦等。而陆春龄先生演奏的作品多数是江南丝竹，所以为他伴奏的乐器就是二胡、扬琴、琵琶等。

一些传统曲目如《五梆子》、《荫中鸟》、《顶嘴》等，采用笙伴奏，两个管乐器相得益彰，形成的复合音色响亮清脆，适合表现豪放潇洒、欢腾热烈的音乐情绪，具有浓郁的民族风情。笙伴奏一般采用随腔伴奏，用其传统和声奏法紧跟竹笛的旋律，当笛子旋律较为简单时，笙采用填充强拍或加花装饰的手法，在旋律长音上常常即兴加入另一旋律，让音乐更丰满。演奏上要注意两件乐器的音量平衡，独奏要强于伴奏，伴奏不应掩盖独奏，另外要注意避免音乐表情单调，应仔细梳理音乐情感的发展脉络，以丰富的变化来诠释音乐。

古筝伴奏多用于格调高雅、意境深远的传统笛曲伴奏，如乐曲《妆

台秋思》、《鹧鸪飞》等等，其与扬琴伴奏一样，都是"点"型伴奏，不同的是，其独特的音色以及滑音、揉音等带腔性鲜明地展现出中国音乐的音韵感，具有古色古香、典雅大气的音乐表现。

相比较以上两种，扬琴伴奏是运用更为普遍的伴奏形式，为多种不同音乐表现的笛曲伴奏。扬琴是弹拨乐器的一种，其"点"为竹笛的"线"伴奏，在主次关系上再合适不过，能很好地烘托独奏声部。由于它具有较宽广的音域，可以选择使用多种织体写法，使得整体音乐效果更为丰富多彩，另外，其灵巧的演奏特点以及十二音的完整演奏，完全可以胜任为竹笛各种速度、各类风格的乐曲伴奏。

钢琴伴奏在专业领域内是近些年运用最普遍的单个乐器伴奏形式，很大程度上取代了扬琴伴奏，它的优点是音域宽广，和声和织体效果极佳，是单人演奏的最佳伴奏形式。美中不足的是钢琴毕竟是西方乐器，在中国音乐的风格体现方面会有一些违和感，尤其是为传统乐曲伴奏是极为不恰当的。当然，相比多人乐团伴奏形式来说，钢琴伴奏主要是为了突出其"简便"优势。

小型民族乐队伴奏，是自笛子独奏舞台形式确立以来最重要的一种伴奏形式，"小乐队"伴奏几乎是绝大多数独奏曲的"标配"，乐队编制一般由扬琴（1）、琵琶（1）、中阮（2）、大阮（1）、笙（1）、二胡（2或4）、中胡（1或2）、大提琴（1）、低音提琴（1）以及打击乐器等组成。到目前为止，绝大多数独奏曲仍然采用这样的伴奏形式，这是最正式的、效果最佳的独奏曲伴奏形式之一，其民族音乐风格浓厚，可用音色和织体丰富，整体乐队与独奏笛子间的音量也较为平衡。

大型民族乐团或交响乐团的伴奏形式，一般是笛子协奏曲或组曲所采用的形式，其气势恢宏，音响丰富，在和声、织体、音色等方面皆不受局限，适用于表现各种音乐内容题材。笛子协奏曲这种形式，近些年

受到作曲家的青睐，越来越多的作曲家开始谱写笛子协奏曲。

此外，近年来也出现一些新颖的伴奏形式，由多种可能的乐器组合或是人声组成，如乐曲《行云流水》采用弦乐和钢琴伴奏形式，乐曲《琅琊神韵》采用女声合唱伴奏形式等，由于不是常态，不再细述。独奏声部和伴奏声部合为一体才是音乐的全部，缺一不可，演奏者无论在个人练习时，还是在合伴奏时，绝不能忽视伴奏声部所起到的重要作用，就像相声艺术一样，捧哏的言语再少，也有它不可替代的作用。

五、音乐记忆

竹笛是单声部旋律乐器，相比较能演奏多声的乐器来说，记忆单旋律并不是一件难事，多数人在将一首乐曲练熟的过程中，自然就背会了。也会有一些特殊情况不能纯粹依靠这样的感性记忆，那就是当音乐中有两个或两个以上的地方出现同一旋律，而这样的旋律材料将会向不同材料发展，这时就要求演奏者应进行专门的理性记忆了。

然而，同样是背谱演奏，感性记忆和经过乐谱分析的理性记忆在深层次上是有一定差异的。经过乐谱分析之后的背谱，能明晰地发现乐思发展的内在逻辑，找到一些规律性的内容，并形成固定的诠释，这样的记忆更为牢靠，常常有些演奏者并不能随意地从乐曲的任何乐句开始演奏，而必须从某段落的开始处才能演奏，更有甚者必须要从乐曲的起始处才能演奏，这样的记忆是僵化的记忆，演奏中途一旦失误则无法接着奏下去。

钢琴教育家米科夫斯基将乐谱记忆分为手指记忆、视觉记忆、听觉记忆、结构记忆等。在练习初始阶段，演奏者边演奏边内心吟唱音符唱名，经多次重复后，首先发展为听觉方面的记忆，这是单旋律乐器最主要的记忆方法。然而，有些已经可以背谱演奏的演奏者，却并不能以唱名来背唱，这令人感到匪夷所思，究其原因是没有养成内心吟唱唱名的习惯，这样的乐谱记忆实际上依靠的是动作记忆，是一种动作行为习惯。这种行为习惯是极其不稳固的，一旦中断就会无法连接。

其他记忆方法如视觉记忆、专门性的记忆、带有分析性的记忆以及结构记忆等等，所起到的均是辅助音符唱名记忆的作用。例如，长期看谱演奏会形成对乐谱视觉上的记忆，包括五线谱中的音符走向图形记忆，在乐谱的第几行是从哪个音开始，翻页时是哪个音等等。有时，一些特殊的手指运行会形成动作记忆，比如乐曲《鹧鸪飞》中的三指同颤、乐曲《五梆子》中的飞指、半音阶等等。而记忆由多个音符组成的一串音时，则需要通过一定的分析，将多个音符按照乐句本身的组织规则进行合理分组，这样会更加迅速地形成记忆。结构记忆则是在乐曲分析的基础上形成的记忆，如 ABA 结构、乐段类型等。

总而言之，针对单旋律乐器来说，从听觉角度出发，完全记住音符唱名的乐谱记忆方法是首要的、基础的方法，而建立在这个记忆方法基础上，再经过理性分析来记忆的方法，会使乐谱记忆更加稳固。另外，这样理性的专门记忆会对演奏诠释产生积极的影响，而动作记忆和视觉记忆则是具有补充意义的一种记忆方法。

六、乐曲分类

　　根据某种特定分类法对笛曲进行归类，再集中练习同类特征的乐曲或乐曲片段，能使演奏者的乐曲练习效率获得一定程度的提高，也能让演奏者明晰一些乐曲所具有的共同特征，然后依据个人的演奏程度以及演奏目标，有选择性地练习。

　　在"风格"一章，将总结相关乐曲的地域性风格以及时代性风格。针对某地音乐风格的多个乐曲展开练习，能在较短时间内熟悉并掌握其风格特征以及音乐表现特征；针对某时期的多个乐曲展开练习，利于发现并把握某时社会的整体审美特征以及惯用的演奏诠释手段。

　　将乐曲按照技术难易程度分等级来练习，是循序渐进的技术练习方法。第一，技术难度方面，传统南派演奏技巧要比传统北派演奏技巧较容易掌握，所以应先学习《姑苏行》、《欢乐歌》等乐曲，再学《喜相逢》、《荫中鸟》等乐曲。在"颤、叠、赠、打"方面，"颤"要比"叠、赠、打"难度高，尤其是连续颤音，所以《三五七》等乐曲要比上述南派传统乐曲难一些。在"吐、滑、剁、花、历"方面，最难的是吐音，有大段双吐技术的乐曲要难于无吐音技术的乐曲。循环换气以及双吐循环换气技术是所有演奏技巧中难度较高的，所以《鹧鸪飞》、《绿洲》等乐曲是技术较难的乐曲。带有半孔指法、变化音较多的乐曲要更难一些，主要反映在音准音色方面，如采用筒音作 la 和筒音作 mi 的乐曲、新疆等少数民族地区音乐风格乐曲或外国音乐风格乐曲。第二，应综合考虑

演奏技术的难度系数，演奏技巧少的乐曲要比演奏技巧多的乐曲容易掌握，速度较快的乐曲难于速度较慢的乐曲，这毋庸置疑。气息控制作为一个不十分凸显的演奏技术，其对乐曲音乐性的绝对影响是不容忽视的。现代作品中常运用大量的演奏技巧，且常常用到较高难度的技巧，再加上篇幅较长，都要难于过去的传统乐曲和"中西合璧"式乐曲。

以上所说的以演奏技术难易对乐曲分类，仅指演奏技术，也仅指演奏技术的相对完成。通俗点说，是关乎"对与错"的问题，并不是"好与坏"的问题。当乐曲中的演奏技术被演奏者掌握攻克以后，乐曲的音乐内涵又显得极为重要。在学习演奏的这个时期，往往演奏技巧较少的乐曲更不容易演奏得出色，呈现出完成演奏简单、但高质量演奏较难的特点。比如，在初学演奏乐曲时，《扬鞭催马运粮忙》当中用到了许多技巧——历音、花舌音、吐音、刹音、颤音，不逐个学习这些技巧，演奏将"寸步难行"，显然要难于《梅花三弄》等乐曲。而当技巧学习过关后，《扬鞭催马运粮忙》由于其简单直接的音乐表现，又变得很容易将其吹得有模有样，而乐曲《梅花三弄》由于其表述人文品格而带有较深层次的音乐内涵，想吹得深入内在、张弛有度并非易事，它的难度并不在技术表面而在艺术内在。

以乐曲指法来分类，有助于迅速熟悉指法，尤其是较少用到的指法，如筒音作 la、筒音作 mi、筒音作 do，由于这三个指法的练习曲较少，所以常常是在乐曲的练习过程中逐渐熟悉的，那么在一段时间内练习多首同一指法的乐曲，一定会起到迅速熟悉指法的作用。如练习筒音作 la 指法可同时浏览练习的乐曲有《三五七》、《二凡》、《婺江风光》、《挂红灯》、《阿里山，你可听到我的笛声》（片段）等，练习筒音作 mi 指法可同时浏览练习的乐曲有《万年红》、《山村迎亲人》、《萨玛哈之舞》、《幽兰逢春》（片段）、《大青山下》（片段）、《流浪者之歌》（片

段）等，筒音作 do 的乐曲较少一些，有《红领巾列车奔向北京》（片段）、《走进快活岭》（片段）、《楚颂》（片段）等。除此以外，同样的指法常常还能反映出较为统一的风格特点：学习筒音作 sol 指法乐曲对于掌握传统南派的演奏有帮助，学习筒音作 re 指法乐曲对于掌握一些富有歌唱性腔韵特点的乐曲有帮助，筒音作 la 和筒音作 mi 与筒音作 re 相近，而运用筒音作 do 指法的乐曲，可以学习体会一些大小调的音乐风格特点。

　　对同类型演奏技巧的乐曲或乐曲片段进行分类练习，就像是把乐曲或乐曲片段变成了某项技巧的练习曲，这样将有助于某项或某些演奏技巧的快速熟练。如"吐、滑、剁、花、历"技巧除了大量运用在北派冯子存先生和刘管乐先生的作品中，在一些北方音乐风格乐曲中也常用到，如《枣园春色》、《扬鞭催马运粮忙》、《小八路勇闯封锁线》、《我是一个兵》及协奏曲《走西口》、《陕北四章》等乐曲。"颤、叠、赠、打"技巧除了大量运用于南派陆春龄先生的江南丝竹作品中，在一些南方音乐风格乐曲或古曲中也常用到，如《姑苏行》、《琅琊神韵》、《梅花三弄》、《妆台秋思》、《秋湖月夜》、《西湖春晓》等乐曲。另外，在两派的气息控制技巧方面也有不同的特点，南派缓，强调"线"，北派急，强调"点"，分类练习有助于增强这样的气息控制认识，从而找到并掌握两种不同的气息控制技术。大量集中运用某种技巧的乐曲片段也可以作为专项练习，如双吐技巧较多的乐曲有《春到拉萨》、《小八路勇闯封锁线》、《帕米尔的春天》（李大同曲）、《断桥会》、《流浪者之歌》等，而带有双吐循环换气技巧的乐曲有《绿洲》、《愁空山》（第二乐章）、《中国随想曲 No.1——东方印象》、《楚颂》等，这样的集中练习，一定会提高双吐技巧的练习效率。与之相对应，快速连奏片段较多的乐曲有《行街》、《姑苏行》、《春潮》、《幽兰逢春》、《凤凰楼》等，而快速连音循环换气技巧的乐曲有《鹧鸪飞》（赵松庭编曲）、

《幽兰逢春》、《南词》、《南韵》、《行云流水》等，将这些技巧片段集中起来练习，将有助于养成均匀清楚、不拖泥带水的演奏意识习惯，同时有助于练就手指的及时到位以及力度弹性。

以音乐结构来分类，首先从宏观结构——速度方面来分类练习，有利于演奏者找到速度本身相对准确的快慢感觉和常用的一些节奏律动，其对演奏技术也会产生积极的影响。对乐曲的散板结构进行分类练习，有利于掌握自由速度的相对性，所谓"不自由的自由"。另外，一些时值较长、音乐较为静谧的散板，对音质音色方面会有所帮助，如《早晨》、《婺江欢歌》等乐曲。对"慢板、行板、中板"等慢速结构进行分类练习，首先会增强对几个慢速结构中速度细微差别的认识，另外在慢速结构中常展现的音乐表情，也可以得到训练，如"优美"、"抒情"、"悲伤"、"如歌"等等。对"小快板、快板、急板"等快速结构进行分类练习，首先，对演奏技术方面有所促进；其次，对一些音乐表情以及律动感的训练有帮助，如"轻快"、"跳跃"、"欢腾"、"热烈"等等音乐表情，以及由各种组合方式的音高或节奏型形成的律动；第三，可增强对演奏清晰度的认识。

其次，在微观结构方面，对同种结构的乐段进行分类练习，有利于更加明确乐段结构组成，进而以相类似的演奏方式来诠释音乐。如"上下句"类型乐段，像《鄂尔多斯的春天》慢板第一乐段、《春到湘江》快板第一乐段、《秦川抒怀》快板第二乐段等，将这些放在一起练习，首先对"上下句"的构成可以加深印象，另外也能在多个结构逻辑相同但旋律构成不同的例子中，找到相近的诠释方式，即在演奏语气和力度方面，做出统一与对比的诠释。另如对"起、承、转、合"类型乐段进行分类，像《沂河欢歌》慢板第一乐段、《秦川抒怀》慢板第一乐段、《尧都风》慢板第一乐段、《那达慕1988》中板第一乐段等等，通过分类练

习，可进一步明确该种乐段的关键在于对比性的第三句，并做出相对稳定的演奏诠释。还有很多微观结构的乐段类型，这里不再赘述，演奏者可将多个乐曲中的相同乐段类型放在一起练习以加强认识，找到规律性的演奏诠释方式。

根据乐曲使用的笛子来分类，对练习某调笛子的音色、音质以及音乐表现特点方面都会有所帮助，如大G调笛子演奏的乐曲有《秋湖月夜》、《音韵》、《秋蝶恋花》、《妆台秋思》、《寒江残雪》、《南韵》、《行云流水》、《断桥会》（片段）、《听泉》、《遐方怨》、《陌上花开》（片段）、《愁空山》（第三乐章）、牡丹亭（第二、第四组曲）等。大A调笛子演奏的乐曲有《深秋叙》、《花泣》、《笛韵》、《钗头凤随想曲》（片段）等。大♭B调笛子演奏的乐曲有《鹧鸪飞》（赵松庭编曲）、《南词》、《琅琊神韵》、《苍》、《珠帘寨》、《走西口》（片段）等。一般来说，这三个调的笛子音质要求结实饱满，音色要求浑厚低沉，音乐常常表现古色古香、深沉内秀、苍茫悲切等，富有某种诗意的深层次艺术意境。C调笛子演奏的乐曲有《早晨》、《幽兰逢春》、《三五七》、《西湖春晓》、《太湖春》、《凤凰楼》、《春潮》、《姑苏行》、《京调》、《汇流》（片段）、《鹰之恋》（片段）等。D调笛子演奏的乐曲有《欢乐歌》、《行街》、《朝元歌》、《小放牛》（陆春龄编曲）、《沂河欢歌》、《走西口》（片段）、《牡丹亭》（第一、第三、第五组曲）等。一般来说，C调和D调的笛子音色偏向圆润甘甜，音乐常常表现出典雅幽静、委婉清新的个性特征。E调笛子演奏的乐曲有《忆歌》、《牧笛》、《小放牛》（刘森编曲）、《山村小景》、《歌儿献给解放军》、《牧民新歌》、《山村迎亲人》、《喜看丰收景》、《大青山下》、《向往》、《乡歌》、《秦川抒怀》、《秦川情》、《沂蒙山歌》、《塔塔尔族舞曲》、《小八路勇闯封锁线》、《春到湘江》、《阿里山，你可听到我

的笛声》等，F 调笛子演奏的乐曲有《春到拉萨》、《鄂尔多斯的春天》、《帕米尔的春天》、《草原巡逻兵》、《走西口》（片段）、《汇流》（片段）等，G 调笛子演奏的乐曲有《喜相逢》、《五梆子》、《挂红灯》、《万年红》、《卖菜》、《荫中鸟》、《陕北好》、《绿洲》、《收割》、《挂红灯》（周成龙曲）、《脚踏水车唱山歌》、《流浪者之歌》（片段）、《愁空山》（片段）等，A 调笛子演奏的乐曲有《山东小开门》、《百鸟引》、《扬鞭催马运粮忙》、《枣园春色》等，♭B 调笛子演奏的乐曲有《鹰之恋》（片段）等，这五个调的笛子音质要求干净无杂音，音色清脆明亮，音乐常常表现出干脆利索、优美深情、跳跃活泼、热烈欢腾的情绪特点，具有鲜明的歌唱性艺术特征。

以上将不同调笛子以三类来划分，而有时在边界处乐曲的表现会有互相渗透，如 D 调笛子演奏的《沂河欢歌》、《走西口》的片段等，会具有 E 调笛子以上的音乐表现特征等。其次，这三类划分的一般音乐表现即为以上总结，并不能包括特殊的音乐表现，如一些戏曲唱腔的移植曲目或外国曲目。最后，每个调的笛子都有其更适合、更精确的音乐表达，语言文字并不能将其表达得十分精确透彻，一些乐曲笛子的选用还受到原音乐素材调高或伴奏乐器调性方便与否的影响。

根据乐曲素材类型来分类，一类素材来自民歌或当代歌曲，如《卖菜》、《沂河欢歌》、《歌儿献给解放军》、《小放牛》、《我是一个兵》、《开花调主题变奏曲》等乐曲，此类乐曲或优美抒情、或轻快活泼，音乐戏剧性变化较小，所展现的音乐形象也较为单一；另一类素材来自戏曲音乐，如《三五七》、《二凡》、《秦川情》、《秦川抒怀》、《尧都风》、《楚魂》、《断桥会》等乐曲，此类乐曲多铿锵有力、激昂振奋，虽然一些南方剧种也有缠绵柔美的表现，但比起民歌素材的乐曲其音乐戏剧性要强烈得多，戏剧矛盾特征突出，速度、力度方面变化丰富、

起伏明显，尤其是一些借鉴了戏曲板式方面的乐曲；还有一些乐曲则使用地方乐种素材，多集中在二人台牌子曲、江南丝竹和广东音乐等方面，其音乐特征与原乐种并无两样，深入了解乐种中笛子的各种演奏手法，便能得其精髓。

依据音乐表现特征进行乐曲分类，写景式乐曲音乐起伏较小，音乐形象较简单明了，如《山村小景》、《小放牛》、《喜看丰收景》、《早晨》、《陕北好》、《枣园春色》、《帕米尔的春天》等乐曲；写实类乐曲则注重生活化的表达，音乐与现实生活、劳作场面等联系紧密，常常使用更加形象化、生动化的音乐语言对情景进行模仿，如《卖菜》、《庆丰收》、《扬鞭催马运粮忙》、《小八路勇闯封锁线》、《塞上铁骑》等乐曲；抒发内心情感式乐曲一般起伏较大，音乐形象较复杂多变，尽管一些标题仍然带有风景化的字样，但更多的是"借景抒情"，如《幽兰逢春》、《秦川抒怀》、《深秋叙》、《鹧鸪飞》（赵松庭编曲）、《双声恨》、《南韵》等乐曲；而富于哲思类乐曲则侧重于抽象化的表达，技法偏向现代，与传统相去甚远，如《竹迹》、《飘》、《苍》、《第四交响曲》等乐曲。

多种多样不同角度的分类法还有很多，不管依据什么来分类，其目的都是对同类型乐曲进行集中练习，增强对乐曲同类特征的认识，尽快总结规律，以熟悉具有一定规律的演奏诠释手法。

风格

§ 音乐风格

§ 演奏风格

一、音乐风格

"在音乐范畴，风格指的是各种音乐要素——旋律、节奏、音色、力度、和声、织体和曲式等富有个性的结合方式。这些要素的特殊结合方式产生一种显著的或独特的音响。"[1] 反映到竹笛乐曲的音乐风格中，旋律、节奏、力度是重要因素，其他如音色一方面包括乐曲中需要的不同音色，另一方面也涵盖采用不同大小的笛子所产生的不同音色，而和声和织体则体现在包括伴奏声部的整体音乐中，这一点在现代笛曲中表现得更为突出。另外，中国音乐所具有的不同的区域"带腔性"也是音乐风格的一个重要因素。总的来说，要阐述中国竹笛乐曲的音乐风格，首先需要研究这些乐曲背后的地域性和时代性特征。

1. 地域音乐风格

我国屹立于世界东方，幅员辽阔，地大物博，历史悠久，在非常绵长宽广的时空维度里，孕育出了多姿多彩的民族民间音乐。现代竹笛音乐创作发展几十年，吸收利用各个地域的音乐素材，并在此基础上自然滋生出多种与其密切关联的演奏风格，所有的这些从根本上来说，都与各地的自然地貌和风土人情等有千丝万缕的联系。我国的南北地理人文差异较明显，北方多平原、高原，人多高大、性格豪爽粗犷，南方多山地、

[1]　罗杰·卡曼：《音乐课》，徐德译，海南出版社，2004，第 54 页。

丘陵，人多瘦小、性格内敛温柔。

首先，以我国"南北"来区分不同的音乐风格由来已久，一些古籍早就有相关表述，如明代魏良辅在《曲律》中写道："北曲以遒劲为主，南曲以婉转为主。"明代王世贞在《曲藻》中写道："大抵北主劲切雄丽，南主清峭柔远。"以秦岭淮河一线来划分的北方和南方，其音乐风格迥异，北方旋律多采用七声音阶，无论是加清角和变宫构成的清乐，或是加变徵和变宫构成的雅乐，抑或是加清角和闰构成的燕乐，其两个偏音对音乐风格的影响异常重要；南方旋律多采用五声音阶，有时也出现偏音，但常常为丰富旋律色彩而出现，不具有功能意义。北方旋律在级进中常常出现跳进，起伏较大，音乐具有动力，精神头十足；而南方旋律多为级进，起伏较小，音乐具有流畅、连贯的特点。北方旋律出音率低，多为二分、四分、八分音符甚至更长时值的音符，"短—长"格句法特点非常明显；南方旋律出音率较高，多为四分、八分、十六分音符甚至更短时值的音符，"短—长"格句法特点不明显。北方民间音乐的乐段结构多为上下句结构，戏曲旋律发展多为板腔体，而南方民间音乐的乐段结构则较为复杂一些，四句体多一些，戏曲旋律发展多为曲牌体。

南北地域音乐不同的旋律特点在很大程度上决定了北方音乐富于阳刚之气，多激昂热烈、刚劲有力、朴实简洁，南方音乐富于阴柔之美，多柔美细腻、婉转清雅、华丽飘逸。从根本上来说，音乐风格的不同与地理环境和人文风貌息息相关。由于南北地域音乐风格下的演奏已形成规范化、程式化的规模，为了方便阐述其特征，将置于"演奏风格"一节一并分析，以下将直接阐述除此以外其他地区的笛曲音乐风格及演奏特点。

（1）西北地区音乐风格笛曲

　　一部分乐曲采用秦腔、眉户等戏曲音乐素材而创作，如乐曲《秦川情》、《秦川抒怀》等，调式多为徵调式，音阶为徵、闰、宫、商、清角组成的五声音阶，七声加入羽、角两个音，具有辅助音的连接意义，以"七声奉五声"，其中极具特色的音为"闰"，带有明显的西北戏曲色彩，演奏常用揉音技巧来突出此音的韵味。如乐曲《秦川抒怀》的片段：

例 161

马迪：《秦川抒怀》

　　演奏者需要注意，这种风格下的"闰"要比十二平均律中的此音略低一些，才显得韵味地道正宗，符合当地语言腔调的特征。另外在音乐情绪上，一方面源于当地风土人情，另一方面与调式音阶有关，表达的大多是慷慨激昂和悲悯苦情的音乐情绪。

　　另一些乐曲采用当地民歌素材，如陕北民歌"信天游"、青海"花儿"等等，像《陕北好》、《枣园春色》、《乡歌》、《赶牲灵》、《丰收花儿漫高原》以及协奏曲《陕北四章》、《兰花花》等。首先，它和秦腔等戏曲最大的不同是调式音阶。这类乐曲的音阶都是自然音构成的音阶，没有"闰"音，其起到重要支撑作用的骨干音为徵、宫、商、羽（sol、do、re、la），其中羽音的支撑作用稍弱，纯四度和纯五度音程是这类乐曲旋律进行的最大特点。旋律进行常常以 do、re、sol 和 sol、la、re 两个三音列为基础，如《乡歌》的片段（参照例 50），将骨干音的音准、音质、音色吹得准确、干净、明亮，就可以将旋律奏得相对悦耳了。这

类音乐素材的乐曲一般的音乐表情多为优美亲切，常常展现出生机盎然的风情特征，那么自然流畅、干脆利落的"阳光"式吹奏就是其最贴切的演奏诠释表达。

（2）东北地区音乐风格笛曲

虽然从数量上来说相对较少，但是传播度和影响力却是极其广泛深远的，最有代表性的当数乐曲《扬鞭催马运粮忙》和《小八路勇闯封锁线》。这类风格的乐曲最显著的特征是强烈的带腔性，应通过滑音以及气息方面多种多样的变化控制来完成。演奏者可先学会地道浓郁的哼唱，这样能更好地吹奏出乐曲的韵味。另外，乐曲《扬鞭催马运粮忙》为五声音阶，而乐曲《小八路勇闯封锁线》为六声音阶，要注意该曲采用筒音作 re 指法来记谱，而实际上以首调概念来看，应为筒音作 la 才对，该曲的六声音阶应是带有变宫的六声音阶。最后，两曲都大量采用了北派的演奏技巧，这是其音乐风格的重要体现之一。乐曲《春潮》的音乐风格基于黑龙江赫哲族音乐风格，与以上两曲较为不同，采用宫调式五声音阶来创作，音乐大方敞亮，展现出一派生机盎然的景象，快板利用五声音阶的上下行来模仿潮水涌动，应以渐强渐弱的力度变化来配合，散板中具有号子般的民歌艺术特征，音乐表现宽广，与歌曲《乌苏里船歌》近似。

（3）山西音乐风格笛曲

有《塞上情缘》、《尧都风》、《晋阳风》、《开花调主题变奏曲》、《叮嘎叮》、《兴头》、《蒲乡情韵》、《喜看丰收景》、《交城的山水实在美》、《看秧歌》以及协奏曲《走西口》等乐曲。由于山西地貌

特征以及方言均复杂多样，所以其内部分布着众多不同的音乐风格，想要总结出一个统一的山西音乐风格特征不太实际，只能进行具体分析。一般来说，晋南地区的音乐风格与西北音乐风格如出一辙，徵调式最为常见，音阶为徵、闰、宫、商、清角，其他音具有辅助意义，如蒲剧音乐风格的笛曲《尧都风》、《蒲乡情韵》，由于音阶相同，所以其与《秦川情》、《秦川抒怀》有类似的风格特征。晋中地区的音乐风格是山西独有的音乐风格，音阶为清乐七声音阶，如晋剧音乐风格的乐曲《晋阳风》，晋中民歌素材的乐曲《交城的山水实在美》、《看秧歌》和《开花调主题变奏曲》，旋律走向多向下，时常有跳进，尤其是太谷秧歌《看秧歌》：

例162 太谷秧歌：《看秧歌》

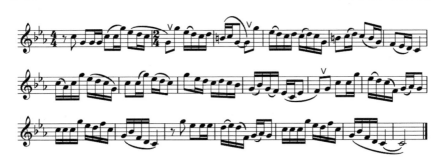

另外，晋中音乐风格旋律有几个典型的旋律进行：

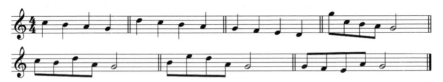

由于调式音阶不同，晋中音乐风格并不像晋南音乐风格的艺术表现那么慷慨激越、悲苦惆怅，而基本以明媚如春的音乐表现为主。乐曲《叮嘎叮》、《兴头》和协奏曲《走西口》则是二人台音乐风格，其与冯子存先生的一些传统二人台笛曲近似，如《万年红》、《挂红灯》等等。

这些笛曲由于加入了一些创作因素，旋律更富于歌唱性。整体来说，山西音乐风格的笛曲创作主要基于以上三种音乐风格。

（4）河南音乐风格笛曲

地域方面除了河南以外，还应包括其周边，如安徽、山东、湖北等交界处音乐风格类型笛曲，它们都具有相类似的风格特点。典型的河南音乐风格乐曲有《醉笛》、《故乡的回忆》、《黄河边的故事》、《豫风》等，而乐曲《百鸟引》虽为安徽民间乐曲，但风格与河南音乐风格大体一致，这说明行政区域并不等于文化区域。河南音乐风格的旋律音阶多为六声音阶或雅乐七声音阶，最为显著的特色音为变徵，有时变宫也起到同样的特色作用。在雅乐七声音阶中，变徵使得河南音乐风格旋律中出现两个等音列，这两个等音列常常一起使用：

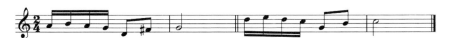

一些河南音乐风格采用六声音阶，为带变宫的六声宫调式，如河南民歌《编花篮》：

例 163　　　　　　　　　　　　　　　　　　　河南民歌：《编花篮》

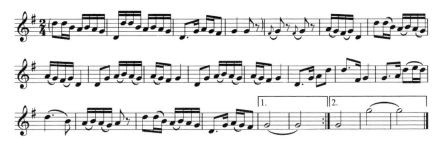

变宫出现的频率较高，其中徵、宫为功能支柱音，而变宫则起到重要的色彩性风格作用，这也是河南音乐风格的一个重要体现点。在乐曲

《醉笛》中，变宫音形成的色彩性风格极为突出。另外，在乐曲《黄河边的故事》中，前奏和引子部分的音乐是豫剧无板无眼的"非板"（或称"飞板"），为雅乐七声音阶。在慢板中也有这样的运用：

例164 王铁锤：《黄河边的故事》

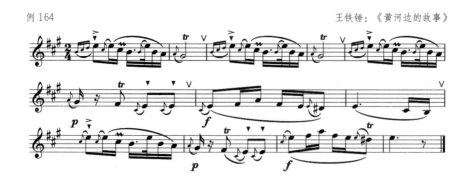

需要演奏者引起重视的是，变宫和变徵在这里作为一个色彩音，它是不稳定的，所以一般都会采用气震音、指震音或颤音技巧来演奏，以突出它的游移性。另外，变宫和变徵，比一般意义上十二平均律的这两个音要更高一些，"曲中升fa（#4）可在开一、二孔的同时，第三孔下端稍微露开一点"[1]，也说明了这个音的音高问题，其游移性和特殊音高共同体现出浓郁的河南音乐风格特点。豫剧音乐素材除了在《黄河边的故事》中运用之外，乐曲《故乡的回忆》快板和慢板的一些部分也有所借鉴。

河南音乐风格乐曲的音乐表现较为多样化，其中较其他风格最突出的不同就是它的幽默诙谐。这在《醉笛》和《百鸟引》中表现得最为强烈，其利用乐句自身的对称性、大跳的旋律进行以及一些演奏技巧、装饰音等来体现，类似豫剧《七品芝麻官》等。而乐曲《黄河边的故事》和《故乡的回忆》则主要抒发的是悲苦的、控诉性的艺术情感，类似豫剧《秦雪梅》等音乐表现特征。

[1] 曲广义、树蓬编《笛子教学曲精选》（上），人民音乐出版社，2004，第28页。

（5）山东音乐风格笛曲

与河南音乐风格颇为相近的山东音乐风格，除了有时也体现出一些幽默诙谐以外，更为突出的是豪爽耿直的个性特征。如乐曲《沂河欢歌》和《走进快活岭》的慢板，其中运用明显的舌吐分奏方法可以更加突出这样的风格表现，而快速片段一般则更多地体现出洒脱利索的音乐情绪特点。另外，一些山东民歌也体现出异常优美的抒情性，如《沂蒙山小调》，乐曲《沂蒙山歌》正是运用了这个民歌素材，且将第一句的旋律材料作为串联全曲的音乐动机来使用。乐曲《沂河欢歌》和《沂蒙山歌》同为七声徵调式，而《走进快活岭》慢板的调式为带有变徵的七声羽调式。

（6）河北音乐风格笛曲

较河南、山东音乐风格来说，其最突出的音乐情绪特征为高亢激越。现在所说的梆笛，也就是 G 调笛，便是指河北梆子的伴奏笛子，而并不是所有北方梆子戏的伴奏笛子，G 调笛的明亮正可以突出其音乐情绪特征。乐曲《忆歌》取材于河北"丝弦"音乐，音阶为带有清角的六声调式，其中清角为色彩音，全曲运用多个强有力的同音反复以及"穗子"手法烘托出激扬热烈的气氛。乐曲《运粮忙》也运用了河北音乐素材，表现出热情欢快的音乐情绪。

河南、山东、河北具有北方音乐风格共同的一些特征，但由于其音阶、调式等的不同，对比来看，各自又有其独立的个性特征，如河南音乐风格更为侧重幽默诙谐、悲苦惆怅的音乐情绪，山东音乐风格更为侧重豪爽耿直、干脆利索的音乐情绪，而河北音乐风格更突出高亢激越、热烈欢快的音乐情绪。

另外，京剧音乐风格改编移植的笛曲，有《珠帘寨》、《乱云飞》等。演奏时对唱腔的模仿是关键，要想模仿得像模像样、惟妙惟肖，首先，舌吐的位置应与唱词位置一致，突出"咬字"清晰；其次，揉音的运用非常重要，一般来说应使频率较慢，音高方面应揉向本音下方；再次，滑音的运用以大二度、三度、四度最为常见；最后，极其重要的是要通过气息控制将唱腔的气韵——"抑扬顿挫"的个性特点表达出来。从音乐风格方面来看，无论西皮、二黄还是反二黄，其部分音高都有其特殊性，如《珠帘寨》的开始：

例 165 京剧：《珠帘寨》

清角音应略高于一般意义上的音高概念，但并没有高至变徵音，这一点在西皮流水板中也有所体现，乐曲《京调》就是西皮流水素材。京剧音乐风格的调式以商调式、徵调式和宫调式最为常见，音阶多为六声音阶和七声音阶。

（7）江南音乐风格笛曲

陆春龄和赵松庭先生的江南笛曲创作为开先河之作，关于二位大家的笛曲风格将在"演奏风格"一节做详细阐述。之后陆续出现了许多江南音乐风格的笛曲，如《水乡船歌》、《西湖春晓》、《春绿江南岸》、《太湖春》、《秋湖月夜》、《一枝梅》、《霓裳曲》等，这些乐曲均带有江南丝竹或是江南民歌的音乐风格特点，多为清新秀丽、典雅细腻的音乐表现。不同的是，在传统江南丝竹合奏中笛子是禁用滑音技巧的，滑音的艺术效果由乐种内的二胡和琵琶等乐器来担任。所以吹奏一些传统江南丝竹乐曲是不可以带滑音技巧的，而后来以丝竹或是民歌素材来

创作的乐曲，如《西湖春晓》、《水乡船歌》等，会在某些部分有节制地加一些滑音，以突出柔美委婉的音乐表现特点。

另外，江南音乐风格旋律多为五声音阶，采用级进环绕，出音率较高，音的时值往往较短。江苏民歌《茉莉花》的旋律就具有如此典型特征：

例 166　　　　　　　　　　　　　　　　　　　　　　　　江苏民歌：《茉莉花》

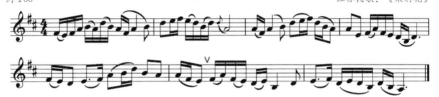

浙江戏曲风格的笛曲也很丰富，除了赵松庭先生的笛曲采用婺剧音乐素材以外，多数乐曲以昆曲和越剧音乐风格为素材而创作，如《姑苏行》、《秋蝶恋花》、《幽兰逢春》、《早晨》、《琅琊神韵》、《断桥会》、组曲《牡丹亭》、协奏曲《钗头凤幻想曲》等，还有以说唱艺术苏州评弹为素材创作的乐曲《花泣》。由于昆曲本身的主奏乐器就是曲笛，所以根据昆曲音乐素材创作的笛曲很多，其中组曲《牡丹亭》中用到了传统昆曲的 D 调曲笛以及筒音作 sol 的指法，是最为浓郁的风格体现。另外，乐曲《琅琊神韵》中的一部分也是非常地道的昆曲唱腔，乐曲《姑苏行》也具有相对浓郁的昆曲风格，其他一些乐曲则对昆曲素材做了更多的改编创作。整体演奏方面，采用颤、叠、赠、打南派演奏技巧，这些技巧的"一招一式"均要清晰干净，即所谓的"字正腔圆"，气息上注重带有重音感的"吟唱"性，以模仿昆曲艺术的演唱，突出体现地道正宗的风格。另外，这类乐曲的演奏更应讲究干净结实的音质以及醇厚圆润的音色，应充分地发挥曲笛的音色特点。越剧音乐委婉细腻、流畅悦耳，歌唱性极强，旋律的棱角没有昆曲那么分明，演奏中常用到滑音来模仿唱腔，艺术特征方面经常表现爱情中的缠绵悱恻，如独奏曲《断桥会》就是以许仙与白娘子的爱情传说为背景，其中以大 G 调笛子演奏的慢板

细腻入微、如泣如诉。而协奏曲《钗头凤幻想曲》也是爱情主题，全曲以宏大的结构描述了陆游与唐婉"一杯愁绪，几年离索，错、错、错"的爱情悲剧。

总体来看，江南音乐风格的音乐表现多柔美细腻、秀丽精致，少数戏曲如婺剧等带有乱弹的激越刚劲的音乐情绪。旋律多级进，起伏很小，出音率较高，音符时值以四分、八分、十六分音符最为常见，旋律装饰较为丰富且讲究，有严谨的装饰要求。笛曲的演奏多注重细腻的音乐表达，在音质音色方面和运指方面极其讲究，最强调的是"气韵生动"。

(8) 荆楚音乐风格笛曲

湖北、湖南的大部分区域以及周边江西、安徽的部分区域，音乐风格大体一致，较有影响的笛曲有《春到湘江》、《夺丰收 喜开镰》、《春戏》，其中《春到湘江》和《春戏》的音乐素材同为湖南民间音乐素材，同为羽调式。主音、属音以及中音为功能支柱音，其鲜明的色彩性体现在主音和属音各自下方的小二度，如乐曲《春到湘江》的引子部分（参照例49）以及乐曲《春戏》的主题部分：

例167 周可奇：《春戏》

这样的 #sol 和 #re 起到了重要的色彩装饰作用，从中也可发现旋律中大量出现的功能支柱音，体现出了浓郁的湖南民间音乐风格特点。乐曲《夺丰收 喜开镰》是湖北音乐风格作品，乐曲刚开始建立在羽调式基础上，以 la、do、mi 为支柱音，第二部分转入同主音徵调式，以 sol、do、re 为支柱音。整体而言，这首作品体现出湖北音乐风格的舞蹈性特征，旋律以简单的音高组织，更加凸显出重音律动，具体表现为切分节奏、相同时值造成的重音以及不同时值造成的重音与非重音等。

另外，乐曲《西皮花板》取材于徽剧音乐，清朝年间"徽班进京"后发展为京剧。其主要伴奏乐器为徽胡，调式为西皮的调式——宫调式，"眼起句"的句法特点和七度大跳音程体现出戏曲的特殊律动。另外，排笛的转换则是角色的转换，用来模仿不同角色的音区音色特点，音乐情绪时而激昂向上，时而轻巧玲珑。这类乐曲的吟唱对于演奏来说尤为重要，演奏者应充分利用多样的气息变化和手指技巧手段来表现其音乐腔调感。

(9) 广东音乐风格笛曲

多数建立在乐种"广东音乐"基础之上，具有非常鲜明的艺术特色。虽然广东音乐的旋律进行常为级进，出音率又较高，但其旋律性却体现出强烈的个性，常常给人留下深刻的音乐印象，较有代表性的笛曲有《一锭金》、《粤海欢歌》、《双声恨》、《平湖秋月》、《行云流水》等。在乐种中，笛子旋律装饰方面与"广东音乐"主奏乐器高胡相同，只是加花更多一些。它的演奏特点首先是滑音的运用非常明显，其演奏过程较长，例如《一锭金》中小二度滑音的运用：

例 168

黄金成:《一锭金》

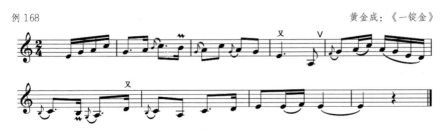

第二，旋律下行时常加一个特殊的装饰音，比如：

这个装饰应奏得明显一些，过程应较长，不可太快，另外也应利用气息的变化来给予一定程度的强调，才能展现广东音乐旋律装饰的特色，以上两方面在乐曲《双声恨》中有集中的体现（参照例 111）。广东音乐风格笛曲的音乐情绪多种多样，不尽相同，如乐曲《一锭金》、《粤海欢歌》为轻松愉快、活跃热烈的音乐情绪，乐曲《双声恨》则是愁绪连绵、悲情如诉的音乐情绪，而乐曲《行云流水》的创作成分更多一些，分行云和流水两个结构部分，带有抽象化的古典意境表达特点。

我国少数民族音乐丰富多彩，采用少数民族音乐作为音乐素材的竹笛作品非常多，尤其是新疆、内蒙古、西藏和西南地区少数民族的音乐素材作品更为多见，下面将分别阐述。

（10）新疆少数民族音乐风格笛曲

多数采用了新疆塔吉克族和维吾尔族的音乐素材，在调式音阶和节拍等方面都有其自身的特点。如乐曲《帕米尔的春天》调式音阶中带有升七级音，在旋律进行时常与六级音形成增二度特性音程，使音乐具有鲜明的异域风情。在节拍方面常使用少见的混合节拍 7/8 拍，内部由

3/8+2/8+2/8 组成，例如乐曲《高原舞曲》的中板：

例 169　　　　　　　　　　　　　　　　　　　　　刘凤山、林伟华：《高原舞曲》

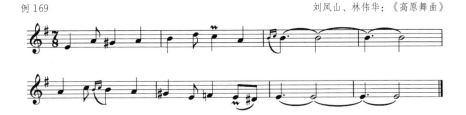

　　　另如协奏曲《鹰之恋》：

例 170　　　　　　　　　　　　　　　　　　　　　　　　刘文金：《鹰之恋》

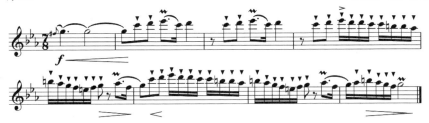

　　　另外，旋律进行常采用小二度辅助音，升三级音、升四级音或升七

级音，如乐曲《高原舞曲》的相关乐句：

例 171　　　　　　　　　　　　　　　　　　　　　刘凤山、林伟华：《高原舞曲》

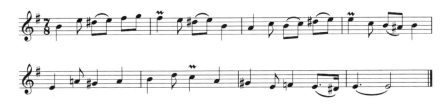

　　　乐曲《绿洲》的创作因素更为突出，也采用风格性增二度特性音程：

例 172　　　　　　　　　　　　　　　　　　　　　　　　　莫凡：《绿洲》

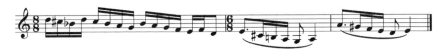

　　　该曲的小快板则采用了塔吉克族多变的节拍，5/8、6/8、7/8、

8/8、9/8 等交替出现。乐曲《麦西莱普》音乐取材于维吾尔族民间歌舞

音乐，其与塔吉克族音乐调式音阶相同，但并不采用混合节拍，全曲节拍为 4/4 拍和 2/4 拍。笛曲《阿娜尔古丽巴拉》主题取材于同名歌曲，也是维吾尔族音乐风格，但这首歌曲的调式音阶是自然小调式音阶，结合《麦西莱普》来看，维吾尔族的调式音阶是多样化的。而协奏曲《鹰之恋》（慢板）等乐曲，其调式音阶中没有任何变化音，与西方大调式极为相似，节拍也采用常见的 2/4 拍、3/4 拍、4/4 拍等，令人联想到民歌《玛依拉》，所以这个慢板的素材应是哈萨克族的音乐素材。另外，在装饰音方面，新疆少数民族音乐也别具一格，一般来说常用下波音，如协奏曲《鹰之恋》的引子部分：

例 173 刘文金：《鹰之恋》

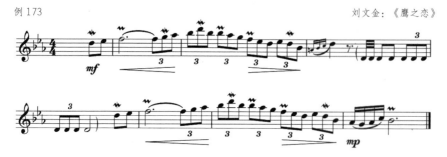

下波音的运用在其他音乐风格中非常罕见，而独在新疆少数民族音乐风格中频繁出现。另外，回波音的运用也较为常见，如乐曲《高原舞曲》的引子：

例 174 刘凤山、林伟华：《高原舞曲》

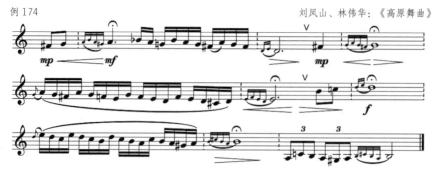

其中五处都用到了回波音，是新疆少数民族音乐装饰风格的集中体现。

（11）蒙古族音乐风格笛曲

数量较多且广为流传，如《牧民新歌》、《鄂尔多斯的春天》、《草原巡逻兵》、《那达慕1988》、《草原的思念》、组曲《草原抒情》等乐曲。内蒙古自治区的音乐多辽阔柔美、连绵不断，极富歌唱性，尤其是在牧区"长调"音乐中，常伴有小三度颤音和滑音的装饰，所以这类风格笛曲的演奏也常常加这些装饰，以体现其独特的音乐风格。需要注意的细节是，三度颤音为小三度颤音，而并非大三度，另外，这些三度颤音在散板和慢板中的颤动，都是间歇性的，而不是持续长时间的颤动。滑音技巧的运用除了常见的二度和三度滑音以外，也经常使用较大音程跨度的滑音，如《草原的思念》第一句就用到了四度滑音：

例175　　　　　　　　　　　　　　　　　　　　　李镇、王瑞林：《草原的思念》

而在乐曲《那达慕1988》的中部散板中，更是用到了五度和六度滑音：

例176　　　　　　　　　　　　　　　　　　　　　　　俞逊发：《那达慕1988》

这些音程跨度较大的滑音应演奏得圆滑些，要注意手指的抹动，应使过程中没有任何隔断的痕迹。

除"长调"以外，"短调"体裁的运用也较为广泛，其节奏感较强，乐段结构较为方整对称，常常速度较快，具有舞蹈律动感，如《那达慕

1988》的主题（参照例 28）。该主题共四个乐句，每句四小节，采用五声音阶，音符简单且节奏明快，另如组曲《草原抒情》第二组曲中的一段：

例 177 李镇、宁保生：《草原抒情》

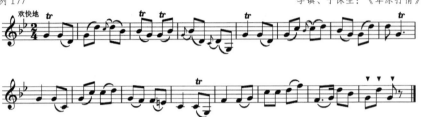

与例 176 结构和音乐表现特征完全相同，都具有典型的"短调"体裁特点。不同的是，《那达慕 1988》的主题为宫调式，而《草原抒情》第二组曲的主题为羽调式，由此可见，"短调"体裁的调式是多样化的。

（12）藏族音乐风格笛曲

"歌与舞多不分开运用，歌舞音乐极盛行，反映出藏族音乐保留了较多原始性"[1]，其最大的特点就是少数民族音乐普遍具有的舞蹈性。采用藏族音乐风格素材创作的较为流行的笛曲有《春到拉萨》和《歌儿献给解放军》等，两首乐曲共同特点为五声音阶，这也是藏族音乐的一个重要特征。乐曲《春到拉萨》的调式为藏族音乐最常用的羽调式，乐曲《歌儿献给解放军》的调式虽为宫调式，但其主题部分也在羽调式上陈述过，只是结束于同宫系统的宫调式。从整体音乐表现来看，藏族音乐风格的自由速度多表现青藏高原地貌的辽阔感，上行旋律较多，且跨度较大，常常在嘹亮悠长的高音停留，这样的辽阔表现与蒙古族并不相同，后者更具有苍茫的艺术表现。藏族音乐在中快速度时，多具有舞蹈性，这种舞蹈律动多利用同音反复手法来营造，如乐曲《春到拉萨》的

[1] 蒲亨强：《中国地域音乐文化》，陕西师范大学出版社，2007，第 18 页。

中板第一乐段（参照例130）。藏族音乐旋律时常采用一种特有的装饰，如乐曲《春到拉萨》的中板第二乐段：

例178　　　　　　　　　　　　　　　　　　　　　　　　　白登朗吉：《春到拉萨》

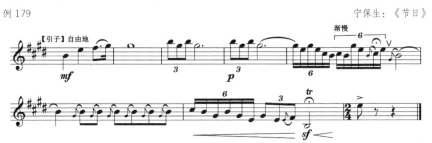

这种采用上方和下方音来交替装饰长音的方式，是非常个性的藏族音乐风格特点，在乐曲《歌儿献给解放军》以及《喜马拉雅回响》当中都有所运用。它如同蒙古族的三度颤音的装饰意义一样，都是少数民族音乐风格中所特有的装饰。

（13）西南少数民族音乐风格笛曲

我国西南地区分布有众多的少数民族，每个民族的音乐都有其独特的风格特点，这里阐述一些共性规律。以笛曲《节日》及协奏曲《阿诗玛叙事诗》、《飞歌》为例，整体而言，西南少数民族旋律音调简单、节奏鲜明。

首先，旋律极其简单，常以一、三、五级为功能支撑，三个音出现频率极高，如乐曲《节日》的引子：

例179　　　　　　　　　　　　　　　　　　　　　　　　　　宁保生：《节日》

另如协奏曲《阿诗玛叙事诗》主题：

例180　　　　　　　　　　　　　　　易柯、易加义、张宝庆：《阿诗玛叙事诗》

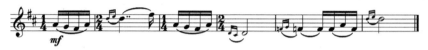

再如协奏曲《飞歌》的第一句：

例181　　　　　　　　　　　　　　　　　　　唐建平：《飞歌》

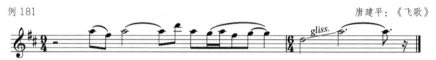

中段的羽调式也具有这种特色：

例182　　　　　　　　　　　　　　　　　　　唐建平：《飞歌》

这种类似劳动号子式的旋律，运用寥寥无几的音以"呼唤"的语气来展现，其中引用《阿细跳月》的旋律使乐曲愈发具有西南少数民族音乐特色，这在乐曲《欢乐的节日》中也有所引用。

第二，西南少数民族音乐旋律常常带有变化音，其中降三级音应用较多，如乐曲《阿诗玛叙事诗》的相关部分，与西方同主音大小调相类似。

第三，乐曲散板段落旋律多取材于"山歌"体裁，音调高亢明亮，具有苗族民歌——"飞歌"的艺术特点，以上列举的几个散板例子皆具有这个特点。

第四，由于西南少数民族音乐旋律音高方面表达简练，其旋律的重心自然就会偏向节奏方面，其中舞蹈节奏律动十分鲜明，尤其是彝族的民间歌舞《阿细跳月》。另外，简单的音高组织以及特殊的律动，使节奏得以凸显，如协奏曲《阿诗玛叙事诗》中的快板片段：

例183　　　　　　　　　　　　　　　易柯、易加义、张宝庆：《阿诗玛叙事诗》

这里采用简单的四五度音程和三六度音程往复，以及节奏重音的倒置，使音乐充满节奏动力，这样的节奏特点，体现出西南少数民族奔放热烈的音乐情绪。

2. 时代音乐风格

以上阐述的是空间方面的音乐风格，时间因素影响下的音乐风格指随着社会的不断发展，受人类审美观念变化的影响形成的不同时期的音乐风格。其中一些流传下来的古曲音乐风格带有明显的时代烙印，而现代竹笛演奏艺术发展的时间虽然只有短短几十年，但其中审美观念和作曲技法等方面却也发生了不小变化。整体上虽不足以将其划分得像西方古典音乐各个时期（如古希腊时期、古罗马时期、教会时期、巴洛克时期、古典主义时期、浪漫主义时期……）那样规范，但也能分出一个大体的时期界限。整体来看，笛曲时代风格的转变只是中国音乐时代风格转变的一个缩影，与整个中国音乐的时代风格变迁并无两样。

古代流传至今的笛曲不多，有《梅花三弄》、《妆台秋思》、《寒江残雪》、《秋江夜泊》等，其中一部分是从古琴、箫等乐曲移植来的，这些乐曲大多速度缓慢，常有较自由的段落，极少数带有较短篇幅的快速段落。音乐表现多为古色古香、清新典雅，绝大多数是由曲笛和低音笛来演奏的，音乐的诠释尤其注重气息控制，整体的演奏力度要求适度且起伏小，以此来展现虚实远近。另外，音色方面是这类笛曲比较注重的方面，应以醇厚、圆润的音色诠释为主，手指技巧为颤音、叠音、打音、赠音，以此来展现典雅庄重。

笛乐艺术发展的高峰是从 20 世纪 50 年代南北四大家的竹笛作品开始的，包括《喜相逢》、《放风筝》、《荫中鸟》、《卖菜》、《和平

鸽》、《欢乐歌》、《小放牛》、《三五七》、《早晨》、《鹧鸪飞》等，以及其他人改编的乐曲，如《顶嘴》、《我是一个兵》等等。这些笛曲体现出新时期第一阶段风格特征，那就是绝大多数作品是原样的民间音乐、民歌小调或戏曲音乐，呈现出原始地道的地域性民间音乐风格。如《喜相逢》就是原曲调的变奏，《欢乐歌》从头至尾就是江南丝竹乐种的原曲，《三五七》是婺剧乱弹以及一些其他板式的组合等等。这些乐曲大量引用民间音乐或干脆就是民间音乐原曲，只有少部分乐曲带有一定的创作因素，如《早晨》、《我是一个兵》等等。另外，第一阶段的笛曲旋律具有明显的民间器乐化旋律特点：一方面，运用穗子、上下句等民间旋律发展手法。另一方面，乐曲中大量使用能充分发挥竹笛演奏特色的技巧和装饰，呈现出极具个性的笛乐艺术特征。再次，从音乐表现内容来看，多数乐曲只是表现某种音乐情绪，而并没有特定的具体表现内容，这一点从乐曲标题基本是民间音乐的原标题就可见一斑。如乐曲《五梆子》、《三五七》、《山东小开门》等等，可以称之为"纯音乐"，表现出的"流利"、"典雅"、"干脆"、"轻巧"等等，均只是情绪本身，而不是具体情境或心绪等带来的音乐情绪，不具有写实性。这一时期只有少数乐曲有具体的表现内容，如乐曲《早晨》、《卖菜》等，而此类型乐曲恰恰也是创作因素较多的乐曲。

随后，第二阶段的笛曲创作受当时歌曲风的影响，涌现出大量呈歌唱性风格特征的笛曲，乐曲《牧笛》便是这时期风格特征的代表曲目，另外，还有《山村小景》、《运粮忙》、《云南山歌》、《陕北好》等乐曲。它们中的一些慢速段落如填词即可演唱，体现出了声乐化旋律特征，即旋律进行较平稳、节奏简单，基本为"短—长"格句法，且总体长度较短，阶段性旋律音域较窄等等。其次，乐曲显然带有生活化的表现内容。虽然多数乐曲也引用民间音乐素材，但显然已经可以发现"中西合璧"式

乐曲的创作特点，如 ABA 结构的大量使用。再次，乐曲中"优美地"、"流动地"、"跳跃地"、"轻松地"、"热烈地"等成为主要的音乐表情，在演奏方面，开始大量采用气震音技术以展现歌唱性特征。

上世纪 50 年代后期一直到改革开放之前，与上述风格特征乐曲同时并存的还有一类型乐曲，它们与当时的社会紧密相连，无论从标题上还是音乐表现特点上，都在真实地讴歌那个时代，如乐曲《枣园春色》中的"枣园"指伟大领袖毛泽东同志在延安居住过的地方，其中华彩段落的最后使用了歌曲《东方红》的首句旋律；乐曲《山村迎亲人》中的"亲人"指亲人八路军，快板中使用了歌曲《三大纪律八项注意》的首句旋律；协奏曲《刘胡兰之歌》使用了歌剧《刘胡兰》中的唱段旋律以及《国际歌》的部分旋律。此时的乐曲多表现新社会的新生活以及人民的新面貌，题材多积极向上，反映出人们奋发图强的精神风貌。

整个第二阶段的音乐风格，呈现出强调旋律歌唱性、表现现实社会生活的特点，这时期的笛曲绝大多数采用清脆明亮的小笛子来演奏，采用大笛子演奏的作品极少，所以其基本上使用传统北派的演奏技法。音乐创作方面提倡"洋为中用"，绝大多数乐曲体现出"中西合璧"的特点，西方协奏曲体裁也开始被专业作曲家所运用。如协奏曲《刘胡兰之歌》、《走西口》等，这些乐曲采用主题动机式的旋律发展手法，作品题材多为叙事性的写实题材。

改革开放后，竹笛乐曲的音乐风格在悄然变化中步入第三阶段，后在"新潮音乐"的影响下，笛曲的音乐风格发生了翻天覆地的变化，一些作品的前卫程度令人吃惊。传统笛曲中蕴含的审美观被彻底改变，乐曲题材转向历史、民间传说、传统文化和哲学角度，作品的演奏形式五花八门，有独奏、协奏、独白、重奏等，伴奏形式也越来越丰富，旋律突破以前的手法，频繁采用变化音、大跳音程、极限音域、特殊音效等，

多数作品具有新颖、深邃、奇异的特点。

除了"新潮"音乐风格笛曲以外，在八九十年代还诞生了一些由作曲家创作的，具有较高艺术水准的"中西合璧"式笛曲，这些作品的创作技法并不"新潮"，而是将西方传统作曲手法与中国音乐精神巧妙合理地融为一体，包括《深秋叙》、《秋蝶恋花》、《绿洲》、《醉笛》、《汇流》、《秋湖月夜》等乐曲。这些乐曲不但旋律优美，而且蕴含着深层次的音乐内涵，耐人寻味，是形式与内容高度统一的优秀作品。这一时期，越来越多的作曲家进入竹笛音乐创作领域中，显然赋予笛曲创作以更高级的水准。由于大笛子音色更为柔和圆润，音乐表现更为内在儒雅，符合当代人的审美诉求，所以这一时期采用大笛子来演奏的作品变得越来越多。

21世纪，竹笛乐曲的音乐风格步入第四阶段，其主要特征是多元化发展。各地域音乐风格笛曲越来越丰富，传统音乐、现代音乐、流行音乐等风格的笛曲并存。

总之，"个人风格、民族风格、时代风格融合在一起，反映在音乐作品中，就是音乐作品的风格"[1]。在地域性音乐风格和时代性音乐风格的下一等级中，作曲者个人的偏好也会形成乐曲独特的音乐风格，当然这需要一定数量的作品才能凸显出来。竹笛音乐的发展时间较短，有一定特殊性，民族风格和时代风格较为明显。

以上对不同地域和各个时代音乐风格笛曲的总结，只是针对流行度较广的、较有影响力的笛曲做出的分析研究总结，并不能涵盖所有笛曲的音乐风格。随着笛曲创作的不断繁荣，竹笛作品的音乐风格一定会越来越丰富。

[1] 高拂晓：《音乐表演艺术论》，西南师范大学出版社，2018，第116页。

二、演奏风格

不同地域以及各个时期的音乐风格是形成演奏风格的基础，"从外在条件上看，音乐作品风格对音乐表演风格有着重要影响。表演风格必须依据作品风格来确立。因而跟随作品的风格而产生的表演风格就是一件顺理成章的事情"[1]。演奏的风格应当从属于音乐作品的风格，要进一步弄清楚的是，不同音乐风格下形成的演奏风格必然是不同的。然而，在同样音乐风格下也会形成具有下一等级差异性的演奏风格，也就是说，不同的演奏家在同样的"时空"中也会不自觉地形成其独有的演奏风格。从根本上来说，演奏一首乐曲，应在保证音乐风格纯正的前提下形成自己的独特风格。前后两种"不同"的演奏风格，必然存在程度上的差异，即不同音乐风格下演奏风格的差异要大于同一音乐风格下的演奏风格的差异。如今竹笛演奏家的个人演奏风格比较鲜明，这也是艺术发展的自然规律，是要肯定并加以弘扬的，但是随着时代的发展，地域性音乐风格影响下的特定演奏风格越来越模糊。从积极方面来看，是由于演奏者的技术越来越全面，可对多种音乐风格做较高水准的演奏表达，另一方面来看，风格的地道、纯正、浓郁与否，似乎已不是现代审美所关注的重点，这是需要深思的问题。

演奏风格的差异，常源于演奏者生长环境、个性差异、所受教育等，除此之外，在某些演奏家的一生中，也会有因审美情趣的逐渐蜕变造成

[1]　高拂晓：《音乐表演艺术论》，西南师范大学出版社，2018，第 118 页。

自我演奏风格变化的情况。一般来说，这种变化不会是突然的，也不可能是经常性的，而是慢慢形成的。

谈及竹笛乐曲的音乐风格和演奏家的演奏风格，必须要阐述竹笛音乐创作和演奏的历史。任何器乐艺术的发展初期，由于没有太多专门性的作品供演奏，所以演奏家都会下意识地、不自觉地进行本专业的音乐创作，如阿炳自演自创《二泉映月》、《听松》等，刘天华自演自创《光明行》、《空山鸟语》等。在20世纪之前，处于发展中的西方音乐也同样，肖邦、帕格尼尼、萨拉萨蒂、克莱斯勒和维尼亚夫斯基等人以演奏家的身份，创作了不少乐曲。在我国，"传统音乐的创作往往等同于完成演奏的过程，按照一定框架的母曲结构，运用即兴、加花、变奏等手法，集创作和演奏为一体"[1]。这时的演奏者并没有演奏和创作的"分工"意识，当然，没有太多的独奏作品是其重要的客观原因，所以以下对演奏风格的阐述中，必然要涉及其个人创作或改编的作品。

新中国竹笛独奏的发展初期，在一些区域内形成了影响巨大的、具有显著艺术特征以及典型代表意义的地域性演奏风格，这就是"北派"和"南派"。

"北派"乐曲的音乐风格有以下特点：第一，旋律音高在级进的基础上多有跳进、起伏较明显，旋律发展动力性较强，尤其是二人台音乐、山西中部和北部的一些民歌；第二，调式以徵调式为主，音阶多为五声音阶，以及在五声音阶基础上形成的六声、七声音阶；第三，音乐多朗朗上口，旋律性非常强，以激昂豪放、热情爽朗和幽默风趣等音乐表情为主。

冯子存先生的绝大多数作品取自两类素材，晋、陕、冀、蒙交界处的民间乐曲以及戏曲曲牌为第一类，为大家所熟知的包括《喜相逢》、《五梆子》、《放风筝》、《对花》、《柳青娘》、《黄莺亮翅》等乐曲；

[1] 萧舒文：《20世纪中国笛乐》，文化艺术出版社，2013，第165页。

二人台音乐为第二类，包括《万年红》、《挂红灯》、《南绣荷包》、《柳摇金》、《八板》、《推碌碡》等，乐曲标题与二人台曲同名，这些作品鲜明的地域音乐特色，是其演奏风格的形成基础，对这些作品的创作进行分析，才能更好地把握"北派"的演奏风格。

首先，较多乐曲采用加花变奏的结构手法，在变奏时伴随速度的加快。也就是说，同一旋律以不同的速度、不同的加花方式和不同的演奏技巧来表达不同的音乐情绪，即所谓"单曲叠奏"。乐曲《喜相逢》和《五梆子》都是一个主题加三次变奏，第一次和第二次变奏出音率越来越高，最后一次由于速度加快，出音率呈下降趋势，民间称为"加快减字"，其中每一次的变奏也都有其鲜明的个性特征。冯子存先生在长期的演奏实践中，积累了大量民间音乐创作演奏经验，对一首小曲儿进行即兴式的变奏是其突出的演奏本领，而在二人台器乐艺术中，无论是四胡、扬琴还是枚（平均孔竹笛）的演奏者，对主题进行即兴式的变奏，几次、十几次甚至几十次，都可信手拈来。

其次，"短—长"格句法较为普遍，比如乐曲《五梆子》的主题：

例 184　　　　　　　　　　　　　　　　　　　　冯子存：《五梆子》

　　这个主题共三十六小节，前二十四小节中分别是"短—长"格的六句，每句四小节，第五句实际上已落向主音，第19、20小节的核心音即是sol，可看作四拍，这两小节的后三拍即是对长音的加花装饰，带有器乐化旋律特点，而第六句则是补充乐句。顺便提一下，第25小节到第30小节是第一次扩充，第31小节到结束是第二次扩充，整个主题乐段是一个扩充乐段。

　　冯子存先生的作品常对落句长音进行加花，使短、长格之间的区分并不很明朗化，下面将原始民歌《挂红灯》与笛子独奏曲《挂红灯》（冯子存编曲）的主题旋律对比来看：

例 185-1　　　　　　　　　　　　　　　　　　　　　　民歌：《挂红灯》

例 185-2　　　　　　　　　　　　　　　　　　　笛子独奏曲：《挂红灯》

　　典型的上下句型乐段，在上句 la 和下句 re 长音上的装饰，是二人台音乐的惯用装饰。再如乐曲《万年红》，下面将民间乐曲《万年红》主题与笛子独奏曲《万年红》（冯子存编曲）的旋律对比来看：

例186　　　　　　　　　　　　　　　　　　　　民间乐曲：《万年红》

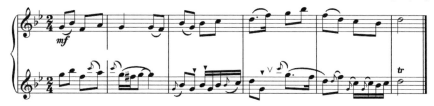

这个主题共二十四小节（6+6+8+4），以上列举的六小节中，冯子存先生的改编首先改变了句法结构，第4小节中的换气使句法变得不方整。其次，通过各种加花装饰使旋律变得更为丰富多彩，这些都是二人台音乐的惯用手法。

另外，在乐曲的变奏部分更易发现这样的特点，以《喜相逢》的主题与第一变奏对比来看，冯子存先生创作的乐曲在变奏时，"短—长"格的长音多采用一定的装饰。

在演奏方面，由于地理和人文等区域因素，冯子存先生的音乐多表现豪放、热烈的音乐情绪。在审美情趣上，其演奏具有激昂豪放、挺拔有力的特点，常使用强有力的力度以及吐音（单吐和三吐）、剁音、花舌音、飞指、小颤音（三度小颤音比较多）等技巧。而大量各种音程的滑音以及气变音特殊音准的运用，则与当地语言腔调特点有必然联系。冯子存先生常常强调要唱出"味儿"才能吹得好，就是指要有富于浓郁地方特色的腔调感。在吐音方面，着重使用单吐和三吐技巧断奏，单吐技巧一般用来突出短促有力的音乐表情，三吐技巧用以表达层层推进的音乐情绪，如《喜相逢》的第三部分、《五梆子》的第三部分，而《万年红》中的后段，则是将单吐、三吐和小颤音、花舌音联合使用。

要明确的是，二人台中使用的"枚"，也就是平均孔竹笛，是 D 调乐器，而这些二人台牌子曲，经冯子存先生改编成独奏曲，大都使用 G 调梆笛来演奏，应是考虑采用 G 调笛子音色更为明亮。另外，二人台音

乐中"枚"的作用谓之"骨头"，它常常根据流利花哨的乐器性能特征，对旋律进行加花，有时甚至发展得与原旋律相去甚远。由于四胡和扬琴担任旋律声部，所以整体音乐的各声部中仍有主干，而冯子存先生将其改成笛子独奏曲，其独奏地位要求必须突出乐曲旋律本身，所以有些"枚"的演奏特点并没有完全用到独奏曲中，如长音加花手法、闪拍以及特殊的历音装饰等等。

刘管乐先生的演奏艺术建立在冀中老调梆子、鼓吹乐、河北梆子等音乐基础上，其改编创作的乐曲带有鲜明浓郁的河北地方音乐特色。虽然刘管乐先生与冯子存先生的演奏艺术同属北派，在情感表达和演奏技巧上有很多相近之处，但从演奏风格的审美特点方面来看，刘先生的演奏更偏重干脆利落、灵巧洒脱的审美情趣。

《荫中鸟》、《山东小开门》和《卖菜》等乐曲活泼生动，诙谐幽默，突出体现了其灵巧利索的演奏风格特点。乐曲《荫中鸟》是较早采用 ABA 再现结构的笛子独奏曲，其中 A 段采用民间"句句双"结构，一问一答，一高一低，乐句在不断缩减的情况下，最后只剩一个 do 音。B 段为模拟鸟叫的段落，惟妙惟肖，大量采用剁音、滑音、小颤音和吐音等演奏技巧。乐曲《山东小开门》篇幅短小精干，音乐干脆利索，全曲是在一个大的渐快中逐步变化发展的。乐曲《卖菜》采用山西民歌素材，与《山东小开门》旋律发展手法相近，不同的是《卖菜》开头加了一段模拟情景式的引子，表现菜农由远到近颤颤悠悠挑担的音乐形象，音乐采用节奏缩减来推进。演奏最重要的是渐强的力度变化，主题进入后为重复乐段，后段略快，之后反复的三段越来越快，其中最后一段以高八度突出热烈急促的音乐情绪，之后音乐又再现了先前的旋律，重回慢速。这个乐曲显然带有了一定的创作因素，用以表现生活情趣。乐曲《忆歌》是刘管乐先生的一首创作乐曲，音调取材于河北"丝弦"音乐，具有浓

郁的戏曲韵味，音乐情绪豪放热烈，发展手法套用"穗子"、"上下句"等传统民间音乐手法，频繁用于快板中。

刘管乐先生在演奏技巧上多用剁音、滑音、历音、花舌音、小颤音、多指颤音和吐音（单吐和双吐），相比较冯子存先生长音式的花舌音，其花舌音常用于较短的音，有时用在装饰音上。另外，偶尔在长音上采用加花变奏手法，与冯子存先生的作品如出一辙。

在北派整体的演奏风格中，建立在冯子存先生和刘管乐先生作品音乐风格基础上而形成的演奏风格影响最大，其他如王铁锤先生演奏的《荷花赞》、《庆丰收》、《摘棉花》等，梁培印、刘立仁先生演奏的二重奏《顶嘴》，赵仁玉先生演奏的《喜新婚》，尹明山先生演奏的《百鸟音》，任同祥先生演奏的《一江风》，袁子文、魏永堂演奏的二重奏《双合凤》等乐曲，虽然音乐风格略有不同，但其音乐审美特征以及演奏技法都近似，所以这些乐曲的演奏风格大体上同属"北派"演奏风格。

整体来说，北派的演奏风格有以下特点：第一，采用以小 G 调笛为主的笛子来吹奏，少部分乐曲也采用 E 调笛、F 调笛、小 A 调笛来吹奏；第二，指法多采用筒音作 re，少部分乐曲也采用筒音作 sol、筒音作 la、筒音作 mi 等；第三，多采用吐音、滑音、历音、花舌音、剁音等演奏技巧；第四，演奏用气较冲，旋律进行中多用重音，从而形成以"点"为主的演奏方式，强力度、外放式的演奏是其突出个性。

南派演奏风格形成的地域音乐风格特点：第一，音高进行大多采用级进，走势呈现出平稳、环绕的特点，音符较密集；第二，调式多为宫调式，音阶以五声为主；第三，"吴侬软语"，具有悠扬婉转、细腻秀丽的音乐表现特征。

南派演奏风格的代表人物陆春龄先生的演奏艺术，建立在江南丝竹和民歌等基础上。其演奏具有以下两个特征：首先，受江南丝竹音乐风

格的影响，陆先生常在相对放松的气息控制下，吹奏出圆润优美的曲笛音色，如《小放牛》和《鹧鸪飞》等曲的弱奏段落，其音质相当纯净，无杂音，可见其对气息和风门控制的深厚功力，以及对乐器共鸣点的准确认知；其次，灵活掌握传统江南丝竹日久形成的打音、叠音、小颤音、赠音等，并常用指震音来装饰乐曲中的长音，这些旋律装饰音就是竹笛南派风格的演奏技巧。

陆春龄先生的一些作品即是原样的江南丝竹，目前较多用于教学和演奏的笛子独奏曲有《欢乐歌》、《中花六板》、《行街》等，分析这些乐曲等同于分析江南丝竹的特征，其中一部分江南丝竹乐曲利用板式变化来进行发展，如《欢乐歌》快板中的旋律是整个乐曲的主题，慢板旋律是乐曲主题的放慢一倍，围绕其附近相邻的音加以丰富，共三个乐段，分别为9+8+22（11+11）。慢板采用4/4拍记谱（快板主题2/4拍），所以放慢一倍之后，小节数是相同的，全曲由于慢板在前、快板在后，所以它的结构叫作"倒装变奏"。另一部分乐曲的结构是曲牌联缀体，如《行街》就是一首带有变奏的曲牌联缀体乐曲，由曲牌《小拜门》、《玉娥郎》、《行街》及其它们的变化重复部分构成。整体速度由慢越来越快，音乐情绪从悠然自得、怡情逸趣发展至华丽流利、热烈欢快，最后在角音戛然而止，让人出乎意料。陆春龄先生的作品中，有些创作成分较多，如《今昔》、《喜报》、《江南春》等乐曲，在一些片段还结合了某些北派的演奏技巧，例如滑音、吐音等。

除了陆春龄先生的作品以外，很多其他作品的演奏也都具有南派演奏风格特征。如江先渭先生的《姑苏行》，整体由引子、行板、小快板和再现行板组成，乐曲汲取了昆曲音乐素材，极具典雅秀丽、古色古香的音乐表现，为了突出这种表现，气息运用应较徐缓，手指方面采用传统南派技巧打音、叠音、赠音、装饰颤音来装饰旋律。另外，俞逊发先

生的《秋湖月夜》、《音韵》以及改编演奏的《一枝梅》、《朝元歌》、《中花六板》、《玉芙蓉》、《鹧鸪飞》等，蔡敬民先生的《春绿江南岸》，以及一些古曲《妆台秋思》、《梅花三弄》、《寒江残雪》等，也都具有明显的南派演奏风格特点。

　　整体来说，南派演奏风格有以下特点：第一，由于南派风格是建立在江南丝竹和昆曲基础上的，所以其演奏以 D 调笛为主，一些乐曲也用到 C 调笛以及更大的笛子；第二，指法以筒音作 sol 最为正宗，也有少数乐曲或片段采用筒音作 re，但其风格特点基本不变；第三，多采用装饰颤音、叠音、打音、赠音技巧以及波音、倚音等装饰音；第四，注重圆润醇厚的曲笛音色；第五，注重气和指两方面的功力，气息控制下的变化细腻丰富，快速段落常常利用手指的快速跑动，展现流利花哨的音乐情绪，整体以内敛含蓄的演奏为突出特征。

　　随着时代发展，各个地方的笛子演奏家之间的交流变得越来越多，越来越深入。赵松庭先生出生于浙江东阳，地处江南吴越，幼年受昆曲及浙东婺剧的影响，很早便意识到南派竹笛的演奏技巧似不够丰富，在朝鲜战场与刘管乐先生相遇，便向其学习北派的演奏技巧，后来就将北派的演奏技巧合理地融入南方一些音乐素材中，创作出了乐曲《早晨》、《采茶忙》、《欢乐的牧童》以及改编乐曲《三五七》、《二凡》等。一部分作品虽然仍然使用了昆曲、江南民歌音乐素材，但经其创作改编，已与传统风格大相径庭。另外，婺剧虽是南方剧种，但其音乐风格却偏豪放激越，在此基础上，赵松庭先生的演奏逐渐形成了有一定融合性的"浙派"风格，也有人形象地称其为"南北派"。

　　赵松庭早年学习西洋乐器的经历，使其较其他笛家来说，有更为开阔的眼界，早期就写就了《赵松庭的笛子》、《竹笛演奏技巧广播讲座》、《笛子演奏技巧十讲》和《笛艺春秋》，将系统性和科学性融入演奏学习，

提出气、指、唇、舌基本功的概念，对提高竹笛的练习效率起到了关键的作用。在这些演奏教材中，常提到"技术为内容服务"、"要先向民间学习"等等，认为只要是对音乐内容有帮助的技术技巧就应该使用，不分"南北"。

赵松庭先生的演奏风格具有以下几个特点：第一，打破门户之见，综合运用南北技巧；第二，创新性地将循环换气运用在竹笛上；第三，气息控制运用自如，强弱幅度对比明显，开始将不同类型气震音运用在竹笛上；第四，在连线旋律中，常常以加重音头的方式来演奏，突出"点"性诠释特色；第五，半孔音的音准把握极为准确，音质毫无瑕疵。

赵松庭先生在笛子演奏教育方面成就卓著，培养出了许多当今著名的演奏家，其中一些演奏家也创作了风格较类似的乐曲，如詹永明先生的《婺江风光》等。

新中国成立以后，颂扬党和国家的歌曲层出不穷，人们对歌唱艺术充满极大的热爱。在笛界，有一位先生用笛子吹出了像歌唱一样的气质，这位先生就是笛子演奏家刘森，他的演奏在继承北派的基础之上，有了进一步的跨越发展，这与他出生在首都以及受到的家庭教育息息相关。"令人羡慕又诧异的，除民乐之外，父子会一起欣赏西洋交响乐唱片，小学时的刘森就能背诵数首交响乐曲。"[1]

刘森先生的代表作《牧笛》，是根据作曲家刘炽先生创作的双人舞音乐改编而成的，1958 年，《牧笛》录制成唱片，1963 年，《牧笛》的乐谱出版，整体速度布局为"散—快—慢—快"，是带有引子的再现三部曲式结构，其中快板是一个中间穿插小连接的重复乐段。慢板一共由四个乐段组成，第一段为复乐段，中间两个乐段是具有对比性的重复乐段，其中重复的乐段由乐队演奏，最后一个乐段为再现乐段。最终的

[1] 萧舒文：《20 世纪中国笛乐》，文化艺术出版社，2013，第 101 页。

快板，只变化再现了一个乐段，整个乐曲为再现三部曲式结构，其中慢板是 ABA 单三部曲式结构，A 乐段为"起承转合"式的乐段，"短—长"格的句法结构以及婀娜多姿的音高起伏，使得音乐的歌唱性极强。全曲整体上为 E 徵五声调式，偶尔出现清角和变宫音，音乐表现了"牧人放牧在山坡上那悠然自得的情景和对美好生活的赞颂之情"[1]。

乐曲《山村小景》是刘森先生的另一代表作，与《牧笛》一样，同为三部曲式结构，不同的是在慢板和最后的快板之间，插入了一个连接性的华彩散板。全曲整体为 E 宫调式，快板是带有变宫的六声音阶，慢板中带有清角的六声音阶和带有变宫的六声音阶交替进行，华彩段短暂地转向同主音的 E 徵调式。

乐曲《小放牛》与陆春龄先生所作同名乐曲的音乐素材是相同的，都是改编自昆曲曲牌和河北民歌。不同的是刘版采用 E 调笛演奏，指法为筒音作 re，而陆版采用 D 调笛，指法为筒音作 sol 和筒音作 re，另外中板的演奏技巧运用也不相同，进而音乐的审美情趣也不尽相同。在乐曲结构方面也比陆版复杂一些，由引子—中板—小快板—慢板—快板五部分组成，中板"一问一答"式的旋律发展颇具特色。

刘森先生也用竹笛吹一些外国乐曲，如《霍拉舞曲》、《云雀》、《达姆达姆》等等，《刘森演奏的竹笛曲》CD 专辑也收录了其演奏的一些中国民歌，如《洪湖水浪打浪》和《五哥放羊》等。

与四大宗师不同的是，刘森先生作品中长时值的音较多，具有明显的声乐化旋律倾向，尤其是慢板，仿佛填词即能唱，故而富于歌唱性是其作品的一大特征。

刘森先生的演奏风格独具一格，他"无师自通、自学成才"[2]，演

[1]　曲广义、树蓬编《笛子教学曲精选》（上），人民音乐出版社，1994，第 89 页。

[2]　萧舒文：《20 世纪中国笛乐》，文化艺术出版社，2013，第 100 页。

奏风格影响了许多后辈，直到如今仍有吹笛者追随模仿，其中影响力较大的演奏家是简广易、黄尚元先生，简先生更是创作了脍炙人口的名曲《牧民新歌》，还有《山村迎亲人》、《喜看丰收景》等乐曲，这些后来由 E 调笛演奏的乐曲，或多或少都有些模仿刘森作品的音乐风格。

　　当时被称为"新派"的演奏风格，主要有以下几个特点：一、《牧笛》、《山村小景》、《小放牛》以及简广易先生的一些乐曲等都采用 E 调笛吹奏，冯子存先生和刘管乐先生的多数作品采用 G 调笛演奏，陆春龄先生和赵松庭先生的多数作品用 D 或 C 调笛子演奏。刘森先生采用介于"南北"之间的 E 调笛，其平吹区音色圆润，稍显宽厚，急吹区和超吹区音色清脆，稍显明亮，兼顾了更为多样化的音色。另外，D 调是中国民族器乐传统最常用的调高，演奏昆曲和江南丝竹均是 D 调笛，而琵琶和二胡等定弦均与 D 调调高有直接的关系，"新派"采用 E 调笛吹奏是打破传统的表现之一。二、演奏极富歌唱性，其中气震音的大量运用起到关键作用，无论西方美声唱法、中国民族唱法，还是当今流行唱法，都会用到声乐所称的"颤音"（在笛子上一直习惯叫"气震音"）。在歌唱时，充分共鸣会自然而然发出这样的"音波"，刘森先生将其用到竹笛吹奏中，再加上其创作本身的声乐化旋律特点，使得吹奏形成了非常突出的歌唱性特点。三、分奏音头的舌头发音，并不是"吐"，有点儿类似"库"，使音乐听上去有一些似断非断、似连非连的艺术特色，这是一种较为特殊的音乐审美，是"新派"最为突出的演奏风格体现之一。四、滑音音程方面，小三度滑音的运用非常广泛，有时也使用二度滑音；滑音方向方面，上滑音、下滑音和复滑音都很常见，滑音的大量运用使得新派演奏富有更多的中国音乐带腔性。五、开三孔音经常采用二孔波音来装饰，形成下方小三度的波音装饰，同样，六孔半孔音也常带有这样的装饰音，这种小装饰的采用被之后许多演奏家使用，成为一种新派惯用的装饰音。

六、吹奏的强弱起伏较明显，变化也非常频繁。七、刚柔并济，兼容"南北"，与赵松庭先生浙派不同的是，新派演奏是建立在北方音乐风格基础上，融入了南派柔美婉转的气质特征，"细腻中含朴拙，委婉中见雄健"[1]，注重感人至深的艺术表达。

　　第二代演奏家涌现于笛坛并开始有所成就，大约是在 20 世纪 70 年代，他们中的多数出生于 20 世纪 40 年代左右。这时期的演奏家们在对家乡地方音乐的深入挖掘中，创作出了大量表现不同地域风土人情、具有特定地域音乐风格的笛曲，如《扬鞭催马运粮忙》、《大青山下》、《鄂尔多斯的春天》、《沂河欢歌》、《水乡船歌》、《春潮》、《陕北好》、《枣园春色》、《帕米尔的春天》、《小八路勇闯封锁线》、《姑苏行》、《脚踏水车唱山歌》、《春到拉萨》、《南词》等。不难发现，这些乐曲大多创作于上世纪六七十年代，其中八九成的乐曲取自北方音乐风格素材，自然也就采用北派的演奏技巧。

　　宁保生、曾永清、简广易等先生作为第二代演奏家，多就读于专业艺术院校或较早就职于专业文艺团体。他们从小生活在城市，其生活经历使得他们的作品并不具有上述演奏家的家乡地域音乐风格特点。他们的创作也不局限于某一个特定地域的音乐风格，而是汲取了不同地域的音乐风格素材来进行笛曲创作。宁保生先生的《春到湘江》采用湖南音乐风格素材创作而成，《节日》则采用西南少数民族音乐素材创作而成，而组曲《草原抒情》又是采用内蒙古音乐素材来创作的；曾永清先生的作品更是具有这样的特点，《草原巡逻兵》为内蒙古音乐风格素材，《秦川情》为陕西戏曲秦腔、眉户、碗碗腔音乐素材，《沂蒙山歌》为山东民歌素材；简广易先生的作品《牧民新歌》为内蒙古音乐风格素材，《山村迎亲人》为二人台音乐素材，《喜看丰收景》为山西音乐风格素材。

[1]　林克仁：《中国箫笛史》，上海交通大学出版社，2009，第 73 页。

以总体上的演奏风格来说，无论是在审美倾向特征方面，还是在演奏技巧的使用方面，他们都具有北派一脉的演奏风格特点，在继承发展北派的同时，在歌唱性方面与"新派"相像。除简广易先生以外，其余三位演奏家的演奏风格不完全等同于新派。另外，从以上个人的演奏风格来看，每位演奏家之间存在一定程度上的演奏个性差异。

俞逊发先生少年时代即进入上海民族乐团，曾师从陆春龄先生，与以上几位演奏家相同的是，他也挖掘、改编和创作了许多不同地域音乐风格的作品。不同于以上几位演奏家的是，他立足于南派、兼容并蓄，形成了独具人文精神的演奏风格。俞先生的作品音乐风格多样，乐曲《歌儿献给解放军》改编自同名歌曲，是藏族音乐风格乐曲；乐曲《珠帘寨》根据余叔岩的同名唱腔移植而成，是京剧音乐风格乐曲。在创作类作品中，二重奏《喜讯传来乐开怀》是河南豫剧风格乐曲，乐曲《秋湖月夜》带有一定的江南丝竹音乐风格特征，乐曲《音韵》同样也具有江南丝竹音乐风格特征，乐曲《琅琊神韵》以欧阳修的著名散文《醉翁亭记》为创作题材，其中一些段落带有明显的昆曲音乐风格色彩。后期创作的乐曲《牡丹亭写意》也是昆曲音乐风格乐曲，乐曲《那达慕1988》是作者在内蒙古体验那达慕盛会创作的具有蒙古族音乐风格特点的乐曲。

俞逊发先生的演奏风格：第一，自然而然，不矫揉造作，重视音乐深层次的意境刻画和内涵表达，从他的美学观点"自然之中有深意"可见一斑；第二，无论演奏古今中外何种音乐风格，在技术上都能驾轻就熟，风格上也都纯正地道，全面性是其重要的演奏风格之一；第三，气、指、舌各方面的演奏技术炉火纯青，且发明创造了多种新技巧；第四，音色方面沿袭陆春龄先生，圆润厚实，共鸣极佳，具有纯正的昆曲和江南丝竹竹笛音色特点；第五，演奏重视"度"的把握，不瘟不火、不偏不倚，在充分表达情感的同时又具有清醒的理性控制，能做到这点，与其对音

乐情感在细微程度上的准确认知有关；第六，演奏带有深厚的文人气息底蕴，这与他研究古典文学以及对世间的深刻哲思感悟有关联，具体体现在一些作品的演奏中，如《秋湖月夜》、《琅琊神韵》、《音韵》、《形影》、《寒江残雪》等乐曲。

上世纪八九十年代涌现而出并开始有所成就的第三代演奏家，已经不拘泥于单一的"母体"音乐风格，不满足只演奏某个地域或时代音乐风格的作品，也不愿只追求单纯的或南或北的演奏风格、做某一派的演奏家，而对更全面丰富的音乐风格感兴趣，这也是更高演奏技术能力的体现。实际上，第三代演奏家对以前的和当前的多类型作品的诠释，也确实达到了很高的艺术水准。

随着时代发展，音乐各界对民族器乐艺术的发展越来越关注，许多专业作曲家也投入竹笛乐曲创作中来，创作出许多更具艺术性高度的竹笛作品，其音乐风格也越来越丰富多样，朝向多视角、多元化的方向蓬勃发展。而演奏者们当下的演奏风格，由于被动性地需要演奏多种音乐风格的乐曲，首先呈现出全面性特征，即面对多种音乐风格乐曲，都能以相应的演奏方式和诠释来准确表达。其次，下一等级中相对统一的是，无论演奏何种音乐风格的乐曲，也都具有相对独特的个人演奏风格。整体来说，新一代的演奏群体涉猎的音乐风格越来越丰富全面，音乐表现五花八门，个人演奏技术越来越全面娴熟，乐曲的难度系数越来越高，体现出在时代更迭中，新一代的演奏将更为突出，演奏风格将朝着更具广度和深度的方向发展。

日常练笛

一、每日练习

　　想演奏好任何一个专业性乐器，都是需要下一番功夫的，一个处于学习过程的演奏者是没有休息日的，每日练习是通往良好演奏的唯一途径。然而还要注意，并不是只要每日练习就会进步，事实上，盲目的练习会导致走入误区，进步缓慢甚至倒退。可见每日练习的内容是需要计划设定的，而练习的方法则更为关键。

　　每日练习的练习内容分为两大块，即基本技术的练习和乐曲的练习。一般来说，基本技术方面的练习以理性为主，针对的是以大脑意识为出发点的肌体行为运动，总体要求是自然放松，根本目标是通过练习达到熟练的下意识行为；乐曲的练习会带入大量的音乐性，针对的是艺术性体验，总体要求是情感投入，根本目标是增强音乐感悟，提高音乐修养。基本技术练习与乐曲练习在针对性和演奏要求方面只是侧重点不同，而不是完全对立的，基本技术方面的练习也应具有一定的音乐性，而乐曲的练习无疑也会涉及一些基本技术方面的问题。

　　在练习生涯的一个阶段内，每日的基本功训练应较为固定，无论是练习内容，还是练习的时长和时间点都需尽量规律一些，具体要依据某阶段要重点解决的问题来制定，不需面面俱到，也不需过大的量，而需要有效的练习内容。

　　基本功的训练内容主要是针对气、唇、指和舌的训练。其中，气是根本性的，应合理分配练习时间，将基础性的长音练习和多种多样的长

音练习联合在一起，可保持练习的兴趣。唇作为基本功的一个重要方面，其练习也是通过长音练就的，只是在练习时的关注点和侧重点不同。指的练习包括两方面，分别是各种音阶音程练习和各种颤音练习。舌的练习包括单吐、双吐和三吐，要重视单吐，它是双吐、三吐的基础，也是乐曲中音头常常涉及的技术，而双吐、三吐是很多乐曲的难度技术片段体现。

首先，要注意技术性练习内部的次序。一般来说，很多演奏者都习惯于先练习长音，再进行关于手指方面的练习，最后进行吐音或一些技巧的练习。但一些演奏家也倡议不要将长音练习放在每日练习的最前面，原因是长音需要气息的通畅，每日刚开始就练习可能不易达到这样的要求，这是有一定道理的。个人认为，在一段时间内坚持一个固定的练习次序，有助于提高练习效率，但固定的次序经过一段时间会使练习效率减缓下来，因为固定次序会导致出现习惯性僵化。例如长时间都是先练习长音，后练习手指，如果突然改变次序，就会由于事先没有进行长音练习，使气息变得非常不通畅，而非得先练长音不可。演奏者要明白，好的演奏应是能随时找到较好的演奏状态，而不是必须先吹什么后吹什么。所以，应在经过一段时间固定次序的练习之后，故意变换练习次序，再过一段时间再变换成其他次序，这样来适应任意的练习次序，避免形成对练习次序的僵化依赖。

其次，要注意技术性练习和乐曲练习的次序问题。一般来说，应是先练习基本功技术，再练习乐曲，这是因为在进行完基本功技术练习之后，肌体各方面都较灵活自如，能使乐曲的练习在自身演奏状态良好的情况下进行。但是这样的次序也要注意以下三方面：第一，勿将每日技术的练习时间拖得过长，要保证在练习乐曲时，还有充沛的精力和体力；第二，要以长期的、发展的眼光去看问题，如此次序进行一段时间过后，

也要将这样的次序不时地颠倒过来，或将先前的基本功练习时间改得较短一些，目的也是不要形成僵化的习惯；第三，不同程度的演奏者应有不同的要求，程度较深的演奏者要慢慢缩短在乐曲练习之前的基本技术练习，以应对随时需要开始的乐曲演奏展示，而程度较浅的演奏者则应付出大量的时间投入基本技术练习中，这样才能更快地提高自身的演奏水准，进而才能将乐曲的演奏变得更加得心应手。

"我认为解决音乐中乐感、风格和情绪等对脑力颇具挑战的问题，应放在大脑得到充足休息后最清醒的时刻，这点非常重要；而当注意力下降后，则可用余下的时间去应对体力上的挑战；这样的先后次序才是更明智的。"[1] 这当然也是有道理的。乐曲的练习要求演奏者投入更多的精力去关注音乐性，让感性参与其中。要注意的是，每日投入乐曲中的情绪资源在短期内是有限的，在不断重复中会慢慢消耗，当练习至心生疲倦时，则不必再进行乐曲的练习，原因是这时针对音乐性的练习效率会下降，应休息或转向技术性练习。

[1] 洪国姬：《所罗门·米科夫斯基钢琴教学传奇》，谢杨译，上海音乐出版社，2016，第87页。

二、乐曲的练习

　　演奏乐曲是学习演奏的目的，也是音乐艺术的本源。从历史形成的顺序来看，一定是先有乐曲，才有相应的基本功和技巧的练习，基本功和技巧练习不是凭空出现的，而是在有明确针对性的情况下制定出的。基本功与技巧练习的针对性越强，乐曲练习的效率才会越高。

1. 练习的"质"与"量"

　　在乐曲的练习进程中，要同时兼顾"质"和"量"。在一段时间内，专门针对少量乐曲进行练习，或针对难度片段进行集中练习和慢速练习，仔细认真体会乐曲的音乐表现是重视"质"的练习。通过这样的练习，演奏水平会产生"质"的提高。"量"是指练习乐曲的总量，通过练习众多不同风格和不同音乐表现的乐曲，积累大量宝贵的演奏经验，长期以后，也能提高学习新乐曲的效率。"这种能力就是快速而准确地读谱、背谱、上手及弹奏能力。这些能力和学习语言一样，只有在大量的接触和浏览之后才能获得。"[1]同时乐曲"量"的积累是提高音乐修养的重要方面，在见识、练习甚至演出了大量乐曲之后，才能更全面地体会演奏的真谛。

　　把握乐曲练习的"质"与"量"结合是非常关键的，一味地关注于

[1]　黄大岗主编《周广仁钢琴教学艺术》，中央音乐学院出版社，2007，第449页。

"质"的练习，一首乐曲反复咂摸过长时间，不但会使演奏水平在经过一定的提升之后变得停滞不前，更会消耗个人对音乐的热情。不要以为只要集中练习一首乐曲，关注"质"的练习，就会将这首曲子演奏得异常好，事实上，不可能存在某首乐曲演奏得非常好，而其他乐曲演奏得极差的情况。个人的实际演奏水平会体现于所有乐曲的演奏当中，所以，乐曲"质"的练习目标，应是达到个人当下最高的实际演奏水平即可。之后应该进行其他乐曲的练习，此时如还在这首乐曲上下功夫，意义将变得微乎其微。相反，耐不住性子去深究乐曲，不断变换乐曲的练习，虽然积累了乐曲的浏览"量"，但演奏水准并不会提高，会出现演奏的乐曲非常多，而每首乐曲演奏的"质"都相对较差的情况。这样不关注提高演奏水平的乐曲练习，是只图新鲜感的练习，对于专业演奏者来说更不可取。

练习乐曲的目的不仅仅是练习乐曲本身，更重要的是通过练习去总结学习乐曲的方法，进而掌握一定的学习规律，以提高学习效率。比如音乐风格近似或是演奏技巧相同的乐曲，在学习三四首之后，就可以总结出一些相关演奏经验，利用这些经验再去学习同类型的乐曲，效率就会高很多。

2. 初期分析

当我们将要学习一首新乐曲时，首先要对其进行全面的了解，大脑中应先形成一个整体轮廓，对总体的音乐情感有一个大概的认识，无论如何都不能低估对作品的初期感受和预先想象，因为这些感受和想象决定着演奏者今后吹奏遵循的大方向。应该说，如果这一方向选择准确，初期的练习效率就不会太低。拿到乐谱直接开始吹奏，看一句吹一句，

全然不知乐曲整体的结构，这样的练习会导致出现概念模糊、练习效率低下和难以记忆乐谱等等问题。

关于乐曲的初期分析，一般来说，应结合所学的音乐理论知识，先观察乐谱中的主要标记，如调高、节拍、速度、段落划分等等，进而对乐曲做一个整体上的大致分析，包括调式、曲式结构、风格特点、演奏技巧等。分析形式上无论采用默唱还是试吹都是行之有效的，以乐曲《五梆子》［乐谱版本采用《笛子教学曲精选》（上），曲广义、树蓬编订，人民音乐出版社，1994 年版］为例。首先，从整体上来观察乐谱：调高为 C，采用 G 调笛筒音作 re 演奏；2/4 拍；全曲共分四个段落；速度依次为［一］慢板 ♩ = 58–80 ［二］稍快 ［三］♩ = 104 ［四］♩ = 112 。其次，仔细阅读乐谱后的乐曲说明，这一般都是由曲作者或者专业权威对乐曲予以阐明的重要文字说明，可以帮助演奏者尤其是初学者对乐曲背景以及演奏重点难点等有一个初步的认识，然而许多学生往往不太重视这方面。读谱是针对乐谱本身蕴含的信息展开分析的学习方法，是乐曲整个练习过程中一个非常重要的环节，似乎也是当下许多演奏者最容易忽视的环节。演奏者只有通过读谱才能对乐曲有一个基本的、正确的认识，在此基础上，才会形成相对准确的诠释方向。"我们必须教会学生读懂乐谱，要去研究作曲家的意图，想一想作曲家为什么这样写。"[1] 这虽是针对教学法的话语，但也强调了演奏一部作品、了解认识作曲家的意图是多么重要。

3. 学习过程

学习乐曲应该采取规范化、科学化的学习过程模式。很多竹笛学习

[1] 黄大岗主编《周广仁钢琴教学艺术》，中央音乐学院出版社，2007，第 41 页。

者面对一首新乐曲，有可能是直接开始吹，这样就缺少了提前应该做的一些非常必要的"案头"准备工作，会使乐曲在大脑中形成模糊的初期印象，以致将练习过程拖长，练习效率低下。

明确演奏目标（即朝着什么样的"模样"来练习）是首要的，没有演奏目标的练习，是无的放矢的练习。演奏目标的确立可通过分析乐曲做案头工作来实现，初期聆听演奏家的演奏是获得乐曲感性认识的重要手段，然而，对于中、高级程度的演奏者来说，分析乐谱形式是更为有效的。由于目前的多数竹笛乐谱书籍仍然采用简谱的记谱方法，所以以下的乐谱分析是针对简谱来做出的分析。

（1）读谱

在学习乐曲的准备过程中，要有一个大致的读谱过程，注意谱面的重要标记，如标题名称、调高、竹笛调、指法、曲作者、乐曲提示等这些音符以外的文字内容，需要引起重视。

在乐曲的标题方面，竹笛乐曲乃至中国器乐曲不同于西方一些无标题器乐曲，其绝大多数乐曲都是带有标题名称的，从标题名称中即可以洞悉关于音乐表现的内容。如《姑苏行》这一标题名称首先提供了音乐表现的地点要素。姑苏是古时苏州的称谓，那么音乐风格应是昆曲、江南丝竹、评弹或江南民歌一类的，从而可以确定大致的演奏风格以及演奏技巧应用。乐曲《牧民新歌》、《大青山下》、《陕北好》、《陕北四章》、《绿洲》、《水乡船歌》等乐曲标题都带有地点要素，通过分析乐曲标题中的地点要素，就可确定大致的地域音乐风格。

又如乐曲《早晨》这个标题名称提供了音乐表现的时间要素，便可知其应是花香鸟语、生机盎然的音乐表现，《晚归》、《咏春》、《春之歌》

等乐曲都与之相似，通过分析乐曲标题中的时间要素，能确定大体的音乐表现基调；又如乐曲《春到湘江》一类标题名称，其中"春"提示出其音乐表现基调应是积极向上的、生机勃勃的，而"湘江"则表明乐曲的地域音乐风格应是湖南音乐风格，这类型乐曲标题揭示的就是时间和地点两个要素，从而可以发现大体的音乐表现基调以及地域音乐风格。乐曲《鄂尔多斯的春天》、《西湖春晓》、《秋湖月夜》等标题名称皆如此。

再如乐曲《深秋叙》，此类标题除了提示时间要素以外，其揭示出的内容多是人对情景的感受，借物言志、借景抒情是这类标题的特点，其更注重"向内"的感悟，《秦川抒怀》、《秋蝶恋花》等乐曲具有这类标题名称的特点。

再如提示大体音乐情绪的乐曲标题名称，如《喜报》、《醉笛》等；再如以人物或事件来作为标题名称的，如《兰花花》、《小八路勇闯封锁线》、《走西口》、《牡丹亭》等，这类标题需要演奏者有一定的背景知识，方能明白其音乐的表达意义，从而确定准确的音乐表现内容以及情感抒发方向。

现代乐曲的标题更为抽象一些，像《笛韵》这种标题几乎没有提示任何信息；乐曲《竹迹》在深奥的前提下，通过"迹"可发现一些抽象所在；《苍》提供给演奏者一个较宽泛的音乐情绪，具体如苍茫、苍劲、苍白，则需要实际演奏才可以感受到；《愁空山》需要演奏者对李白《蜀道难》的诗句有所了解。总之，现代乐曲的标题没有以上各类标题那么明确的内容揭示。而一些传统乐曲的标题，比如《五梆子》、《万年红》、《三六》、《三五七》、《二凡》等等，演奏者并不能从中发现什么，必须要结合乐曲提示或是查阅相关资料等才能明白一些相关内容。如《三五七》这个标题以数字组成，不了解的演奏者根本不能通过标题来确定什么，其

实它意指婺剧唱腔中的字数排列。此类标题通常蕴含着一定的音乐材料或音乐结构意义，如《中花六板》、《慢三六》等等。有一些传统乐曲标题是戏曲曲牌名，如《柳青娘》、《五梆子》等。需要说明，并非所有标题都可以给演奏者带来一定的信息，如《第四交响曲》、《梆笛协奏曲》等，就是西方音乐经常使用的"无标题"式标题。

乐曲的调高以及所采用的笛子调高和指法，是演奏者在读谱阶段应该十分明确的。笛子调高和指法能给有经验的演奏者带来一些信息，如大笛子和小笛子具有不同的音色和音乐表现，筒音作 do 和筒音作 la 指法的音乐表现也一定不同。筒音作 do 指法有可能倾向于大小调的演奏方式，如《红领巾列车奔向北京》等，而筒音作 la 指法的音乐表现可能极具民间音乐色彩，如《三五七》、《挂红灯》（周成龙）等。

得知曲作者的生平以及一些关于该曲创作"前前后后"的背景性内容，无疑对演奏者理解乐曲有极大的帮助，另外，由于很多笛曲是演奏家创作的，那么了解该演奏家，还可得知一些关于演奏风格方面的信息。

关于乐曲提示方面，首先并不是所有的竹笛作品都附有乐曲提示，乐曲提示中的内容多是说明乐曲的音乐表现。在一些教学书籍中，还加入了编书者针对演奏方面的重要提示，如《笛子教学曲精选》、《中央音乐学院海内外笛子考级曲目》等书籍，关于乐曲演奏的重点和难点提示，演奏者应该予以重视。

（2）结构分析

绝大多数笛曲的宏观结构是根据不同速度来划分的，所以首先要观察谱面的速度标记，如散板、慢板、快板、急板等标记，或如四分音符或其他时值音符等于多少，例如乐曲《春到湘江》的宏观结构分散板、

慢板和快板三部分，乐曲《深秋叙》的宏观结构分为引子、慢板、快板、散板和再现慢板。对乐曲宏观结构的认知非常关键，它关系到是否可以清晰地把握乐曲的总体轮廓，在大脑中形成对乐曲清晰的印象，进而对各个结构段落做出大体的诠释计划。

微观结构的分析，可采用哼唱的形式，也可采用试奏的形式，要根据调式主音的终止，在宏观结构的内部划分乐段，如乐曲《春到湘江》的慢板段落分为 ABA 三个乐段，乐曲《深秋叙》的慢板段落则由三个并列乐段组成。一般来说，针对乐曲微观结构的分析，在学习乐曲的这个阶段分析到这里就可以了，要注意，这样的微观结构划分还并不是最为"微观"的，关于更加细微的结构划分，如乐句的划分、音组的划分以及乐句间的关系等等，不宜在这个学习阶段将其分析得过细，之后结合演奏的感性体会再深入挖掘是更为有效的。

以上两个阶段，关系到之后乐曲练习的总体效率。随着越来越多的演奏实践，演奏者会积累大量丰富的演奏经验，会发现更多的乐谱"信息"，通常在不吹奏的情况下，依靠内心听觉就能想象到乐曲的具体音响。

（3）浏览演奏

通篇浏览演奏可获得对乐曲的感性认识，这些感性认识包括这个曲子好听或者不好听，这就是哪个地方的音乐风格，和以前练过的某个乐曲有点像或不像，某个片段的演奏非常困难等。将前面两个阶段总结出的理性认识，与此时通篇浏览演奏形成的感性印象联系起来，就基本明确了乐曲的音乐表现。

（4）吹奏中的细化分析

在宏观结构内部，常需要明确一些具体的练习目标。首先，要注意乐谱中所有看得见的符号标记，如连线、顿音、重音、延长音等，以及力度、速度标记、表情术语、演奏技巧标记等，并严格按照这些标记来练习，避免吹奏错误形成习惯以后又要改正，增加本来不必要的练习负担。这一点非常关键，应养成良好的练习习惯，做"靠谱"的演奏者。所有这些标记均是作曲者对演奏所做的提示，这些提示中不仅仅有音乐本就暗含的，还会有音乐本身并不具有的演奏提示。"作曲家常常仔细标注表情符号、重音、音量的加强和减弱、速度变化，与其说是正面说明音响的性质，不如说是提供乐思的意犹未尽的方方面面。"[1]也就是说，除了部分标记提示是通过一定的分析即可发现的，是具有"提醒"性质的提示以外，还有部分标记提示是具有"补充"性质的。其次，一些并不是直接可以看到的内容，需要演奏者认真分析，如乐段内部微观结构的划分、音乐材料的运用、调性的布局变化、伴奏声部的织体意义等等。要注意，演奏者对乐曲进行细化分析的意义，绝不能仅仅停留在分析阶段，而是要将分析的结果用于演奏方面，表现为获取基本的、正确的、符合创作原意的、客观的演奏诠释，并最终将这些分析的结果真实地、充分地在演奏中展现出来。这样的乐曲分析才是一个演奏者应该做的，具有演奏"实用"意义的分析。关于乐谱符号的重要性，以乐曲《沂河欢歌》[2]的快板为例：

[1] 塞缪尔·法因伯格：《法因伯格论钢琴演奏艺术》，张洪模译，上海音乐出版社，2018，第25页。

[2] 曲广义、树蓬编《笛子教学曲精选》，人民音乐出版社，1994，第51页。

例187

曲祥：《沂河欢歌》

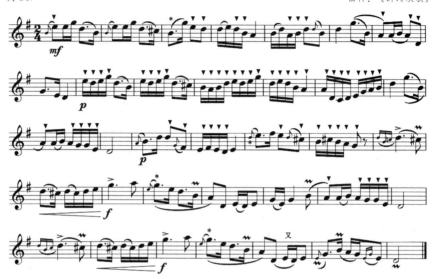

　　首先，顿音表示断奏，连线表示连奏，注意到顿音和连线符号并且严格按照标记来演奏，自然会奏出跳跃欢快的音乐表情，且顿音与非顿音在一起，非顿音自然会强一些，带有重音感，这样的轻重对比也会使演奏者找到正确自然的节奏律动。其次，首句的力度标记为 mf，两个八小节之后力度标记为 p，这个弱力度持续四小节后，以重音 sol 开始，一个连接性的渐强推出 f 力度，以及重音 do。演奏者依照这样的力度标记来演奏，就会将微观结构的逻辑展现出来。前十六小节具有呈示性，之后四小节为段落内部的对比因素，后渐强具有连接意义，最后的 f 表示整个乐段终止结束，所以力度符号标记不仅仅关系到音乐的表现力和渲染力，有时也暗含着音乐的结构逻辑。再次，演奏技巧标记，鲜明地展现出该曲的地域音乐风格，如该曲的滑音技巧使音乐产生腔调化的色彩效果，花舌音技巧表达出音乐爽朗潇洒的表情特征。所以，严格按照乐谱（当然须是标记详尽规范的乐谱）中的符号标记来练习，才能准确地奏出乐曲的音乐表现，这也是一个职业演奏者应有的演奏态度。

　　除了乐谱的各方面标记以外，乐谱内在的一些理性分析是演奏诠释的重要形式依据。事实上，没有经过乐谱分析的吹奏，是缺乏理性认识的吹奏。一个拥有良好乐感的演奏者有时不经分析后的演奏可能听上去还可以，但这样的演奏很难保持长期的稳定，一般表现出忽好忽坏的演奏状态特征。针对乐谱内在分析方面，以乐曲《深秋叙》快板部分的第一个乐段为例：

例 188　　　　　　　　　　　　　　　　　　　　穆祥来：《深秋叙》

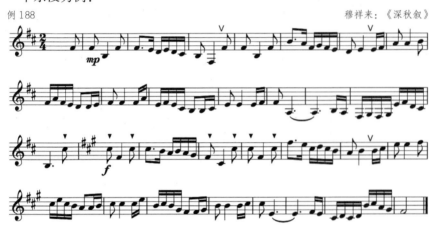

　　先来观察乐段的结构，在哼唱或者试奏之后，无论利用感性体会还是理性分析均可以找到乐段的终止处，从而发现整个段落是一个由相同音乐材料组成的、不同调高的重复乐段。每个乐段分别十五个小节，前乐段在 B 羽调式上陈述，重复乐段转向属调——#F 羽调式。然后，分析乐段内旋律是如何发展的，根据音乐材料的异同，得出该乐段是由 3+3 小节具有平行关系的乐句、2+2+3 小节模进式乐句和两小节乐句收尾构成的。结合小快板速度、出音密集以及大量的切分节奏型这几个特点来看，可初步确定节奏重音的演奏是本段的诠释重点，也就是说此乐段应该注重的是"点"。为了演奏出积极的具有一些行进色彩的音乐情绪，应采用重音与顿音相结合的演奏方式。平行的乐句，演奏重音位置应一致，其中同音反复的切分音则更应以重音演奏来强调，这是因为在同音

反复时，节奏应当是第一性的。最后，重复乐段在上五度调上陈述，应采用与前乐段内部相同的诠释方法。不同的是，音区位置的改变自然增强了音色的明亮度，演奏要随之突出新的色彩感，气息应更充足更集中。在具体分析过后的练习中，应采取慢练、集中练的方法，将分析结果切实到位地落实到演奏上，不"辜负"乐曲分析结果，莫作"眼高手低"之人。

当然，对乐谱的分析研究并不仅仅在这个阶段进行。在集中分析乐谱的阶段，也不可能将乐曲的方方面面都分析得彻彻底底。实际上，从看到乐谱的那一刻直到将来的上台演奏，分析研究乐谱应充满整个过程，只有对乐曲的每个部分、每个细节以理性的角度不断审视，才能发现更多的音乐内涵。同时，理性分析会让演奏者对乐曲的诠释保持"清醒"，避免将乐曲诠释得"矫揉造作"、"恣意妄为"。

（5）大量练习阶段

将乐曲分析研究的结果真正落实于演奏，是演奏者分析乐曲的最终目的，要想真正在演奏中表现出这些"意图"，需要通过大量的练习。在这个过程中，必须要掌握正确的练习方法，这里阐述一些关于练习的意识方面的问题。

练习的重要前提是有目标和有方法。许多演奏者练习的时间并不短，甚至非常长，却没有明显的进步，这时应该寻找原因，而不要继续盲目练习。无论练习基本功还是乐曲，首先要明确练习的目标和方向。在乐曲的练习中，根本目标就是要演奏出每个乐曲本身特有的音乐表现，不明确这个目标就等于无的放矢。打个比方，假如乐曲音乐表现是某个"车站"，我们必须要知道这个"车站"叫什么，它在哪个方向，这是目标。

接下来我们得明确应该使用什么"交通工具"才可以尽快到达，从哪条道路过去才是"捷径"，这是方法。演奏者要明确，绝不是只要练习就会有进步，只要花费大量时间来刻苦练习就能将乐曲演奏好，盲目练习极大可能会形成错误的演奏。这样的练习持续的时间越长，错误就会越牢固，距离正确的演奏将越来越远，长时间这样练习会形成演奏上的习惯性"毛病"，而一旦形成演奏上的错误习惯，想要改正则必然要大费周折。

在整个乐曲学习的过程中，大量练习阶段是形成音乐记忆和肌体运动记忆的重要阶段，是整个乐曲学习过程中的实践核心阶段。在练习中，关于乐曲的演奏重点和难点，演奏者要有明确的认识，比如乐曲《深秋叙》的核心音乐表现为"秋风瑟瑟、黄花满地"，那么演奏重点就是为了展现这个音乐内容，具体来说，此曲的演奏重点就是气息控制下的力度变化以及气震音的运用。再如乐曲《扬鞭催马运粮忙》表现的是 20 世纪60、70 年代人们在劳作时积极向上、充满热情的精神面貌，那么演奏重点就是快板中运用的一些演奏技巧，包括历音、刹音、吐音等等，将这些技巧熟练掌握并恰当运用，就能演奏出乐曲的核心音乐表现。

有些乐曲的演奏难点与演奏重点相重合，有些乐曲则不然，一般来说，最常见的技术难点会出现在乐曲的快速片段。演奏者要明白，演奏快速片段困难的根本原因是大脑反应的速度不够，无法在短时间配合音符变化所需要的气、指、唇、舌，那么如何能达到要求的速度呢？一般要采用慢练和集中练的方法，经过多次重复正确放松的系统练习之后，使气、指、唇、舌相互之间得以顺利联动，形成习惯性的自然肌体运动。能清晰熟练地吹奏快速段落的演奏者都会有一种体会，那就是再快的速度，演奏者自己并不觉得快，不会有来不及、赶不上的感觉，这是因为大脑的反应速度在不断经过重复练习之后，达到了高速运转。另外，乐

曲中还会碰到速度并不快的技术难点，如平时很少接触的高音运行、变化音进行、罕见指法等，再如一些非常规的演奏方式，比如低音笛吹奏吐音，高音笛吹奏明显的力度起伏等。最后，有一些乐曲的难点则是某个演奏技巧，比如循环换气、双吐循环换气等，虽然这确实是某个乐曲中的难点，但从根本上来说，这更是难度技巧，最好的办法不是通过乐曲的练习来解决，而应在技巧专项练习中解决。

（6）技术成型阶段

经过上一个阶段大量的练习之后，就应采取按原速、完整演奏的方式来练习。一般来说，由于前面进行分段集中练习，有可能会遇到段落衔接处不流畅或段落间的情感发展逻辑不合理的情况。另外，还会遇到演奏功力的问题，比如《鹧鸪飞》、《行街》、《秋蝶恋花》等一些演奏不间断的乐曲，整曲的演奏是相当困难的，可能吹至后面会渐渐感到手指紧张不灵活，气息无法继续下沉，风门僵化以至于松紧控制不自如等等，这就是演奏功力问题。关于这种演奏的持久力，除了要通过长时间不停歇的基本功练习来解决以外，还要学会在平时练习时，有意地在乐曲不间断的演奏中，不断让肌体放松，如暂时放松并不运行的手指，或者放松过度紧张的肌体等等。但从根本上来说，首先应加强基本功练习，并以不间断演奏中的放松意识作为辅助。

当乐曲的演奏已经较为顺畅时，可以从另外一个角度来审视此时的状态，进行合理的练习，那就是对乐曲中目前最突出的不足之处加以训练。当这个不足被攻克后，又会浮现出其他原本不甚突出的不足之处，再去解决。也就是首先找到演奏中"最不好听"的部分或"最不能胜任"的片段，层层剥茧以将浮现出的问题逐个解决掉，这之后乐曲的演奏就

会达到相对悦耳的程度。

（7）把握情感

音乐艺术是长于抒情的艺术，演奏者应善于把握乐曲内在的真实情感，将它切实地传达出来。其实，当演奏者将乐曲中的演奏技术问题解决得相对准确到位以后，其艺术性才真正得以显现在演奏者的精神世界里。关于乐曲的情感诠释方向，演奏者要有明确的认识，那就是"在审美感知的基础上，把情感体验、想象、领悟结合起来，才能领略作品丰富的内涵，把握作品基本情调，形成统一的而有变化的有机整体"[1]。虽然演奏个体不同，对乐曲的情感体验、想象和领悟会有所不同，但乐曲的真实情感内涵在一定程度上是同质性的，在演奏情感表达的基本方向上也必然是一致的。偏离主体音乐表现的演奏诠释是错误的，而在演奏者真实诠释的音乐主体表现范围内，当然也会存在一定程度上的变化。

关于乐曲演奏的传情，则是根据演奏者合情合理的领悟和想象，先感动自己再感动别人，"只有唯一一条路可以打动人心，那就是向他们显示你自己首先已被打动"。演奏者在演奏中，应不断地站在欣赏者的角度来审视自己的演奏，这个阶段的练习常常是在体会揣摩乐曲的真实情感，拿捏一些关于"度"的问题。简单来看，任何情感表现的演奏诠释似乎就是利用力度、速度、演奏法、技巧等多方面的多种变化来完成的，但是这多方面变化的问题并不是非此即彼的问题，而是在毫厘之间变化的问题，关乎相当复杂的"度"，例如"快一点儿"、"弱一点儿"、"滑音慢一点儿"等等程度问题。演奏者想要找到十分"精确的"诠释，是非常不容易的。所以，当任何演奏诠释确立了方向以后，关于"度"

[1] 曹理、何工：《音乐学习与教学心理》，上海音乐出版社，2000，第248页。

的问题的解决办法，只能靠演奏者自身的情感体验去揣摩拿捏。

　　总而言之，演奏者在学习一首新乐曲的时候，应大体遵循这样的一个练习过程。需要说明一下，在这个过程中的每个阶段并不一定是完全孤立的阶段，这些阶段有时是相互交叉的，比如最后的情感体验阶段不可避免地也会在前几个阶段发生，而技术方面的练习也不会在某一个阶段就顺利完成、彻底解决。最后还要说明的是，以上有关乐曲的练习过程的内容，针对的是有一定基本功，且具有一定音乐修养的演奏者。艺术是无止境的，必须明白的是，高水准的演奏必须经历长时间多方面持之以恒的练习。只有兼顾乐曲练习的"质"和"量"，从"量"中使不同乐曲之间产生相互影响和促进，最终才能提高演奏的总体水平。

4. 提高练习效率的方法

　　前面已经提到过，要想熟练地掌握一门专业性乐器，并能将它演奏得悦耳动听、相对专业化一些，必须经过长时间不间断练习，然而也不能仅靠持续勤奋的练习。在这个先决条件基础上，演奏者还应认识到，正确有效的练习方法是极为重要的，它可以帮助演奏者以最快的速度、用最短的练习时间达到演奏的目标。由于演奏乐曲才是演奏的根本落脚点，所以以下将直面乐曲演奏中的问题，阐述一些提高效率的练习方法，包括分句集中练习、专项技术练习、放慢速度练习和难点重点集中练习。

（1）分句集中练习

　　就是进行逐句集中反复练习。"分句练，加深印象，比一首曲子从

头到尾地过有效。"[1] 这种逐句集中反复练习，不但有助于演奏者对局部乐谱的记忆，而且可以从中获得具体分句细节的明晰印象。最重要的是，集中逐句练习可以起到事半功倍的作用，而一遍一遍贯穿全曲的练习却只能是事倍功半。在重复同样遍数的情况下，集中练习要比通篇练习效率高很多，且不会过度消耗对乐曲的新鲜感受。有一个很形象的比喻："我喜欢将好的练习法比作中国式烹饪：把任何东西都切成小段！"[2]

一般来说，应先对乐曲宏观结构的内部进行拆分，弄清乐句间音乐材料的逻辑关系，通过逐句集中、细致的练习，将提前分析设定的内容真正地诠释出来。具体来说，先要弄清楚该乐句处于乐段的什么位置，起到怎样的作用，确立该乐句的演奏诠释目标，在多次的重复中，不断推敲、拿捏，最终还应以感性体会来审视自己的演奏，如协奏曲《陌上花开》的主题：

例 189 郝维亚：《陌上花开》

通常情况下，一个乐曲的主题旋律个性都是较强的，用以展现较为鲜明的音乐形象。结合理论来分析，此曲主题在音高进行方面，三个音为一句，共三句，下行方向分别是 G、A、D，G、A、C，G、A、低八度 A。这是旋律音高的核心，其间的其他句子和音均具有连接和装饰意义，那么，演奏上就应以力度来区分具有不同意义的两者，应强调旋律音高核心因素。最后结束在 D 音上，具有开放性，故而此音一定要奏得弱而飘渺，如收拢一般，而不能奏得坚定。节奏方面，核心旋律的三句节奏不一，

[1] 黄大岗主编《周广仁钢琴教学艺术》，中央音乐学院出版社，2007，第 90 页。
[2] 洪国姬：《所罗门·米科夫斯基钢琴教学传奇》，谢杨译，上海音乐出版社，2016，第 79 页。

第一句最为方整，应奏得开门见山、大大方方；第二句 G、A 不但缩短为八分音符，且前有连接铺垫性的句子，两方面让此句易于凸显出色彩性；第三句 G、A 为附点节奏，向前推进的动力性较强，前有低八度铺垫，最重要的是，这个句子重回到节拍重音位置，起到稳定核心旋律的作用。以上为整段的旋律音高和节奏方面的分析，以及分析结果赋予的演奏诠释。逐句来看，核心旋律 G、A 所处的音区位置，应奏得明亮一些，而第三个音应奏得扎实一些，换气之后的连接应较弱，不强调音高变化和节奏律动。在两拍的 E 上有一个不过分的渐强以推出第二句核心旋律，C 上的装饰音应奏得较明显。第三句低八度的 G 奏得厚实一些，以对比旋律 G、A 的明亮，其后低八度 A 应稳定扎实，与在之后的 D 形成对比变化。三个 D 上的装饰音一个比一个多，意味着在长音 D 不做变化的同时，装饰音应一个比一个更为突出一些，可采取重音和力度渐变的演奏方式。

这时基本做到了"分析—诠释方向"环节，之后的练习应遵从诠释方向，开始先要重复练习每一句，使句子听起来具有合理性，基本达到诠释目标之后，要不断揣摩每个音的自然性，以及句子之间的连接自然度，做到既不矫揉造作，也不苍白无力。这是演奏诠释的难点，也是以感性领悟来审视理性诠释目标的过程，最终可让演奏变得"活起来"，而非理性地完成"任务"。总的过程为"音乐分析—确立诠释目标—分句练习—揣摩拿捏（感性审视）"。

演奏者可能觉得乐曲中的每一句都这样集中练习，是一项极为复杂的、耗时耗力的大"工程"，实际上在学习初期，通过这样细致的逐句集中练习会积累丰富的演奏经验。之后再练习其他乐曲，这些演奏经验使得需要逐句集中练习的乐句会越来越少，逐句集中练习的时间会越来越短，这是由于触类旁通的缘故。虽然乐曲不同，但都表达的是共同的"喜

怒哀乐"等音乐情绪，故在演奏的诠释方面也会有一致性。

(2) 专项技术练习

即就乐曲中的某项演奏技术加以展开，加大相关技术练习曲和其他乐曲中相关技术的练习量。演奏者遇到乐曲中的技术困难，即暴露了这项演奏技术的问题，那么就应进行相关技术的练习。除此之外，也可将乐曲中的相关片段融入专项练习，使练习更具音乐性，演奏者也更有演奏积极性。比如练习手指的均匀快速跑动，一方面要广泛练习一些音阶和连音练习曲，另一方面也可寻找一些乐曲中的相关片段来练习，如乐曲《鹧鸪飞》、《姑苏行》、《南词》、《行云流水》和《南韵》的快板段等等。比如乐曲中的双吐部分总是吹奏不好，同样应一方面进行双吐练习曲的训练，另一方面也可以练习《帕米尔的春天》、《断桥会》、《流浪者之歌》、《愁空山》（第二乐章）和《中国随想曲 No.1——东方印象》等乐曲的相关双吐片段。再比如处于初级阶段的演奏者对某些指法还不太熟练，如练习筒音作 la，一方面应集中练习基础性的筒音作 la 五声音阶和七声音阶以及一些练习曲，另外也可以同步浏览练习一些采用筒音作 la 指法吹奏的乐曲，如《三五七》、《二凡》、《挂红灯》以及《乡歌》等乐曲或乐曲片段。专项技术练习涉及众多方面，演奏者应根据实际情况，循序渐进地练习。

(3) 放慢速度练习

慢速练习是手段、是方法，原速演奏是目的，是结果。俞逊发先生曾讲："快练是慢，慢练是快。"意思是说在训练方面，采用快速的方

法来练习进步得慢，而采用慢速的方法来练习进步得快。"慢练犹如'放大镜'，把乐曲的一切细节都扩大了。"[1]吹奏中所有气息和运指等方面的细节变化，通过放慢速度会非常明显地感受到。

　　演奏者初学一首新作品，之所以"磕磕绊绊"，不能按照指定速度来演奏，根本原因在于大脑还不能及时反应。

　　针对乐曲中的快速片段进行慢速练习，其目的是能将所有音吹奏得清晰到位。演奏者应明白在任何情况下，清晰度都是第一要素，而乐曲要求的快速则是第二要素，快速片段的演奏应先在保证清晰度的基础上，再达到乐曲的指定速度。如果不能清晰地演奏，就要放慢至在可清晰演奏的速度上来练习，这样可保证不发生演奏错误。就像幼儿学说话，当然应该是先慢慢地说清楚，再逐渐达到成人的说话速度。如果演奏者已经长期保持慢速进行练习，结果仍然无法实现清晰演奏，原因可能是：第一，乐曲的技术难度大大超过了演奏者目前的技术水平；第二，在慢练时未注意一些相关问题，它影响着练习的效率。

　　首先，慢速练习过程中气、指、唇、舌的触觉微妙变化是应体会的重点。其次，在慢速练习时，除了与乐曲的指定速度当然不同以外，其他诸如力度、音色、语气、技巧、音乐表情、指法运行等等一切都需要按照原速度来要求，应尽量做到慢速练习与原速中各个方面的要求保持统一。当然，无法避免慢练在有些方面并不能和原速完全一致，比如在慢练时，需要的气息量肯定会更多，所以有时可能会增加换气点或使用循环换气。又如慢练和原速在音乐情绪方面可能会略微不同，在慢练时由于要增强肌体动作的确定性，手指抬按应更为用力，抬起的手指更高一些，吐音的舌头动作力量和动作体积更大一些。第三，有经验的演奏者在进行了足够的慢练，原速演奏已经完美到无懈可击的程度时，仍然

[1]　赵晓生：《钢琴演奏之道》，上海音乐出版社，2007，第116页。

会时不时再放慢速度进行练习。实践证明，长时间快速演奏中总会产生出一些小问题，无论是一般的演奏者还是演奏家，都不能在第一时间有所察觉，而当感觉到不对劲时，毛病已经形成并凸显出来了。可能是手指的抬按错误，舌头不能均匀控制等等，这时应该停止快速演奏，改为慢速练习。也就是说，需要通过慢练来建立正确的运行秩序。如此看来，慢速练习不只是通往原速演奏的方法手段，更是一种练习常态，当演奏者觉得可以原速吹奏时，也应该时不时地继续"重温"慢练，而不是等到快速演奏出现问题再慢练。第四，夸张式的慢练会进一步提高练习效率，例如使用更慢的速度、更大幅度的力度变化、更加夸张的音乐表情、更具共鸣的音色以及更大力度的手指抬按等等。这样的夸张练习会使原速吹奏变得简单起来，但是，要注意即使再夸张，也要在可自由控制、放松自然的基础上进行练习，切不要在肌体紧张僵硬的情况下慢练。

如果演奏者并不能将自己已经"熟练"的快速片段以慢速来吹奏，呈现出慢速吹奏的控制力更弱的状况，那么这样的原速演奏一定是质量不高、不够稳定、不够扎实的。尽管有时可能暂时蒙混过关，但这根基不稳、粗制滥造的演奏终究会露出马脚，如果不及时放慢速度练习，其会朝着错误的演奏方向越练越"远"，这是毋庸置疑的。所以，故意放慢速度来练习，也是检验自己演奏质量的一个方法。

（4）难点重点集中练习

首先，每一位演奏者所面临的技术难点有些是相同的，有些却是不同的。演奏者由于不同的技术基础、不同的先天思维和肌体特征以及不同的学习经历等，有些可能在气息方面偏弱，有些也许在手指运行方面偏迟钝，而有些演奏者总是找不到音乐感觉等等，呈现出不同演奏者的

难点差异性特征。而一般来说，偏长的乐句、偏快的速度、别扭的指法运行以及长时间不停歇的乐曲演奏等等，是绝大多数演奏者的技术难点。

　　难点片段的集中练习必然涉及重复练习，俗话说"熟能生巧"，重复练习是必经之路，但是在重复练习的过程中，演奏者需要注意三个原则：第一，集中注意力。这关乎练习的效率，由于重复练习容易消耗练习的热情，在一定量的重复练习之后，应适当地调整休息。保证精力集中的练习是非常重要的，"一百次错误的练习不如一次正确的练习，一百次注意力不集中的练习，不如一次注意力集中的练习；一百次不动脑子的练习，不如一次动脑子练习"[1]。第二，难点是什么，如何解决，练习最终要达到的目标是什么，这些问题必须要认识清楚。这关乎练习的效率，比如快速双吐片段的难点是手指与舌头动作的不协调一致，要采取舌头均匀的"吐库"动作，结合及时到位的、具有力度弹性的手指来进行慢速练习。要清楚练习针对的两方面是"舌头"和"指头"，关键词是"均匀"、"及时到位"、"力度弹性"，目标是两者要达到"协调一致"。认清难点存在的具体原因，究竟是意识层面没有搞清楚，还是基本功不扎实，还是指法进行困难等。第三，再难的片段，哪怕放慢速度或减小力度，也要正确吹奏，要明白重复正确吹奏就是建立正确的演奏秩序，而重复错误吹奏就是建立错误的演奏秩序。

　　拥有扎实的基本功，系统全面地练习过大量练习曲的演奏者，对多数乐曲的技术难点都能游刃有余，这是由于练习曲整体的技术难度系数大于乐曲的技术难度系数。而有些乐曲的相关难度片段，其旋律进行、节奏组合或音乐表现等等，在练习曲和大多数乐曲里很少涉及，这就使乐曲的难度得以增加。原因很简单，从没有"见过"它，所以不"熟悉"它，例如乐曲《春到湘江》快板段落十六分音符的一个小节，乐曲《秋蝶恋花》

[1]　梁广程、王嘉实：《声——音响心理与奥秘》，农村读物出版社，1993，第94页。

华彩段里一个带有超吹音区 #F 的快速乐句。另外，一些非传统的乐曲运用现代的作曲技法时，其旋律进行与传统乐曲中的旋律进行大相径庭，而我们平时训练的练习曲以及经常吹奏的乐曲都是传统的旋律进行和节奏组合，所以这类乐曲在练习中就会出现更多的难点，且每个难点显然要比传统乐曲的难点系数更高，比如《梆笛协奏曲》中的一段：

例 190　　　　　　　　　　　　　　　　　　　　　　马水龙：《梆笛协奏曲》

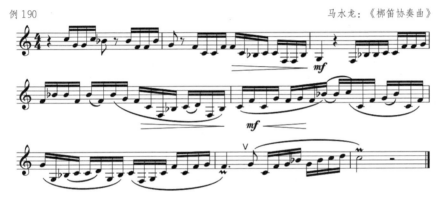

　　新奇的旋律进行和非常规的节奏组合同时出现。再如协奏曲《愁空山》、《苍》中的片段均有此特点。近年来此类乐曲不断涌现，并没有同类型的练习曲与之匹配，造成就算是高水平的演奏者，也只能是就某个曲子来练某个曲子。虽然一部分演奏者最终可能还是会攻克这些技术难题，但其练习过程是艰辛的、缓慢的。

　　其次，针对乐曲重点的练习是抓住主要矛盾的练习。如练习传统北派乐曲，应把明亮的音色、灵活利索的技巧和饱满的热情等作为练习重点。而练习传统南派乐曲则不同，圆润的音色、干净的音质、灵活的手指以及四平八稳、闲庭信步的演奏气质等方面应是练习的重点。再比如基本功的训练方面，长音练习关键在于运气的通畅、音色的优美、音质的干净结实以及唇功的耐力等。

三、改正错误

　　这里所讲的"错误"，并不简单指在乐曲吹奏中出现的那些磕磕绊绊的错误，而是指在演奏方面一些习惯性的错误。一些演奏家在从小到大的演奏学习中，从未形成过什么演奏上的毛病，没有走过弯路，一直"青云直上"。然而，一些演奏者在练习时一不小心就可能形成或多或少、或大或小的演奏错误习惯。一方面可能由于老师教法不正确，另一方面也可能由于演奏者缺乏对正确练习方法的认识，一直在进行错误的练习。"对初学者来讲，学习任何一种技艺都是培养一种新的习惯的过程，不是好习惯，就是坏习惯。"[1]

　　针对任何内容进行重复的吹奏必然形成吹奏习惯，正确的重复演奏形成正确的习惯，而不正确的重复演奏就会形成错误的习惯，"坏习惯是因为重复犯错而造成的，只有不断地予以'更正'，且使学生自己明白正确与错误的区别才能去除"[2]。这种"更正"包括大脑意识和肌体行为两个层面，首先要在大脑意识中明白怎么样才是正确的，然后才能改正肌体行为习惯，越早发现演奏的错误越容易将其改正。简单的、重复次数少的错误比较容易改正，较为严重的错误习惯到底应该怎么办呢？

　　首先要找出形成错误的原因。比如歪斜的风门也许是由于持笛姿势

[1]　黄大岗主编《周广仁钢琴教学艺术》，中央音乐学院出版社，2007，第72页。
[2]　洪国姬：《所罗门·米科夫斯基钢琴教学传奇》，谢杨译，上海音乐出版社，2016，第79页。

不规范，笛子与风门形成非直角导致的；按在指孔上的手指过于僵直可能是由于手指常常处于过度捏拿状态中，或是由于凸起的手腕姿势等造成的；抖动、不均匀颤音也许是由于缺乏对手指的自主控制力等造成的；演奏的速度不够快、力度起伏不够明显是演奏技术方面功夫尚浅的表现；演奏的速度过快致使音乐形象发生错误，或漏音、不清晰、不均匀，这些则可能是由于演奏者对音乐在意识层面的理解不够严谨深入造成的。诸如此类错误演奏习惯，都必须先要找到错误习惯形成的原因，原因越明确，改正效率就会越高。

当然，想要改正非常严重且牢固的错误习惯，需要付出很长时间的练习，在这期间，坚强的意志力是必不可少的，要做好艰苦训练和训练过后仍暂时不能改正的准备。"不幸的是，学生总是屡次犯同一个错，等错误被发现，他们又常以为靠一到两次的'小心谨慎'就可以消除已经形成的'坏毛病'。他们不知道，在不知不觉中，错误已经被练习到'完美'了！大脑知道什么是正确的，但手指只知道不断被重复且已经形成惯性的'版本'，这就是为什么旧的坏习惯必须根除到一点痕迹不留。"[1] 另外要注意，习惯性的多种错误肌体行为应逐个改正，不能一蹴而就，如果一下子要改正的错误习惯太多，不但改正的效率是低下的，而且势必会出现过于不自如地演奏而"寸步难行"，这样会严重打击演奏者的演奏信心，一旦形成挫败感，会使练习变得难上加难。"依靠合理训练，以便使身体放松；依靠正确的思维方式，以便使精神松弛。"[2] 在改正错误习惯的过程中，这两方面应当作为正确练习的总体方针。

[1]　洪国姬：《所罗门·米科夫斯基钢琴教学传奇》，谢杨译，上海音乐出版社，2016，第79页。

[2]　涅高兹：《涅高兹谈艺录——思考·回忆·日记·文选》，焦东建、董茉莉译，人民音乐出版社，2003，第121页。

上台

一、合伴奏

很多学习演奏的学生并不知道整体音乐对于演奏的重要性，甚至根本不清楚整体音乐这个提法。他们拿着独奏谱苦练独奏声部，当碰到带伴奏考试或实践演出时，由于对伴奏了解甚少，常出现很多意想不到的情形。

竹笛乐曲除个别独白类以外，大多数带有伴奏声部，也就是说，独奏旋律声部和伴奏声部共同构成的才是完整的音乐。作为独奏者，要对整体音乐有清晰认识，只练习独奏声部而忽略伴奏声部的重要意义，在合伴奏时会出现众多错误。一般来说，合伴奏应该注意以下几点：

第一，音准。这里所说的"音准"是指竹笛与伴奏乐器的音高要准确一致。一般以标准音 A 来对音，频率为 440 或 442 赫兹，而在 E 调笛和 ♭B 调笛上，A 音的指法位置造成音高可能会有一些偏差，所以应该采用该调笛的其他音来对音，如开三孔音或筒音等，不必非要采用 A 来对音。另外，如果采用钢琴伴奏，则需要竹笛的吹奏尽量靠近十二平均律律制。与伴奏乐器音准对齐是最基本的首要问题，通过学习视唱练耳和乐队排练实践皆可掌握。在实际演奏中，如果出现与伴奏的音准不统一的现象，其他诸如音乐表现之类的诠释都会受到很大影响，而不能有效体现。

第二，整齐划一的节奏点。无论任何形式的二人或二人以上的多人演奏，都讲究合作的艺术，而不能自顾自，应减少个性，增强合作性。

演奏者应该在统一的速度下，对齐节奏点，于整齐划一的基础上达到音响的最佳共鸣，这一点是非常重要的。另外，在竹笛乐曲中，经常会出现散板或"紧打慢唱"式的段落，如乐曲《秦川情》、协奏曲《刘胡兰之歌》等等，伴奏声部的跟随经常需要推迟出现，这是戏曲音乐中的程式，是一种特殊的音乐审美。

第三，一致的音乐语气感。要求独奏者和伴奏者在音乐语气方面达到"同呼吸共命运"，确立乐段乐句的音乐表情，以一致的同向表达共同来诠释音乐。民间有种说法叫"两张皮"，即说明两者音乐语气感以及音响平衡感觉的不一致。

第四，独奏者必需的一些暗示性形体动作。独奏者的这种身体语言是对伴奏者的暗示，经常会在转换速度时提醒伴奏者注意，当然这本身也是为了使节奏更准确。另外在一些音乐情绪或语气需要转换强调的时候，独奏者也要有某些提前性的形体动作，让伴奏者对音乐中的感性"尺度"有更加确定的把握，从而做到在独奏的主导下，准确地诠释音乐。

第五，音响平衡感。单件乐器伴奏按照由大到小的音量排序为钢琴、笙、扬琴、古筝，由于竹笛的声音极富穿透力，钢琴、扬琴和古筝有宽广的音域，可以避开竹笛的音区来取得两者音量的平衡。在大部分情况下，独奏应略大于伴奏，而笙与竹笛音区基本相同，又是随腔伴奏，所以应该注意根据具体问题具体分析的原则，控制有关部分的伴奏力度，否则会喧宾夺主。乐队乐团的力度问题，和总谱的写法、音乐厅的音响声场等均有一定关系，这里我们主要研究竹笛演奏者方面。必要时要根据合伴奏的具体情况，略微改变平时较为固定的演奏力度，以求得音响方面的平衡。

以上这些合伴奏的注意事项，是专业演奏者应该具备的基本音乐素质，在平时的独自练习中就应关注伴奏声部的乐谱，以保证合伴奏时心

中对伴奏声部的充分认知。只有了解清楚伴奏声部的"背景"化特征以及与独奏声部的结合关系，才能诠释好整体音乐。

二、形体表演

　　演奏者台上的面部表情和形体动作构成了听觉艺术中的视觉表演，这种音乐表演的风貌，俗称"台风"。当演奏者在音乐厅、剧场等地演出时，虽然听觉方面理所应当是首要的、永久的关注点，但是视觉因素给观众带来的感受也是显而易见的，这一点对于演奏来说，也是不容忽视的。正确的、适度的、良好的表演会带动听觉感受，甚至增强音乐感染力，相反，与音乐不相符的表演则也会给音乐带来一些负面影响，使原本良好的听觉感受受损。一般来说，表演应该起到"助力"听觉的作用，成于内而表于外，将表演的视觉因素与音乐的听觉感受恰当地融为一体，是演奏者应该遵循的原则和努力的方向。

　　竹笛演奏者的表演相对于其他一些乐器的表演有其更复杂的方面。比如一些乐器的演奏者在演奏时，按照惯例，眼睛可以盯着自己的乐器或手，这是自然的，理所应当的，而竹笛演奏者眼睛的注视方向一般应是自然而然地目视前方，不能乱移动视线，左顾右盼，将观众的注意力引向非音乐。另外，随着音乐的流动其表情也带有一定表演性质，如演奏一些表现遥远的、弱力度的音乐，演奏者可能会微微地挑起眉毛、稍抬双眼，而演奏一些悲伤的、忧愁的音乐，演奏者可能又会皱起眉毛、凝视前方。

　　另外，有些乐器的演奏者所谓的表演动作其实是"必需的"，是发声本就需要的动作。比如二胡或者小提琴等弦乐器奏慢速的、柔美的旋

律时，其运弓的右手自然是缓慢的、舒展的、流动的，而奏快速的、音符密集的旋律时，会自然形成敏捷的、麻利的动作律动。这些乐器在发声时，自然带有与音乐表情相关的动作，琵琶、古筝、钢琴等乐器在这方面皆与弦乐器有类似的地方。竹笛、长笛、单簧管等一些管乐器，其一些表演动作并不与发声有直接联系，原因在于其音乐诠释中更多的"抑扬顿挫"都是运用气息方面的"轻重缓急"来形成的，而气的这些运行则是看不见的，那么这些管乐器表演的动作则不是被动的，而是主动的。

西方的古典音乐表演学派，对演奏是否应该有动作至今仍有争议。俄罗斯小号演奏家纳卡里亚科夫上台演奏《霍拉舞曲》，除了换气与按键，没有任何表演动作，然而在实际演奏当中，绝大部分的演奏者都会情不自禁地带有或多或少的表演动作和表情。这些表演有时是演奏者和观众双向所必需的，"动作信息被听众们充分获取，并被他们用来评估和理解演奏。因此，似乎这些动作应该被普遍认可并受到支持，而不是遭到阻挠。事实上，一项小规模的研究已经表明，如果钢琴家的身体在学习或表演的过程中被用任何方式束缚，他们就无法以最佳表现力演奏。因此，找到正确的心理和生理意图并允许其通过身体来自由传达，似乎是娴熟且有意义的表演所必需的"[1]。任何演奏者通过体验可以发现，尽量保持表情和身体不动来演奏乐曲，在演奏相对多变或音乐情绪夸张的段落时会使演奏受到压制，而无法充分发挥出来。所以演奏中的表演，也不单单是相对于音乐的"受众"来说，在评估和理解方面具有一定的必要性，而对于动作的"发出者"——演奏者来说，也是内心音乐情感的外在释放，是不由自主的，同样也是完全有必要的。

在演奏时，完全没有表演有悖于情感表达的常理，但不等于只要有

[1]　约翰·林克编《剑桥音乐表演理解指南》，杨健、周全译，上海音乐出版社，2018，第141页。

表演就是合乎常理的。一般来说，演奏者在演奏实践当中，应当避免以下几种表演：

第一种，虚假表演。从根本上讲，音乐是一门听觉艺术，观众希望听到美好音乐的同时，也能看到美好的声音是怎样发出的，所以视觉层面的表演也成为音乐会的一部分。但是一切以表演为主，用来掩盖演奏中出现的漏洞与瑕疵，以此来混淆视听、骗取观众的好感是可耻的。俄罗斯钢琴家、教育家涅高兹曾写道："演奏本身不需要的任何感情、感受、思想等流于言表，这与一个人当众撒谎毫无两样。此外，这种外部表现简直是不体面的，这只能是这个演员缺乏良好的教育、艺术品位不高的表现。"[1]

第二种，过度表演。有些演奏者的表演多于或大于音乐所展现的情绪，形成过于琐碎的、幅度过于大的面部表情和肢体动作，反而适得其反，导致观众在看到过度的、无意义的表演的同时，根本无暇顾及音乐，或许原本优美的音乐反而被这种过多的表演彻底遮盖了。另外，多余的、过度的表演有时会对演奏者的技术发挥造成障碍，有许多演奏者总是不能克服技术难点，就是因为动作范围和频率都过度了。

第三种，与音乐相悖的表演。举一个简单的例子，练习长音基本功要求平稳，而如果演奏者在此过程中一直有小动作，这显然是相悖的。表现遥远的、安静的音乐其演奏表演动作却很明显，吹奏热烈的、激动的音乐其音乐表演动作却很微小，或吹奏强音的表演动作向上提，吹奏弱音的表演动作向下沉等等，这些表演都与音乐呈现出不协调的情形。"如果这些姿态与表演者的意图之间不具有一致性，那么它们会造成演奏者身体紧张，妨碍熟练度并造成使用姿态和表演目标之间的不协调。"[2]

[1] 涅高兹：《涅高兹谈艺录——思考·回忆·日记·文选》，焦东建、董茉莉译，人民音乐出版社，2003，第123页。

[2] 约翰·林克编《剑桥音乐表演理解指南》，杨健、周全译，上海音乐出版社，2018，第142页。

这同样是不可取的表演。

　　那么演奏者的表演行为举止到底应该是怎样的呢？是不是只有一种状态呢？当然不是，每一个人都有不同的相貌，不同的心理状态，以及对音乐的不同理解。无论夸张式的、感性的表演，还是内敛的、理性的表演，都会有不同的欣赏者对其倾心。只有自然而然地、由内而外地抒发延伸，真实地、情不自禁地表演才会形成视觉方面和听觉方面的协调一致性。

三、上台演奏

演奏艺术归根结底是要进行表演实践的，无论是考试、比赛还是演出，评委、观众的参与会使在平日里感到平常的演奏产生出一些"异样"。有些演奏者感觉自己的演奏水平已经达到了一定高度，但当登台演奏时，多多少少还是会觉得不够好，这就说明在演奏者内心当中，对舞台表演的要求要高于平时练习的要求，这是客观存在的正常现象。"练习和表演是有所区别的：练习是一个人，表演有了听众；练习是学习，表演是工作；练习可以重复，表演只允许一次；练习可以并且应该从技术出发，要求手段更完善，表演则应该全力投入到艺术创造中去。"[1]舞台演奏与平时练习的不同，是演奏者需要思考的。

一般来说，演奏者在台上演奏，会不自觉地对自我各个方面重视起来，包括仪表、形态、音质音色、情感发挥、完整度等等，而在台下由于更多的是独自练习，则不会对各个方面那么重视。所以，为了在台上演奏可以保持良好的演奏状态，平时练习时就应"尽心"表现音乐，时常假想像登台演奏一般来练习，以舞台表演的标准来要求平日里的练习。另外，应抓住机会多上台演奏，适应舞台上的演奏状态。

上台演奏和平时的练习就音乐的演奏诠释来说应保持一致，哪怕是极其细微的点滴，如果台上由于情绪过于激动而随意改变诠释方式，那么台下认真的乐谱分析工作以及刻苦的练习将全部丧失意义。另外，演

[1]　黄大岗主编《周广仁钢琴教学艺术》，中央音乐学院出版社，2007，第407页。

奏诠释在一个演奏者演奏生涯的不同时期有可能会产生些许改变，但演奏者如果在短期内于台上演奏随意变换乐曲的演奏诠释，首先是对乐曲分析不够、体会不深、认识不足的表现，从根本上来说，这其实是对乐曲没有准确的审美认识，缺乏严谨的演奏态度。"有的钢琴家宣称他的演奏基本上每次都改变，他不按照先定好的布局来弹奏，而错误地以过度即兴来表功。"[1] 如果仅仅是为了炫耀每次演出皆可以吹奏得不一样，那未免显得过于肤浅。

[1] 塞缪尔·法因伯格：《法因伯格论钢琴演奏艺术》，张洪模译，上海音乐出版社，2018，第 29 页。

四、紧张心理

　　当音乐厅所有的聚光灯、所有人的注意力都聚焦于演奏者，绝大多数演奏者会或多或少感觉紧张，参加比赛、上台演出、汇报考试的演奏者对这种紧张状态是再熟悉不过的。国外音乐表演理论对演奏紧张心理的研究较为全面深入，包括对焦虑本身的分析、形成的原因以及治疗的方法等等。一般来说，舞台演奏中紧张的生理表现为心跳加快、口干舌燥、双手或肢体颤抖、四肢僵硬、面部表情不自然、气短甚至头晕等，也会出现大脑空白、思绪混乱等现象。在这种极度不正常的状态下，演奏者难以发挥出自身真正的演奏水平。针对竹笛演奏来说，口干会影响到吐音的发音敏锐性，气短会直接影响气息控制，而颤抖直接会影响手指的灵敏度等等。总之，紧张使演奏者对乐器的控制力下降，甚至发展到完全失控的地步。

　　导致紧张心理出现的原因有很多。首先，演奏者独自演奏不紧张，而有观众就会紧张，可见观众是产生紧张心理的源头。无论肢体的紧张还是内心的焦虑，一般都根源于在公众面前演奏，担心得到不好的评价，如演奏者面临考试考核，更会受到评审成绩是否理想的影响。必须指出的是，观众也会对演奏者的临场发挥起到积极的作用，一些抱有极大热情、极其愿意聆听观赏演奏者"一举一动"的观众，有时也会给演奏者以极强的演奏信心，调动起演奏者对演奏的极大热情。有不少演奏家都表示，在公众面前演奏，更能彻底地表达出所有的想法。

其次，演奏者的个性也是重要因素之一。一些天生自信的演奏者，还有性格外向、喜欢与人交流的演奏者，舞台演奏的心理紧张度极低甚至完全不紧张，而一些自卑的演奏者或是内向孤僻的演奏者，哪怕演奏水平并不低甚至很高，其舞台演奏的紧张程度仍然较高。

第三，演奏者对作品的演奏把握性不强，一定会致使信心不足。一方面，乐曲整体难度偏大，极容易出现演奏失误，此时上台演奏一定会紧张。另一方面，由于练习不充分，乐曲的熟练程度不够，也会造成舞台演奏紧张的情况。

第四，演奏家往往比普通演奏者对演奏各个方面的认识要更为清晰明确，因此他们的演奏目标就会更高，演奏的要求会更细致、更全面。而演奏目标越高，演奏要求越细、越多，就越容易产生对演奏现状不满的情绪，从而出现舞台焦虑。

第五，演奏的目的为自我价值的证实，而并不是展现真实的音乐。这种重视自我成功而在演奏中忘记投入音乐的做法，不单单会使音乐缺少精神和灵魂，更会彻底地使自己陷入紧张的演奏困境中。

针对如何解决舞台演奏的焦虑紧张情绪，有以下几点建议：

首先，演奏者要从根本上增强演奏信心。演奏信心建立在演奏者对上台演奏作品的熟练和扎实程度的基础之上，平时对作品的练习不充分，或者练习方法不得当，势必会在台上出现演奏信心不足的情况，从而致使心理紧张。而如能对即将上台演奏的作品达到极其熟练的程度，将会极大地增强演奏者的演奏信心。一百遍、一千遍的准确无误的演奏会使演奏者根本不用担心会发生演奏错误，作曲家里姆斯基·科萨科夫曾说过："音乐家在舞台演奏的紧张心理程度与他自己事先的演奏准备成反比。"充足的练习是解决紧张心理的一个重要方面，绝对不能带着低成功率的演奏随意上台。

其次，不断排演、试验上台的场景。如提前进行与上台时间段相一致的试验演奏；在音乐厅提前走台，尽量做到贴近于真实的上台表演场景，包括上下场以及整个乐曲完整的演奏等等，这样会使真正的演出变得较为熟悉而不再陌生。一些有条件的演奏家，还会在正式的、重要的独奏演出前安排一次或多次小型公开演出，曲目与正式演出相同，以通过小型演出来总结经验。

第三，在作品的演奏相对较为成熟的情况下，一些演奏者仍会出现过度紧张的现象。这种情况下，要注意在台上演奏不要有私心杂念，不要想任何与此时演奏无关的事情，比如观众是否满意我此时的演奏，甚至观众是否会耻笑我的演奏。应考应聘的演奏者常会想分数如果不如意会怎么样等等，要记住演奏"目的是为了表现音乐，而不是表现自己"[1]，演奏无论何时都应将注意力集中于音乐本身，集中于演奏本身，认真感受音乐一点一滴的自然流淌，而不能"走神"。越是去想一些跟音乐没有关系、令演奏者担心的事情，越会增加演奏的紧张程度，越会使演奏没有生气而大打折扣。

第四，任何演奏者包括演奏家都避免不了演出时突如其来的错误。而此时要做到如小提琴家帕尔曼先生所言："如果发生了这种情况，重要的是不要让它影响你以后的演奏。你不能让整个演出崩溃，既然出现了就泰然处之。把后面的演出视为一次新的演出，不要让这种失误影响你演出的整个精神和情绪，否则会使你惊慌失措和造成连锁反应。"[2]

最后，一些临上场前的情绪调节，如深呼吸、闭目养神、放松肌肉、适当转移注意力等等，都会缓解焦虑的情绪。要善于总结适用于自己的、能有效调节紧张情绪的方法。

[1] 张前：《音乐表演艺术论稿》，中央民族大学出版社，2004，第94页。

[2] 休·布雷德尔：《伊萨克·帕尔曼》，中央音乐学院出版社，1983年第4、第5期，第129页。

　　欧美一些国家对演奏焦虑的"治疗"研究较多，拥有专门的治疗演奏焦虑症的诊所。除了多种放松的方法以外，还有服用药剂的方法，但也提到具有副作用，并不建议习惯性长期服用。另外，一些精神和心理疗法会产生积极的作用，尤其是心理方面，比如去预先尝试接受不同的观众评价，转化为积极的动力，以及自我暗示或者分析受挫等等，都会帮助演奏者更为理性地面对演奏焦虑，如"恐惧是力量。如果你对它敞开心怀，你就可以将恐惧转变成无畏。勇敢并不意味着不感到害怕，如果是这样，也就没有什么是需要勇敢面对的了"[1]。

　　舞台演奏毕竟不是独自一人练习，与平时相比，必然会有一些异样，重要的是"考虑你的焦虑是否真的对你的演奏有害。记住一定量的焦虑是正常的，并且实际上是有益的，能够让迟钝的演奏变得生动且让人振奋"[2]。"正是这种舞台紧张情绪恰好有助于演员达到创作的顶峰，在调动全部精力、所有的才能和直觉的同时，这种紧张又使演员获得他在一般情况下难以获得的成功。"[3]

[1] 玛德琳娜·布鲁瑟尔：《练琴的艺术——如何用心去演奏》，邹彦、伍维曦译，上海音乐出版社，2005，第 172 页。

[2] 约翰·林克编《剑桥音乐表演理解指南》，杨健、周全译，上海音乐出版社，2018，第 169 页。

[3] 根·莫·齐平：《音乐演奏艺术——理论与实践》，焦东建、董茉莉译，人民音乐出版社，2005，第 401 页。

演奏者

§ 先天因素

§ 音乐理论知识和能力

§ 修养进阶

§ 品位、个性

一、先天因素

　　人与生俱来就对世间万物存在着不同程度的反应，有些人对音乐的感受能力强，即"乐感"较佳。这里提到的乐感不仅包括音乐感知能力，还包括展现音乐感知的能力。一般来说在形式上，最基本的音乐感知能力包括对音高和节奏敏感，以及对音色、速度和力度的辨别能力强等等，而音乐表现内容的最基本感知能力包括对简单音乐表情的判断以及艺术想象力等等。如想要在以上这些方面发展得更加全面和深入，则必须依靠后天的学习。

　　演奏笛子除了需要最基本的音乐感知能力以外，还需要一些管乐器共通的肌体行为能力，如手指长度、嘴唇厚度、体重、肺活量等，这些方面有时呈现出两面性。

　　首先，手指细长的演奏者要比手指短小的演奏者更利于吹奏指距相对宽的低音笛，细长的手指由于没有孔距宽形成的动作不自然的负担，相对来说会更放松、自然而不僵硬，同时也可以发出相对更大的抬按力度；而手指短小的演奏者也并不是一无是处，其在灵巧性和弹跳性等方面较手指细长的演奏者会更好，且在运行速度方面先天会更快一些。

　　第二，嘴唇薄的演奏者吹奏时会形成较为狭小且平顺规则的风门，其音质会更干净。

　　第三，身体胖的比身体瘦的演奏者相对在气息方面更足一些，发音共鸣一般会更好一些。

最后，在性别方面，男性较女性的优势在气息量方面，而女性较男性的优势在手指、舌头的灵巧性和快速方面。演奏者要明白，一些先天能力方面的缺点绝不是不可逆的，通过后天的努力也完全可能达到相当的水平，只是相比较来说，可能需要花费更多的时间来练习。

通过大量的教学可以发现，只有极少数人拥有多方面的先天优势，大多数学生都是优势才能和局限能力并存于一身。举一个简单的例子，如在手指方面，多数人开始学习时，手指的速度和力度都不平均，且呈现出不一样的不平均性。某学生左手中指运行速度快、力度感适中，但右手食指并不如意，而其他人正好相反等等。这只是手指方面的例子，其他方方面面均多为优势和局限并存，再如一些演奏者刚开始学习时气息下沉就较好，而吐音的舌头发力较笨拙，而另一些演奏者刚开始学习吐音的吹奏就能迅速、干净、力度适中，但是手指较僵硬，音乐表现力稍差。所以，演奏者的天赋能力会在各方面显示出差异，通过后天的练习取长补短，针对较差的方面加强练习，便可以均衡发展。

演奏者应明白，这些先天性肌体方面的优势或短处，对一个人今后的演奏发展，并不会起到决定性作用，只会体现出一时的优劣。"许多男女钢琴老师至今没有根除独特的'相手术'，只根据天生的手型就预言自己的学生将在未来获得成功，或走向顶峰的道路荆棘丛生、难以攀登。"[1] 这显然是对演奏天赋能力过于片面的理解和过于极端的认知。

[1]　塞缪尔·法因伯格：《法因伯格论钢琴演奏艺术》，张洪模译，上海音乐出版社，2018，第27页。

二、音乐理论知识和能力

优秀的演奏诠释是演奏者感性发挥和理性控制的完美结合。演奏者除了应有充分的感性体验以外，也应具有一定的理论基础，包括乐理、视唱练耳、和声、曲式、音乐史等等，音乐表演专业在专业院校的音乐理论课程设置，也证实了演奏者掌握一定理论知识的必要性。

专业音乐院校无论是声乐专业还是器乐专业的学生，都会学习一些音乐理论课程。值得注意的是，表演者学习这些理论，应本着理论指导实践的原则，而不应就理论而学理论，分析研究的结果落实展现在音乐的演奏中，才是音乐表演专业学习音乐理论的意义所在。然而令人感到惋惜的是，许多专业院校学生在学校学习了众多的音乐理论课程，却只是为了应付课程的考试，没有甚至是从没有想过将其用来指导演奏实践。举个例子，一些学生会把一小节内并没有还原号的音吹成还原音，经老师提醒后，几乎是不约而同地恍然想起这是曾经学过的知识点，这种现象不是不知，只是没想到要用，而如果这是乐理考试，他们大抵都能回答正确。"更让人难过的是，那些具有坚实理论基础的学生，却对乐曲诠释一筹莫展。他们的理论知识都像抽象的数据般储藏着，完全与音乐演奏活动不相干。"[1] 这显然是僵化的应试学习思维模式，演奏者应该搞明白什么才是学习音乐理论的初衷以及最终目的。

另外，这些音乐理论无疑会对具体表演实践起到举足轻重的指导作

[1] 鲍里斯·贝尔曼，《钢琴大师教学笔记》，汤蓓华译，上海音乐出版社，2012，第130页。

用，它是分析研究音乐作品、进行"二度创作"的基本依据。没有这些音乐理论知识作为支撑，就无法完成对乐曲形式的分析研究环节，没有这个环节，演奏只能是单一的感性体会。这些或热情似火或冷若冰霜，或慷慨激昂或内敛柔美的情感表现，在没有理性分析的把控下，会太飘忽不定和变幻无常。

三、修养进阶

　　要演奏好一件乐器，让它发出艺术化的声音，不仅需要一定的演奏技术基础和理论知识能力，同时也需要对音乐的认知与感悟，其中对音乐的理解深度以及审美高度等在极大程度上依赖于环境的熏陶和后天的培养。

　　音乐修养是在音乐熏陶中逐步建立形成的音乐综合素质，其中，提高音乐修养最重要的途径为音乐欣赏。竹笛与其他乐器一样，本质都是通过制造美好的"音"以成为"乐"，所以演奏者的目的是表现音乐，只是要通过乐器手段来表现，其中音乐是本质表现，乐器是工具手段，知其美方能制其美，没有发现音乐的美好，缺乏对音乐的理解认识，必然不能将其演奏出来。聆听或观看演奏是最直接的感受演奏艺术美感的途径，对于学习演奏的学生来说，它应是长时间保持的习惯，这样其音乐修养会在潜移默化中得到不断提高。"音乐语言如同文学语言，大家都懂得，学习文学不单纯是识字、造句，还要通过阅读、欣赏等等各种渠道来提高文学水平。"[1]

　　音乐欣赏是演奏者提高音乐认知水准的直接途径，现场音乐会是最直观、最有效的方式，录音录像次之。竹笛演奏者应该多聆听竹笛音乐，包括专门为竹笛而创作的独奏曲和协奏曲等，也包括竹笛演奏的一些歌曲，合奏和重奏中的竹笛部分，戏曲中的竹笛部分等等，本着由易到难、

[1]　黄大岗主编《周广仁钢琴教学艺术》，中央音乐学院出版社，2007，第104页。

由浅入深、篇幅由小到大的循序渐进的原则来聆听欣赏。从音乐表现来说，一些简单的、明朗的、浅显的或是与当代音乐风格接近的乐曲更易让初学者接受，而"现代"作品在学习初始一定是不好接受的。从体裁方面来说，一般最易于接受的是一些短小的竹笛演奏的歌曲或是歌曲中的竹笛片段（前奏、间奏等），当然在这之后，专业的演奏者是要进入独奏曲和协奏曲欣赏这个领域的。竹笛专业乐曲的音乐欣赏仍然也要本着由浅入深的原则，如先聆听《牧民新歌》、《小放牛》、《塔塔尔族舞曲》等，慢慢再来听一些曲笛演奏的比较典雅的乐曲，如《姑苏行》、《西湖春晓》等，将来再欣赏一些表现内容较深邃的、音乐形象较抽象的、结构形式较复杂的、调性多变或无调性的一些大型作品。

竹笛音乐不是孤立的音乐，对整体音乐艺术的聆听感知有助于以更宽广的视野角度理解竹笛音乐表现。整体音乐的聆听包括其他民族器乐、民族声乐、戏曲音乐、国外音乐等，这些都会在潜移默化中影响演奏者的演奏，使其对竹笛演奏的理解更加多元化。很难想象，一个没有受到整体音乐滋养的、没有良好的全面音乐修养的演奏者，如何能将竹笛演奏得富于音乐性、艺术化，孤立地看待竹笛演奏是行不通的。

许多竹笛演奏家都不只是对竹笛音乐有透彻的了解，如俞逊发先生，"他不仅全面地继承老一辈演奏家培植的艺术成果，南流北派，无所不精，而且他的探索涉猎甚广，凡戏曲（譬如他最喜爱的戏曲——河南梆子、京剧、昆曲等等）、民间音乐、传统音乐、外国音乐等，必反复聆听，过耳不忘"[1]。在俞逊发先生的创作及演奏中，即能感受到这种整体音乐修养的真实存在。

整体音乐修养还会对具体技术层面产生一定程度的促进作用，比如竹笛演奏者可通过对弦乐揉弦的认识和声乐颤音的认识汲取感性经验，

[1]　林克仁：《中国箫笛史》，上海交通大学出版社，2009，第79页。

来对比感受气震音和指震音与其共通之处；而了解弹拨乐的音乐表现特点，能增长演奏者对"点"性演奏的认识。从音乐表现层面来说，聆听戏曲音乐，汲取国粹的大量养分，不但有助于学习取自戏曲音乐素材的笛曲，而且在速度转换、节奏律动、力度起伏等方面，均有积极的促进作用；聆听西方古典音乐，可增添对和声和曲式结构的认识，对于分析作品大有帮助，同时通过与中国器乐演奏之间的比较，可审视自我的演奏，取长补短；而现代演奏者生长在流行音乐环境下，自然对流行音乐情有独钟，聆听并演奏流行音乐，能锻炼演奏者依心表达的能力；另外，民歌和民族器乐重奏、合奏等都会对竹笛演奏产生多方面的积极影响，此处不再赘述。

音乐是众多艺术体系中的一门，在增长音乐修养之外，也要领略学习其他艺术门类的知识，它们与音乐都有着非常深刻的联系。其中，文学和艺术常常连起来讲，可见关系十分紧密。从创作来讲，许多笛曲都受到文学作品的影响，演奏者如能深入了解该文学作品，必然会对乐曲的演奏有更加全面的心得体会，更能演奏出乐曲的本真表现。世界著名指挥家阿巴多曾说："我认为了解音乐、绘画和文学的各个方面是很重要的。举例来说，要真正理解马勒的作品就必须阅读德国和奥地利文学。你必须了解卡夫卡和克莱斯的作品、席勒的诗、克列米特和科柯施卡的艺术。德国文学和文学中的幻想因素在德国音乐中也起作用。"

舞蹈艺术与音乐艺术之间更是有千丝万缕的联系，两者同为表演艺术，在艺术表现特征方面具有更多的共同点，舞蹈艺术本身离不开音乐艺术，而音乐艺术当中的舞蹈性因素，亦给演奏者重要的演奏提示。如乐曲《高原舞曲》中各种节拍的律动感与舞蹈动作有必然的联系，了解新疆少数民族的舞蹈特点，一定有利于把握该曲的演奏重点。再如乐曲《春到拉萨》中的舞蹈性因素，中板、慢板和快板对比来看，中板像是

四五个人流动轻巧的舞蹈，而慢板像是夜晚山上优美宁静的独舞，最后的快板则是热烈欢腾的群舞。

关于美术与音乐的联系，从许多乐曲的标题是风景画面便可见一斑了，另外，以听觉来表现视觉，即是通感联觉的存在。比如一些常常用来描述听觉感受的词汇本是视觉方面的词汇，如"明亮"的音色、"华丽"的演奏等，乐曲《秋湖月夜》被称为"无字的诗，有声的画"，可见音乐与文学、美术之间的紧密联系。

戏剧最重要的就是冲突矛盾，而音乐作为抒情艺术恰恰是适宜表现冲突矛盾情绪特征的，了解戏剧中的逻辑延续，会使演奏者音乐表情的变换富于合理性。如协奏曲《走西口》原本就是二人台的一个小戏，音乐的速度力度方面的变化起伏，正是戏剧冲突的不断变化造就的，不了解剧情的发展则不能使演奏具有情节性。

音乐作为一门艺术，想要在演奏方面有更高的建树，需建立在广博的文化修养之上。一个具有广博文化修养和深厚文化底蕴的演奏者，能感受到乐曲中更加全面的深层次的音乐表现，反过来，这种全面深层的艺术感受力实际上也展现出演奏者的文化修养。一个拥有高超演奏技术的演奏者，如文化修养方面不够全面深入，其演奏艺术则会呈现出不尽成熟、到达一定高度无法再上升进步的特点。

在1957年第一期《文艺理论译丛》中记录到，法国作家乔治·桑曾说：技巧是一种才能，但它绝不是没有广博知识也行的。必须去体验生活、去寻找真理，必须先有过很多锻炼、有过很多爱、受过很多苦，而同时又要不断地执拗地工作。一个艺术家，如果他仅仅是艺术家，不是软弱无力的庸才，便是趋于极端的狂士。生活体验的积累，给予演奏者更丰富的艺术感受，激发演奏者的创造力，使演奏具有更加鲜活的生命力。"一个缺乏多方面生活体验的人，也不能演奏各种不同

风格、不同内容的作品。"[1]音乐从生活中来,演奏又对生活艺术化还原,没有丰富深入的生活体验,则表现不出真实的生活,进而演奏不出合乎情理、深具内涵和感人至深的音乐。"艺术家应该像一颗饱满的、富于生命力的种子那样,把自己的整个身心都埋在生活的土壤中,从中汲取养料,化成自己的血肉和灵魂,才能对生活产生深刻的认识和真实的感受,从而由衷地生发起创作冲动。"[2]

总之,演奏者修养的形成是多方面的,从竹笛各方面到民族器乐领域,再拓宽至整个器乐、声乐的整体音乐领域,为音乐修养;美术、舞蹈、戏剧、文学、影视等姊妹艺术,为艺术修养;广博的学识素养以及长久形成的文化底蕴,为文化修养;生活的一切给予演奏者的则为生活体验,这些修养使演奏者的演奏更具有真实性、深刻性以及生命力。

[1] 赵晓笛主编《笛艺春秋——赵松庭笛曲·文论集》,人民音乐出版社,2011,第233页。
[2] 王宏建主编《艺术概论》,文化艺术出版社,2000,第285页。

四、品位、个性

随着演奏者的多方面修养得以提升，对音乐的整体认知得到升华，此时个人的品位就显得尤为重要。演奏者忠于内心，以表达作品原貌为根本出发点，不矫揉造作、不装腔作势，体现出演奏者对待音乐艺术的"真"；追求作品思想的深度、高度以及风格的纯正，不迎合表面浮夸的演奏，体现出演奏者对待音乐艺术的"善"；演奏符合一般诠释规律，揭示音乐作品的内涵，体现出演奏者对待音乐艺术的"美"。

品位是程度上的体现，不是只有泛泛的高低两级，其根本上受到价值观体系的影响，崇高、纯净、自然等皆是品位较高的基本特征。一般来说，品位不高会展现出以下几种情形：第一，演奏者本身的音乐审美趣味不高，喜欢表面化、视觉化的刺激；第二，演奏者以迎合低品位观众为主导思想；第三，标新立异的演奏诠释成为演奏者的主导思想。

演奏个性不是故意追求就会得来的，而是当演奏技术水准和自身众多修养等达到一定境界后，在高品位的追求中自然滋长出的个体演奏特性。一般来说，演奏个性与作品音乐风格会产生碰撞，体现出一定程度的矛盾。"风格的纯正性与艺术家的个性之间存在一定的矛盾，需要做出权衡。"[1]一个演奏各类音乐风格作品都较为地道纯正的演奏者，其演奏必然不会具有非常明显的个性特征（然而这里要注意，音乐风格的地道纯正也不是完全僵化不变的，其具有一定的延展特征），而演奏某类风格作品展现出非常突出的、淋漓尽致的诠释表现，且将这样的演

[1]　高拂晓：《音乐表演艺术论》，西南师范大学出版社，2018，第124页。

奏特点运用于其他音乐风格作品中的演奏者，将会是具有一定个性的。
当然，这种个性在较为"不合时宜"的作品中的诠释表现不能过分，更
不能与作品的音乐表现背道而驰，否则，不能称为演奏个性，而是演奏
局限。

一点思考

当代中国竹笛艺术在创作、演奏、教学、史学、理论和制作等众多方面，都较以前有了突飞猛进的发展，这所有的进步都是有目共睹的。"20世纪后半叶，是中国笛乐艺术的一个高峰。"[1] 到如今 21 世纪的前二十年，笛乐艺术仍然在不断蓬勃发展中，关于竹笛演奏的理论虽收获颇丰，但似乎还未形成全面、系统、深入的情形。尤其与西方乐器的演奏理论相比，针对竹笛演奏艺术全面、系统、深入的理论性研究还远远不够，这点应予以重视，因为它是促使中国竹笛演奏朝科学化方向以及竹笛教育朝正规化、高效化方向发展的关键。

其次，就当前中国竹笛艺术的发展现状，笔者认为应回头多关注传统笛曲创作和演奏的继承发展，这也是为了使中国竹笛艺术能朝着民族文化本体的方向发展。赵松庭先生曾讲："笛子是民间乐器，要向各方面学习，更要向民间学习。并且一定要把向民间学习放在最重要的位置上……而不能颠倒过来，先学习一套西洋的，再来吸收一点民间的，先做一些所谓'提高'和'改革'的工作，再来补充一些传统和基础。如果是这样的话，那么笛子当然不能学好。"[2] 杜亚雄先生也写到："中

[1]　乔建中：《开一代师宗 领笛乐风骚 ——纪念赵松庭先生八十诞辰》，《人民音乐》2003年 11 期。

[2]　赵晓笛主编《笛艺春秋——赵松庭笛曲·文论集》，人民音乐出版社，2011，第 233 页。

国传统音乐是中国音乐之根，也是中国音乐发展的基础，失去了传统，没有了根，中国音乐便会成为'无本之木'和'无源之水'，更谈不到如何发展。"[1] 只有彻底地将传统竹笛演奏艺术各个方面研究清楚，总结出完整系统的章法理论，才能使竹笛演奏艺术沿着正确的方向发展。

第三，在乐谱记录方面，尚缺乏严谨的科学性、系统性和规范性兼具的范本，由于过去对乐谱重要性认识不足，同时也因为过去的大多数作品都是演奏家创作的，所以在乐谱众多方面的记录显然不够详细、不够准确。包括连线、非连线和断奏的标记、力度和速度标记、音乐表情的提示等等，这些给竹笛的教学和演奏带来了很多困扰，在客观上使演奏者学习效率低下。当然这并不是说要建立唯一一种最科学的、最全面的、至高无上的乐谱，这也是违背艺术多样性规律的，而从现状来看，我们缺乏的是较为详细、科学和规范的乐谱。这样的乐谱可以根据演奏家个人观点，呈现出多种样式的版本，供演奏者学习。西方的乐谱有原版乐谱和实用版乐谱，原版乐谱是作曲家的手写乐谱，是原作的真实面貌，侧重对原作的尊重，而实用版乐谱是权威演奏家或是演奏家与音乐学家合作，在原版乐谱的基础上，补充若干标记、指法和奏法的乐谱。这种实用版乐谱并不是只有一版，其侧重的是演奏者的学习方面，竹笛作品的曲谱正是缺少这多种"实用版"的乐谱。希望本书总结的一些关于连奏和分奏、装饰音、力度速度的使用规律等等，能在缺少详细规范的记谱现实情况下，对演奏者的学习起到一定的促进作用。

第四，在乐曲演奏诠释方面，新中国竹笛独奏艺术发展七十余年，形成了在演奏诠释方面的很多共同规律，其体现在众多的竹笛作品演奏中。这些演奏诠释的规律性方面是音乐本身的逻辑本质所决定的，也是本书阐述的重要内容之一，其并不依赖于乐曲提示和标记。"乐谱暗中

[1] 杜亚雄：《中国传统乐理教程》，上海音乐出版社，2004，第 2 页。

提示的，推动的和技巧的手法系统本身，常常预先决定了演绎的性质。"[1]
这是音乐的结构、旋律形态和风格等本身就已经决定的演奏诠释内容。
当然，这需要演奏者本身有足够丰富的演奏体会，以及对乐谱有一定的
分析能力，才能发现乐谱背后隐藏着的大量演奏诠释依据。这些发现往
往比乐谱的提示和标记更为重要，然而目前关于竹笛演奏诠释内容的书
籍以及讲学内容还比较少见，个人认为这一点应引起学界足够的关注。

[1]　塞缪尔·法因伯格：《法因伯格论钢琴演奏艺术》，张洪模译，上海音乐出版社，
2018，第 11 页。

参考文献

[1] 张前.音乐二度创作的美学思考 [M].上海：上海音乐学院出版社，2007 年.

[2] 杨易禾.音乐表演艺术原理与运用 [M].合肥：安徽文艺出版社，2003 年.

[3] 赵宋光.音乐教育心理学概论 [M].上海：上海音乐出版社，2003 年.

[4] 谢嘉幸.走进音乐——音乐鉴赏训练与评估 [M].成都：四川人民出版社，1999 年.

[5] 宋瑾.音乐美学基础 [M].上海：上海音乐出版社，北京：人民音乐出版社，2008 年.

[6] 刘正维.中国民族音乐形态学 [M].重庆：西南师范大学出版社，2007 年.

[7] 李民雄.民族器乐知识广播讲座 [M].北京：人民音乐出版社，1987 年.

[8] 金建民，李民雄.中国民族器乐概论 [M].上海：上海音乐学院出版社，2017 年.

[9] 杜亚雄.中国民族器乐概论 [M].上海：上海音乐学院出版社，2016 年.

[10] 杨瑞庆.中国风格旋律写作 [M].北京：人民音乐出版社，2002 年.

[11] 李重光 . 音乐理论基础 [M]. 北京：人民音乐出版社，1962 年 .

[12] 缪天瑞 . 律学 [M]. 北京：人民音乐出版社，1996 年 .

[13] 外国音乐表演用语词典 [M]. 北京：人民音乐出版社，1994 年 .

[14] 丁芷诺 . 丁芷诺小提琴教学精讲 [M]. 上海：上海音乐学院出版社，2012 年 .

[15] 潘一鸣 . 成功之路——谈钢琴演奏与教学 [M]. 北京：人民音乐出版社，2016 年 .

[16] 林华 . 学琴日记 [M]. 上海：上海音乐出版社，2000 年 .

[17] 林华 . 教琴日记——音乐教学心理思考 [M]. 上海：上海音乐出版社，2016 年 .

[18] 赵寒阳 . 二胡高级教程 [M]. 北京：蓝天出版社，2012 年 .

[19] 钱苔 . 长笛技巧强化训练 [M]. 上海：上海音乐出版社，2006 年 .

[20] 周世波 . 笛箫音乐 [M]. 长沙：湖南文艺出版社，2002 年 .

[21] 王晓俊 . 中国竹笛演奏艺术的美学传统研究 [M]. 北京：光明日报出版社，2016 年 .

[22] 袁志钟，郑月明 . 俞逊发传 [M]. 新北：花木兰文化出版社，2015 年 .

[23] 俞逊发，于宝臣 . 笛坛精英繁星录 [M]. 北京：中国文联出版社，2006 年 .

[24] 曲俊耀 . 冯子存笛子艺术 [M]. 北京：石油工业出版社，2002 年 .

[25] 戴亚 . 八孔笛——新改良竹笛应用教程 [M]. 北京：人民音乐出版社，2009 年 .

[26] 吴华，彦平 . 笛子演奏实用教程 [M]. 北京：中国青年出版社，1998 年 .

[27] 蒋志超 . 笛子曲谱 [M]. 北京：人民音乐出版社，2000 年 .

[28] 俞逊发，许国屏，周大成.中国笛子考级曲集 [M].上海：上海音乐出版社，2000 年.

[29] 俞逊发.玉笛飞声——俞逊发笛艺四十年演奏曲谱汇编 [M].台北：琴园文化艺术股份有限公司，2000 年.

[30] 中国民族管弦乐学会.华乐大典·笛子卷 [M].上海：上海音乐出版社，2016 年.

[31] 阎黎雯.中国竹笛名曲荟萃 [M].上海：上海音乐出版社，1994 年.

[32] 王建民，唐俊乔，王俊侃.中国竹笛协奏曲精选 [M].上海：上海音乐学院出版社，2016 年.

[33]（美）布鲁斯·阿道夫.内心听觉 [M].梁韵译.北京：中国友谊出版公司，2019 年.

[34]（美）俞便民.钢琴教学探微 [M].俞人仪译.上海：上海音乐出版社，2019 年.

[35]（美）罗杰·凯密恩.听音乐——音乐欣赏教程 [M].王美珠，等译.北京：世界图书出版公司，2008 年.

[36] 张前.现代音乐美学研究对音乐表演艺术的启示 [J].中央音乐学院学报,2005(1).

[37] 冯效刚.新时期的中国器乐演奏理论研究 [J].黄钟,2005(2).

[38] 曾遂今.中国笛文化 [J].乐器,1995(4).

[39] 杨荫浏.再谈笛律答阜西 [J].礼乐,1948(2,3).

[40] 赵松庭.竹笛源流 [J].中国音乐,1983(1).

[41] 郭树荟.从民间到专业化改编与创作中的竹笛艺术 [J].音乐艺术,2006(2).

[42] 屠式璠.笛子改革综述 [J].中国音乐年鉴,1995.

[43] 詹永明.南北笛曲风格及其演奏流派 [J].中国音乐,1997(3).

[44] 戴亚 . 竹笛与西洋管弦乐队合作的实践与思考 [J]. 人民音乐 ,2003(4).

[45] 周林生 . 刘森竹笛演奏风格之我见 [J]. 乐器 ,1995(1).

[46] 吴樟华 . 中国竹笛的声学构成 [J]. 中国音乐 ,2010(2).

[47] 郝益军 . 沂蒙赞歌——笛子独奏曲《沂河欢歌》赏析 [J]. 齐鲁艺苑 ,1996(4).

[48] 席笑 .1949—1965 年笛曲创作及演奏发展概述 [J]. 当代音乐 ,2017(7).

后记

　　演奏之路是一条无尽的路，在学习演奏的过程中涉及技术、风格、艺术性、理论等众多方面的学习研究，虽然纵横交错、高峰难攀，但艺术的美好值得每个演奏者用心去探索。一般来说，器乐的学习进程呈现出"纯感性演奏—理性演奏—两者结合"的阶段性特征。然而，不以技术追求为目的，发自内心演奏表达，以真实的音乐打动人心，让音乐本身展现她应展现的美丽风采，全然忘掉演奏本身的一切，才是演奏存在的最终意义。德国诗人海涅曾说道："在这一年中无数的钢琴演奏会上听到的一切钢琴家仅仅是钢琴家——玩弄着钢弦上的木头显示自己的本领而已，听李斯特就不同了，……对他来说，钢琴不知所向，揭示出来的是音乐。"[1]

　　本书汇聚了本人学习中国竹笛演奏以及从事竹笛教育前后三十年的心得，愿本书能给阅读者带来一些帮助，能让竹笛演奏者较深入地认识中国竹笛演奏艺术，也希望今后关于中国竹笛演奏艺术的理论研究能越来越丰富、越来越深入。

　　本书只是个人粗浅的认识，一定存在很多的不足，敬请专家学者不吝赐教指正。

　　一切学识皆非无源之水、无本之木，非常感谢在本人艺术道路上给予诸多教育和热忱帮助的各位老师和朋友；感谢王盛浩同学在谱例方面

[1]　关伯基：《钢琴之王——李斯特》，人民音乐出版社，1987，第7页。

的工作；特别感谢母亲与妻子在本人写书期间给予的默默支持和无私奉献；最后，尤为感谢我的父亲。

2021 年 7 月